예술에
살고
예술에
죽다

격 동 의
20세기를
살 았 던
15인의
예 술 가

예술에
살고
예술에
죽다

진회숙 지음

청아출판사

서문

이 책은 몇 년 전 방송국 음악 프로그램에서 방송되었던 〈문화인물 이야기〉라는 코너의 원고를 보완, 수정해서 펴낸 것이다. 1년 동안 이 코너를 구성하면서 나는 작가, 화가, 음악가, 건축가, 배우, 영화감독, 무용가, 만화가 등 한 시대를 풍미했던 수많은 문화예술인들의 발자취를 자세히 들여다보는 기회를 갖게 되었다.

예술에 대한 열정 하나로 격동의 시대를 온몸으로 살았던 우리 문화예술인들의 삶은, 그것 자체가 하나의 드라마였다. 이들의 삶이 지금 우리 눈에 드라마틱해 보이는 것은, 우선 이들이 살았던 시대가 드라마틱했기 때문이다. 격동의 시대에 예술에 열정을 바쳤던 사람들은 대부분 해당 분야의 선구자이자 개척자였다. 아직 서양예술이 뿌리내리기 전, 이들은 아무것도 없는 상태에서 새로운 무엇인가를 창조해야만 했으며, 그것은 그 자체만으로도 에너지를 모두 소진시키는 버거운 일이었다.

하지만 역사는 이들을 예술에만 몰두하도록 내버려두지 않았다. 급변하는 사회, 정치적 상황에 적극적으로 참여하거나, 소극적으로

적응하거나, 무관심하거나, 혹은 대항하는 등 어떤 식으로든 일정한 입장을 취할 것을 요구했다. 예술가들은 다양한 방식으로 이 격동의 시대에 대응했고, 바로 그것이 그들의 삶을 완전히 바꾸었다. 오늘 우리가 이들의 일대기를 그저 한 사람의 인생역정으로 치부할 수 없는 이유가 여기에 있다.

시대가 완전히 달라져 그 시절의 이야기가 요순시대의 일처럼 까마득하고 촌스럽고 낯설게 느껴질 수 있지만, 최첨단의 미디어 아트가 융성하는 21세기에도 여전히 유효한 것이 있다. 바로 예술가 역시 역사와 무관하게 살 수 없다는 사실이다. 역사는 과거와 현재의 영원한 대화라고 했던 E. H. 카의 말처럼 비록 오래전에 활동한 사람들이지만, 이들이 걸어온 삶의 궤적은 오늘 우리에게 많은 것을 깨닫게 해 준다.

그렇다고 해서 이것이 우리에게 정답을 가르쳐 준다는 뜻은 아니다. 자신의 예술적 열망과 안위를 위해 적당히 시류에 편승했던 사람, 스스로 옳다고 생각한 대로 행동하며 신념에 충실했던 사람 등 여러 부류의 사람이 있다. 한 사람이 이룩한 예술적 성과와 그 사람의 행동에 대한 도덕적 가치판단이 언제나 긍정적인 면에서 일치하는 것은 아니다.

이 책에서는 섣부른 평가를 내리지 않기로 했다. 원래 방송원고에서는 나 자신의 개인적인 소감이나 간단한 평가 같은 것을 넣었다. 하지만 원고를 정리하면서 이것이 얼마나 어리석은 일인가를 깨닫게 되었다. 이들의 일대기에서 내가 평소에 믿어왔던 인과응보의 법칙을 배반하는 수많은 경우들을 보았기 때문이다. 그래서 섣불리 평

가하기보다 그저 있었던 사실을 객관적으로 보여 주는 것이 더 좋겠다는 생각을 하게 되었다.

원고를 정리하면서 식민통치, 가난, 전쟁, 이데올로기의 갈등, 분단 등 한 사람의 개인이 감당하기에 벅찬, 엄청난 역사의 소용돌이를 감내해야 했던 이 시대의 예술가들에게 연민, 존경, 분노 등이 중첩된 감정을 느꼈다. 이 모든 악조건에도 예술에 대한 열망과 창조력은 더욱 불꽃처럼 타올랐으니, 그 치열한 예술혼을 배우고 공감하는 것만으로도 이 책의 존재가치가 있는 것이 아닌가 생각한다.

이 책에 나오는 예술가들은 지금 대부분 세상을 떠나고 없다. 때문에 원고는 이들의 일대기를 다룬 책과 기사를 참고로 해서 썼다. 직접 발로 뛰어서 쓴 글이 아니기에 '저자'라는 말은 적당하지 않다고 생각한다. 내가 한 일은 기존에 있는 여러 개의 자료들을 취합하고 정리한 것에 불과하기 때문이다.

이 자리를 빌려 참고자료가 되었던 책의 저자들에게 고마움과 미안함, 송구스러운 마음을 전한다. 이 책을 읽으며 혹시 독자들이 가슴 찡한 감동을 느낀다면, 그것은 전적으로 기존 저자들의 몫이다. 내 보잘 것 없는 '가위질과 풀칠'이 이들의 노고에 누가 되지 않기를 바랄 뿐이다.

2009년 가을의 문턱에서
진회숙

con
ten
ts .

격동의 20세기를 살았던 15인의 예술가

01

서민의 애환을 달랬던 고바우 영감

시사만화가

김성환

김성환 은 1932년 경기도 개성에서 태어났다. 해방 직후 그의 가족은 서울로 내려왔는데, 처음에는 일정한 거처 없이 이집저집 옮겨 다니며 살았다. 한번은 종로 5가에 있는 아버지 후배 집의 사랑채를 공짜로 얻어 산 적도 있었다. 하지만 이 집에서의 생활도 오래 가지 못했다. 아버지 후배의 어머니가 하루에도 몇 번씩 그의 가족이 묵고 있는 사랑채 앞으로 와서 "우리는 개성 사람 때문에 망했다, 망했어. 원 세상에 남 좋은 일만 시키구."라고 한탄을 했기 때문이다.

이렇게 눈칫밥을 먹으며 살았지만, 이 집에 대해서는 좋은 기억도 있다. 이 집 사랑채에 있는 세계미술전집을 탐독하면서 그림의 세계에 눈을 뜨게 되었기 때문이다.

이렇게 동가식서가숙하던 그의 가족은 1948년이 되어서야 겨우 정릉에 조그만 집을 마련할 수 있었다. 이때의 서러움이 뼈에 사무쳐 김성환은 그 후 원고료로 경제적 여유가 생길 때마다 그 돈을 집을 장만하는 데 썼다.

학창 시절부터 그는 그림을 잘 그리는 학생으로 유명했다. 경복중
학교에 다닐 때 미술반장으로 활약했는데, 미술실에서 그림을 그리
고 있으면 등 뒤에서 "이건 미술대학 3학년 학생 그림이야."라는 말
이 들리곤 했다. 당시 학교에는 네 사람의 미술교사가 있었는데, 모
두 그의 실력을 인정했다.

전국 규모의 사생대회에 학교 대표로 출전하는 일도 많았다. 그런
데 한 가지 재미있는 것은 선생이 지적해 준 대로 그린 그림은 입선
에 그친 반면, 선생의 지시 없이 서양화 기법을 가미해 자유자재로
그린 그림이 큰 상을 받았다는 것이다.

한번은 이런 일도 있었다. 방학이 끝나고 미술 숙제를 내야 할 날
이 다가왔는데 급우 중에 아직 숙제를 못한 아이들이 많았다. 친구
몇 명이 그에게 그림을 그려달라고 사정했다. 처음에는 서너 명만 그
려 주려고 시작했는데, 한참 그리다 고개를 들어 보니 반 친구들이
마치 배급을 받을 때처럼 도화지를 들고 쭉 서 있는 것이 보였다. 결
국 전체 60명 중에서 무려 55명의 미술 숙제를 대신해 주었다.

아이들이 낸 숙제를 뒤적뒤적하던 최 아무개 선생은 "이 반 학생
들의 그림은 모두 한 사람이 그린 것이구먼."이라며 어이없다는 표
정을 지었다. 그가 그린 그림 중에는 나중에 시간에 쫓겨 그리느라
인물의 윤곽과 눈만 그린 것도 있었는데, 선생은 이 그림을 보고 "마
리 로랑생 같은 표현양식이 깊이 있는 예술성으로 인식될 수도 있으

나 좀 더 학생 작품답게 연구해가면서 그리는 것이 좋겠네."라고 충고하였다.

그가 만화에 처음 흥미를 가지게 된 것은 아래층에 사는 박 군이라는 고학생 때문이었다. 박 군은 당시 신문팔이를 하며 학교를 다니고 있었는데, 가끔 팔다 남은 신문을 그에게 갖다 주었다. 그 신문을 보면서 신문에 만화를 투고해 보고 싶다는 생각을 하게 되었다. 신문 중에서도 특히 지질이 좋고 인쇄가 깨끗하지만 만화가 없는 〈연합신문〉에 욕심이 났다.

당시는 신문만화가 정착되지 않은 시절이었다. 〈조선일보〉의 경우, 주인공이 여자인 연재만화가 나왔으나 열흘도 못 가 중단되었고, 경향신문 역시 〈장수동〉이라는 만화를 실었으나, 며칠 있다가 중단되고 말았다. 상황이 이랬기에 더욱 도전해 보고 싶은 마음이 생겼다.

만화의 제목은 〈멍텅구리〉로 정했다. 그리고 한 여덟 편 정도 그렸을 때, 박 군이 팔다 남은 신문을 들고 그의 방으로 왔다.

"박 군. 내일 신문 받으러 가는 길에 이 원고를 연합신문에 전해 주지 않겠는가?"

그는 원고를 내밀며 이렇게 부탁했다. 하지만 꼭 실릴 것이라는 확신은 없었다. 이것은 박 군도 마찬가지였는지 "재미는 있는데 어떻게 될지는 모르겠네."라고 하며 원고를 들고 나갔다.

그다음 날, 삐걱거리는 하숙집 나무계단을 타고 2층으로 올라가자 주인아주머니가 반색을 하며 그를 맞았다. 신문사 문화부장이라는 사람이 다녀갔는데, 내일부터 그가 그린 만화를 연재할 예정이라고 말했다는 것이다. 원고료로 돈을 주기보다 학비를 대주겠다는 말도 전했다. 이렇게 해서 김성환은 만화가로 데뷔하게 되었다.

하지만 〈멍텅구리〉는 15회를 끝으로 막을 내렸다. 보낸 만화 중에 아직 2회분이 신문에 나오지 않았지만 아무 말이 없기에 그것으로 끝인가 보다 생각했다. 그런데 그로부터 몇 달 후, 서점에서 우연히 〈화랑〉이라는 신간잡지를 뒤적이다 거기에 자신의 만화가 실려 있는 것을 발견했다. 신문에 실리지 않은 바로 그 만화였다.

"아무리 학생 작품이지만 어떻게 본인에게 한마디 상의도 없이 남의 작품을 실을 수가 있지?"

그는 화가 나서 잡지사를 찾아갔다. 〈화랑〉 잡지사는 〈연합신문〉의 한 기자가 부업으로 만든 것이었다. 그는 잡지에 만화를 싣게 된 경위를 설명하면서, 김성환에게 앞으로 〈화랑〉에 컷과 삽화, 만화를 전담해 주면 월급으로 만 원을 주겠다고 제의했다.

그런데 이 일이 있기 얼마 전, 그는 이미 다른 곳에서도 만화를 그리기로 약속이 되어 있었다. 어느 날 미도파 백화점 근처를 지나다가 주간 만화뉴스라는 간판을 보았고, 그는 무작정 사무실로 들어갔다. 그리고 인사했다.

"제가 〈연합신문〉에 만화를 실었던 김성환입니다."

그러자 한 젊은이가 책상에 앉아 무엇인가를 열심히 그리고 있는 베레모에 굵은 검은 테 안경을 낀 사람을 소개해 주었다. 바로 〈코주

부)로 유명한 김용환이었다. 김용환은 그가 가져간 원고를 한참 훑어보더니 액수는 적지만 월급을 줄 테니 일주일에 한 번씩 나오라고 했다. 이렇게 해서 그는 두 군데에 만화를 그리며 학생 신분으로는 과분한 수입을 올리게 되었다.

전 쟁 속 에 서

이렇게 좋았던 시절도 한국 전쟁이 일어나는 바람에 끝나고 말았다. 다른 사람들과 마찬가지로 그의 가족도 전쟁 중에 극심한 어려움을 겪었다. 서울이 수복되고 두어 달이 지난 후, 그는 〈경향신문〉 종군기자 박성환을 알게 되었다. 그가 주선을 해서 〈만화신보〉가 처음 발간되었는데, 어떻게 보면 이것은 박 기자가 순전히 김성환 한 사람만 보고 만든 신문이라고 해도 과언이 아닐 정도였다. 그리고 사실 당시에는 만화를 그릴 사람도 없었다. 신변이 무사한 만화가는 김성환뿐이었다. 어떤 사람은 월북했고, 어떤 사람은 미술동맹에 가입한 일로 종로 경찰서 유치장에서 고생을 하다가 세상을 떠났으며, 어떤 사람은 의용군으로 잡혀 갔다가 구사일생으로 탈출해 거제도 수용소에 있는 신세가 되었다.

바로 이 〈만화신보〉를 통해 그는 자신이 창작한 '고바우'라는 캐릭터를 시험해 볼 수 있었다. 그는 전쟁통에 다락방에 숨어서 어린 아이부터 노인에 이르기까지, 한국인은 물론 외국인에게까지 널리 사랑을 받을 수 있는 캐릭터를 만들기 위해 무려 200여 개의 캐릭터를 구상하고 그렸다. 이렇게 한 끝에 골라낸 것이 바로 고바우, 고사

리군, 박참봉, 허박사, 학생 주인공 꺼꾸리군과 장다리군, 김 멍텅구리였다.

1951년 봄, 김성환은 김병기 화백의 주선으로 국방부 정훈국 종군 미술대원이 되었다. 그는 여기서 새로 발행하는 〈만화승리〉 일을 맡았다. 정훈국에는 소속 화가들이 많았지만, 그들에게는 별로 일거리가 없었다. 하지만 만화가들은 달랐다. 이른바 '삐라' 특수 덕분이었다.

어느 날 소령 한 사람이 부리나케 사무실로 들어왔다. 그리고는 그에게 적군 머리 위에 퍼부을 삐라 두 장을 지금 당장 그리라고 했다. 소령이 발을 동동 구르며 재촉하는 앞에서 그는 40분 만에 북한군용과 중공군용 삐라 두 장을 그렸다.

"이젠 됐다 됐어. 되놈들과 빨갱이들 머리 위에 삐라를 함박눈같이 뒤집어 씌워 줄 거야."

소령은 이렇게 말하며 나갔다. 이 삐라는 나중에 〈스타 앤 스트라이프〉라는 미국 신문에도 실렸다.

정훈국 종군 미술대원 일은 매우 힘들었다. 담당 대대장은 묵묵히 일만 하는 그가 만만해 보였는지 주간지 한 권을 몽땅 만들다시피 하는 그에게 사무실 청소까지 시켰다. 견디다 못한 그는 1951년 9월, 외출증을 끊은 후 이불보따리를 싸가지고 대구로 야반도주를 하고 말았다. 그가 대구로 도망을 가자 대대장은 사방으로 사람을 풀어 그를 찾았다.

대구에서 그는 옛날에 알고 지내던 출판사 사장을 찾아갔다. 사장은 마땅히 묵을 곳이 없는 그에게 방 한 칸을 마련해 주었다. 하지만 공짜는 아니었다. 숙박비로 하루에 만화 한 권씩을 그려야 했다. 낮에는 직장을 구하러 다니느라, 밤에는 만화를 그리느라 녹초가 되었다. 이 시절 그는 생계를 위해 〈도토리 용사〉, 〈그림 이야기 '사육신'〉, 〈도마스 목사 이야기〉와 같은 어린이용 단행본 만화들을 그렸다.

그 후 그는 대구 역 앞에 있는 육군본부 휼병감실에 들어가 〈웃음과 병사〉라는 잡지를 만들었다. 〈웃음과 병사〉는 만화신문이 아니었기 때문에 일이 그렇게 많지는 않았다. 하지만 그가 일을 맡으면서 만화와 컷 난이 늘어났으며, 가끔 가다 색깔을 넣어서 찍기도 했다.

바로 이 무렵의 일이다. 어느 날 다방에 앉아 있다가 우연히 〈영남일보〉를 보게 되었다. 신문에는 요즘 불량 어린이 만화가 판을 쳐서 당국이 단속에 나섰다는 기사가 나 있었다. 그런데 그 불량만화 중에 그가 숙박비 대신 그렸던 〈텍사스 경비대〉와 〈임경업〉이 있는 것이 아닌가. 순간 화가 치밀었다. 하지만 곰곰이 생각해 보니 치졸한 스토리와 시간에 쫓겨 갈기는 듯 그린 그림이 칭찬을 받을 리 만무하다는 생각이 들었다. 이 일을 계기로 그는 앞으로 다시는 저질 만화를 그리지 않겠다고 다짐했다.

1952년 육군 정훈감실에서 종군화가로 잡지 〈육군화보〉의 편집을 하는 동안에도 그는 작품 활동을 계속했다. 〈소년세계〉, 〈신태양〉, 〈희망〉, 〈주간국제〉 등에 만화를 연재했다.

서울로 돌아온 1954년 7월엔 시사만화 단행본 김성환 제1만화집 《세태만상》을 발표한 것에 이어, 11월에는 제2만화집 《카리카추아》를 발표했다. 그리고 1953년부터 1955년까지 〈학원〉 잡지에 〈꺼꾸리군 장다리군〉을 연재했는데, 독특한 캐릭터가 널리 인기를 끌면서 1977년에는 석래명 감독이 영화로 만들기도 했다.

동 아 일 보 에
고 바 우 를 연 재 하 다

1955년. 김성환은 〈동아일보〉에 〈고바우〉를 연재하기 시작했다. 그가 고바우란 인물을 처음 만화를 통해 소개한 것은 1951년 주간지 〈만화신보〉를 통해서였다. 당시 이 만화는 대사 없이 팬터마임으로 단순 명료한 유머를 지향했다. 그 후 그는 고바우를 월간지 〈신태양〉과 〈희망〉에도 가끔 실었는데, 사람들의 반응이 괜찮았다. 모두들 고바우라는 인물에 친근감을 느끼는 듯했다. 그래서 〈동아일보〉에서 연재만화를 하자고 했을 때 선뜻 〈고바우〉를 하기로 마음을 먹었던 것이다.

〈동아일보〉 연재에서도 처음에는 대사 없는 팬터마임 방식을 유지했다. 하지만 이것이 쉬운 일이 아니었다. 설명 없이 모든 것을 그림으로만 처리하다 보니 의미를 잘 이해하지 못하는 독자도 있었다. 그래서 나중에는 형식을 바꾸어 고바우에 대사와 설명을 집어넣게 되었다.

〈동아일보〉에서 처음 원고료를 받았을 때, 그는 깜짝 놀랐다. 액수

가 많아서 놀란 것이 아니라 너무나 적어서 놀란 것이다. 전에 그리던 잡지보다 터무니없이 원고료가 적다고 생각한 그는 연말까지만 그리겠다고 했다. 마지막 원고를 보내고 내일이면 끝나겠지 하고 있는데, 그날 밤 신문사에서 연락이 왔다. 사장의 특명으로 원고료를 올렸으니 계속 그려 달라는 전갈이었다.

고바우를 통해 사회를 고발하다

1958년, 김성환은 우리나라 최초로 만화 필화사건을 겪게 된다. 이른바 '고바우 똥통 만화 사건'인데, 사건의 전말은 이렇다.

1957년 말, 지방에서 이승만 양아들 사건이 일어났다. 이승만의 양아들을 사칭하는 가짜 이강석이 나타나 지방도시를 돌며 경찰서장과 도지사들에게 향응을 받았다가 들통난 사건이다. 이 소식을 듣고 김성환은 대통령이라면 사족을 못 쓰는 관리들의 아부 근성을 풍자하기 위해 관리들이 경무대에서 똥 치우는 사람에게 절을 하는 만화를 그렸다. 이 만화로 그는 경찰서에 끌려가 사흘간 고초를 당했다. 경무대를 모욕한 죄로 즉결 심판에 넘겨져 450환의 벌금형을 선고받았다.

이 일이 알려지자 경찰의 부당한 처사에 대한 항의가 빗발쳤다. 그가 벌금형을 선고받았다는 것을 알고, 자기가 벌금을 대신 내 주겠다는 독자도 많았다. 지방의 모 법원장은 '이 만화 사건은 졸속에 의한 오판이었다'라는 담화문을 발표했고, 시사만평 란에는 '경무

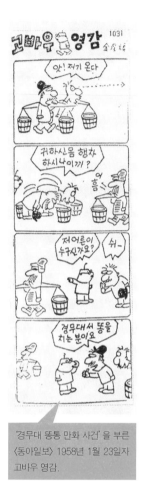

'경무대 똥통 만화 사건'을 부른
〈동아일보〉 1958년 1월 23일자
고바우 영감.

대에는 똥이 없는 모양입니다' 라는 내용이 실리기도 했다. 김성환 자신은 고초를 겪었지만, 경무대 똥통 사건은 〈고바우〉를 더욱 유명하게 만드는 데에 일조를 했다.

그 후로도 그는 사회고발적인 내용의 만화를 많이 그렸다. 1960년 4 · 19 혁명이 터졌을 때, 경찰이 학생을 향해 발포한 것이 크게 문제가 되었다. 당시 부통령이던 이기붕은 기자들 앞에서 "총은 쏘라고 준 것이지 메고 있으라고 준 것이 아니지 않은가?"라는 말을 해서 국민들의 공분을 샀다. 이때 그는 〈고바우〉에 '총을 쏘라고 준 것이니 쏘는 게 당연하고, 돈을 쓰라고 찍은 것이니 마구 써야 한다' 라는 내용의 만화를 그렸다.

이기붕의 아내 박마리아가 이 만화를 보고 격분해서 이것은 나라가 망하라고 그린 것이나 다름없으니 이런 작자를 잡아 가두어야 한다고 남편에게 얘기했다. 그러자 이기붕이 "만화로는 그런 식으로 그릴 수도 있는 거지 뭘 그래." 하면서 화제를 다른 데로 돌렸다고 한다.

여러 가지 사건을 겪으면서 고바우는 대중에게 더욱 친근한 인물

이 되었다. 하지만 가끔은 독자들의 욕을 먹기도 했다. 한번은 단오절에 그네를 타는 여성의 허리를 고바우가 밀어주는 그림을 그렸는데, 고바우의 손이 여자의 허리에서 엉덩이 쪽으로 약간 내려갔다고해서 항의를 하는 노인 독자도 있었다.

〈고바우 영감〉은 정치적으로 민감한 사건이 터질 때마다 늘 촌철살인의 필치를 날려 사람들의 찬사를 받았다. 1970년 정인숙 사건이터졌을 때, 사람들은 그녀가 여권을 가지고 외국을 마음대로 드나들었다는 것에 놀랐다. 보통 사람은 여권 만들기가 하늘의 별 따기 만큼이나 힘들 때였기 때문이다. 이것을 비꼬기 위해 그는 다음과 같은 만화를 그렸다. 고바우가 외무부에 여권 신청서를 산더미같이 내고도 다시 오라는 소리를 듣자, 부부동반으로 정부의 고관집을 찾아가 "이 댁 청소부와 가정부로 취직시켜 주세요. 그래야 외국에 갈 수있지 않겠어요?"라고 사정하는 만화였다.

이렇게 〈고바우〉와 동고동락하는 동안 시대는 어느덧 1970년대로접어들었다. 서슬 퍼런 유신 시절, 곳곳에서 민주화 운동이 일어났다. 하지만 그것을 만화에 직접 표현할 수는 없었다. 그래서 그린 것이 유명한 '음주회복'이다. 브리핑 게시판 같은 곳에 글씨가 아래서부터 차례로 나타나는데, 복, 회, 주 이렇게 차례로 글자가 나타나자사람들은 그다음에 당연히 '민' 자가 나타날 것으로 기대했다. 그런데 난데없이 '음' 자가 나오자 모두들 허탈해했다. 그 자리는 주당들의 음주회복을 기념하기 위한 파티 자리였던 것이다. 긴장하고 있던당국은 실소를 금치 못했다. 만화가 나가자 한 기관원이 전화를 걸어 "당신 그런 식으로 약 올릴 거요?"라고 했다.

이런 것을 두고 그의 시사만화가 너무 약한 것이 아니냐고 생각하는 사람도 있었다. 하지만 이에 대한 김성환의 생각은 확고했다. 시사만화의 매력은 풍자와 해학에 있으며, 그것을 표현하는 방법은 은유적이어야 한다는 것이 그의 생각이었다. 정치권력을 풍자할 때도 꼭 집어서 이것이 흑이고 저것이 백이다 하고 결론을 내 주는 것보다, 한 바퀴 빙 돌려 얘기함으로써 독자가 상상력을 발휘할 수 있는 여지를 남겨두는 것이 시사만화가의 역할이라는 것이다.

만 년 과 장 고 바 우

40년 만년 과장 고바우의 얼굴에는 희로애락의 변화가 없다. 모든 감정 표현은 오로지 머리털 하나에 집약되어 있다. 고바우의 머리털은 평소에는 약간 앞으로 구부려져 있다. 특별한 일이 생기지 않는 한 변하지 않는다. 하지만 놀라거나 어처구니없는 일을 당했을 때는 뻣뻣하게 일어선다. 너무 억울한 일을 당하거나 아무 말도 할 수 없는 상태가 되면 꼬불꼬불해진다. 말하자면 고바우의 머리털이 꼬불꼬불해지는 일이 많을수록 이 사회가 불안하다는 얘기가 된다.

김성환이 〈동아일보〉에 〈고바우〉 연재를 시작한 것은 그의 나이 스물세 살 때였다. 하지만 주인공 고바우 영감을 생각하며 그를 나이가 지긋한 노인으로 생각하는 사람이 많았다. 본인 스스로도 사람들 앞에 나서는 것을 싫어했다. 원래가 내성적인 데다가 섣불리 나섰다가 그동안 쌓아올린 고바우 영감의 이미지가 흐려질 수 있다고 생각했기 때문이다. 그를 처음 만난 사람은 그가 상상 이상으로 젊

다는 사실에 놀라곤 했다. 경무대 똥통 사건이 터져 경찰서에 조사
를 받으러 갔을 때, 젊은 사람이 와서 자기가 김성환이라고 하자 다
른 사람을 대신 보낸 줄 알고 조사관이 즉석에서 고바우 영감을 그
려 보라고 주문하기도 했다.

한번은 이런 편지를 받은 적도 있었다.

저는 일찍이 양친을 잃은 30세의 청년으로 〈고바우〉를 애독하다
보니 고바우 영감이 어쩐지 저희 아버지 같은 친근감이 들어 이세는
하루도 〈고바우〉를 대하지 않고는 왠지 허전한 기분이 들곤 합니다.
그래서 〈고바우〉의 저자이신 김 선생님을 저의 수양아버지로 모시고
싶은데 양해해 주실 수 있는지요.

또한 앞으로의 진로에 대해 편지로 상담을 하는 여성도 있었다.

집안이 가난해서 제가 단신으로 서울에 올라가 독립을 해야 할 스
물세 살의 처녀입니다. 용모는 남들보다 과히 떨어지는 것 같지 않아
요. 혹시 상경을 하면 다방 레지로 일하는 것이 좋을까요? 바 걸로
나가는 것이 좋을까요? 저는 선생님의 의견만 따르겠습니다.

〈고바우〉가 인기를 끌면서 고바우란 이름을 내건 상점들도 많아
졌다. 당구점, 세탁소, 대폿집, 문방구 등에 고바우란 정겨운 이름의
간판이 붙곤 했다.

1958년에는 영화로도 만들어졌다. 고바우 영감으로는 김승호가

출연했다. 영화는 명보극장에서 개봉되었는데, 영화 속의 고바우는 그가 그린 고바우와는 달랐다. 그 점이 아쉬웠다. 고바우 역을 맡았던 김승호도 그것을 느꼈는지 그를 만날 때마다 "그 영화 신통치 않았죠?"라며 미안한 표정을 지었다.

영화에 이어서 〈고바우 영감님〉이라는 유행가도 나왔다.

> 고바우 영감님
> 지리박사 영감님
> 복덕방 삼십 년에
> 집 한 칸 못 사고

이렇게 시작하는 노래였는데, 가사에는 고바우와 같은 서민의 애환이 고스란히 담겨 있었다.

〈고바우〉가 민원을 해결해 준 경우도 있었다. 한번은 버스 정류장이 이전한 줄 모르고 한 시간가량 기다렸다가 낭패를 당한 적이 있었다. 그는 이 경험을 그대로 고바우에 그렸다. 그랬더니 그날로 당장 당국에서 전화가 왔다. 그 정류장이 어디냐는 것이다. 그래서 어디라고 알려주었더니 그날로 대문짝만 하게 정류장 이전 공고를 붙여 놓았다. 주민등록증 사진에 배경이 들어 있거나 흐리면 안 된다고 퇴짜를 맞는 일이 비일비재하게 일어났을 때, 이 에피소드를 고바우에 그렸다. 그랬더니 그때부터 사나흘 후 내무부장관이 증명사진에 배경이 들어 있거나 흐리더라도 인물 모습이 잘 나와 있으면 접수하라는 지시를 내렸다.

그는 장장 26년 동안 〈동아일보〉 지면에 〈고바우〉를 연재했다. 하지만 1980년에 군사정권이 들어서면서 당국에 미움을 사 강제퇴출 당했다. 그는 작은 봉투 몇 개와 화구를 챙겨 들고 신문사를 나왔다.

하지만 그가 〈고바우〉 연재를 그만두었다는 소문이 퍼지면서 여론이 악화되었다. 사흘 후 군사정권의 언론 담당관이 부랴부랴 그를 만나자고 했다. 서린 호텔에서 만나 함께 식사를 하면서 언론 담당관이 말했다.

"김 선생에 대해서는 오해가 있었으니 퇴사 건은 없던 걸로 하고 계속 연재를 해 주세요."

이 말을 듣고 그는 대답했다.

"사전 검열이 너무 심해서 하루에도 서너 편씩 다시 그려야 하니 어디 힘들어서 그릴 수 있겠어요?"

그러자 그는 말했다.

"우릴 위해 깃발을 휘둘러 달라는 얘기가 아닙니다. 전처럼 비평을 해도 됩니다. 검열은 형식적으로만 하겠으니 염려하지 마세요."

이래서 다시 신문사에 나가게 되는가 보다 하고 준비를 하고 있는데, 신문사의 태도가 조금 불분명했다. 신문사에서는 그에게 촉탁 형식으로 와도 될 것 같다는 말을 했다. 김성환과 정부, 신문사 사이에 연락이 수시로 오갔으나 상황에는 별다른 진전이 없었다. 그래서 다른 신문사로 가도 되느냐고 물었더니 상관없다는 대답이 들려왔다.

그래서 그는 〈동아일보〉에서 〈조선일보〉로 옮겼다. 〈조선일보〉로

김성환 화백

옮기자 독자의 항의 전화가 밤낮을 가리지 않고 빗발치듯 걸려왔다. 그가 월급을 많이 주는 곳으로 옮겨간 것이라고 오해를 한 것이었다. 하지만 그는 월급을 조금도 더 받지 않고 옮겼다.

〈조선일보〉에서는 18년 동안 〈고바우〉를 연재했다. 들어갈 때 그는 신문사로부터 그가 은퇴할 때가 바로 퇴사할 때란 얘기를 들었다. 하지만 막상 퇴직할 나이가 되자 중간간부로부터 퇴직할 때가 되었다는 얘기를 들었다. 정년퇴직까지는 한 달 반 정도 시간이 남아 있었다.

당시 〈조선일보〉는 편집국이 태평로에서 정동으로 이사를 가게 되었는데, 겨우 한 달 반 근무하려고 새 사무실에 가서 버티고 앉아 있기가 싫었다. 게다가 책상도 너무 크고, 거기에 딸린 응접세트도

너무 컸다. 자기 한 사람 때문에 각 부서의 위치를 옮기는 번거로움을 겪게 하고 싶지 않았다. 그래서 사무실이 이사 가는 날 그만두기로 하고 마무리 작품 몇 편을 그렸다.

마지막 인사 만화가 실릴 날짜가 되었을 때, 그가 그만두게 되었다는 소식이 사장 귀에 들어갔다. 그날 밤 신문사 간부가 그를 찾아와 계속 연재를 하기로 했다는 소식을 전했다. 하지만 그때는 이미 다른 신문사와 약속이 되어 있어서 다시 들어가기가 거북했다.

〈고바우〉는 1992년 10월 1일부터 〈문화일보〉로 지면을 옮겨 연재되었다. 2000년 9월 29일 총 14,139회를 끝으로 연재를 마감했다. 세계 시사만화 역사상 최장기 연재 기록이었다. 덕분에 그는 1998년 미국 첼시하우스 출판사가 발행한 세계만화백과사전에 한국 만화가로는 유일하게 이름을 올리는 영광을 누릴 수 있었다.

서민의 애환을 대변한 고바우 영감

고바우 영감은 무려 45년 동안 힘없고 가난한 서민을 대변하는 국민 캐릭터로 사랑을 받았다. 정치적으로나 사회적으로 민감한 이슈가 떠오를 때마다 독재정권의 억압과 회유를 받았음에도 이렇게 오랜 기간 동안 연재를 계속할 수 있었던 것은 고바우 영감을 사랑하는 독자들이 있었기 때문이다.

신문연재에서 손을 뗀 후 김성환은 책을 출판하고 개인전을 열며 여유로운 시간을 보냈다. 이때부터는 아무런 구속도 받지 않고 자기

가 그리고 싶은 그림을 자유롭게 그렸다.

2005년, 김성환은 《고바우 김성환의 판자촌 이야기》라는 책을 냈다. 50여 년 전 6·25전쟁 당시 했던 소묘를 토대로 색연필이나 오일 파스텔을 이용해 그린 은은한 목판화풍의 그림들을 모아놓은 책이다. 만화책이라기보다는 일종의 화보집이라고 부르는 것이 더 적합한 작품집이다.

2009년, 과천에 있는 국립현대미술관에서 한국만화 100년을 기념한 〈한국만화 100년 전〉이 열렸다. 여기에 그는 열아홉 살의 어린 나이로 종군화가로 일하던 한국 전쟁 당시의 모습을 그린 그림을 공개했다. 소달구지를 타고 가는 피난민, 가장의 죽음에 오열하는 가족들, 참호 속에서 고단한 심신을 달래는 병사의 모습, 종로 5가 거리에 사람들이 버린 시체들이 널브러져 있는 그림 등 전쟁의 현장을 기록한 생생한 그림들이 전시되었다. 그는 전쟁이 터진 이틀 후인 6월 27일, 포탄이 터지는 와중에서도 그림을 그렸다.

전시회를 공동주최한 한국만화100주년위원회의 박재동 화백은 "전 세계적으로 격전지에 뛰어들어 그림을 그린 화가는 드문데 6·25전쟁 때 김성환 화백이 직접 격전지에서 참호에 들어가 스케치해서 그린 너무나 소중한 작품"이라고 밝혔다.

현재 김성환은 고바우 영감에서 벗어나 어릴 적 꾸었던 화가의 꿈을 파스텔화를 비롯한 다양한 방식으로 펼쳐나가고 있다. 소외된 이웃을 따뜻한 시각으로 바라보며 부조리한 세태를 촌철살인의 번뜩이는 칼날로 헤집는 그의 작가정신은 이제 만화가 아닌 그림을 통해서 실현되고 있다.

격동의 20세기를 살았던 15인의 예술가

02

한국 현대건축의 새 장을 연 사람

건축가

김수근

김수근

은 1931년, 함경북도 청진에서 태어났다. 그의 아버지는 청진에서 정어리를 잡아 기름을 짜고, 그것으로 가스를 만들어 외국에 수출하는 사업을 했다. 아버지의 사업은 아주 번창했는데, 덕분에 김수근은 어린 시절 돈 걱정 없이 풍요롭게 보낼 수 있었다.

김수근은 한옥이 즐비한 북촌 마을의 으리으리한 집에서 살았다. 그의 집은 겉모습도 대단했지만, 집 내부도 여염집과는 비교가 되지 않았다. 예술에 대한 주인의 높은 안목을 반영하듯 집 안 곳곳에 고색창연한 골동품들이 정연하게 정리되어 있었다. 탁월한 안목으로 고구려와 조선은 물론 중국 역대의 골동품을 집 안에 들여 놓은 사람은 바로 그의 아버지였다. 그의 아버지는 돈을 많이 벌었음에도 돈에 별로 집착하지 않는 사람이었다. 최신 유행하는 옷을 입고, 자가용을 타고 다녔으며, 취향에 따라 집을 자주 바꾸고, 틈만 나면 만주나 일본으로 여행을 떠나는 등 그야말로 인생을 즐기며 사는 풍류남이었다. 김수근도 이런 아버지의 영향을 많이 받았다.

그의 어머니는 교육열이 대단한 사람이었다. 아들을 명문인 경기 중학에 보내고 싶어 했다. 하지만 청진 같은 촌구석에 있다가는 도 저히 경기중학에 들어갈 수 없다는 생각에 남편은 청진에 남겨둔 채 아들만 데리고 서울로 왔다. 요즘 식으로 말하자면 일종의 조기유학 을 한 셈인데, 이런 어머니의 정성이 통했는지 그는 경기중학에 무 난히 합격했다.

중학교 2학년이 되었을 때, 김수근은 영어회화를 배우기 위해 보 브라는 미군을 만났다. 보브는 건축을 전공하고 있다고 했다. 그때 까지 건축가라는 직업이 있는 줄도 몰랐던 그는 건축가가 뭐하는 사 람이냐고 물었다.

"건축가는 예술가도 아니고, 기술자도 아니야. 건축가는 건축가일 뿐이지. 하지만 세상에서 가장 중요한 사람이란다."

"미국 대통령보다 중요한 사람이에요?"

"그럼. 아무리 훌륭한 대통령이라도 집이 없으면 살 수 있겠니? 물론 대통령 노릇도 못하지."

이때 그는 건축가가 되려면 어떻게 해야 하냐고 물었다. 그랬더니 보브는 소설을 읽고, 음악을 듣고, 그림을 그리고, 여행을 많이 하여 안목을 넓혀야 한다고 얘기했다. 이때부터 그는 세계문학전집을 탐 독하며 문학의 세계에 빠져들었다. 아버지를 졸라 산 라이카 카메라 로 사진을 찍으며 빛과 그림자의 원리를 터득했으며, 수학 공부도 열심히 했다. 건축가로서 갖추어야 할 기본적인 예술적 소양과 학문

적 지식은 바로 이때부터 쌓기 시작한 것이다.

건 축 과 입 학

　경기중학을 졸업한 후 그는 소원대로 서울대 건축과에 들어갔다. 공부 잘하는 아들이 판사나 검사가 되기를 원했던 그의 어머니는 그가 건축과에 간다고 하자 몹시 실망했다. 아들이 '목수가 되는 과'에 간다고 생각했기 때문이다.

　대학에 들어가 미래 건축가로서의 꿈을 펼쳐가고 있을 무렵, 안타깝게도 한국 전쟁이 터졌다. 대학에 입학한 지 불과 3개월 만이었다. 전쟁은 청운의 꿈을 품고 이제 막 인생의 새로운 여정을 시작한 젊은이에게 엄청난 좌절을 안겨 주었다. 학교는 문을 닫았고, 그는 전쟁을 피해 부산으로 내려갔다.

　이듬해인 1951년, 그는 학교를 그만 두고 일본으로 건너갔다. 그의 나이 스무 살 때였다. 동경에 하숙방을 얻어 정착한 그는 와세다 대학에 합격했다. 하지만 가세가 기우는 바람에 등록금을 낼 수가 없어 결국 입학을 포기하고 말았다. 그 후 한 일본 사람의 권유로 건축을 전문으로 가르치는 동경예술학교에 들어갔다. 시험관이었던 교수가 그의 천재성에 감탄한 나머지 그 자리에서 합격점을 주었다는 이야기가 유명하다.

　일본에서 공부하던 시절, 김수근은 조금 특이한 아르바이트를 했다. 그가 아르바이트를 하던 회사는 불이무역이라는 곳으로 MGM, 20세기 폭스, 워너브라더스, 파라마운트, 유니버셜, 뉴 라인 시네마,

컬럼비아 픽처스, 브에나비스타 같은 미국 영화사의 한국 수입 대리 업무를 맡고 있었다. 김수근은 이곳에서 일본을 거쳐 한국으로 수출되는 영화를 미리 감상한 후 시나리오를 번역하고, 번역된 자막을 필름판에 넣는 일을 했다. 당시 그는 거의 1천여 편에 달하는 영화를 보았다고 한다.

영화가 다루는 주제는 자연현상에서부터 미래에 전개될 최첨단 과학 세계에 이르기까지 다양한데, 이 시절 김수근은 픽션에서부터 다큐멘터리, 애절한 애정영화, 장대한 역사극에 이르기까지 다양한 장르의 영화를 섭렵했다. 비록 아르바이트 삼아 시작한 일이지만 이일은 그의 적성에 맞았다. 예민한 감성의 소유자였던 그에게 영화는 막대한 영향을 끼쳤다. 다양한 장르의 영화를 섭렵하면서 상식이 풍부해졌을 뿐만 아니라 사물을 폭넓게 관찰하고 그것을 개성 있게 표현하는 방법을 터득하게 되었기 때문이다.

일본 동경예술학교 건축과에 다닐 때 김수근은 학생들 중에서 단연 창의성이 돋보이는 학생으로 통했다. 그가 1학년 때 한번은 교수가 우에노 공원 안에 있는 구로몽이라는 문의 투시도를 그리라는 과제를 내 주었다. 학생들이 모두 투시도를 담채로 정숙하게 마무리한 것에 반해, 김수근은 포스터 칼라로 버밀리언과 코발트블루를 듬뿍 사용해서 투시도를 마무리해 눈길을 끌었다. 학생들 모두가 일본풍을 흉내 내기에 바빴지만, 김수근은 한국적인 멋과 힘이 느껴지는 자신만의 투시도를 그려냈던 것이다.

대학 4학년 때, 김수근은 졸업작품의 투시도를 묵화로 그려 또 한 번 교수와 학생들을 놀라게 했다. 묵화는 본래 조선 시대에 유행하던

화법인데, 이렇게 묵화로 투시도를 그리겠다는 생각을 한 것 자체가 매우 독창적인 발상이라고 할 수 있다. 그가 묵화로 그린 투시도에는 말로 표현할 수 없이 묘하고 은은한 한국의 멋이 담겨 있었다.

이렇게 한국미를 탐구하면서 시작된 김수근의 여정은 일생을 두고 계속되었다. 그는 한국의 전통한옥과 초가집, 목기, 도자기의 이미지에서 자신의 건축언어를 발견하려고 노력했는데, 일본에서 공부하던 학창 시절부터 이미 이런 경향이 싹트고 있었던 것이다.

김 수 근　설 계　사 무 소

1959년, 김수근은 동경대학 대학원 건축과에 다니고 있었다. 그런데 그 무렵 이승만 정부가 남산에 국회의사당을 세우기 위해 건축 설계안을 현상 공모한다는 소식이 들려 왔다. 그 소식을 듣고 국내는 물론 일본에서 공부하는 건축학도들 모두 군침을 삼켰다. 여기에 당선만 된다면 건축가로서 화려한 출발은 보장된 것이나 다름이 없기 때문이다.

김수근은 당시 일본에 유학 중이던 친구 여덟 명과 함께 이 공모전을 준비했다. 삼복더위에 일을 하려니 고생이 이만저만이 아니었다. 땀이 비 오듯 쏟아지는 바람에 모두 윗도리를 벗어 놓고 일을 했으며, 그래도 견디기 힘들면 욕탕에 냉수를 채워 몸을 식히곤 했다. 이렇게 마감 시간에 쫓겨 가며 힘들게 제작한 응모안과 대형 모형을 가지고 김수근이 일행을 대표해서 서울로 떠났다. 나머지 사람들은 모두 어린 자식을 물가에 내 보낸 심정으로 결과를 기다리고 있었

다. 이렇게 초조와 기대 속에서 시간을 보내던 어느 날 서울에서 반가운 소식이 날아들었다. 그들이 응모한 작품이 1등에 당선되었다는 것이었다.

그 후 김수근과 그 일행은 금의환향하는 기분으로 고국에 돌아왔다. 그리고 을지로 3가에 설계 사무소를 차리고 본격적으로 국회의사당 일에 매달렸다. 그런데 일이 무르익어 갈 무렵인 이듬해 5월 16일, 쿠데타가 일어났다. 이 일로 국회의 기능이 정지되고 모든 정치 활동이 중단되었다. 국회의사당 건설의 주최인 국회가 공중분해된 것이다. 이와 더불어 남산의 국회의사당 건립 계획도 그만 허공으로 날아갔다.

약관의 나이에 국회의사당 설계 공모에 당선된 후, 김수근은 졸지에 유명인사가 되었다. 비록 쿠데타가 일어나 의사당 건립은 백지화되었지만, 그에게는 크고 작은 일들이 끊임없이 주어졌다.

1961년, 그는 백상기념관 건물에 김수근 설계 사무소를 차렸다. 그리고 그 이듬해인 1962년, 자유센터의 설계를 맡았다. 자유센터는 그가 일본에서 귀국한 후 설계한 첫 작품이었다. 본 건물과 타워, 도서관의 세 부분으로 나누어서 건립할 예정이었는데, 우선 자금이 확보된 센터 건물과 타워부터 시작하기로 했다.

당시 이 계획을 담당했던 정부 담당자들은 그에게 여러 가지를 주문했다. 그중 가장 중요한 것은 이 건물이 반공의 이미지를 담고 있어야 한다는 것이었다. 그러자 김수근은 이 건물을 모두 콘크리트로만 짓자고 제안했다. 건물을 모두 콘크리트로만 짓는 것은 국내는 물론 외국에서도 그 예가 없는 것이어서 많은 사람들이 난색을 표했

다. 하지만 결국 김수근의 의견이 받아들여져 자유센터는 콘크리트로만 지어졌다.

콘크리트는 굳건하면서도 강인한 인상을 주는 건축재료로 자유센터가 추구하는 반공과 자유의 이미지, 그리고 그것을 굳건히 지켜나가려는 인간의 의지를 표현하기에 가장 적합한 재료라는 것이 김수근의 생각이었다. 그 결과 자유센터는 한국 현대건축의 새 장을 여는 기념비적인 건물이 되었다.

그 후 김수근은 서울의 도시계획에도 참여했다. 그중 종로에 대해 의견을 나눌 때, 기획위원들 사이에서는 좁고 복잡한 골목을 모두 없애고 쭉쭉 뻗은 새 도로를 내자는 의견이 지배적이었다. 하지만 그는 이런 의견에 강력하게 반대했다. 새로운 도시는 전통과 현대가 공존하고 조화를 이루며 미래를 창조해나가는 공간이어야 한다는 것이 그의 생각이었다. 그는 과거의 공간을 전통으로 인정하고 보존해야 한다고 주장했으며, 결국 자신의 의견을 관철시켰다.

최 초 의 건 축 잡 지 〈 공 간 〉

장마가 한창이던 1966년의 어느 여름날, 김수근은 당시 정권의 유력자로부터 후원금조로 200만 원이라는 거금을 받았다. 당시만 해도 200만 원은 대단히 큰돈이었다. 오래전부터 건축잡지를 만들고 싶었지만 비용이 없어 망설이던 김수근은 돈을 받자마자 이 돈으로 건축잡지를 만들어야겠다는 생각을 했다. 그는 그날로 조선 호텔에 방을 얻고, 뜻이 맞는 친구 몇 명을 불러들였다. 그리고 이들과 의논

해 잡지의 제목과 자형을 만들고, 편집진을 구성했다. 이렇게 해서 탄생한 것이 바로 우리나라 최초의 건축잡지 〈공간〉이다.

〈공간〉 지가 탄생했던 1966년은 전쟁의 폐허에서 겨우 일어난 때였기 때문에 건축에 대한 일반의 인식이 부족했을 뿐만 아니라 건축업계 역시 영세성을 면치 못하고 있었다. 따라서 잡지에 광고를 낸다는 것은 꿈도 꾸지 못하는 실정이었고, 때문에 〈공간〉은 광고 수입 없이 모든 것을 자력으로 끌고 나가야만 했다. 하지만 이런 어려움 속에서도 김수근은 무슨 수를 써서라도 〈공간〉만은 지켜야겠다는 생각을 가지고 있었다.

언젠가 그가 미국을 방문했을 때의 일이다. 그때 우연히 들른 한 유명 대학 도서관의 서고에 〈공간〉 지가 꽂혀 있는 것을 보았다. 반가운 마음에 잡지를 꺼내 보니 누군가가 책갈피마다 인덱스용 종이를 끼워 놓은 것이 눈에 뜨였다. 그리고 우리나라 고건축물이 담겨 있는 사진에는 연필로 표시까지 되어 있는 것을 보고 그는 무척 놀랐다. 그는 자신이 어렵사리 이끌어가고 있는 〈공간〉이 멀리 미국까지 와서 한국 건축물을 소개하는 지침서가 되고 있는 것을 보고, 어떤 어려움이 있더라도 〈공간〉만은 꼭 지켜야겠다는 생각을 했다.

독 창 적　아 이 디 어

자유센터를 시작으로 김수근은 계속해서 개성 있는 작품을 내놓아 사람들의 주목을 받았다. 이런 독창적인 아이디어는 그가 한국적인 멋을 추구하는 과정에서 자연스럽게 탄생한 것이었다. 그를 유명하

게 만든 자유센터의 거대한 열주들은 개다리소반에서 힌트를 얻은 것이고, 계획만 하고 실현되지 못한 남산 서울 음악당은 복주머니를 형상화한 것이었으며, 타워 호텔은 실타래에서 그 이미지를 따온 것이었다. 이렇게 그는 주변의 모든 한국적인 것으로부터 힌트를 얻어 누구도 생각해내지 못하는 독창적인 형상을 만들어내곤 했다.

하지만 이렇게 독창적인 아이디어가 경제적인 문제에 걸려 무산되는 경우도 많았다. 건축이라는 분야가 다른 어떤 예술장르보다 돈이 많이 드는 분야였기 때문이다. 비록 다른 사람보다 유명했지만 김수근 역시 이 문제에서 자유롭지 못했다.

어느 해 여름, 김수근과 그의 가족, 그리고 건축 사무소 직원들이 무창포로 피서를 간 적이 있었다. 밤이 되어 일행 모두가 한적한 모래밭에 누워 밤하늘에서 별똥별이 떨어지는 것을 보고 있었다. 김수근의 아내가 "나는 아빠가 술을 좀 덜 마셨으면 좋겠어요."라고 소원을 빌었다. 그런데 바로 그때 갑자기 큰 별똥별 하나가 떨어지는 것이 보였다. 그러자 김수근이 큰소리로 이렇게 외쳤다.

"돈벼락 좀 맞게 해 주세요"

이 말을 듣고 모두들 폭소를 터뜨렸다. 하지만 그의 사정을 잘 알고 있던 한 친구는 그 소리가 그저 농담으로만은 들리지 않았다고 한다.

1967년, 김수근이 설계한 부여 박물관이 한창 지어지고 있을 때의 일이다. 일각에서 신축 중인 부여 박물관이 일본 신사와 비슷하다는 의견이 제시되어 말썽이 일어난 적이 있었다. 주체적인 민족문화를 표상하는 박물관 건물이 일본풍이어서는 곤란하다는 주장이 제기되

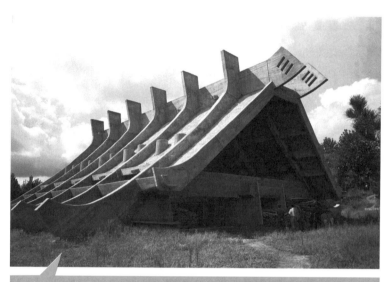

일본풍이라는 의견이 제시된 부여 박물관.

면서 각계각층에서 찬반양론이 들끓기 시작했다. 이에 대해 김수근은 일본의 신사가 백제의 영향을 받아 지어진 것이기 때문에 아무런 문제가 되지 않는다고 반박했다. 결국 학계와 미술계, 건축계 인사와 신문사 문화부장으로 구성된 특별조사위원회가 구성되었는데, 부여 박물관과 일본 신사는 건물의 스케일이 다르기 때문에 분위기가 전혀 다를 뿐만 아니라 조형미에 있어서도 차이가 난다는 결론이 났다.

부여 박물관 문제가 일어난 지 몇 년이 지난 후, 이번에는 김수근이 설계한 오사카 박람회의 한국관이 말썽이 되었다. 건물이 너무 칙칙하고 미완성품 같다는 것이 그 이유였다. 문제가 일어나자 이번에도 역시 조사위원회가 구성되었는데, 그중에는 몇 년 전 부여 박

물관 심의에 참가했던 그 문화계 인사도 끼어 있었다.

박람회장에서 김수근을 만난 그는 말했다.

"김 선생, 아주 작은 것 하나만 양보하세요. 미켈란젤로처럼 말이오."

그 말에 어리둥절한 김수근에게 그는 다음과 같은 일화를 들려주었다.

미켈란젤로가 다비드 상을 제작하고 있을 때의 일이다. 어느 날 한창 작업 중인 작품을 둘러보던 재정담당 조사관이 미켈란젤로에게 다비드의 코가 너무 투박하니 조금 깎으라고 말했다. 그 말을 들은 미켈란젤로는 즉시 사다리를 타고 올라가 다비드의 코를 깎는 시늉을 하면서 미리 준비해 간 대리석 가루를 조금 뿌렸다. 그러자 그 조사관 입에서 다음과 같은 얘기가 나왔다.

"그만 깎아요. 됐어요. 이제 코가 아주 훌륭해졌잖아."

김수근에게 이 이야기를 들려준 그는 철골 구조물 사이에 화려한 오방색 풍선을 끼워 넣자는 제의를 했다. 그러면 본 건축물에는 전혀 손상을 주지 않으면서 칙칙하다거나 미완성품 같다는 시비를 잠재울 수 있을 것이라는 판단에서였다. 관계 공무원의 체면도 세워주면서 건축물의 기본 형태에도 전혀 손상을 주지 않는 그야말로 탁월한 타협안이었던 셈이다. 김수근은 그의 제안을 받아들여 철골 구조물 사이에 화려한 색깔의 풍선을 끼워 넣었다. 비록 돌가루가 풍선으로 바뀌기는 했지만, 김수근은 졸지에 미켈란젤로가 되었고, 그 덕분에 애써 설계한 한국관을 원안대로 지을 수 있었다고 한다.

평소에 김수근은 주변 사람들에게 집이나 미술관, 소극장을 짓게 되면 자기가 공짜로 멋지게 설계해 준다는 말을 자주 했다. '세이장'이라는 이름으로 건축잡지에 자주 나오는 음악평론가 박용구의 집이 바로 김수근이 설계해 준 집으로 유명하다.

1972년 여름부터 김수근은 공간 사옥의 건축에 들어갔다. 공사비가 부족해 현관문도 제대로 달지 못한 채 합판으로 현관문을 대신하고, 혹시 올지도 모르는 밤손님에 대비해서 직원들이 돌아가며 숙직을 섰다. 인건비를 줄이기 위해 직원들은 직접 자기 제도판이 있는 부분에 백색 시멘트 콘크리트를 바르며 공사를 도왔다.

공사가 한창이던 그해 여름은 너무도 더웠다. 선풍기조차도 열기를 식히기에는 역부족이었는데, 설상가상으로 선풍기를 틀면 바람에 설계도면이 날아가기 때문에 그나마도 마음 놓고 켤 수가 없는 상황이었다. 이렇게 전 직원이 합심해서 노력한 결과, 도심의 공간을 최대한 효율적으로 이용한 공간 사옥이 탄생되었다.

공간 사옥은 아기자기하고 오밀조밀한 구조를 가지고 있는 4층짜리 건물이다. 건물 입구에 있는 나무로 만든 계단을 통해 안으로 들어가면 카페 같은 분위기의 로비가 있다. 2층과 3층 사이에 회의실이 있고, 그곳에서 또 계단을 오르면 넓은 방이 나타나며, 4층은 철골구조물로 만든 나선형 계단을 통해 설계작업실과 연결되어 있다. 사무실이나 회의실, 설계작업실에는 창문이 하나도 없는데, 이렇게 미로에 싸인 방들이 흡사 개미굴처럼 보이기도 한다.

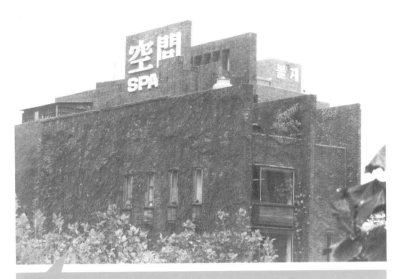
김수근의 독창성이 돋보이는 공간 사옥.

건축은 예술성과 기능성을 동시에 갖추어야 한다고 김수근은 생각했다. 이런 그의 생각이 가장 잘 반영된 것이 바로 공간 사옥이다. 건물 입구까지 진입로를 길게 만들어 골목의 이미지를 표현한 것이라든가, 2층과 3층의 경계가 모호하고 미로 같던 통로로 닫혀 있던 공간이 갑자기 열리는 독특한 구조에서 비싼 도심의 공간을 효율적으로 활용한 김수근의 독창성을 엿볼 수 있다.

공간 사옥에서 활용한 것과 같은 아기자기한 구조를 김수근은 '자갈리즘'이라고 불렀다. 자갈리즘은 김수근이 만들어낸 신조어로, 그는 더 좋은 용어가 생길 때까지 이 말을 사용하기로 했다. 하루에도 몇 번씩 서류나 사무집기를 들고 자갈한 계단을 오르내리는 직원들은 김수근이 자신들의 다리가 얼마나 피곤할까 하는 생각은 별로 하

지 않은 듯하다고 불평을 했다. 하지만 그는 아름다움을 위해서는
이 정도의 희생은 감수해야 한다고 생각했다. 기능 위주로 된 직선
구조의 현대적인 빌딩에서 일하는 것보다 인간적인 체취가 풍기는
자갈자갈한 환경에서 일하는 것이 다리품을 조금 더 팔더라도 훨씬
살 맛이 난다는 것이 김수근의 생각이었다.

어느 날 사진부장이 1층 암실에서 작업을 마친 사진을 김수근에게
보여 주기 위해 부랴부랴 계단을 올라가다 그만 천장에 있는 벽돌테
크에 머리를 부딪치고 말았다. 이마에 피멍이 들어 쩔쩔 매고 있는
데 마침 김수근이 다가와서 물었다.

"자네 왜 그러나, 어디 아픈가?"

사진부장은 황당해하며 멍이 든 이유를 얘기했다. 그리고 그에게
건물을 이렇게 설계하는 법이 어디 있느냐고 항의했다. 그러자 김수
근이 대답했다.

"이 건물이 한국인의 체형에 맞게 지어진 것이라 보통 사람보다
키가 큰 자네에게는 조금 불편할 수도 있겠네."

한국 사람의 표준 신장인 170센티미터에 맞게 설계를 했으니 그
보다 키가 큰 사람은 어쩔 수 없이 그 불편을 감수해야 한다는 것이
었다. 그 말을 듣고 사진부장은 더 이상 대꾸를 하지 못했다. 그 후
로 그는 보통 사람보다 큰 자신의 신장을 한탄하며, 늘 허리를 굽히
고 다닐 수밖에 없었다.

공간 사옥이 한창 지어지고 있을 때, 김수근은 건물의 문을 모두
개방하고 누구나 부담 없이 들어와 놀다 가도록 했다. 그런데 어느
날 지나가다 그곳에 들른 한 교수가 건물이 언제 완성되느냐고 물었

다. 그러자 그는 대답했다.

"영원히 완성되지 않을 수도 있지요. 꼭 완성되어야 하나요? 그냥 미완성인 채로 사는 거지."

한 국 의 살 롱 , 공 간 사 랑

공간 사옥은 건물 자체도 개성이 있었지만, 공간이 풍기는 문화적 분위기도 아주 독특했다. 특히 사옥 내에 있었던 공간사랑에는 당시 한국의 내로라하는 문화예술인들이 자주 드나들었다. 말하자면 프랑스의 살롱과 같은 역할을 했던 것이다. 화랑이 있어 항상 전시회를 볼 수 있고, 커피를 마실 수 있는 바(bar)가 있어 모두 스스럼없이 어울릴 수 있었다. 공예품 숍에서 새로운 디자인의 공예품을 사는 것도 공간사랑을 찾는 즐거움 중의 하나였다.

공간사랑을 개관하였을 때, 어떤 사람이 개관을 축하한다고 하자 김수근은 웃으며 "그냥 한 번 재미있게 살아 보자는 거지요."라고 대답했다. 이 말처럼 그는 이곳에서 예술을 사랑하는 사람들과 함께 정말 즐거운 시간들을 보냈다.

김수근의 매력에 이끌려 장안의 지식인들이 모두 공간사랑으로 몰려들었다. 군사정권 아래서 오로지 경제재건에만 국력을 집중시키던 시기에 공간사랑은 문화예술인들의 갈증을 달래주던 오아시스 같은 곳이었다. 지금은 살기가 좋아져 공간사랑보다 규모가 크고 세련된 곳이 많이 생겼지만, 공간사랑 같이 독특한 분위기를 갖고 있는 곳은 별로 없다고 해도 과언이 아니다.

이곳을 찾는 사람 중에 사물놀이패의 김덕수도 있었다. 당시 그는 전통예인으로서 자신의 위치에 대한 회의에 젖어 있었다. 전통예술을 해서는 더 이상 먹고 살기도 힘들겠다는 생각이 들었던 그는 일본에 가서 공연연출을 공부하기로 마음먹었다.

그리고 어느 날 김수근을 찾아가 이런 자신의 계획을 털어 놓았다. 그런데 그 얘기를 들은 김수근의 반응이 의외였다. 그는 김덕수에게 얘기했다.

"자네가 해 온 전문예인집단의 연희는 누구도 자네만큼 해낼 수 없는 것이야. 지금 세상이 그 가치를 알아주지 않더라도 자네가 지켜야만 해. 그 일을 천직으로 알고 매진하길 바라네."

이런 김수근의 격려와 후원에 힘입어 김덕수는 국내 최초로 사물놀이패를 조직했다. 그리고 1978년 2월, 공간사랑에서 첫 공연을 가졌다. 이후 김덕수패 사물놀이는 국내는 물론 해외에서도 크게 이름을 떨치게 되었는데, 이렇게 김덕수패 사물놀이가 탄생하게 된 배경에 바로 김수근이 있었던 것이다.

이렇게 공간사랑은 우리나라의 전통문화를 살리는 데 큰 기여를 했다. 그늘에 가려 사람들의 주목을 받지 못하던 전통예술들이 공간사랑을 통해 세상 사람들에게 알려지게 되었다. 7, 80년대 사물놀이와 더불어 사람들의 인기를 끌었던 공옥진의 병신춤이 처음 공연된 곳도 바로 공간사랑이었다.

김수근이 한국 현대건축의 일인자로 꼽히는 것은 단지 그가 국내외의 주요 건물들을 많이 설계했기 때문만은 아니다. 시류에 편승하지 않고, 늘 시대를 앞서 갔기 때문이다.

그가 한 대기업의 대형사옥을 설계했을 때의 일이다. 임원들이 회의에서 임대료가 가장 비싼 1층 로비에 어떤 점포를 유치해 수익성을 높일까 토론하고 있을 때, 김수근이 색다른 제안을 했다. 여러 사람들이 오가는 로비에 상업적인 냄새가 나는 점포를 유치하지 말고, 누구나 즐길 수 있는 문화공간으로 조각공원을 만들자고 제의한 것이다. 당시만 해도 이것은 상당히 파격적인 발상이었다. 그 후 일정 규모 이상의 건물을 지을 때 예술작품을 의무적으로 설치해야 한다는 규정이 생겼지만, 이때만 해도 이렇게 장사가 되는 공간을 공원으로 낭비한다는 것은 생각지도 못했던 일이었다.

하지만 김수근은 그룹 회장을 설득해 결국 그의 승낙을 받아 내는 데 성공했다. 그는 젊은 조각가 7명과 서양화가 2명을 선정해 작품당 250만 원씩을 지불하고 조각공원에 설치할 작품을 의뢰했는데, 그중에는 당시로서는 생소한 태피스트리 작품도 있었다.

김수근은 건물을 지을 때 벽돌을 즐겨 사용했다. 앞에서 얘기한 아케이드의 벽면 마감재도 역시 벽돌을 사용했다. 벽면 공사에 들어갔을 때, 김수근은 직원에게 벽돌공장으로 가서 깨끗하게 잘 구워진 벽돌이 아니라 모양이 뒤틀리고 잘 구워지지 않아 폐기처분된 벽돌들만 골라 오라고 말했다. 이상하게 여긴 직원이 이유를 물으니 "잘

구워진 벽돌은 너무 드라이해서 멋이 없어. 모양이 뒤틀린 벽돌을 조인트를 깊게 파서 쌓으면 더 멋있지 않을까?"라고 말했다.

아무도 사가지 않는 벽돌을 사겠다고 하자 벽돌공장에서는 신이 나서 헐값에 불량벽돌을 팔았다. 그리고 나중에는 추가 물량을 공짜로 주기도 했다. 벽돌공장은 불량품을 처리해서 좋고, 시공회사 측에서는 시공비를 절약할 수 있어서 좋은, 그야말로 누이 좋고 매부 좋은 일이었다.

이 밖에도 김수근이 설계한 건물 중에는 벽돌을 사용해서 지은 것이 많이 있다. 공간사랑을 비롯해서 샘터 사옥, 한국문예진흥원, 경동교회, 마산 천주교성당 등이 그의 설계를 거쳐 벽돌로 지어졌다. 기존의 붉은 벽돌은 물론 회색 벽돌, 불량 벽돌, 심지어는 건물에서 철거한 헌 벽돌에 이르기까지 그는 다양한 벽돌을 사용해 건물 특유의 분위기를 나타내도록 노력했다. 그가 이렇게 벽돌을 선호한 것은 앞으로는 인건비가 비싸져서 벽돌 건물을 짓고 싶어도 못 짓는 시대가 올 것이라는 생각 때문이었다. 벽돌이 한 손으로도 잡을 수 있는 인간적인 스케일의 마감재라는 점도 그의 마음을 사로잡았다. 이런 작은 것들이 모여 전체를 이루는 것에서 인간적인 체취를 느낄 수 있다는 것이 김수근의 생각이었다.

온 국민의 염원이었던 88올림픽의 서울 유치가 결정된 후, 김수근은 잠실에 들어설 올림픽 주경기장의 설계를 맡았다. 김수근이 설계한 올림픽 주경기장의 가장 큰 특징은 마치 큰 붓으로 한 획 그은 듯한 느낌을 주는 지붕의 곡선미였다. 이 지붕의 곡선미를 살리기 위해 김수근은 성화대를 지붕에다 설치하지 않고, 평지인 그라운드 옆

에다 촛대 모양으로 세우도록 설계했다. 하지만 이렇게 되면 성화대가 관객의 시야를 가리게 될 것이라는 문제가 대두되었다.

그뿐만이 아니었다. 성화대가 너무 높아 점화하기가 힘들다는 것도 문제였다. 이렇게 되자 많은 사람들이 설계를 바꾸어 지붕 위에다 성화대를 설치해야 한다고 주장했다. 하지만 김수근은 그렇게 하면 지붕의 아름다운 곡선미가 훼손되기 때문에 절대로 안 된다고 반대했다.

그 후 이 문제를 해결하기 위한 다양한 방법들이 제시되었다. 처음에는 지하에 성화대를 숨겨 두었다가 땅에서 솟아오르게 한 다음 점화하는 방식이 제시되었다. 하지만 이 방법은 땅을 팔 수 없다는 서울시의 반대로 무산되었다. 여러 번의 논의 끝에 결국 우주의 나무를 상징하는 모양의 성화대를 높이 세우기로 결정했다. 문제는 이렇게 높은 성화대에 어떻게 불을 붙이느냐 하는 것이었는데, 이것은 성화주자들이 서 있는 아래쪽 성화대를 서서히 위로 끌어올리는 방식으로 해결했다. 이것은 강력한 쇠줄에 의해 끌어 당겨지게 되어 있는데, 멀리서 보면 마치 유압에 의해 움직이는 것 같이 보여 매우 환상적이었다. 이렇게 해서 서울 올림픽 개회식에서는 성화대 자체가 위로 올라가 세 명의 점화자가 불을 붙이는 멋진 장면이 연출될 수 있었다.

건축가로서 김수근의 개성이 가장 강하게 드러난 작품으로는 마산의 양덕성당과 서울의 경동교회를 꼽을 수 있다. 두 곳 모두 붉은 벽돌을 사용해서 지었는데, 뛰어난 조형미와 함께 교회의 상징적인 의미를 효과적으로 부각시킨 김수근의 걸작으로 꼽히고 있다. 교회

마당에 들어서면 대개는 정문이 먼저 나타나는 것이 상식인데, 이 건물들은 모두 뒤로 돌아서 들어가도록 되어 있는 점이 특이하다. 이런 특이한 구조에서 교회를 찾는 신자들이 경건한 마음으로 하나님의 처소에 들어가도록 한 건축가의 의도를 엿볼 수 있다.

이 중에서 경동교회는 4, 5세기의 로마 교회의 구조를 도입해 설계되었다. 정면에 22피트 높이로 설치된 십자가에 자연 광선이 비치도록 했으며, 스테인드글라스는 단 한 곳만 설치했다. 전체 벽은 투박한 시멘트 질감으로 처리하고

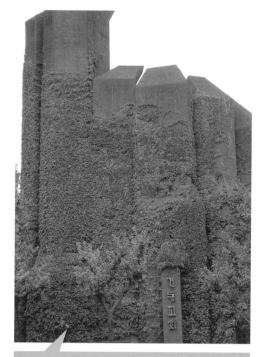

로마 교회의 구조를 도입한 경동교회.

그 위에 못 자국을 박았다. 정면에 기도하는 모습을 구현한 타워를 설치하고, 그것을 중심으로 1층은 인간과 인간, 2층은 인간과 하나님, 3층은 인간과 자연의 만남을 상징하는 공간으로 구성한 점이 돋보인다.

한편 삭막한 환경에 지어진 양덕성당은 하늘 위에서 내려다보면 마치 두 손을 모으고 기도하는 모습을 하고 있다. 아래서 올려다보면 땅에서 밀어 올려진 듯한 강한 힘이 느껴지는 건물인데, 언젠가 이곳을 찾은 한 건축가는 이곳을 본 소감을 이렇게 얘기하고 있다.

이 건물은 건축가 자신의 마음의 감옥과도 같은 것이었습니다. 쌓아올린 벽돌담들은 이 세상의 지친 말들을 말없이 받아 주고 있었습니다. 한마디로 모성의 벽이었습니다. 내려앉은 땅거미 때문에 험악해 보이지만 어두워지면 지친 인간들을 한없이 걷게 해 줄 것 같았습니다. 골고다 언덕 위에서처럼 비스듬히 서 있는 십자가는 비 오는 날이면 말없이 비를 맞으며 고난의 의미를 되새기게 했습니다. 우리 모두 가설 텐트와 같은 삶의 노지에서 하룻밤 노숙의 등불을 켠 빈자들의 무리같이 느껴졌습니다.

해 외 활 동 들

김수근은 국내는 물론 해외에서도 굵직한 프로젝트를 따내 주목을 받았다. 중동 건설 붐이 한창 일고 있던 1970년대, 김수근은 다른 일로 이란을 방문했다가 테헤란 근교에 들어설 6,000세대 규모의 아파트 건설 프로젝트에 도전해 볼 생각이 없느냐는 제안을 받았다. 하지만 직접 아파트가 들어설 대지를 본 순간, 그는 벌어진 입을 다물 수가 없었다.

"어떻게 이런 황무지에 사람 사는 아파트가 들어설 수 있어요?"

일행 중 한 사람이 먼저 입을 열었다. 아무리 보아도 풀 한 포기 없는 황량한 벌판이 끝없이 펼쳐져 있었기 때문이다. 난감하기는 김수근도 마찬가지였다. 하지만 그는 말했다.

"누가 알아? 안 되는 것도 되게 만드는 곳이니까. 아라비안나이트의 고향이잖아?"

불가능을 가능으로 만들어 보자는 의지 하나로 뭉친 김수근 일행은 이왕 온 김에 대략적인 스케치만이라도 보여 주자는 생각에서 호텔에 방을 잡아 놓고 작업에 들어갔다. 김수근이 내놓은 계획안은 2킬로미터를 경계로 차도를 설치하고, 아파트로 둘러싸인 내부를 물과 숲과 공원으로 구성하는 것이었다. 가뜩이나 덥고 건조한 중동 땅에 물과 숲으로 구성된 아파트를 건설하는 계획은 아주 참신한 아이디어였다.

사흘 밤을 꼬박 새우며 프레젠테이션을 준비한 작업팀은 김수근이 수주 여부를 결정짓는 중대한 회의에 참석하는 동안 잠에 골아떨어져 있었다. 그리고 잠에서 깨어났을 때, 그들은 김수근으로부터 이 대규모 프로젝트를 맡게 되었다는 반가운 소식을 들을 수 있었다. 우리나라 최초로 해외 설계 수주를 받아내는 쾌거를 이루었던 것이다.

이 프로젝트 이후로 공간은 특유의 참신한 아이디어 덕분에 이 회사로부터 몇 개의 프로젝트를 더 수주받을 수 있었다. 하지만 그 후 이란에서 종교혁명이 일어나는 바람에 김수근의 참신한 설계안은 끝내 결실을 보지 못했다.

생 의 마 지 막 길

1985년 7월 초, 해외여행에서 돌아온 김수근은 다른 때보다 유난히 피곤을 느꼈다. 처음에는 단순한 여독으로 생각했다. 그 후 의사를 찾아간 김수근은 며칠 입원해서 정밀검사를 받는 것이 좋겠다는

말을 들었다. 정밀검사 결과, 간암이라는 판정이 내려졌다. 곧 종양 제거 수술을 받게 되었는데, 이때도 그는 병실을 찾은 사람들에게 자신이 직접 수술 과정을 스케치하며 설명하는 여유를 보였다. 수술에 다량의 혈액이 필요하다고 하자 그를 아는 많은 사람들이 헌혈에 참여했다. 이런 와중에도 김수근은 잘 알지 못하는 사람의 피나 여성의 피는 받지 않겠다는 말로 특유의 유머 감각을 보여 주었다.

그 후 퇴원한 김수근이 자택에서 요양을 하는 동안, 공릉에 있는 공간의 신사옥이 완성되었다. 그날 공간 앞마당에서는 신사옥 완공을 축하하는 파티가 벌어졌다. 김수근이 지상에서 가까운 이들과 함께 한 마지막 파티였다.

1986년 3월 하순으로 접어들자 김수근의 병세는 더욱 악화되었다. 이렇게 생의 마지막 길을 힘겹게 걸어가고 있던 어느 날, 그는 병실을 찾은 한 제자에게 이렇게 얘기했다.

"내가 지금까지 50년을 살았는데, 일이나 여행이나 놀이나 모두 다른 사람 세 배 정도는 했으니 한 150년은 산 셈이야."

이렇게 얘기한 지 석 달이 지난 1986년 6월, 김수근은 서울대 병원에서 향년 56세를 일기로 세상을 떠났다.

평소에 그와 친하게 지냈던 사람들은 지금도 그와의 추억을 떠올릴 때마다 이렇게 얘기한다고 한다.

"만약 지금까지 김수근이 살아 있다면 우리들의 노후가 지금보다 훨씬 재미있을 텐데……."

격동의 20세기를 살았던 15인의 예술가

03

민족음악의 선구자

작곡가

김순남

김순남은 1917년 5월 28일 서울 안국동에서 태어났다. 그의 아버지 김종식은 경성부 사회과 관리로 일하던 공직자였는데, 공직생활을 하면서 안국동에 일본 화장품 회사의 경성지점을 운영해 꽤 많은 돈을 모은 재력가로 알려져 있었다. 그 덕분에 김순남은 어린 시절 아주 윤택한 환경에서 자랄 수 있었다.

어 린 시 절

당시 장안의 멋쟁이로 알려져 있던 그의 아버지는 '세 번쩍'이라는 별명을 가지고 있었다. 여기서 세 번쩍은 금테 안경과 금이빨, 그리고 금지팡이를 가리키는 것인데, 이렇게 온몸을 금으로 치장하고 다닐 정도로 돈을 잘 벌었다.

한편 김순남의 어머니인 이보경은 숙명여고를 졸업하고 보통학교 교사를 지낸 신여성이었다. 그의 아버지가 현실과는 거리가 먼 이상

주의자였던 것에 반해, 그의 어머니는 합리적인 시각을 가지고 세상을 살아갔던 매우 현실적인 여성이었다. 김순남은 이런 부모에게서 자유분방하고 낭만적인 감수성과 냉철한 현실의식을 동시에 물려받았다.

안국동에 커다란 가게를 차려 놓고 돈을 벌어들이며 '종로의 멋쟁이' 노릇을 하던 김순남의 아버지는 그가 어린 시절에 세상을 떠났다. 아버지가 갑자기 세상을 떠나자 그때부터 홀어머니가 자식들을 키우며 가계를 꾸려나가야 했다. 그러나 이렇게 어려운 환경 속에서도 김순남은 머리가 총명하고 재기가 넘치는 아이로 사람들의 사랑을 받았다.

그의 명석함은 보통학교 시절부터 소문이 자자했는데, 이런 소문을 입증이라도 하듯 졸업 때 경성 제1고등보통학교와 경성사범학교 두 곳을 모두 합격해 사람들을 놀라게 했다. 그의 합격 소식을 전해 들은 교동보통학교 교장이 너무나 좋아서 김순남을 업고 운동장을 두 바퀴나 돌았다는 일화가 유명하다. 두 학교 중에서 김순남은 관립인 경성사범학교에 들어가기로 결정했다.

음악에 두각을 나타내다

학교를 다니면서 그가 두각을 나타낸 분야는 단연 음악이었다. 당시 교사를 양성하는 사범학교에서는 학생들에게 반드시 피아노나 오르간을 배우도록 했는데, 동요 가락에 간단한 화성을 붙여 연주하는 정도였지만, 생전 건반악기를 구경도 하지 못한 학생들에게는 이

경성사범 재학 시절. 행사 때마다 피아노 독주를 했다.

시간이 그야말로 공포의 시간이었다. 그래서 개중에는 손에 붕대를 감고 손을 다쳐 악기를 연주할 수 없다고 핑계를 대는 학생들도 있었다. 하지만 당시 베토벤 소나타를 연주할 수 있을 정도의 실력을 가지고 있었던 김순남에게 이 과정은 그야말로 땅 짚고 헤엄치기나 같은 것이었다.

이 무렵 그는 음악과 관련된 각종 실기시험을 면제받는 것으로 교내의 유명인물이 되었다. 그리고 나중에는 학교에서 음악부장을 맡아 이 분야에서 발군의 실력을 발휘했다. 학교의 악대 지휘자로, 듣는 사람을 취하게 만드는 황홀한 피아노 연주자로, 그리고 각종 음악회의 테너 독창자로 재학 시절 내내 화제를 뿌리고 다녔다.

경성사범학교에 다니던 시절, 김순남의 노래실력은 자타가 공인하는 수준이었다. 기숙사에서도 노래를 듣기 원하는 학생들을 위해 이 방 저 방으로 불려 다니는 때가 많았다. 어떤 때는 친구들을 자기 집으로 데려가 비제의 〈카르멘 조곡〉 같은 음악을 틀어놓고 열광적으로 작품해설을 하기도 했다.

재학 기간 내내 음악의 귀재로 이름을 날렸던 김순남은 1937년 경성사범학교를 졸업했다. 그 후 그는 졸업생들에게 부과되는 의무연한을 채우기 위해 수원보통학교의 교사로 부임했다. 하지만 교사가

경성사범 음악부의 연주 모습. 지휘봉을 들고 있는 이가 김순남.

아닌 음악가가 되기를 원했던 그는 보통학교 교사로 부임한 지 6개월 만에 교사생활을 청산하고 일본으로 유학을 떠났다.

일 본 유 학

청운의 뜻을 품고 동경에 도착한 스물한 살의 청년 김순남은 동경국제공항이 있는 오오모리 부근에 숙소를 정하고 먼저 동경음악학교 교수로 있던 시모후사 칸이치 선생을 찾아갔다. 동경음악학교를 나온 후 베를린 음악대학에서 현대음악의 거장 힌데미트의 지도를 받은 바 있는 칸이치는 당시 일본 최고의 작곡가로 이름을 날리고 있었다.

김순남은 그를 찾아가 그동안 자신이 작곡한 작품들을 보여 주었다. 악보를 검토하고 난 후 한눈에 그의 재능을 알아본 칸이치 선생은

그로부터 4개월간 그에게 화성학을 가르쳐 주었다.

일본 최고의 작곡가로부터 화성학을 배운 김순남은 1938년 3월, 구니타치 음악학교에 입학원서를 냈다. 지금도 구니타치 음악학교에 남아 있는 그의 입학원서에는 재기발랄한 김순남의 젊은 모습이 담겨 있는 사진이 붙어 있다. 그런데 한 가지 재미있는 것은 사진 옆에 자필로 보이는 '수업료 면제 희망'이라는 글씨가 쓰여 있다는 점이다. 이렇게 학생이 입학 때부터 수업료를 면제받고 싶다고 한 것은 구니타치 음악학교 역사상 처음 있는 일이었다고 한다. 매사에 당돌할 정도로 자신감이 넘쳤던 김순남의 패기를 엿볼 수 있는 일화라고 할 수 있다.

구니타치 음악학교 입학시험과목에는 작곡실기 외에 악기 연주실력을 테스트하는 시험도 포함되어 있었다. 피아노에 자신이 있었던 김순남은 '누워서 식은 죽 먹기' 식으로 이 시험을 치렀다. 그리고 말할 필요도 없이 당당히 합격의 영광을 안았다. 이때부터 그는 구니타치 음악학교, 즉 동경고등음악학원 본과 작곡부의 학생이 되었다.

바로 이 학교에서 김순남은 하라 타로 선생과 운명적인 만남을 갖게 된다. 처음 학교에 입학할 때만 해도 그는 하라 타로 선생이 자신의 운명에 그렇게 커다란 영향을 미치리라고는 생각하지 못했다. 그러나 향후 그의 인생을 고난의 수레바퀴 속으로 몰아넣었던 운명의 비밀스러운 음모가 바로 이때부터 시작되고 있었던 것이다.

김순남은 2학년 때 하라 타로 선생의 제자가 되었다. 그리고 스승의 영향을 받아 그때부터 서서히 사회주의 이념에 눈을 뜨기 시작했다. 일본 프롤레타리아 음악가동맹의 조직부장을 역임한 바 있는 하

라 타로는 일생 동안 음악과 민중적 삶의 조화를 음악 속에서 실천하려고 했던 인물이다. 이렇게 음악보다는 음악을 통한 사회참여 문제에 더 많은 관심을 가지고 있었던 스승과의 만남은 김순남의 삶에 커다란 변화를 가져왔다.

제일 오른쪽이 구니타치 음악학교 본과 2학년 때의 김순남. 단정한 일본 학생들과 달리 마치 베토벤과 같은 머리 모양이 눈에 띈다.

당시 두 사람은 단순한 사제지간의 관계를 넘어선 인간적인 유대감을 갖고 있었다. 타로 교수는 지난 1994년에 쓴 〈가려 뽑은 나의 청춘기〉라는 글에서 김순남을 '재능이 풍부하고 혁명적인 음악가'로 묘사했는데, 말 그대로 당시 그는 뛰어난 음악적 재능을 사회주의 예술운동과 연결하는 일에 몰두하고 있었다.

구니타치 음악학교에 재학 중이던 1939년, 그는 〈피아노 소나타 1번〉을 작곡했다. 이 곡은 그 이듬해 열렸던 일본 현대작곡가연맹 창립 10주년 기념 작곡발표회에서 신진 피아니스트 와타나베의 연주로 초연되었다. 이 자리에서는 모로이 사부로를 비롯해 당시 일본 작곡계에서 이름을 날리고 있던 중견 작곡가들의 작품도 연주되었는데, 유학생 신분이었던 김순남의 곡이 이들의 작품과 함께 연주되었다는 자체가 커다란 화젯거리였다.

〈피아노 소나타 1번〉을 작곡했던 1939년, 김순남은 구니타치 음악학교를 그만두었다. 당시 이 학교는 경영진 간의 갈등으로 학교를 분

리해서 운영하고 있었는데, 그가 학교의 정상적인 운영을 외치며 반발한 것이 문제가 되었던 것이다. 게다가 스승인 타로 교수가 출강을 그만두자 더는 이 학교에 머물 이유가 없어졌다.

그 후 김순남은 동경제국음악학교 본과 3학년 기악부로 편입했다. 이 학교는 안보송, 안익태, 나운영, 김성태, 이건우 등 나중에 한국 음악계에 중추적인 역할을 담당한 인재를 배출한 학교로 유명하다. 바로 이 학교에 다니는 동안 그는 동경일일신문사가 주최하는 전 일본 음악콩쿠르 작곡 부문에 〈바이올린 조곡〉을 출품해 1등 없는 2등을 차지했다. 그리고 1942년에는 요미우리 신문사가 주최한 제1회 교향곡 현상모집에 〈청년〉이라는 제목의 교향시를 출품해서 2위를 차지하는 쾌거를 올리기도 했다.

귀 국

1942년 동경제국음악학교를 우수한 성적으로 졸업한 김순남은 바로 현해탄을 건너 고국으로 돌아왔다. 귀국하자마자 그는 '성연회'라고 하는 지하 음악서클을 조직했다. '음악소리를 연구한다'라는 의미를 가지고 있는 성연회에는 신막, 강상일, 이범준 같은 민족음악 운동가들이 회원으로 있었다. 하지만 드러내 놓고 활동할 수 없는 지하서클이라는 한계 때문인지 현재는 그 활동내용이 무엇이었는지 거의 알려져 있지 않다.

1944년, 당시 스물여덟 살이었던 김순남은 결혼을 했다. 신붓감은 숙명여고를 졸업하고 보통학교 교사로 있던 문세랑이라는 여성으로

1944년 10월 17일, 그의 결혼식에서는 김순남 본인이 작곡한 곡이 연주됐다.

중매를 통해 만났다. 1944년 10월 17일, YMCA 강당에서 유광렬 선생의 주례로 열린 그의 결혼식에는 많은 선후배 음악인들이 참석했다. 그중 당시 경성 3중주단의 멤버로 이름을 떨치던 피아니스트 윤기선과 바이올리니스트 정희석, 첼리스트 이강렬은 김순남이 결혼을 자축하는 의미에서 작곡한 피아노 트리오 〈결혼행진곡〉을 연주해서 사람들의 눈길을 끌었다.

결혼을 통해 생활의 안정을 찾은 김순남은 그로부터 두 달 후인 1944년 12월 18일, 첫 번째 작곡 발표회를 열었다. 신재덕, 이영세, 윤기선, 박민종, 이강렬 등 국내 정상급 연주자들이 대거 출연한 이 발표회에서는 〈피아노 3중주〉, 〈피아노 소나타〉와 같은 기악곡과 함께 〈상렬〉, 〈철공소〉, 〈상념〉 등과 같은 가곡이 연주되었다. 이 중에

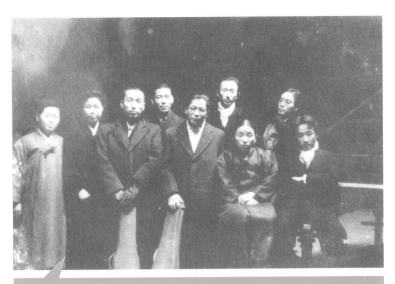

1944년 12월, 서울 부민관에서 첫 작곡 발표회가 열렸다. 피아노 앞에 앉은 이가 김순남.

서 가곡 〈철공소〉는 현대적인 작곡기법을 써서 암울한 시대를 절규하는 분위기를 적절하게 표현했다는 평을 들었으며, 상여가 나가는 모습을 그린 〈상렬〉 역시 전통적인 상엿소리를 현대적인 기법으로 처리함으로써 민족음악의 모범을 보여주었다는 찬사를 받았다. 당시 그의 작곡발표회를 지켜보았던 음악평론가 박용구는 신문에 "양악이 수입된 지 반세기 만에 처음으로 보는 작품다운 작품이었다." 라는 평을 하기도 했다.

이때부터 김순남은 국내 악단의 주요 인물로 부각되기 시작했다. 그의 작품은 발표될 때마다 극찬을 받았고, 많은 연주자들이 앞다투어 그의 작품을 연주했다. 당시 그는 시대의 한계를 뛰어넘는 탁월한 작곡가이자 독특한 지적 분위기를 지니고 있는 매력적인 지식인

으로 사람들의 주목을 받았다. 일본 패망을 바로 눈앞에 두고 있던 바로 그 시기에 일생 최고의 황금기를 구가했던 것이다.

해방, 그리고 프롤레타리아 음악동맹

1945년 8월 15일, 드디어 해방이 되었다. 해방을 맞은 김순남이 가장 먼저 한 일은 이리저리 흩어져 있는 음악인들을 다시 모아 새로운 단체를 조직하는 일이었다. 그는 해방 바로 다음 날인 8월 16일, 선배와 후배 그리고 동료음악인들을 한데 모아 조선음악건설본부라는 음악단체를 조직했다. 그러나 이 단체는 조직된 지 한 달 만에 결집력을 잃고 말았는데, 그 이유는 참여한 음악인들의 현실참여 의식이 부족했기 때문이다.

이 단체가 유명무실하게 되자 김순남은 서로 이념이 맞는 음악인들을 규합해서 조선 프롤레타리아 음악동맹을 조직하고 자신이 작곡부장으로 취임했다. 프로 음악동맹은 문학, 연극, 미술 동맹과 함께 조선 프롤레타리아 예술동맹의 산하 단체로 출발했는데, 강령에 쓰인 것과 같이 조선에 프롤레타리아 운동의 뿌리를 내리기 위해 결성된 것이었다.

프롤레타리아 음악운동이란 근로대중을 역사의 주체로 보고, 이들의 삶을 반영하는 음악을 창조하는 운동을 말한다. 30년대를 전후해서 문학계를 풍미했던 이른바 카프 운동이 음악계까지 확산된 것이라 할 수 있다. 해방 후 프롤레타리아 음악동맹을 조직한 김순남

은 음악을 통한 사회참여에 심혈을 기울였다. 이런 운동의 일환으로 한번은 동료 음악인들과 함께 경성방직 공장을 찾아가 근로자들을 위한 음악회를 연 적이 있었다. 그때 연주자들이 연미복을 챙겨 입자 김순남은 말했다.

"근로자들이 고통받고 있는데 무슨 연미복을 입느냐. 그런 사치스런 태도를 반성해야 한다."

이렇게 이념적으로 철저했던 김순남은 이 시기에 〈건국행진곡〉과 〈인민항쟁가〉를 비롯한 해방가요와 민중가요를 많이 작곡했다.

한편 이 무렵 해방정국은 혼미에 혼미를 거듭하고 있었다. 1947년으로 접어들자 당국은 좌익운동을 비합법적인 운동으로 규정했다. 김순남이 작곡한 〈인민항쟁가〉가 이북에서 국가 대용으로 널리 불리게 되자 그에 대한 체포령이 내려졌다. 이때부터 김순남은 도피생활을 해야 했다. 해방둥이로 태어난 어린 딸을 바로 지척에 두고도 만나지 못하는 도피생활이 계속되었다. 바로 이 시기에 그는 자장가를 무려 세 편이나 작곡했다.

하지만 상황이 어려워질수록 창작에 대한 그의 열정은 더욱 치열해졌다. 그해 10월, 그는 이제까지 작곡한 가곡들을 한데 묶어 가곡집을 발간했다. 여기에는 〈산유화〉를 비롯해서 〈바다〉, 〈초혼〉, 〈그를 꿈꾼 밤〉, 〈잊었던 마음〉 등 김소월의 시에 곡을 붙인 가곡들이 실려 있었는데, 음악평론가 박용구는 이 중 〈산유화〉를 놓고 "국제적인 수준에 견주어 볼 수 있는 작품이다. 김순남이야말로 자기를 버림으로써 진실로 값있는 자신을 얻은 것이다."라는 내용의 평을 썼다.

도피생활을 하는 중에 김순남은 오랫동안 심혈을 기울여 다듬어

온 〈교향곡 제1번〉을 완성했다. 시시각각 운명의 검은 그림자가 다가오고 있는 상황에서도 그는 자신의 분신과 같은 교향곡 창작에 혼신의 힘을 기울였다. 거의 2주 동안 친구들도 전혀 만나지 않고 매일 죽만 끓여 먹으면서 창작에 매달렸으며, 이렇게 고생한 끝에 김순남의 결작이라 할 수 있는 〈교향곡 제1번〉이 탄생했다. 이 작품은 본래 음악동맹이 주최하는 8·15경축행사의 일환으로 열리는 음악회에서 초연될 예정이었다. 하지만 김순남에게 체포령이 내려진 상태였기 때문에 이 계획은 결국 수포로 돌아갔다.

김순남이 이렇게 도피생활을 하고 있는 중에 그의 음악성을 높이 평가한 사람이 있었다. 당시 미 군정 문교부의 문화담당 참사관으로 일하던 헤이모위츠라는 사람이었다. 그는 줄리어드 음악원 대학원 과정에 다니다가 한국에 와서 파견근무를 하고 있던 피아니스트였는데, 특히 한국에서 라흐마니노프의 〈피아노 협주곡 2번〉을 초연한 사람으로 유명하다.

헤이모위츠는 영문학자 설정식의 소개로 처음 김순남을 만났다. 어느 날 설정식이 꼭 만나야 할 사람이 있다고 해서 통행금지가 있었음에도 불구하고 미군 지프차를 몰고 어디론가 한참 달려가서 그를 만났다. 이때부터 두 사람은 친구가 되었는데, 김순남의 음악적 재능을 아깝게 생각했던 헤이모위츠는 그에게 줄리어드 음악학교로 유학할 것을 권유했다. 그는 미국의 저명한 음악가 아론 코플랜드에게 김순남의 작품을 보내 유학을 와도 좋다는 허락을 받은 후 여비에 보태라고 자신의 라이카 카메라를 주었다. 하지만 김순남은 이런 헤이모위츠의 권유를 거절했다.

월 북

점점 좁혀오는 포위망에 위협을 느낀 김순남은 결국 월북을 결심했다. 1948년 7월이었다. 월북하기 바로 전날, 우연히 명동의 한 다방에서 박용구를 만나는데, 그때 "나 내일 이북 간다."라며 마치 소풍 떠나는 사람처럼 가볍게 얘기했다고 한다. 그 자신도 이것이 영원한 이별이 되리라고는 전혀 생각하지 못했던 것이다. 그의 월북행에는 동생 김현문과 김성봉, 그리고 동료 음악인인 성악가 강창일이 함께 했다.

북한으로 넘어간 김순남은 해주음악전문학교의 임시 작곡교수로 부임했다. 그가 이 학교로 부임하자 해주 지방 일대에서는 '남조선에서 가장 유명한 음악선생이 해주에 왔다'는 소문이 퍼졌다. 당시 북한에서 널리 불리고 있던 〈인민항쟁가〉의 작곡가인 김순남의 출현은 그 자체로 대단한 사건이었기 때문이다.

해주음악전문학교에서 학생을 가르치던 김순남은 해주 인민회당에서 열린 해주 남조선인민 대표자회의에서 최고인민회의 대의원으로 선출되었다. 최고인민회의 대의원은 우리식으로 말하자면 국회의원에 해당되는 높은 자리로, 음악인으로서는 유일하게 김순남이 뽑혔다. 이 대표자회의는 박헌영이 주도한 것이었는데, 회의가 열릴 때마다 김순남이 작곡한 〈박헌영에게 드리는 노래〉를 불렀다. 이렇게 월북 후 박헌영 계열에 들어간 김순남은 자신이 역사의 격랑 속으로 서서히 몸을 들이밀고 있다는 사실을 까맣게 모른 채 열정적으로 음악운동과 사회운동에 헌신했다.

1948년 8월, 김순남은 해주에서 평양으로 거처를 옮기고 평양음악전문학교 교수로 취임했다. 음악학교 교수이자 최고인민회의 대의원이며 헌법위원이었던 김순남은 당으로부터 집과 피아노, 그리고 자가용을 받았다. 이렇게 그의 평양 생활은 순조롭게 시작되었다.

대동강을 끼고 있는 모란봉 공원 앞에 자리 잡은 그의 2층 집에는 당대 유명 예술인들이 자주 드나들었다. 최고의 무용가로 이름을 날리던 최승희를 비롯해서 소프라노 유은경, 가수 황수린 등이 당시 자주 그의 집에 드나들었던 예술인들이다.

그가 평양음악전문학교에 부임하자 많은 학생들이 그의 제자가 되겠다고 몰려왔다. 이때 그는 레코드를 들려 주고 그것을 악보에 적도록 하는 청음 테스트를 통해 학생을 선발했다. 그 결과 해주에서 그를 따라간 장일남을 포함해서 모두 네 명의 학생이 그의 문하생으로 선발되었다.

당시 김순남은 재능이 있다고 판단되는 학생이 있으면 밤이고 낮이고 가리지 않고 붙들고 가르칠 정도로 열성적이었다. 이런 스승의 태도에 제자들은 깊은 감명을 받았다. 그의 수제자 네 명이 모두 김순남의 이름을 따서 이름에 '남' 자를 붙였다는 일화도 있다. 장일남의 본명도 본래는 장재봉이었는데, 스승 이름의 마지막 글자를 따서 장일남으로 고쳤다고 한다.

평양음악학교에서 김순남은 학생들에게 자기 자신의 목소리로 작곡을 하라고 가르쳤다. 어쩌다 남의 작품을 흉내 내는 학생이 있으면 '바늘 도둑이 소도둑 된다'면서 심하게 나무랐다. 그런가 하면 그는 레슨 때마다 하나의 주제동기를 주고, 그것을 바탕으로 30분 동

안 즉흥연주를 하게 함으로써 학생들의 음악성을 키워 주려고 노력했다.

김순남의 뛰어난 피아노 실력은 평양음악학교에서도 소문이 자자했다. 그는 베토벤의 〈월광〉이나 〈비창〉을 자주 연주했으며, 언제 어디서나 피아노 즉흥연주를 해서 사람들을 놀라게 했다. 동요나 간단한 노래는 물론이고 수준 높은 작품의 주제를 여러 가지 형태로 변주해 나가는 그의 즉흥연주 솜씨는 가히 신기에 가까웠다. 당시 그는 박헌영이나 임화와 같은 월북 인사들뿐 아니라 북한 토박이들이 모여 있는 자리에서도 피아노 즉흥연주를 해서 주목을 받곤 했다.

한번은 그가 학생들과 함께 소련 영화를 본 적이 있었다. 그 영화에서는 리스트의 피아노 협주곡이 주제곡으로 나왔는데, 영화를 보고 돌아와서 그 자리에서 피아노 파트는 물론 오케스트라 파트까지 연주해서 제자들을 놀라게 했다. 이때 그를 지켜본 제자들은 '바로 이런 사람을 가리켜 악성이라고 하는구나'라는 생각을 했다고 한다.

존 경 하 는 작 곡 가 와 의 만 남

1949년, 김순남은 작곡가로서 그의 음악인생에 전기를 마련한 또 하나의 행운을 얻게 된다. 바로 평소에 존경해 마지않던 쇼스타코비치와 하차투리안을 만날 기회가 온 것이다.

그해 9월, 김순남은 소련의 10월 혁명 기념행사에 북한 대표로 참가하기 위해 2주 예정으로 모스크바로 들어갔다. 그곳에서 그는 여러 작곡가들을 만날 수 있었는데, 그중에서 가장 중요한 인물은 당

대 소련 최고의 작곡가로 존경받고 있던 쇼스타코비치였다. 그는 쇼스타코비치에게 자신의 작품을 보여 주었다. 악보를 자세히 살펴본 쇼스타코비치는 "조선에도 이런 작곡가가 있었나?"라고 감탄하면서 그의 소련 유학을 적극 권유했다.

쇼스타코비치로부터 소련 유학을 강력하게 권고받은 김순남은 북한으로 돌아온 후, 소련연방작곡가동맹본부 앞으로 자신의 악보를 보내면서 유학의사를 밝혔다. 당시 소련작곡가동맹에는 작곡가는 물론 음악학자, 음악평론가들이 회원으로 있었는데, 이 중 특히 작곡가는 당국으로부터 '작곡가의 집'이라는 별장을 제공받는 등 특혜를 누리며 창작활동을 하고 있었다. 쇼스타코비치와 하차투리안도 이런 작곡가 중의 한 사람이었다. 소련작곡가동맹 앞으로 보낸 김순남의 악보를 검토하던 하차투리안은 '이 사람이야말로 내가 배워야 할 것을 가지고 있는 사람'이라는 말을 할 정도로 그의 재능을 높이 평가했다.

김순남의 천재성을 인정한 소련작곡가동맹은 북한 당국 앞으로 김순남의 유학을 허가한다는 결정서를 보냈다. 당시 차이콥스키 음악원 입학 허가서에는 다른 사람의 세 배에 해당하는 매달 900루블을 지급한다는 것과 그 900루블은 세금과 등록금이 포함되지 않은 순수한 생활비라는 것, 그리고 학생이 아닌 연구원 자격이라는 것이 명시되어 있다.

김순남의 소련 유학은 한국 전쟁이 한창이던 1952년 7월경에 이루어졌다. 여름에 모스크바에 도착한 그는 12월까지 어학연수를 받은 후 차이콥스키 음악원 이론작곡학부에 연구생으로 입학했다. 그의

35살 무렵, 김순남은 모스크바에서 수학했다.

작곡 지도교수는 쇼스타코비치, 프로코피에프와 함께 당대 소련의 3대 작곡가 중의 한 사람으로 불리던 하차투리안이었다. 그는 김순남이 소련에 오기 직전부터 소위 형식주의적인 경향을 가진 작곡가라는 비판을 받고 있었다. 말하자면 일반 대중의 수준을 무시하고 음악 자체의 형식 논리에만 치우친 작품을 쓴다는 것이었다. 하차투리안은 이렇게 어려운 시기에 김순남을 자신의 제자로 받아들였다.

그는 김순남을 만나기 전인 1951년, 이미 그가 작곡한 〈빨치산의 노래〉에 화성을 붙여 발표할 정도로 그의 음악성을 높이 평가하고 있었다. 이제 김순남이 차이콥스키 음악원에 입학하면서 자유로운 예술혼을 가진 두 사람의 천재 음악가가 운명적인 만남을 갖게 되었는데, 이때 김순남의 나이는 서른여섯, 하차투리안은 쉰이었다.

모스크바 차이콥스키 음악원에서 하차투리안의 지도를 받고 있던 김순남은 이 시절 〈오보에 협주곡〉을 비롯해 여러 편의 성악곡과 기악곡을 발표하면서 열심히 러시아의 새로운 음악풍토를 익혔다.

당 성 검 토

이렇게 모스크바라는 새로운 환경에 적응하고 있을 무렵 북한으

로부터 난데없는 소환장이 날아들었다. 모스크바에 온 지 1년이 채 못 되는 1953년 2월 말이었다. 그가 소환장을 받았을 때, 하차투리안은 "김순남을 북한으로 보내는 것은 죄악이다."라고 하면서 소련 정부에 그와 6개월이라도 더 공부하고 싶다고 했다. 하지만 이 요청은 받아들여지지 않았다.

북한으로부터의 소환장은 김순남을 다소 불안하게 했다. 하지만 그에게만 소환장이 온 것이 아니기 때문에 별로 대수롭지 않게 생각하고 북한으로 떠날 채비를 했다. 차이콥스키 음악원에 휴학계를 내고 친구들과 아쉬운 작별 인사를 나눌 때까지만 해도 그는 운명을 가르는 처절한 비판의 채찍이 자신을 기다리고 있을 줄은 꿈에도 생각하지 못했다.

북한에 도착해서야 그는 당국이 사상의 건전성을 검토하는 이른바 '당성검토'를 위해 자신을 소환했다는 것을 알게 되었다. 박헌영을 비롯한 남로당 계열 인사들을 숙청하기 위해 시작된 이 당성검토에서 김순남은 조선음악의 당성, 노동계급성, 인민성을 고수하고 적대적 문예사상을 반대하며 투쟁하는 대신 자연주의와 형식주의 등 부르주아 문화예술의 낡은 사상 잔재를 가진 인물로 비판을 받았다.

최고인민회의 대의원이자 평양음악대학 교수였으며, 무엇보다 한반도 모든 사람들로부터 최고의 작곡가로 존경받고 있던 김순남에 대한 비판은 유명세만큼이나 혹독했다. 당시 사람들은 그의 음악에서 가락이 매끄럽지 못하고 음정의 비약이 많은 부분을 찾아내 베토벤을 흉내 낸 부르주아적 음악작법이라고 비판했다.

그런가 하면 즐겨 부르던 〈인민항쟁가〉에 나오는 가사를 가지고

시비를 걸기도 했다. '원수와 더불어 싸웠다'라는 대목을 들면서 '원수와 싸우지 않고 어떻게 함께 할 수 있느냐'라고 비판하기도 했다. 이 강요된 비판 앞에서 조선 최고의 작곡가 김순남은 점점 음악가로서 설 자리를 잃어가고 있었다. 김순남을 비롯해서 박헌영, 임화와 같은 남로당 계열의 인사들에 대한 사상검토는 2년 동안이나 집요하게 계속되었다.

이렇게 한창 사상검토가 진행되고 있던 1954년 말, 김순남을 만났던 정상진이라는 사람은 그때 "선생님, 이제는 어떻게 살아가야 합니까?"라고 물어보았던 것을 기억한다. 그래서 좋은 음악을 많이 쓰라고 했더니 이 말에 고무되어 〈춘향전〉을 가극으로 만들면 어떻겠냐고 얘기했다고 한다.

박헌영 일당에 대한 사상검토가 끝난 1955년 12월, 이들은 기소되었다. 이 중에서 박헌영과 임화는 처형되었으며, 김순남은 간신히 목숨은 건졌지만 공직을 모두 박탈당했다. 그리고는 작곡가에게는 사형선고나 다름없는 창작금지 조치가 내려졌다.

북한 당국은 그를 비판한 후, 그의 모든 업적을 역사의 기록에서 지웠다. 그리고 그를 함흥과 북청 사이에 있는 항구도시 신포로 보냈다. 이곳에서 김순남은 신포조선소 안에 있는 일용품 직장에 들어가 음악과는 관계없는 노동자로 일했다.

숙 청 , 의 식 의 변 화

김순남은 1966년 직후에 평양으로 복귀했던 것으로 추측된다. 소

련 유학 중 북한으로 소환된 지 13년 만이었다. 1966년 7월, 그는 평양에서 발행되는 〈조선문학〉이라는 잡지에 〈현실에서 배운 것〉이라는 글을 발표했다.

　　나는 위대한 로동계급 속에서 배우며, 생활하며 창작하는 가장 행복한 작곡가의 한 사람이다. 수년간에 걸쳐 현실생활은 나에게 창작가로서, 그보다도 참된 공산주의 역군으로 어떻게 살며 일해야 하는지를 똑똑히 가르쳐 주고 있다.

　　내가 처음 간 곳은 신포조선소 일용품 직장이었다. 일도 쉬웠거니와 작품을 쓸 만한 시간적 여유도 있었다. 현실이란 어렵고 힘든 것으로만 인식하고 있던 나에게 이것은 몹시 기쁜 일이었다. 그리하여 이곳에 와서 첫 작품으로 〈돌아라 사랑하는 기대야〉라는 자그마한 노래를 쓰게 되었다.

　　5 · 1절을 경축하는 모임에서 이 노래를 합창으로 불렀는데 여기에는 젊은 청년들로부터 할아버지 할머니들까지 출연했다. 이 노래는 일정하게 좋다는 평가를 받았지만 날이 감에 따라 점차 불리지 않는 것이었다. 이상하게 느낀 나는 그 리유를 알려고 먼저 곡부터 분석해 보았다. 자기로서는 궁중성을 고려한다 하여 음역도 9도 이내에서 썼고, 까다로운 음정과 리듬을 피해가며 민요적인 요소도 도입했다. 뿐만 아니라 가사도 생활적인 내용을 담아 내가 직접 쓴 것이었다. (중략)

　　그러던 어느 날 나는 밤일을 하게 되어 작업반의 한 어머니와 송진을 달이고 있었다. (중략) 어머니는 "그 노래는 나도 불렀지만 옛날

에 손물레를 돌리면서 혼자서 부르는 노래라면 꼭 맞겠습니다요."라
고 이야기하였다. 말하자면 오늘과 같이 기계를 움직이면서 집단적
으로 부르는 데에는 맞지 않는다는 뜻이다. 그 간단한 말 가운데서
나는 하나의 열쇠를 발견하였다. (중략)

　그 후 나는 집단 로동에 참가하기 위해 주물 직장으로 옮겼다. 물
론 일은 무척 힘이 들었다. 그러나 로동자 동무들과 함께 있으면서
사업토의도 같이 하고 생활도 같이 하게 되니 마음이 든든하여 못 해
낼 일이 없을 것만 같았다. (중략)

　현실 침투란 바로 자신이 로동계급과 생사를 같이하고 그들의 사
상체계를 무장하지 않고서는 성과를 거둘 수 없다는 것과 아울러 좋
은 작품을 쓸 수 없다는 것을 생활을 통해 알았다.

이 글을 보면 숙청 이후 김순남이 의식이 어떻게 바뀌었는지 알
수 있다. 이렇게 자아비판의 글을 발표했던 김순남은 그 이후 창작
과 더불어 민요 발굴작업에 종사했던 것으로 추정된다. 이 시기에
출판된 《조선민요곡집》이라는 악보집에 그가 채보한 민요가 들어
있기 때문이다. 김순남은 아흔두 곡의 수록곡 중에서 〈베틀소리〉,
〈고쌈노래〉, 〈그물 당기는 소리〉를 포함해 모두 열 곡을 채보했는데,
이 채보악보들은 후세의 음악학자들로부터 전통민요의 본질을 꿰뚫
어 그것을 그대로 서양악보에 옮겨 놓은 솜씨가 빼어나다는 평가를
받았다.

1964년부터 68년까지 김순남은 민요 발굴작업과 함께 창작작업에
도 대단한 의욕을 보였다. 이 시기에 그는 노래뿐만 아니라 합창대

곡, 기악독주곡, 더 나아가 교향곡에까지 손을 댔으며 이 작품들은 모두 우수한 작품으로 평가되어 악보로 출판되고 널리 연주되었다. 이른바 김순남에 대한 재평가 작업이 시작된 것이다.

하지만 처절한 자아비판 후에 얻은 이 기회를 김순남은 병마와 싸우는 데 보내야 했다. 병명은 전염성 결핵이었는데, 3개월 단위로 균을 배양해서 그 결과에 따라 요양과 귀가를 되풀이하는 생활을 했다. 병이 깊어지면 함경남도의 신포나 이원, 단천 등 여러 지역을 전전하며 요양생활을 하다가 조금 회복되면 평양으로 돌아오는 식의 불안정한 생활이 10년 넘게 계속되었다.

이렇게 인생의 말년을 병마와 싸우는 데 보내던 김순남은 지난 1983년 예순일곱을 일기로 세상을 떠났다.

격동의 20세기를 살았던 15인의 예술가

04

조선 최후의 어용화사

동양화가

김은호

이당 김은호는 1892년, 인천 관교동에서 한 부유한 농가의 2대 독자로 태어났다. 어려서는 동네에 있는 서당에서 한문 공부를 하다가 열다섯 살 때 관립 일어학교에 들어갔다. 일본어가 장래성이 있어 보였기 때문이다.

서 울 살 이

하지만 그 이듬해 집안에 커다란 불행이 닥쳤다. 친척 중에 위조 동전을 만든 사람이 있었는데, 그의 아버지가 그 뒷돈을 댔다는 누명을 쓰고 경찰서에 잡혀간 것이다. 이 일로 그의 아버지는 재산을 몽땅 압수당했다. 다행히 그로부터 6개월 후 무죄가 입증되어 풀려나기는 했지만, 억울하게 옥고를 치른데다 재산까지 잃은 아버지는 밤낮없이 술에 빠져 살았다.

그 때문에 김은호는 졸지에 대가족을 먹여 살려야 하는 가장이 되었다. 집안에 위기가 닥치자 그는 일어학교를 때려치웠다. 그리고

신기술을 배우기 위해 인흥학교 측량과에 들어갔다. 신기술인 측량은 재미도 있고 또 적성에도 맞았다. 특히 각을 재고, 선을 긋는 제도(製圖)를 할 때가 제일 좋았다. 1908년 12월, 그는 단기 측량기술과정을 정식으로 졸업했다.

그로부터 몇 개월 후, 매일 비탄 속에 빠져 술만 마시던 아버지가 세상을 떠났다. 그때 그는 인천에서는 더 이상 희망이 없다는 생각을 했다. 무언가 새로운 전기가 필요했다. 그래서 아내를 친정으로, 누이동생을 고모 집으로 보내고, 가산을 정리해서 받은 70환을 손에 쥐고 할아버지, 어머니와 함께 서울로 올라왔다. 이렇게 남대문 밖 염춘교 언덕에 셋방을 얻었다. 열여덟 어린 가장의 고달픈 서울살이가 시작됐다. 그 후 그는 닥치는 대로 일을 했다. 이발소, 구둣방, 도장포, 인쇄소 등을 전전하며 온갖 궂은일을 도맡아 했다. 이때가 그의 일생 중에서 가장 힘들고 어두운 시기였다.

그 림 을 배 우 다

이렇게 고생하며 보내고 있던 어느 여름날, 일거리를 구하기 위해 전농동에 있는 영풍서관이라는 고서점을 찾았다. 고서점 주인이 평소 같은 교회를 다니고 있었기 때문에 혹시 일거리를 주지 않을까 생각했던 것이다.

"마침 얄팍한 고서(古書)를 세필(細筆)로 베끼는 일이 있는데 한번 해 보겠는가?"

측량과에 다니며 제도를 해 본 경험이 있는 그는 세필로 베끼는

것에는 어느 정도 자신이 있었다.

　김은호가 한쪽 구석에서 열심히 고서를 베끼고 있을 때, 마침 주인과 친분이 있는 중추원 참의 김교성과 문인화(文人畵)의 대가 현채가 들어왔다. 한참 동안 주인과 이야기를 나누던 두 사람은 김은호가 일하는 것을 보고 그에게 범상치 않은 재능이 있다는 것을 알게 되었다.

　"자네 재능이 보통이 아닌 걸? 그림 한번 배워 볼 생각 없는가? 내가 심전 안중식 선생에게 편지를 써 주지."

　당시 백목다리 근처에는 경성서화미술원이 있었다. 창덕궁 이왕가(二王家)의 후원을 받아 운영되는 이 학원에는 심전 안중식, 소림 조석진 같이 기라성 같은 대가들이 학생을 가르치고 있었다. 김은호는 김교성이 써 준 편지를 들고 미술원을 찾아갔다. 안중식에게 김교성의 편지를 보여 주자 안중식은 그 자리에서 그의 그림실력을 테스트해 보았다.

　"여기《고금명인화고(古今名人畵稿)》가 있는데, 이 중에 〈당미인도(唐美人圖)〉를 한번 그대로 그려 보게."

　김은호는 자신의 실력을 십분 발휘해서 그림을 그렸다. 그의 재능을 본 안중식은 그 자리에서 입학을 허가했다. 3년 과정의 서화미술원은 왕실의 도움을 받아 운영되기 때문에 학비가 따로 없었다. 형편이 어려운 젊은이들이 돈 걱정 없이 그림을 배울 수 있는 곳이었다. 미술원의 화과(畵科)에 입학한 김은호는 수묵기법과 채색기법의 산수, 인물, 화조, 문인화 등의 전통 화법을 배웠다.

　김은호는 열심히 공부했다. 안중식, 조석진과 같은 대가들의 지도

를 받으며 그의 재능이 서서히 빛을 발하기 시작했다. 선생들은 그
의 그림을 보며 '하늘이 내린 그림'이라며 혀를 내둘렀다. 사람들은
경성미술원에 천재화가가 나타났다고 수군거렸다.

조 선 최 후 의 어 용 화 사

서화미술원에 들어가서 열심히 그림 공부를 하고 있던 어느 날,
스승이 그를 불렀다.

"자네가 천재란 소문이 덕수궁에까지 들어간 모양이네. 고종황제
께서 자네가 정말 어용을 그릴 수 있는지 솜씨를 시험하실 모양이
야. 천운의 기회라고 생각하고 정성껏 그리게."

서화미술원에 천재가 출현했다는 소문이 고종의 귀에까지 들어가
자 순종의 초상화를 그려 보라는 분부가 떨어진 것이다. 이것은 대
단한 사건이었다. 그림에 정식으로 입문한 지 얼마 되지도 않은 젊
은이가 임금의 초상을 그리게 되었으니 말이다.

이 일을 계기로 김은호는 조선 최후의 어용화사(御容畵師)가 되었
다. 어용의 제작실은 창덕궁 인정전 동행각에 마련되었다. 작업은
대개 사진을 보고 했지만, 때로는 임금의 얼굴을 직접 보는 것도 허
락되었다. 궁궐의 제작실에서 그는 생전 처음 만져 보는 최고급 중
국제 필묵채색(筆墨彩色)과 일본제 회견(繪絹)을 가지고 작업을 했다.
1902년에 임금의 초상화를 그린 적이 있는 스승 안중식과 조석진이
어진을 그리는 법도와 기술을 가르쳐 주었다. 덕분에 김은호는 전통
적인 어진 제작 방법을 정통으로 배울 수 있었다. 용지는 두꺼운 장

지에 생강즙을 먹인 기름종이를 썼다. 여기에 묵선으로 소묘의 밑그림을 정확하게 그린 다음, 이것이 평가에서 통과되면 그 그림을 회견(繪絹) 쟁틀 밑에 붙여 비치게 한 다음 정본(正本)을 제작했다.

왕의 초상화를 그리고 난 후, 화가로서 김은호의 위상도 높아졌다. 그는 소례복에 사모를 쓴 전통적인 어용화사의 복장으로 덕수궁과 창덕궁을 자유자재로 드나들었다. 그가 임금의 초상화를 그렸다는 소문이 퍼지면서 당대 권문세도가들이 너도나도 그에게 초상화를 그려달라고 부탁했다. 그에게 초상화를 부탁하는 사람들 중에는 친일귀족이나 신흥자본가, 그리고 관료들도 있었는데, 이들의 초상화를 그려주면서 김은호는 부와 명성을 동시에 얻게 되었다.

김은호가 임금의 초상을 그렸던 1917년, 창덕궁 대조전에 큰 화재가 발생했다. 왕실에서는 불에 탄 대조전의 복원을 서둘렀다. 그러면서 내벽의 진채장식화를 누구에게 맡기느냐는 문제가 대두되었는데, 이때 왕실은 세필채색화에 천부적인 재능을 가진 김은호에게 이 일을 맡기기로 했다. 비록 스물여덟 살의 젊은 나이였지만 당시 이 분야에서 그를 능가할 사람이 없었기 때문이다.

임금의 초상을 그린 것을 계기로 화가로서 명성을 얻고, 또 이 때문에 당대 권력자들의 초상화를 그려 돈까지 벌게 된 김은호에게 임금은 은인이나 다름없는 존재였다. 그래서 늘 고마운 마음을 갖고 있었는데, 마침 창덕궁 대조전의 벽화를 맡게 됨으로써 그 감사의 마음을 표현할 기회를 얻게 된 것이다.

이 대조전 벽화 중에서 가장 유명한 것이 바로 〈백학도〉이다. 임금의 용상 바로 뒤편에 걸린 〈백학도〉에서 이당은 백학이 중심이 된 십

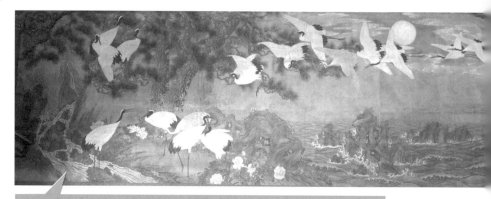

창덕궁 대조전 내벽에 그린 〈백학도〉.

장생을 그렸다. 백학은 예로부터 신선의 경지에서만 날개를 펴고, 소나무와 오동나무에만 앉으며, 대나무 죽실만 먹는다는 새 중의 새로 알려져 있다. 이 그림에서 백학은 물론 왕을 상징하는데, 이당은 장생불사의 염원을 담고 있는 이 그림을 통해 임금에 대한 고마움을 표현했다. 정교한 선과 채색기법이 살아 있는 궁전장식화의 전통을 따른 작품으로, 생동하는 초자연적인 생명력에서 청년화가 김은호의 기백을 엿볼 수 있다. 1917년에 그림을 그리기 시작해 3년 만인 1920년에야 완성한 역작 중의 역작으로 꼽히는 작품이다.

투 옥 생 활

1918년, 우리나라 최초의 서양화가 고희동이 조선서화협회를 창설했을 때, 김은호는 이용우, 이상범, 노수현과 함께 이 협회의 회원으로 활동했다.

그런데 이렇게 당대의 화가들과 교류하며 남부럽지 않은 활동을 하고 있었던 그에게 어느 날 시련이 닥쳤다. 1919년, 3·1만세운동이 일어났을 때, 만세를 부르고 〈독립신문〉을 배포한 혐의로 체포되었기 때문이다. 그가 수감된 형무소에는 항일운동을 했다는 혐의로 들어온 만해 한용운과 육당 최남선도 있었다.

여기서 수감생활을 하는 동안, 그는 잠시 동료죄수들로부터 일제의 첩자가 아니냐는 오해를 받기도 했다. 밖에서 들어오는 호화로운 사식 때문이었다. 사식이라고 해야 그다지 변변할 것이 없었던 시절에 유독 그에게 들어오는 사식만 눈이 휘둥그레질 정도로 호화스러웠으니 이런 오해가 생기는 것도 당연한 일이었다. 이런 오해는 나중에 이것이 사식 만드는 집에서 일하는 그의 누님이 보내 준 것이라는 사실이 밝혀지면서 풀렸다. 동생이 감옥에 들어가자 자진해서 사식 만드는 집의 식모로 들어간 누님이 그에게 늘 좋은 반찬을 보내 주었던 것이다.

3·1운동에 가담해 투옥된 적이 있기는 했지만, 김은호는 식민 시대 민족의 문제를 깊이 생각하고 그것을 행동으로 옮긴 화가는 아니었다. 그가 왕실 가족과 친일 귀족, 신흥자본가 등 주로 권력층에 있었던 사람들과 폭넓은 교류를 가졌다는 사실에서도 이런 경향을 엿볼 수 있다. 3·1운동을 지켜보면서 식민지 백성으로서 무력감을 느꼈기 때문인지 김은호는 감옥에서 나온 이후, 일체의 정치적 활동을 삼간 채 그림에만 몰두했다.

1925년, 김은호는 당대 서화계의 패트론이었던 대부호 이용문의 후원을 받아 일본 유학을 떠나게 된다. 일본에서는 동경미술학교 일본화과의 청강생으로 들어가 유키 소메이 교수의 지도를 받았다. 유키 소메이는 일본화에 서양화의 기법을 접목시켜 자연사생 중심의 새로운 일본 풍경화풍을 일으킨 화가로 유명하다. 김은호는 이곳에서 일본 채색화의 기법을 정식으로 습득했으며, 그동안 우리나라의 국전에 해당되는 일본 제전(帝展)에 작품을 출품해 입선하는 쾌거를 이루기도 했다.

1928년, 3년 동안의 유학생활을 마치고 귀국한 김은호는 〈늦은 봄의 아침〉이라는 작품으로 제7회 조선미술전람회(약칭 선전)에 출품했는데, 이것을 보면 스승 유키 소메이의 영향이 뚜렷하게 나타나 있다는 것을 알 수 있다. 사실 일본 유학 이전에도 김은호는 장식적인 일본 채색화의 영향을 상당히 많이 받았던 화가로 알려져 있었다. 선전에 입상하기 위해서는 일본 심사위원의 구미에 맞는 그림을 그려야 했기 때문이다.

그는 제1회 선전에서는 〈미인승무〉라는 작품으로 4등 상을, 제3회 선전에서는 〈부활 후〉로 3등 상을, 그리고 제7회 선전에서는 〈북경소견〉이라는 작품으로 특선을 수상했다. 이 그림들은 모두 당시 일본에서 유행하던 새로운 감각의 채색화풍을 따른 것이었다.

하지만 1929년에 있었던 제8회 선전에 출품한 작품이 낙선하자 그는 더 이상 선전에 작품을 내지 않았다. 그리고 한동안 발길을 끊

었던 서화협회전에 다시 참여하기 시작했다.

김용문의 후원으로 일본 유학을 마치고 돌아온 김은호는 그 후에도 역시 그의 도움을 받아 중국의 상해와 북경을 여행했다. 중국 여행을 통해 견문을 넓히고 돌아온 후, 그는 권농동에 있는 자택을 개방해 서화 애호가들의 사랑방으로 사용하도록 했다. 화가 오세창이 이 사랑방의 이름을 '낙청헌'이라고 지었는데, 청년 후진들과 돈독한 유대관계를 맺으라는 뜻에서 붙인 이름이었다.

낙청헌에는 실업가나 관리, 서화 지망생 등 다양한 계층의 사람들이 수시로 찾아와 사군자를 배우거나 담소를 나누며 즐거운 시간을 보냈다. 그러다가 나중에 이묵회라는 모임이 결성되었는데, 회원 수가 점점 늘어나면서 이묵회는 고희동이 창설한 서화협회와 묘한 라이벌 관계를 형성하게 되었다.

후 소 회

이묵회 회원 중 이당의 제자인 백윤문, 김기창, 장우성, 조중현, 이우태 등은 따로 모임을 만들었다. 이들은 첫 번째 동문전을 앞두고 이당을 찾아와 모임의 이름을 지어달라고 부탁했다. 당시 낙청헌에는 이묵회 회원 외에 최남선, 한용운, 정인보와 같은 문화계 인사들이 자주 들렀는데, 이당은 이 중에서 정인보에게 모임의 이름을 지어달라고 부탁했다. 그러자 정인보는 공자님 말씀에 '회사후소'라는 말이 있다고 하면서 모임의 이름을 후소회라고 짓도록 했다. 회사후소라는 말은 '그림을 그리는 일은 흰 바탕이 있은 이후에 한

다'라는 뜻으로 본질이 있은 연후에 꾸밈이 있어야 한다는 의미를 담고 있다.

후소회는 1936년 가을, 제1회 동문전을 개최했다. 당시 이 전시회 소식을 다룬 신문기사는 이당 김은호 화백의 제자 중에서 이미 일가를 이룬 신진들의 전시회로 조선 미술의 부흥을 위한 노력의 일환이라고 극찬했다. 후소회는 김은호의 장식적이고 정밀한 일본식 채색 화풍을 전수한 모임으로 이상범 문하의 청전화숙, 허백련 문하의 광주 연진회와 더불어 당대 동양화 전수계보의 3대 산맥 중 하나를 이루는 모임이었다.

이 중에서도 특히 후소회의 활동이 가장 활발했는데, 해방 후에는 국전의 운영과 화단까지 손을 뻗치면서 대단한 정치력을 가진 단체로 부상했다.

당시 후소회 회원들이 단연 두각을 나타냈던 곳은 당대 최고의 미술 공모전으로 꼽혔던 선전이었다. 1934년부터 김은호의 제자인 백윤문, 한유동, 장운봉, 김기창, 장우성이 입선과 특선을 잇달아 차지했는가 하면, 1942년에 있었던 제21회 선전에서는 동양화부 입선작 60점 가운데 특선작 2점을 포함한 21점이 회원의 작품이었을 정도로 후소회는 동양화단에 만만치 않은 세력층을 형성하고 있었다.

이렇게 김은호가 화단의 주요 인물로 부각되면서, 그의 주변에는 늘 사람들이 들끓었다. 당시 그와 친분을 나누던 사람 중에는 사회 저명인사는 물론 이제 막 그림 공부를 시작한 화가 지망생도 있었는데, 누구에게나 이당은 인정미 넘치는 예술가로 좋은 인상을 남겼다.

화가가 아닌 교육자로서 이당의 업적은 이묵회를 조직함으로써

서화 애호가의 폭을 넓힌 것과 후소회를 조직해 수많은 동양화단의 중진을 키워냈다는 것이다. 하지만 이것이 항상 좋은 결과만 가져왔던 것은 아니다. 그를 중심으로 형성된 동양화단의 거대한 세력층이 나중에 우리 화단의 분열과 알력을 조장하는 원인이 되기도 했기 때문이다.

화단의 모범생

약관의 나이에 임금의 초상화를 그릴 정도로 실력을 인정받았지만, 모든 사람들이 김은호의 그림을 좋아했던 것은 아니었다. 그림 못지않게 갖가지 기행으로 사람들의 입에 오르내렸던 화가 이용우는 이당의 그림을 형편없는 그림이라고 내놓고 비판했다. 그 저변에 같은 화가로서 라이벌 의식이 깔려 있다고 생각했기 때문인지 이당은 이용우의 공공연한 비판에 대꾸할 가치조차 느끼지 않는다는 반응을 보였다.

한번은 술이 거나하게 취한 이용우가 권농동에 있는 이당의 집을 찾아가 담 밖에서 "세필로 일본식 미인도나 그리는 사람이 무슨 화가냐"라고 외친 적도 있었다. 술자리라면 절대로 놓치지 않는 이용우는 술만 먹으면 큰소리로 이당을 비난했다. 세필로 일본식 미인도나 그리면서 잘난 체한다는 것이 비판의 요지였다.

워낙 공공연하게 비판을 하고 다니니, 이 말이 이당의 귀에도 들어갔다. 그런데 그 내용이 너무 심했다고 생각했던 모양인지 점잖은 이당도 이에 지지 않고 대꾸했다.

"이 녀석 보게나. 내가 처음 서화 미술원에 들어갔을 때, 열대여섯 살짜리 애송이 녀석이 누비바지를 입고 마룻바닥에 바짝 엎드려 먹장난만 치더니 이제 조금 컸다고 큰소리야."

이렇게 말하면서 상대도 되지 않는다는 표정을 지었다고 한다.

예술가하면 누구나 술과 향락으로 대변되는 자유주의자를 머릿속에 떠올린다. 하지만 이당 김은호는 그와는 거리가 먼 사람이었다. 그는 조선 화단의 모범생으로 도덕과 규범에 어긋나는 행동을 하지 않았다. 술을 전혀 입에 대지

김은호

않았던 그는 화가들의 술자리에 끼지 않았을 뿐만 아니라 신문사에서 주최하는 망년회 같은 곳에도 절대로 나가지 않았다.

여기에는 이유가 있었다. 그가 형무소에 있을 때 어머니와 누님이 극진하게 그를 보살폈는데, 이에 대한 보답으로 어머니에게 평생 술과 여자를 멀리 하겠다는 약속을 했다. 그는 약속을 지켰다. 사실 당대 화가 중에서 술, 담배를 하지 않고, 주일마다 착실하게 교회에 다니는 사람은 이당 한 사람밖에 없었다고 해도 과언이 아닐 정도였다. 그의 어머니가 여든두 살로 세상을 떠났을 때, 문상 온 친구들이

"이제 어머니도 돌아가셨으니 술도 마시면서 자유롭게 살라."라고 얘기하기도 했다.

이렇게 이당 김은호는 다른 사람들에게 성실하고 근면한 화가, 그래서 사나이로서의 멋과 풍류, 낭만은 전혀 없는 사람으로 비쳐졌다. 어느 누구도 그의 내면에 숨겨져 있던 예술가로서의 낭만과 풍류를 알아챈 사람이 없었다. 하지만 가까운 사람들의 말에 따르면, 그도 다른 화가들과 마찬가지로 예술가로서 멋과 낭만을 가진 사람이었다고 하는데, 다음과 같은 일화가 이런 사실을 뒷받침해 주고 있다.

그가 부산에서 피난살이를 하고 있었을 때의 일이다. 하루는 기분이 좋아진 그가 영도에 있는 한 요정에 들어갔다. 마침 그곳에 있었던 그의 친구는 그가 〈유산가〉와 같은 전통민요에서부터 당시에 유행하던 가요에 이르기까지 모르는 노래가 없을 정도로 줄줄이 부르는 것을 보고 무척 놀랐다. 노래만이 아니었다. 이야기도 얼마나 구수하고 재미있게 잘 하는지 모두가 혀를 내두를 정도였다. 흥이 난 이당은 이날 요정에서 혼자 노래하고 얘기하며 온밤을 새웠다고 한다. 이렇게 그는 멋과 풍류를 아는 화가였다.

친 일 화 가

식민지 시대의 문화사를 연구하는 학자들에게 김은호는 친일화가로 분류된다. 임금의 초상화를 그린 후 윤택영, 윤덕영, 민병석과 같

은 친일 매판귀족과 일본 고관들의 초상화를 그린 것이 그가 친일화가로 분류된 첫 번째 계기가 되었다. 이런 친일 귀족과 일본 고관들의 후원에 힘입어 김은호는 승승장구를 거듭했으며, 그 결과 1937년에는 조선인 화가로서는 처음으로 선전의 심사위원격인 참여 작가로 선정되기도 했다.

그리고 그해 겨울, 김은호는 그의 일생에 두고두고 오점으로 남을 〈금차봉납도〉라는 그림을 그린다. 이 그림은 1937년 8월 20일에 결성된 애국금차회에서 있었던 일을 그린 것이다. 애국금차회는 순종의 외척인 윤덕영의 처 김봉완이 회장으로 있는 애국부인회로, 국방헌금 조달과 황군원호에 앞장섰던 단체로 유명하다.

1937년 8월 21일자 〈매일신보〉에는 애국금차회의 결성식 장면이 자세하게 기록되어 있다. 결성식에 모인 사람들이 그 자리에서 금비녀 11점과 금반지와 금귀걸이 각 2점, 은비녀 1점, 그리고 현금 889원 60전을 모아 일제의 성전 승리를 위한 국방헌금으로 냈다는 기사였다.

김은호는 같은 해 11월, 이 '영광스런' 장면을 담은 〈금차봉납도〉를 그려 미나미 총독에게 증정했다. 그림 왼편에는 모아진 금붙이를 증정하는 회장 김봉완과 한복 차림의 부인들을, 오른편에는 그것을 증정받는 미나미 총독과 일본 고위관리들의 모습을 세밀하게 묘사했다. 이 그림은 애국부인회 회장인 김봉완의 남편 윤덕영의 부탁을 받고 그린 것이다. 윤덕영은 김은호가 화단의 주요 인물로 부상하는 데 크게 도움을 주었던 사람이다. 그가 어용화사로 발탁되었을 때 윤덕영의 옷을 입고 궁중에 출입할 정도로 서로 막역한 사이였는데,

이런 사람들의 도움을 받아 화가로 출세했다는 것이 바로 그의 한계였다. 왕실과 친일파 그리고 일본 고관의 후원을 받으며 입신출세를 거듭했던 경력이 결국 그를 친일의 문제에서 자유롭지 못한 화가로 만들었던 것이다.

〈금차봉납도〉를 그린 것을 시작으로 김은호는 본격적인 친일활동에 나서게 된다. 일제가 만주 침략에 이어 대동아 전쟁과 태평양 전쟁을 일으키며 경제수탈과 침략전쟁에 광분해 있을 때, 그는 조선인의 황국신민화와 내선일체, 창씨개명에 동조하며 군국주의에 영합했다. 쓰루야마라는 일본식 성으로 창씨개명을 한 그는 화가로서 일본 천황에게 화필보국과 회화봉공의 충성을 맹세하며 친일 대열의 선두에 섰다.

1941년에는 일제에 충성을 다하기 위해 결성된 경성미술가협회에 창립회원으로 참여하기도 했는데, 1941년 2월 23일자 〈매일신보〉를 보면 다음과 같다.

> 화단의 신 발족! 국가의 비상시국에 직면해 신체제 아래에서 일억 일심으로 미술가 일동도 궐기해 서로 단결을 굳게 하고, 조선총력연맹에 협력해 직역봉공을 다 하자는 목적으로 발기된 경성미술가협회 결성식이 22일 오후 2시부터 부민관 중강당에서 거행되었다.

경성미술가협회는 총독부 학무과장이 회장으로 있던 일종의 관변단체로, 조선인 화가는 물론 조선에 와 있던 일본 화가까지 포함된 친일 미술인의 총집합체였다. 이 협회에 김은호는 이상범, 이한복,

이영일과 함께 일본화부 평의원으로 참여했다. 여기서 일본화부라는 것은 곧 동양화부를 말하는 것인데, 내선일체의 의지를 보여 주기 위해 그 이름을 일본화부로 바꾼 것이다.

1943년, 경성미술가협회는 다른 예술단체들과 함께 국민총력조선연맹 산하에 배치되어 국방기금 마련을 위한 전시회를 여는 등 전시체제 유지에 협조를 아끼지 않았다. 이 협회의 중추적인 인물로 일제의 정책에 적극적으로 협조한 김은호는 그 공을 인정받아 이상범과 함께 반도총후 미술전의 일본화부 심사위원으로 선정되었다. 반도총후 미술전은 총독부 정보과가 후원하는 것으로, 선전보다 더 노골적으로 일제의 군국주의 찬양과 황국신민화의 영광을 고무시키기 위해 만든 전람회였다.

하지만 그의 친일 행위는 여기서 그치지 않았다. 그는 총독부와 아사이 신문이 후원한 일만화 연합 남종화 전람회를 비롯해 조선남화 연맹전, 애국백인일수 전람회 등 전쟁 기금을 마련하기 위한 각종 전시회에 적극적으로 참여했다. 이런 과정을 통해 미술계에서 김은호의 정치적 위상도 높아졌다. 당시 가장 권위 있는 미술공모전이었던 선전에서 백윤문, 김기창, 장우성, 김기태, 조중현과 같은 그의 제자들이 최고상과 특선을 독식하다시피했다는 사실에서도 그의 권력이 얼마나 막강했는지를 알 수 있다.

청각장애인으로 김은호가 각별히 아꼈던 제자 김기창은 제16회부터 제19회까지 연속으로 네 차례나 선전에서 특선을 차지했다. 그래서 김은호의 제자 중에서는 처음으로 선전 추천작가로 선정되었는데, 그가 마지막으로 특선을 차지하게 된 배경에는 다음과 같은 이

야기가 전해진다.

심사위원들이 특선 후보 작품을 놓고 탈락할 작품을 골라내고 있을 때의 일이다. 이때 한 일본인 심사위원이 김기창의 작품을 다른 쪽으로 치워 놓는 것이 김은호의 눈에 띄었다. 이번에 특선을 차지하면 추천작가가 될 상황에서 이런 일이 벌어지자 그는 곧 다른 심사위원에게 간청해서 김기창의 작품을 다시 심사하도록 했다. 그 심사위원은 김은호의 제자 사랑에 감복하여 그 작품을 무감사 특선으로 밀어 주었고, 김은호는 그 답례로 자신이 아끼던 고려청자를 선물로 주었다.

이런 일련의 경력 때문에 김은호는 화단에 친일파 화가들을 대량 배출시킨 장본인, 인맥에 의한 파벌 조성과 일본풍의 채색화가 풍미하게 된 요인을 제공한 화가라는 비판을 받기도 했다.

황국신민의 영광을 안고 열과 성을 다해 작품활동과 후진양성에 힘썼던 김은호는 일제에 협력했다는 이유로 해방 후 결성된 조선미술건설본부에서 제외당했다. 이때 제외자 명단에는 그와 함께 김기창, 이상범, 김인승, 심형구 등도 포함되었다.

하지만 이런 시련도 잠시, 김은호는 미 군정 이후 친일파의 재기 붐에 편승해 자신이 키운 제자들의 비호를 받으며 다시 화단의 총수로 떠올랐다. 그 후 그는 대한미술협회와 국전에서 주도적 역할을 하며, 제자들과 함께 미술계에 막대한 영향력을 행사하는 문화권력으로 떠오르게 된다.

그는 해방 이후에도 섬세한 필치를 자랑하는 채색 인물화의 일인자로 수많은 주요 인물의 초상화를 그렸다. 이순신, 정몽주, 신사임당, 논개, 성춘향, 안중근, 서재필, 이승만과 같은 국내 인물은 물론이고, 윌슨 미국 대통령, 엘리자베스 영국 여왕, 무초 주한 미국 대사 등 외국 명사의 초상도 그려 주목을 받았다. 그리고 이런 공로를 인정받아 서울시 문화상, 8 · 15 해방 17주년 기념 문화훈장, 3 · 1 문화상 예술부문 본상, 대한민국 예술원상, 5 · 16 민족문화상 학예부문 본상 등 굵직굵직한 상을 휩쓸었다.

그가 이렇게 국내 화단에서 막강한 세력을 형성하게 된 데에는 그의 각별한 제자 사랑과 함께 과묵하고 신중한 인품도 한몫을 했다는 후문이다. 나이가 많든 적든 그와 한번 인간관계를 맺은 경험이 있는 사람들은 모두 그에게 존경과 찬사를 보냈는데, 이것이 그의 주변에 사람이 많이 모이게 된 원인이 되었다는 얘기다.

이렇게 한국화단의 최고 권력자로 일생 동안 영화를 누린 이당 김은호는 지난 1979년, 87세를 일기로 세상을 떠났다.

격동의 20세기를 살았던 15인의 예술가

05

한국 성악계의 대모

소프라노

김자경

김자경은 1917년 9월, 경기도 개성에서 태어났다. 그의 아버지 김영환은 열두 대문을 가진 부잣집의 막내아들이었으며, 어머니는 수원 백씨 집안의 딸로 어려서부터 총명하기로 소문난 규수였다. 그래서 이름도 아예 열릴 '열' 자에 힘쓸 '쇠' 자를 써서 열쇠라고 불렀다. 김자경의 어머니는 열세 살 되던 해에 김씨 집안의 민며느리로 들어와 열여섯에 남편과 정식으로 혼례식을 올렸다. 총각 시절 김자경의 아버지는 "나는 결혼하면 숟가락 하나만 갖고 나가서 살 것이다."라는 말을 공공연하게 했는데, 아니나 다를까 혼례를 치른 바로 다음 날 옷가지만 챙겨서 개성으로 갔다.

개성에 도착한 김자경의 부친은 어느 병원을 찾아가 다짜고짜 일자리를 달라고 했다. 청년의 패기에 감동한 병원 주인은 청소나 시킬 생각으로 그를 받아들였는데, 어찌나 깔끔하게 일을 잘 하던지 나중에는 청소 일을 그만두게 하고 그를 약제사 과정에 집어넣었다. 그는 그로부터 1년 만에 약제사 시험에 통과했으며, 그 후 병원에서

나와 갓골이라는 곳에 약방을 차렸다.

김자경이 태어난 것은 바로 이 무렵이었다. 그녀를 가졌을 때, 어머니는 병든 나무에 조그만 새 한 마리가 재잘거리며 놀다가 느닷없이 방으로 들어오는 태몽을 꾸었다고 한다. 열일곱이라는 어린 나이에 딸 하나를 얻은 김자경의 어머니는 그 후 더 이상 아이를 낳지 못했다. 그래서 이 점을 늘 안타깝게 생각했는데, 그럴 때마다 아버지는 "자경이를 열 아들 못지않게 잘 키울 테니 염려하지 말아요."라며 아내를 위로했다

팔 방 미 인

김자경은 어려서부터 음악에 뛰어난 소질을 보였다. 선교사와 함께 일했던 아버지 덕분에 다섯 살 때부터 선교사에게서 피아노를 배웠으며, 노래에도 뛰어난 재능을 보였다. 어른들이 어린 그녀를 책상 위에 올려놓고 노래를 시키면, 그냥 노래만 부르는 것이 아니라 손짓 발짓 등 노래에 필요한 제스처를 섞어가며 노래를 불러 어른들을 즐겁게 했다.

개성에서 태어난 김자경은 아버지가 선교사의 권유로 신학대학에 들어가는 바람에 부모를 따라 서울로 왔다가 그 후 춘천을 거쳐 원산에 정착했다. 원산에서 그녀는 보통학교와 고등학교를 다녔다.

원산 루시여고에 다닐 무렵, 그녀는 팔방미인으로 이름을 날렸다. 공부를 잘했던 것은 물론이려니와 어려서부터 선교사에게 배운 피아노 실력이 만만치 않았으며, 노래 실력도 수준급이었다. 게다가

운동이라면 못하는 것이 없었다. 모든 종목의 육상경기에 참가했으며, 탁구와 테니스 선수로도 활약했다. 그런가 하면 나중에는 피겨 스케이트와 스키까지 배워 그야말로 만능 스포츠 우먼으로 이름을 날렸다.

의 학 을 선 택 하 다

이렇게 다방면에 재주가 많았지만 뭐니뭐니해도 김자경이 가장 좋아하는 분야는 음악이었다. 그러나 루시여고를 졸업하고 그녀가 선택한 진로는 뜻밖에도 의학이었다. 평소에 "아들이 하나 있었으면 내 뒤를 이어 의학 공부를 시킬 텐데."하며 아쉬워했던 아버지의 소원을 풀어 주기 위해서였다.

당시 여자가 의학 공부를 할 수 있는 곳은 일본에 있는 동경여의전밖에 없었다. 이 학교에 입학 허가서를 받아놓고 김자경은 어머니와 함께 짐을 꾸렸다. 비록 아버지의 희망에 따라 의학을 선택하기는 했지만, 그녀는 음악에 대한 미련을 버릴 수 없었다. 그래서 유학을 가기 위해 짐을 꾸리는 와중에도 아버지의 희망과 자신의 꿈 사이에서 방황했다. 좋아하는 음악을 접어 두고 의학 공부를 할 수 밖에 없었던 김자경은 못내 서운한 마음을 금할 길 없었다. 하지만 어린 마음에도 아버지의 바람을 저버릴 수는 없다는 생각을 하고 있었다. 아버지에게는 자기가 오직 하나밖에 없는 자식이니 아버지의 뜻을 따르는 것이 도리라고 생각했던 것이다.

그래도 서운한 마음을 어쩔 수 없었는지 그녀는 어머니와 함께 짐

을 꾸리는 자리에서 무심코 "엄마, 동생이 하나 있었으면 내가 음악을 하고, 동생이 의학을 했으면 좋았을 텐데……." 라고 말했다. 그녀는 무심코 한 말이었지만, 이 말을 들은 어머니는 매우 놀라는 표정을 지었다. 그러고는 곧바로 방을 나가 그날 밤 다시는 들어오지 않았다.

새벽이 되었을 때, 아버지가 그녀를 불렀다. 안방으로 건너갔더니 아버지가 다짜고짜 "자경아. 너 음악 공부 하고 싶지?" 하고 묻는 것이었다. 옆을 보니 어머니는 밤새 울었는지 눈이 퉁퉁 부어 있었다. 아버지의 말을 듣는 순간 그녀는 괜한 소리를 했구나 하는 생각이 들었다. 그래서 정색을 하며 대답했다.

"아니에요. 나 의학 공부 할래요. 무슨 말씀이세요."

그러자 아버지는 이렇게 말하는 것이었다.

"아니다. 어젯밤에 네 어머니와 함께 약속을 했다. 너 음악 공부시키기로. 그 대신 장차 음악계에 커다란 공헌을 하는 인물이 되어야 한다. 안 그러면 너는 불효자가 되는 거야."

이렇게 해서 김자경은 원하던 음악 공부를 할 수 있게 되었다. 그녀의 부모는 사랑하는 딸의 희망과 미래를 위해 자신들의 꿈을 과감하게 포기했던 것이다. 그리고 이런 부모님의 적극적인 후원은 두고두고 그녀의 삶을 풍요롭게 하는 밑거름이 되었다.

이화여전 입학

하룻밤 사이에 진로를 의학에서 음악으로 바꾼 김자경은 이미 입학식이 끝난 이화여전에 들어가기 위해 루시여고의 서양인 교장과 함께

밤차를 타고 서울로 갔다. 다행히 당시 이화여전에서는 미션 스쿨 출신으로 학교 성적이 우수한 학생에게 무시험 입학의 특혜를 주고 있었다. 그래서 별다른 어려움 없이 이화여전에 입학할 수 있었다.

학교에 들어가 처음 면접을 보는 자리에서 교수들은 그녀에게 어떤 과에 들어갈 것이냐고 물었다. 이 말을 들은 그녀는 잠시 당황했다. 막연히 음악을 공부해야겠다고 생각했지만 꼭 집어서 무엇을 전공으로 할지는 아직 생각해 보지 않았기 때문이다. 교수의 질문을 받고 그녀는 교수들 앞에서 루시여고 졸업식 때 한 것과 똑같이 피아노도 치고 노래도 불렀다. 그랬더니 교수들은 피아노와 성악 어느 쪽이든 좋으니 원하는 대로 전공을 정하라고 했다. 피아노와 성악을 놓고 고민하고 있는데, 마침 한 교수가 피아노과에 독일에서 공부를 마치고 돌아온 훌륭한 교수가 있으니 피아노를 전공하는 것이 어떻겠느냐고 권했다. 그녀는 이 권유를 받아들여 피아노과에 들어갔다.

이때부터 기숙사 생활이 시작되었다. 원하던 음악 공부를 마음껏 할 수 있다는 기쁨에 그녀는 한눈팔지 않고 열심히 공부했다. 피아노가 전공이었지만, 그녀는 학교에서 하는 독창은 혼자 도맡아 할 정도로 노래에도 뛰어난 소질을 인정받았다.

졸업이 다가올 무렵, 하루는 학과장이 그녀를 불렀다. 그 자리에서 학과장은 졸업 후 1년 더 성악을 공부하면 피아노과와 성악과 양쪽의 졸업장을 모두 주겠다는 제의를 했다. 김자경은 이 제의를 받아들여 그로부터 1년 동안 성악과에 들어가 채선엽 교수 아래에서 공부했으며, 1940년 이화여전 성악과를 졸업했다.

이화여전을 졸업한 김자경은 미국으로 건너가 미진한 공부를 더 하

고 싶다는 생각을 했다. 하지만 척박한 시대상황이 그녀의 앞길을 가로막고 있었다. 일본이 진주만을 공격하고 난 후, 미국은 일본 최대의 적국이 되었으며, 이에 따라 일본의 식민지인 조선에서도 미국에 대한 감정이 악화되었다. 미국이라는 말 앞에 온갖 적대적인 수식어가 따라 붙을 정도로 반미 감정이 고조되어 있었고, 따라서 이런 상황에서 미국으로 유학을 떠난다는 것은 거의 불가능한 일처럼 보였다.

심 형 구 와 결 혼 하 다

그녀는 할 수 없이 당분간 한국에 머물며 상황이 호전되기를 기다리기로 했다. 그래서 미국 유학의 꿈을 당분간 접고, 작곡가 홍난파의 권유로 이화여고에 음악교사로 취직했다.

그때 이화여고에는 동경미술전문학교를 졸업하고 미술교사로 재직하고 있던 심형구라는 사람이 있었다. 그런데 그가 첫눈에 그녀에게 반해 열렬한 구애작전을 펴기 시작했다. 당시 그는 병으로 아내를 잃은 후 두 아이를 키우며 혼자 살고 있었다. 하지만 한창 꿈 많고 콧대 높은 처녀의 눈에 아이가 둘씩이나 딸린 홀아비가 들어올 리 만무했다. 김자경은 열렬한 구애에 콧방귀도 뀌지 않고 그를 냉대했다.

한번은 현제명을 비롯한 음악인 몇 명과 일본으로 연주여행을 갔는데, 그곳까지 따라와 만나달라고 졸라대는 통에 애를 먹은 적도 있었다. 일본에 더 이상 있으면 시끄럽겠구나 하는 생각에 서울로 돌아가려고 동경역에서 기차를 기다리는데, 어떻게 알았는지 그가 다가오는 것이 보였다. 그는 기차 안에서 심심할 때 읽으라고 잡지

몇 권을 건넸다. 하지만 그녀는 왕년에 탁구선수를 했던 실력을 발휘해 그가 건네는 잡지를 한 방에 날려 버렸다.

김자경의 냉대에도 심형구는 구애를 멈추지 않았다. 지성이면 감천이라는 말처럼 어느 틈에 그녀의 마음도 조금씩 움직이기 시작했다. 아무리 면박을 주어도 그녀를 변함없이 진실하게 대하는 것을 보고 이런 사람이라면 평생을 같이 해도 괜찮겠구나 하는 생각이 들었던 것이다.

하지만 문제는 아버지였다. 예상했던 대로 아버지는 펄쩍 뛰었다. 자신의 눈에 흙이 들어가기 전까지 절대로 결혼을 허락할 수 없다고 했다. 하지만 자식 이기는 부모가 없다는 말처럼 아버지도 결국에는 허락을 하고 말았다.

오 페 라 출 연

두 사람은 1941년 12월에 결혼식을 올렸다. 결혼 후 안정을 찾은 김자경은 보다 편안한 마음으로 일에 몰입할 수 있었다. 이렇게 일에 몰두한 결과 그로부터 7년 후인 1948년, 한국 최초의 오페라 공연에 출연하는 행운을 얻을 수 있었다. 공연작은 베르디의 〈라 트라비아타〉로, 여기에서 그녀는 주인공 비올레타 역을 맡아 열연했다.

국내 최초의 오페라 공연인 〈라 트라비아타〉가 공연된 곳은 명동에 있는 시공관이었는데 겨울에도 난방이 되지 않는 추운 곳이었다. 그런데 하필이면 엄동설한에 공연을 하게 되었다. 추위를 달래기 위해 무대 뒤에 숯불 난로를 피워 놓았지만, 작은 숯불 난로로 마룻바

닥과 창틈으로 들어오는 찬바람을 막기에는 역부족이었다. 출연자들은 숯불을 쬐다가 자기 차례가 되면 무대에 나가 노래를 부르고, 퇴장하면 다시 무대 뒤에서 숯불을 쬐면서 공연을 했다.

김자경은 숯 냄새를 너무 맡아 머리가 빙빙 돌 지경에서 노래를 불러야 했다. 그런데다가 무대 바닥에는 왜 그렇게 구멍이 많은지 노래를 부르며 구멍에 빠진 구두 뒤축을 관객 몰래 빼내느라 애를 먹기도 했다.

당시 공연에는 소프라노 이금희가 김자경과 더블 캐스팅으로 비올레타 역을 맡았다. 그런데 목을 보호한다며 연습 틈틈이 생계란을 먹어대던 이금희가 첫 공연 이후 배탈이 나서 더 이상 무대에 설 수 없게 되었다. 그래서 나머지 공연은 모두 김자경 혼자 떠맡아야 했다. 그 후 5일 동안 김자경은 하루 두 차례씩 무대에 올랐다. 그녀가 초인적인 힘을 발휘하여 강행군하는 것을 보고 한 미국인 의사가 '하나님의 특제품'이라는 별명을 붙여 줄 정도였다.

이화여고 교사로 재직 중인 1940년에서 48년까지 김자경은 서울과 지방에서 모두 16차례 독창회를 가졌으며, 일본 빅터 레코드사에서 음반을 취입하기도 했다.

미 국 유 학

1948년 8월, 김자경은 남편과 함께 꿈에도 그리던 미국 유학을 떠났다. 처음 미국 유학을 생각한 지 8년 만에 드디어 꿈을 이루게 된 것이다. 줄리어드 음악원에 입학한 그녀는 1950년 5월, 한국인으로

서는 처음으로 카네기 홀에서 독창회를 가졌다. 그리고 그로부터 5년 뒤인 1955년에는 메트로폴리탄 오페라단에서 〈나비부인〉의 초초상으로 발탁되는 행운을 누리기도 했다.

하지만 이 놀라운 소식을 접한 국내의 반응은 냉담하기 그지없었다. 광복한 지 불과 10년밖에 되지 않았는데 어떻게 기모노를 입고 무대에 설 수 있느냐는 것이었다. 그녀는 고민 끝에 결국 출연을 포기하였다. 그러자 그녀를 추천한 교수가 몹시 화를 냈다. 교수의 집으로 찾아가 사정 얘기를 하려고 했지만 끝내 문도 열지 주지 않았다. 예술가가 노래만 부르면 되지 왜 정치에 관여하느냐는 것이 바로 그 이유였다. 그때 그녀는 우리도 우리 오페라를 만들어 당당히 세계 무대에 내 놓아야겠다고 생각했다.

미국에 있는 동안 그녀는 미국 80여 개 도시에서 100여 회에 걸쳐 독창회를 가졌으며, 미국 메트로폴리탄 오페라단 가수들과 함께 여름 순회오페라 공연에 참가하기도 했다.

동 반 자 의 죽 음

1958년, 김자경은 10년간의 유학 생활을 마치고 귀국했다. 그리고 곧바로 남편과 함께 이화여대 교수로 취직했다. 그때부터 그녀는 남편의 각별한 후원 속에 성악가로, 그리고 학생을 가르치는 교육자로 왕성하게 일했다.

이렇게 교수이자 성악가로 한창 전성기를 구가하고 있던 어느 날, 청천벽력 같은 소식이 날아들었다. 여름방학 때 학생들을 인솔해 속

1958년 귀국 후 이화여대에서 가진 독창회.

초로 수양회를 갔던 남편이 심장마비로 세상을 떠났다는 소식이었다. 남편은 삶의 동반자이자 예술의 동반자로 그녀에게 전폭적인 애정과 지원을 쏟아 부었던 사람이었다. 그녀는 이런 남편의 배려 속에서 아무 걱정 없이 자신의 일에 몰두할 수 있었다. 그런데 이렇게 믿고 의지하던 남편이 어느 날 갑자기 세상을 떠나고 만 것이다. 그때가 1962년 여름이었으니, 결혼한 지 꼭 21년째 되는 해였다.

남편의 죽음은 그녀에게 견딜 수 없는 고통을 안겨 주었다. 쇼크로 하반신이 마비되어 6개월 동안 자리에 누워 있는 신세가 되었다. 물만 먹어도 토하고 밤마다 악몽에 시달리거나 가위에 눌리는 등 견딜 수 없는 날들이 계속되었다. 문병을 온 동료들은 이런 그녀가 안쓰러워 앉지도 못하고 서서 울다가 돌아가곤 했다.

이렇게 처절한 절망 속에서 하루하루를 보내고 있던 어느 날 남편이 꿈에 나타났다. 남편은 "당신이 이러고 있으면 어떡하지? 우리가 함께 쌓아온 것이 있지 않소. 남들이 당신을 불쌍하게 여기는 것이 좋소? 당신은 누구보다 강한 여자가 아니오?"라며 말하며 어깨를 강하게 내려치는 것이었다. 그녀는 놀라서 꿈에서 깨어났다. 시계를 보니 새벽 네 시였다. 그 자리에서 일어나 묵상을 하고 기도를 올린 그녀는 아침에 아이들의 부축을 받으며 학교로 갔다. 그때부터 그녀는 새로운 인생을 살기 시작했다.

김 자 경 오 페 라 단

1968년, 김자경은 국내 최초의 민간 오페라단인 김자경 오페라단을 창단했다. 대학 4년 동안 열심히 공부한 후배들이 졸업한 후에도 마땅히 설 자리를 찾지 못해 방황하는 것을 보고, 그들에게 활동무대를 만들어주겠다는 것이 오페라단을 만들게 된 동기였다.

이런 생각으로 동료 교수들을 찾아가 설득했다. 그러나 반응은 부정적이었다. 개인의 힘으로 오페라단을 만드는 것이 얼마나 힘든 일인지 잘 알고 있었던 동료 교수들은 왜 사서 고생을 하느냐고 말렸다. 그러나 그때마다 그녀는 자신은 오페라를 위해 일생을 바쳐야 한다고 다짐하며 일을 추진해 나갔다.

같이 하겠다는 사람이 없으니 부득이 자신의 사재를 털 수밖에 없었다. 다행히 1958년 미국에서 돌아온 후 10년 동안 꾸준히 부어온 적금이 백만 원쯤 되었다. 지금으로 치면 한 5천만 원쯤 되는 돈인

데, 그녀는 이 돈을 바탕으로 오페라단의 창단을 추진하기 시작했다.

자금이 부족하니 몸으로 뛸 수밖에 없었다. 오페라단을 경제적으로 도와줄 후원자를 물색하던 그녀는 신문사 사장들을 비롯해 내로라하는 인사들을 집으로 초청해 저녁을 대접하며 민간 오페라단의 필요성을 역설했다. 다행히 모임에 참석한 한 신문사의 사장이 후원을 해주겠다고 나서서 일이 수월하게 풀렸다.

그 결과 1968년, 드디어 우리나라 최초의 민간 오페라단인 김자경 오페라단이 탄생하게 되었다. 정식으로 창단을 발표한 후, 창단 공연을 가졌는데, 그때 첫 작품으로 무대에 올린 것이 바로 베르디의 〈라 트라비아타〉였다. 20년 전 그녀가 우리나라 최초의 오페라 공연에서 주인공을 맡았던 바로 그 작품이었다.

마 농 레 스 코

김자경 오페라단의 첫 공연은 얼마간의 흑자를 내고 성황리에 끝이 났다. 첫 공연에서 흑자를 낸다는 것은 어느 누구도 상상하지 못한 일이었다. 첫 출발은 이렇게 상쾌했다.

하지만 두 번째 작품인 〈마농 레스코〉를 준비하고 있을 무렵 문제가 생겼다. 애초에 후원을 약속했던 신문사 측에서 더 이상 자금을 지원해 줄 수 없다는 통보를 해 왔기 때문이다. 이 소식을 들은 김자경은 난감했다. 어떻게 하면 이 난관을 헤쳐나갈 수 있을까 궁리하던 그녀는 자신의 집문서를 가지고 신문사를 찾아갔다. 그것을 담보로 돈을 빌리기 위해서였다. 집문서 때문에 그녀는 위기를 모면할 수 있

었다. 그리고 이것을 계기로 그녀의 집문서는 그 후로도 여러 번 신문사를 들락날락했다.

김자경 오페라단이 우여곡절 끝에 무대에 올린 〈마농 레스코〉는 많은 뒷이야기를 남겼다. 이 오페라에서는 레스코가 마차를 타고 나오는 장면이 나온다. 연출자는 극의 리얼리티를 높이기 위해 무대에 말을 직접 등장시키기로 했다. 백방으로 수소문한 끝에 겨우 말 한 마리를 구해 그 말의 주인을 마부로 분장시켰다. 드디어 막이 오르고 오페라가 시작되었다. 음악이 흐르면서 진짜 말이 무대에 등장하자 사람들은 모두 탄성을 질렀다.

하지만 그다음이 문제였다. 갑자기 휘황찬란한 조명에 놀란 말이 한쪽 구석에 서서 꼼짝도 하지 않는 것이었다. 마부가 아무리 잡아끌고 채찍으로 때려도 소용이 없었다. 음악은 계속 흐르는데 무대를 가로질러 가야 할 말이 요지부동으로 서 있으니 극이 제대로 진행될 리 만무했다.

그때부터 관객들은 음악은 듣는 둥 마는 둥 하고 온통 말에만 시선을 집중했다. 그러나 문제는 여기서 끝나지 않았다. 무대 한쪽에서 꼼짝도 하지 않던 말이 갑자기 객석 쪽으로 엉덩이를 돌리더니 배설물을 쏟아내는 것이 아닌가.

그 순간 객석은 완전히 아수라장이 되고 말았다. 손뼉을 치며 박장대소하는 사람부터 바닥에 데굴데굴 구르며 배를 움켜쥐고 웃는 사람에 이르기까지 각양각색이었다. 극의 리얼리티를 높이기 위해 등장시켰던 말이 반대로 극을 엉망진창으로 만드는 결과를 초래한 것이다.

〈마농 레스코〉에서 한국 오페라 사상 전무후무한 해프닝을 벌였던

말은 공연을 위해 훈련된 말이 아니라 바로 그 전날까지도 거리를 고달프게 돌아다녔던 보통의 말이었다. 그런데 이런 말을 갑자기 조명이 휘황찬란하게 켜진 무대로 등장시키려니 문제가 생겼던 것이다.

하지만 문제는 여기서 끝나지 않았다. 관객들이 마공의 활약에 박장대소를 하고 있는 사이 음악은 계속 흘러 마차에 탄 레스코 역의 진용섭이 아리아를 부를 차례가 되었다. 레스코가 아리아를 부르기 위해 마차 문을 열고 나오려는 순간, 이번에는 마차문이 무대장치에 걸려 열리지 않았다. 반주는 계속 흐르고 진용섭은 할 수 없이 마차 문 밖으로 간신히 고개를 내민 채 아리아를 부를 수밖에 없었다.

시원하게 볼 일을 다 본 말은 레스코의 아리아가 끝난 후에도 퇴장할 기미를 보이지 않았다. 말을 끌어내기 위해 마부가 안간힘을 썼지만 소용이 없었다. 그리고 이 과정에서 마부의 가발과 모자가 벗겨지는 바람에 다시 한 번 관객들의 웃음을 샀다. 요지부동인 말은 그다음 장면에서도 전혀 퇴장할 기미를 보이지 않았다. 그렇다고 공연을 중단할 수는 없었기 때문에 결국 궁여지책으로 말을 휘장으로 가린 채 공연을 계속할 수밖에 없었다. 이런 소동은 인원과 경비 부족으로 리허설을 제대로 하지 않고 작품을 무대에 올렸기 때문에 벌어진 것이었다. 이렇게 〈마농 레스코〉는 한국 오페라 사상 최악의 뒷이야기를 남긴 채 끝이 났다.

꾸준히 이어진 공연들

1969년 4월, 김자경 오페라단은 구노의 〈로미오와 줄리엣〉을 한국

초연했다. 이때 줄리엣으로는 이화여대 출신의 소프라노 이묘훈이 출연했다. 그리고 같은 해 9월, 다시 푸치니의 〈토스카〉를 무대에 올렸다. 임원식 지휘, 이진순 연출로 올린 이 작품에는 허순자, 최혜영, 신인철, 박성원, 오현명 등이 출연했다. 서울 시민회관에서의 공연을 시작으로 부산, 대구, 대전 등 지방에서도 공연을 가졌는데, 동일 작품으로 그때까지 가장 많은 순회공연 기록을 세운 작품으로 알려져 있다.

1970년, 창단 2년째를 맞은 김자경 오페라단은 이 한 해 동안 세 편의 오페라를 무대에 올렸다. 이 해에 김자경 오페라단이 처음 무대에 올린 작품은 푸치니의 〈나비부인〉이었다. 아직까지 일제 식민 시대의 악몽을 완전히 떨치지 못했던 시기였기 때문에 일본을 배경으로 하는 작품을 무대에 올리는 데는 상당한 용기가 필요했다. 하지만 그녀의 우려에도 〈나비부인〉 공연은 성공적으로 끝났다. 이 공연에서는 무대를 보다 실감나게 꾸미기 위해 일본인 연출가를 특별 초청했다. 무대배경에서부터 연기, 의상 등 모든 면에서 완벽한 일본풍 오페라를 재현하려고 노력했다.

이듬해인 1971년, 김자경 오페라단은 장일남 작곡의 창작 오페라 〈원효대사〉를 무대에 올려 또 다시 세인의 관심을 끌었다. 비록 창단된 지 3년밖에 되지 않았지만 이 시기 김자경 오페라단은 62년에 창단된 국립 오페라단을 능가하는 활동을 보이고 있었다. 뿐만 아니라 우리 정서에 맞는 한국적 오페라의 정착에도 나름대로 힘을 기울였는데, 〈원효대사〉도 바로 이런 의욕의 결과라고 할 수 있다.

하지만 처음부터 일이 잘 풀린 것은 아니었다. 장일남에게 작곡을

위촉해 놓고 이제나저제나 작품이 완성되기를 기다리고 있는데, 생각만큼 일이 진척되지 않았다. 공연 날짜는 자꾸 다가오는데 완성된 악보를 받지 못하자 김자경은 초조해졌다. 급기야는 작곡가인 장일남을 자신의 집으로 데려와 방에 자물쇠를 잠그고 작품을 쓰게 했다는 일화가 있다.

창작 오페라 〈원효대사〉에는 진용섭, 김성애, 박성원 등이 출연했으며, 연출은 이진순, 지휘는 작곡가인 장일남이 직접 맡았다. 작품을 무대에 올리기에 앞서 김자경은 출연진과 스태프들을 이끌고 수덕사를 찾아가 참선을 했다. 작품이 가지고 있는 불교적인 분위기를 몸으로 익히기 위해서였다. 하지만 이런 노력에도 이 작품은 큰 호응을 얻지는 못했다. 우리나라에 불교 신자가 많아 불교를 소재로 한 오페라가 주목을 받을 것이라 기대했지만, 예상은 보기 좋게 빗나갔다.

수많은 사람들이 일사불란하게 움직여야 하는 오페라 공연에서는 크고 작은 해프닝이 많이 일어나게 마련이다. 김자경 오페라단도 예외는 아니었는데, 그럴 때마다 김자경은 특유의 임기응변으로 문제를 해결해 나갔다. 대사를 잊어먹고 허둥대는 가수에게 무대 뒤에서 대사를 불러 주기도 하고, 막이 오르기 직전 소리가 안 나온다고 울어대는 소프라노를 통성기도를 하며 달래기도 했다.

1970년, 푸치니의 〈나비부인〉을 국내 초연한 김자경 오페라단은 그로부터 2년 후인 1972년 봄, 다시 이 작품을 무대에 올렸다. 초연 때와 마찬가지로 일본인 연출가를 초청한 이 공연에서는 홍연택이 지휘를 맡고 김영자, 정영자, 이단열, 백남옥 등이 출연했다.

당시 김자경 오페라단은 서울은 물론 부산과 광주에서도 공연을 가졌는데, 그중 광주 공연에서는 이런 해프닝이 벌어지기도 했다. 〈나비부인〉이 공연될 예정인 광주의 공연장에는 일찍부터 관객들이 몰려들어 인산인해를 이루고 있었다. 광주에서 처음 열리는 오페라 공연이었기 때문이다.

그런데 공연 당일 불상사가 발생했다. 그날 아침에 비행기를 타고 내려와 출연자와 호흡을 맞추기로 되어 있던 오케스트라 단원들이 짙은 안개로 비행기가 결항하는 바람에 발이 묶이고 만 것이다. 할 수 없이 육로를 통해 광주로 내려오기로 했지만, 아무리 빨리 가도 공연 시간 전에 도착할 수 없는 상황이었다.

객석은 벌써부터 관객들로 꽉 들어차 있었지만 오케스트라 단원들은 도착할 기미를 보이지 않았다. 이 사태를 어떻게 수습할까 고민하던 스태프진은 그 전날 광주에 도착한 출연진을 무대에 내보내 노래를 부르도록 했다. 하지만 처음에는 박수를 치며 좋아하던 관객들도 시간이 지나자 점점 지루하다는 표정을 지었다. 급기야는 야유와 불만의 소리가 여기저기서 터져 나오는 상황에까지 이르게 되었는데, 이 상황은 최악의 사태가 벌어지기 바로 직전에 오케스트라 단원들이 도착하는 바람에 수습될 수 있었다.

초창기에 오페라 활동을 벌였던 사람들은 당시 마땅한 오페라 공연장이 없다는 것이 가장 불편한 점 중 하나였다고 얘기하곤 한다. 김자경 오페라단도 역시 이 문제로 애를 많이 먹었다. 명동의 국립극장과 더불어 국내 오페라 공연의 상당 부분을 소화하던 세종로의 시민회관이 화재로 없어지면서 국내 오페라단은 공연장 부족으로

적지 않은 어려움을 겪어야 했다. 이렇게 공연장이 부족하다 보니 오페라는 물론 일반 음악회장으로도 부적합한 이화여대 대강당이 오페라 공연장으로 쓰이는 일이 많았다.

1973년 4월, 김자경 오페라단은 이화여대 대강당에서 모차르트의 〈피가로의 결혼〉을 공연했다. 국영순, 진용섭, 백남옥, 김청자 등이 출연했던 이 공연에는 〈나비부인〉 때와 마찬가지로 일본의 저명한 오페라 연출가를 초청했다. 이 공연에서는 마지막 날 특별 초청된 일본인 연출자가 지병인 간질병이 도져 무대 뒤에서 쓰러지는 불상사가 발생하기도 했다.

한 국 오 페 라 계 의 대 모

여러 가지 악조건에도 오랜 세월 동안 민간 오페라단을 이끌어 온 김자경은 한국 오페라 운동의 대모이자 성악가들의 대모이기도 했다. 이화여대 후문에 있었던 그녀의 집은 성악가를 꿈꾸는 음악도들의 요람이자 보금자리였다. 국내의 중견 성악가치고 그녀의 집에서 먹고 자지 않은 이가 없을 정도로 그녀의 집은 한국 오페라의 산실 역할을 톡톡히 했다.

미국 유학 시절, 국내의 반일감정 때문에 메트로폴리탄 오페라단의 〈나비부인〉 출연을 포기했던 김자경은 그때부터 한국적인 소재를 다룬 세계적인 오페라 작품이 있었으면 좋겠다는 생각을 했다. 김자경 오페라단을 만들고, 그 후 여러 작품을 무대에 올리면서도 마음 한구석에서는 늘 세계 시장에 내 놓을 만한 한국적 소재의 창

작 오페라에 대한 생각이 떠나지 않았다.

하지만 그녀의 소원은 김자경 오페라단을 창단한 지 29년째 되는 지난 1997년에야 비로소 이루어졌다. 이때 그녀가 무대에 올린 작품은 바로 김동진의 〈춘향전〉이었는데, 이로써 그녀는 일본의 〈나비부인〉에 필적하는 우리 오페라를 선보이겠다는 오랜 숙원을 이룰 수 있었다.

예술의 전당 오페라 극장에서 〈춘향전〉이 공연된 후 미국과 독일 등 여러 나라에서 공연 제의가 들어왔다. 김자경 오페라단은 창립일인 5월 1일을 전후해 국내 순회공연을 시작했으며, 곧 이어 미국과 독일에서도 공연을 가졌다.

오페라단 일 외에 김자경은 성악가로서도 열심히 무대에 섰다. 75년부터 해마다 한 차례씩 독창회를 열어 청중들에게 '무대 위의 영

1988년 12월, '노산 이은상 추모의 밤'에서 공연 중인 김자경.

원한 현역'으로 기억되길 원했다. 1987년과 1988년 미국 뉴욕 카네기홀에서 독창회, 1991년 서울과 부산에서 결혼 50주년 기념 독창회, 1992년 일본 동경 가쿠라사카도모노 회관에서 한국가곡 독창회, 1992년 미주 순회공연 등 왕성한 활동을 벌이며 노익장을 과시했다.

이렇게 활동하기 위해서 건강에도 많은 신경을 써야 했다. 총기를 잃지 않으려고 두뇌체조 삼아 성경을 노트에 옮겨 적는 일을 하기도 했다. 한글 성경을 다 베끼고 나서는 영어 성경 베끼는 일에 도전했는데, 백내장 수술을 받은 후에도 이 일을 멈추지 않았다.

1997년 김자경은 여든 살의 나이로 독창회를 가졌다. 문화일보 홀에서 열린 이 독창회에서 그녀는 김순애의 〈그대 있음에〉와 윤이상의 〈그네〉를 비롯한 17곡을 불렀다.

다음 해인 1998년 8월, 그녀는 여든한 살의 나이로 여의도 둔치에서 열린 환경사랑음악회에 출연했다. 청중들의 갈채 속에 무대에 등장한 그녀는 이수인의 〈별〉을 불렀다. 그런데 노래를 부르는 도중 갑자기 숨이 가빠져 노래를 중단하고 무대에서 내려와야 했다. 그리고 그 길로 앓아누웠다. 그 후 입원과 퇴원을 반복하던 그녀는 1999년 11월, 81세를 일기로 세상을 떠났다. 숙원이던 김자경 예술학교의 설립을 끝내 보지 못한 채 인생 오페라의 막을 내리고 무대에서 사라진 것이다.

격동의 20세기를 살았던 15인의 예술가

06

한국 영화계의 풍운아

영화감독

나운규

나운규

나운규는 1901년 함경북도 회령에서 태어났다. 경제적으로 비교적 넉넉한 집안에서 태어난 그는 때마침 불어온 신학문 바람을 타고 일찍이 보통학교에 입학해 신학문을 배웠다. 학교에서 나운규는 머리가 총명한 학생으로 이름을 날렸다. 공부는 전혀 하지 않고 노는 것 같은데도 시험을 보면 늘 상위권이었다. 하지만 나운규는 교과서 대신 재미있는 이야기가 가득 실린 잡지나 소설책을 더 좋아했다. 그는 엄청난 독서광이었는데, 일단 한번 책을 읽기 시작하면 옆에서 폭탄이 떨어져도 모를 정도였다. 이 시절 그는 〈붉은 저고리〉, 〈아이들보이〉 같은 잡지들을 읽고, 그 내용을 아이들에게 들려주는 것을 유일한 낙으로 삼았다.

연극에 취하다

연극에 눈을 뜨게 된 것도 바로 이 무렵이었다. 그는 임성구좌나 동지좌 같은 신파극단이 공연을 하면 하루도 빠짐없이 극장에 갔으

며, 토요일이나 일요일에는 친구들을 자기 집 부엌방에 불러 함께 연극놀이를 하곤 했다.

그러다가 여름방학이 되자 회청동정우라는 모임을 만들어 본격적인 공연을 준비했다. 당시에는 공연을 하려면 헌병대의 허가가 필요했다. 헌병대에서는 미성년들이 연극하는 것을 허가할 수 없다며 부모의 도장을 받아 오라고 했다. 부모가 반대할 것을 뻔히 알았던 아이들은 도장을 몰래 훔쳐다가 찍었다. 그리고는 공연 홍보를 한답시고 인력거를 타고 동네방네 돌아다니며 연설을 했는데, 그러다가 그만 부모들에게 들키고 말았다. 나운규는 아버지에게 멱살이 잡힌 채 집으로 끌려갔고, 다른 아이들도 모두 부모에게 잡혀 방 안에 갇히는 신세가 되었다.

하지만 이것이 연극에 대한 아이들의 열망을 막을 수는 없었다. 밤이 되자 모두들 몰래 집에서 빠져나와 공연장에 모였다. 낮에 미리 가두선전을 한 덕분인지 극장은 관객들로 발 디딜 틈이 없었다. 하지만 후에 아이들이 없어진 것을 안 부모들이 화장실을 통해 공연장으로 진입하는 바람에 공연은 엉망이 되고 말았다. 아이들은 분장을 지우지도 못한 채 엉엉 울면서 담을 넘어 도망쳤다. 이때 연극에 가담한 아이들은 학교에서도 선생에게 종아리를 맞는 등 고초를 겪었다.

신식 멋쟁이, 마음을 흔들다

어떤 분야에서 일가를 이룬 사람을 보면 대개 어린 시절 결정적인

영향을 준 사람이 있게 마련이다. 나운규도 그랬다. 바로 옆집에 사는 최성기라는 친구의 아버지였다. 나운규는 거의 그 집에서 살다시피 했는데, 최성기의 아버지는 조선군악대에서 나팔수로 일한 적이 있는 신식 인물이었다. 서울에서 서유럽의 문명바람을 맞은 우리나라 최초의 나팔수로, 회령 일대에서는 상당히 수준 있는 문화인으로 통했다. 사람들은 그를 '신식 멋쟁이'라고 불렀다.

그는 어딘가에서 고물이 다 된 야마하 풍금을 주워서 말끔히 수리하고, 틈날 때마다 풍금을 쳤다. 나운규의 귀에 그 소리가 그렇게 멋있게 들릴 수가 없었다.

신식 멋쟁이는 어린 나운규에게 지대한 영향을 끼쳤다. 그는 서양 문물에 관한 이야기와 음악의 역사, 문예부흥 시기의 세계 명작들과 위대한 문호들의 이야기, 우리 역사에 빛을 남긴 수많은 사람들의 이야기를 들려주었다. 그 이야기를 들으며 나운규는 문명이란 무엇이며, 봉건적 세습을 없애기 위해서는 무슨 일을 해야 하는지 깊이 생각하곤 했다. 톨스토이의 《부활》을 알게 된 것도 역시 신식 멋쟁이를 통해서였다. 그는 이야기를 다 들려준 다음 나운규에게 등장인물 중에서 누가 제일 밉냐고 물어 보았다. 당시에는 우물쭈물하며 아무 대답도 하지 못했지만, 이때의 경험으로 훗날 《부활》을 각색한 〈잘있거라〉라는 영화를 만들기도 했다.

첫　　연　애

그 시절에는 조혼(早婚)하는 풍습이 있었다. 나운규도 예외는 아니

었다. 그가 열네 살이던 어느 날 아침, 학교를 가려는데 아버지가 불렀다.

"오늘은 학교 가지 마라. 너 장가가는 날이다."

이렇게 일방적으로 말하고는 두루마기를 입히고 당나귀를 태워 장가를 보냈다. 하지만 어렸던 나운규는 첫날밤 신부가 무서워 변소에 간다고 슬쩍 집에서 빠져나와 그 길로 친구인 윤봉춘의 집으로 직행했다. 나운규는 죽으면 죽었지 신부와 한 이불을 덮고는 못 자겠다고 했고, 부모는 할 수 없이 그가 윤봉춘의 집에서 사는 것을 허락했다. 그래서 이때부터 2년간 나운규는 윤봉춘의 집에서 살았다.

그 무렵 윤봉춘의 집에는 학교 1년 선배인 윤마리아라는 여학생이 자주 놀러 왔다. 회령의 여학생 중에서 키도 제일 크고 얼굴도 예뻐서 학생들 사이에 인기가 최고였다. 나운규는 한눈에 그녀에게 반했다. 그 후 두 사람은 연인 사이로 발전했다. 나운규는 매일 만리장성 같은 연애편지를 써서 윤봉춘에게 가져갔고, 윤봉춘은 그것을 윤마리아에게 전했다. 두 사람은 당시 유행하던 〈대동강변 부벽루〉와 같은 창가를 부르며 데이트를 했고, 졸업하면 같이 동경이나 서울로 유학을 가자고 굳게 약속했다.

하지만 이런 행복도 잠시 뿐. 어느 날 학교에서 이 사실을 알고 말았다. 두 사람은 무기정학을 당했다. 여자가 집 안에 감금되고, 나운규가 무기정학을 당한 바로 그날, 학교 운동장에 석 장의 편지가 날아들었다.

나는 죽는다. 학교도 애인도 다 잃어버렸다. 천당에서 만나자.

나운규가 이런 내용의 편지를 남기고 홀연히 사라진 것이다. 학교가 발칵 뒤집힌 것은 물론이다. 백방으로 그를 찾아다니던 친구들이 뒷산 비탈에서 한 손에는 칼, 한 손에는 약병을 들고 있는 그를 발견했다. 그는 눈물을 흘리며 무슨 말인가 중얼거리고 있었다. 그 순간 친구들이 달려들어 약병을 빼앗아 비극적인 상황을 막을 수 있었다.

귀 향

다음 날 나운규는 어디론가 사라졌다. 그가 간 곳은 바로 북간도였다. 여기서 애국지사들을 많이 배출한 것으로 유명한 명동중학교에 들어갔다. 이 학교에서도 그는 연극을 잘 하는 학생으로 이름을 날렸다.

1919년 3 · 1 만세운동이 일어났을 때, 나운규는 고향으로 돌아와 회령 만세운동의 주동자가 되었다. 이 일로 일본 경찰에 쫓기는 몸이 되었다. 그래서 수배를 피해 만주를 거쳐 러시아로 피신했다. 이때 그는 엉덩이에 개가죽을 붙이고, 옆구리에 밥주머니를 찬 채 정처 없이 헤맸다. 그러다가 굶주림을 해결해 보려고 러시아 백군에 입대했다. 당시는 러시아 혁명 직전에 볼셰비키와 멘셰비키가 서로 편을 갈라 싸우던 어수선한 시절이었다. 배고픔을 이기려고 군대에 들어갔지만, 군대의 식량 사정 역시 좋지 못했다. 검은 빵을 한 쪽씩 배급해 주는 것이 전부였다. 군대에서도 배고픔을 해결하지 못한 그는 결국 뜻이 맞는 조선 사람과 함께 탈영하고 말았다. 탈영병이 된 후에는 이국땅을 이리저리 배회하며 온갖 고생을 다 했는데, 이때의

경험을 바탕으로 만들어진 것이 바로 영화 〈풍운아〉이다.

1923년, 나운규는 다시 고향에 돌아왔다. 부모는 이미 세상을 떠난 후였다. 보다 큰물에서 자신의 꿈을 펼치고 싶었던 나운규에게 고향은 더 이상 아무 의미가 없었다. 그는 아내와 자식을 고향에 남겨둔 채 혼자 서울로 올라왔다.

그의 아내는 배운 것은 없으나 심성은 착한 여자였다. 남편 없는 가정을 꾸려나가며 온갖 고생을 하면서도 평생 남편이 돌아올 것을 기다리며 살았다. 하지만 나운규는 세상을 떠나는 날까지 끝내 남편이자 아버지로서의 의무를 하지 않았다.

배 우 의 꿈 , 부 산 으 로

1924년, 나운규는 가지고 있던 참고서와 둘째 형이 유품으로 남긴 《서양역사》라는 책을 팔아 여비를 마련한 다음 한국 최초의 영화사인 조선키네마주식회사가 있는 부산으로 내려갔다. 당시 조선키네마주식회사에는 영화감독이자 배우인 이경손이 일하고 있었다.

어느 날 이경손이 사무실에 앉아 책을 보고 있는데, 한 청년이 들어섰다. 나운규였다. 그의 눈에 비친 나운규는 배우와는 거리가 멀어 보이는 모습이었다. 도리우치 망토를 걸친 그는 걸음걸이는 당당했으나, 두 다리는 휘어 있었다. 눈은 사자 같고, 코는 그럭저럭 남자답게 생겼지만, 입술은 앵두처럼 작았다. 한 마디 할 때마다 숨을 씩씩거리는 것이 마치 사람을 협박하는 듯이 보였다.

그는 이경손에게 배우가 되겠다는 일념으로 불원천리 부산까지

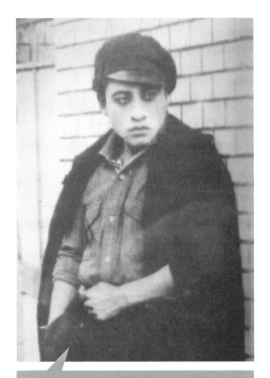
춘사 나운규

오게 되었다고 말했다. 그리고는 매일 밤 이경손을 찾아가 그동안 만주와 러시아에서 경험했던 것들을 마치 영화 주인공처럼 실감나게 얘기하곤 했다. 그가 밤새도록 얘기하고 돌아간 자리에는 담배꽁초와 과자부스러기가 수북이 쌓여 있곤 했다.

이경손은 그를 입사시켜야겠다고 생각하고, 일본인 사장 다카사에게 나운규의 얘기를 꺼냈다. 하지만 사장의 반응은 차가웠다.

"쯧쯧 상통이 그래 가지고서야 어디 배우하겠어?"

그러자 이경손이 이렇게 말했다. "우리 회사 배우들은 모두 '니마이메(二枚目, 미끈하게 잘 생긴 사람)' 지원뿐이에요. 천상 그밖에는 아무데도 못 씁니다. 강 아무개 군이 노인으로 분장할 수 있습니까? 부자 얼굴밖에 안 됩니다. 악역을 할 사람 하나쯤은 필요하지 않을까요?"

"음……, 악역이란 말이지? 그런데 그놈 인상이 너무 나빠."

"무슨 상관입니까? 악역이 없으면 곤란합니다."

"하긴……, 악역이라……, 그럼 응접실에서 표정시험 좀 보자. 2층엔 데려 가지 마. 그놈 인상이 꼭 도둑놈 같아."

사장은 마지못해 허락을 했지만 영 떨떠름한 표정이었다.

이렇게 해서 나운규는 조선키네마주식회사의 배우가 되었다. 배우가 되고 나서 그가 처음 출연한 영화는 〈바다의 비곡〉이었다. 이 영화에서 나운규는 단역에 불과한 어민 한 사람으로 출연했다. 영화가 처음 개봉되던 날, 그는 흥분을 감출 수 없었다. 하지만 영화를 보고 크게 실망하지 않을 수 없었다. 몇 번을 반복해도 화면 속에서 자신의 얼굴을 찾을 수 없었기 때문이다. 물론 주인공이 아니니 처음부터 얼굴이 크게 나오리라고는 기대하지 않았다. 하지만 그래도 얼굴을 알아볼 수 있을 정도는 되지 않을까 했는데, 아무리 눈을 씻고 보아도 뒤통수만 잠깐 나올 뿐 얼굴은 볼 수 없었던 것이다.

〈바다의 비곡〉 다음에 출연한 영화는 〈운영전〉이었다. 안평대군과 궁녀 운영과의 사랑을 다룬 이 영화에서 나운규는 운영이 탄 가마를 메는 가마꾼으로 출연했다. 〈바다의 비곡〉에서와 같은 실패를 거듭하지 않기 위해 나운규는 촬영할 때 얼굴이 화면에 잘 나오도록 각별히 신경을 썼다. 그리고 영화가 개봉된 다음에는 어디서 구했는지 자기의 얼굴이 나온 스틸 사진을 가지고 다니며 사람들에게 자랑을 했다.

나운규가 처음으로 비중 있는 역할을 맡은 영화는 〈심청전〉이었다. 여기에서 나운규는 심봉사 역할을 했는데, 배역을 맡자마자 그는 창조적 열의에 불탔다. 하룻밤 사이에 대본을 몽땅 외우는가 하면, 직접 맹인을 찾아가 연기수업을 하기도 했다. 배우로서 자신의 잠재력을 보여 줄 때가 되었다고 생각한 것이다. 여기서 그는 심봉사 역을 멋지게 해냈다.

나운규는 그 후 〈흑과 백〉, 〈장한몽〉, 〈농중조〉 등의 영화에 차례로 출연했다. 이런 영화에서 그는 맹인, 정신병자, 취객 등 외모보다는 연기력이 요구되는 배역을 맡아 열연했다. 하지만 이런 단순한 배우 역할에 만족할 수 없었다. 언젠가는 자신의 모든 것이 투영된 자신만의 영화를 만들고 싶다는 생각을 하고 있었기 때문이다.

〈아 리 랑〉의 대 성 공

〈농중조〉의 촬영이 끝난 1926년 여름, 드디어 나운규의 오랜 숙원이 이루어졌다. 조선키네마주식회사의 이름으로 〈아리랑〉을 제작, 발표하게 되었기 때문이다. 그때가 그의 나이 스물두 살 때였는데, 여기서 나운규는 주연은 물론 원작, 감독, 각색, 주제가 작사까지 맡는 전천후 영화인으로 활약했다.

나운규가 젊은 패기와 피 끓는 열정으로 만든 한국판 레지스탕스 영화 〈아리랑〉은 대성공을 거두었다. 그때까지 일본 신파극의 번안 영화나 보던 사람들은 조선인에 의해 처음으로 만들어진 민족영화에 폭발적인 관심을 보냈다. 극장은 연일 몰려드는 관객으로 발 디딜 틈이 없었다. 이 영화를 보고 감동한 소설가 심훈은 〈그날이 오면〉이라는 시를 썼고, 작곡가 현제명은 〈희망의 나라로〉를 작곡했으며, 시인 이상화는 〈빼앗긴 들에도 봄은 오는가〉를 썼다. 이렇게 〈아리랑〉은 많은 사람들의 가슴에 민족의식의 불씨를 당긴 영화로 자리 잡게 되었다.

〈아리랑〉에서 나운규는 정신이상자가 되어 농촌에 내려와 있는

그가 극본, 각색, 감독을 맡은 영화 〈아리랑〉은 대성공을 거두었다. 가운데 아이를 안고 있는 사람이 나운규.

최영진 역을 맡았다. 첫 장면은 '개와 고양이'라는 자막과 함께 악덕지주의 앞잡이인 오기호와 정신이상자가 된 최영진이 서로 마주치는 것으로 시작한다. 여기서 개와 고양이는 각각 일본 제국주의를 상징하는 오기호와 식민지 조선을 상징하는 최영진을 빗대어 나타낸 것이다. 여기서 나운규는 악덕지주에 대항하는 최영진의 역할을 훌륭하게 해냈다. 사람들은 작달막한 키에 구부러진 허리, 달라붙은 목을 가진 나운규의 모습에서 일제에 찌든 조선인의 모습을 찾을 수 있었다.

영화의 후반부에서 최영진은 악덕 지주의 앞잡이 오기호를 죽인다. 영진이 오기호를 죽이고 일본 순경에게 잡혀 쓸쓸히 아리랑 고개를 넘어가는 장면에서 '아리랑 아리랑 아라리요'로 시작되는 영화의 주제가가 흐른다. 영진의 쓸쓸한 뒷모습과 구슬픈 아리랑 선율은 그대로 식민지 백성의 암울한 현실이 되어 관객들을 울렸다.

나운규는 이 영화를 통해 억압받는 민중에게 희망의 메시지를 전하고 싶었다. 〈삼천리〉1930년 7월호에 실린 〈아리랑과 사회와 나〉라는 나운규의 글을 보면, 그가 어떤 마음으로 이 영화를 만들었는지 알 수 있다.

그 아리랑을 촬영할 때 내 자신이 전신(全身)이 열(熱)에 끓어오르던 것을 기억합니다. 이 작품이 세상에 나아가 돈이 되거나 말거나 세상 사람이 좋다거나 말거나 그런 불손한 생각을 터럭 끝만치라도 없이 오로지 내 정신과 역량을 다 하여서 내 자신이 자랑거리가 되는 작품을 만들자는 순정(純情)이 가득하였을 뿐이외다. 그래서 이 한편에는 자랑할 만한 우리 조선의 정서를 가득 담아놓는 동시에 "동무들아 결코, 결코 실망하지 말자." 하는 것을 암시로라도 표현하려 애썼고, 또 한 가지는 "우리의 고유한 기상은 남성적인 것이었다." 민족성이라고 할까 하는 그 집단의 정신은 의협(義俠)하였고, 용맹하였던 것이니 나는 그 패기를 영화 위에 살리려 하였던 것이외다. '아리랑 고개' 그는 우리의 희망의 고개라. 넘자. 넘자. 그 고개 어서 넘자. 하는 일관(一貫)한 정신을 거기 담자. 한 것이나 얼마나 표현되었는지 저는 부끄러울 뿐이외다.

영화 〈아리랑〉이 크게 인기를 끌게 된 데에는 영화 못지않게 주제가의 역할도 컸다. 현재 한국을 대표하는 민요로 꼽히는 〈아리랑〉은 본래 이 영화의 주제가였다. 이것은 나운규가 직접 만들었다.

그가 소학교에 다닐 무렵 마침 청진과 회령까지 철도를 놓는 공사가 있었다. 그때 남쪽 지방에서 온 노동자들이 철로길 둑을 닦으면서 "아리랑 아리랑" 하고 구슬픈 노래를 부르던 것을 들었다. 그것이 어린 가슴에도 찡하게 들렸다. 길가다가 노랫소리가 들리면, 멈춰서서 한참씩 들으며 애련하게 넘어가는 가락을 혼자 따라 부르기도 했다.

서울로 올라온 나운규는 이 노래를 찾았다. 하지만 서울에서는 간혹 〈강원도 아리랑〉만 들릴 뿐, 기생이고 명창이고 그가 어린 시절에 듣던 아리랑을 아는 사람이 없었다. 그래서 어린 시절의 기억을 더듬어서 직접 작사, 작곡한 것이다.

조 선 키 네 마 에 서 의 작 품 들

〈아리랑〉이 대성공을 거두자 나운규의 명성은 하늘 높은 줄 모르고 치솟았다. 의기충천한 나운규는 다음 작품으로 〈풍운아〉를 제작했다. 〈풍운아〉는 나운규가 러시아를 방랑하던 시절의 경험을 살려 만든 영화인데, 여기서 그는 시베리아 대륙을 방랑하는 청년 니콜라이 박으로 출연했다. 니콜라이 박은 오랜만에 고국으로 돌아오는 기차 안에서 한 인텔리 여성을 만난다. 두 사람은 자기들 같은 기성세대에게는 더 기대할 것이 없으니 앞으로 자라날 아이들에게 조국의

앞날을 맡기는 것이 좋겠다는 데에 뜻을 같이 한다. 그래서 함께 아이를 낳고, 이 아이를 조국에 필요한 인재로 키워낸다는 것이 〈풍운아〉의 줄거리이다.

〈풍운아〉에 이어 출연한 영화는 〈먼 동이 틀 때〉였다. 이 영화는 〈동아일보〉에 연재되었던 심훈의 소설을 토대로 만든 것인데, 한국 최초의 영화소설이라는 점에서 많은 사람들의 주목을 받았다. 당시 신문 광고란에는 다음과 같은 선전문구가 실렸다.

어둠에서 어둠으로 헤매고 다니는 무리들의 눈물겨운 생활! 몸서리쳐지는 현실! 어느 전과자의 실화를 주제로 삼은 영화!

이렇게 어둠 속에 살고 있는 사람의 삶을 다룬 이 영화는 당국의 지시로 제목이 여러 번 바뀌는 수난을 겪었다. 〈먼 동이 틀 때〉라는 제목이 민족의식을 고취시킨다고 해서 〈어둠에서 어둠으로〉라고 바꾸었다가, 촬영이 끝나고 검열을 받을 때 또 다시 제목을 바꾸라고 해서 결국 본래대로 〈먼 동이 틀 때〉를 제목으로 삼게 되었다.

〈먼 동이 틀 때〉에 이은 작품은 〈야서〉였다. 일명 〈들쥐〉라고도 불리는 이 영화에서 나운규는 각본과 각색, 그리고 연기를 맡았다. 그런데 한창 촬영 준비에 여념이 없던 어느 날, 나운규가 기발한 아이디어를 하나 내놓았다. 쥐 500마리가 있는 곳에 고양이를 한 마리 풀어 놓고, 이것을 영화의 첫 장면으로 삼자는 것이었다. 영화사에서는 쥐를 잡아오면 한 마리에 10전씩 주겠다는 광고를 냈다. 그러자 매일 같이 수십 마리의 쥐가 잡혀 들어왔다. 그는 목욕탕 욕조에

쌀을 깔아 놓고 들어오는 쥐를 모두 여기에 집어넣었는데, 욕조에 갇힌 쥐들은 서로 찍찍거리며 싸우느라 정신이 없었다.

500마리를 모두 모았다고 생각한 어느 날, 그는 쥐가 어떻게 되었나 궁금해 목욕탕 문을 열어 보았다. 그런데 눈앞에 처참한 광경이 펼쳐져 있었다. 좁은 공간에 수백 마리가 함께 있다 보니 쥐들이 스트레스를 견디지 못했던 것이다. 자기들끼리 물어뜯어 살아 있는 쥐가 한 마리도 없었다. 이렇게 해서 첫 장면에 쥐 500마리와 고양이 한 마리를 담으려던 나운규의 시도는 실패로 돌아갔다.

〈야서〉에 이어 발표한 영화는 〈금붕어〉였다. 이 영화는 다음과 같이 재미있는 주제가로 사람들의 눈길을 끌었다.

> 금붕어요. 금붕어. 옷 잘 입은 금붕어. 춤 잘 추는 금붕어. 석 달 열흘 혼자 두어도 울지 않는 금붕어. 암놈 수놈 같이 두어서 정답기로 금붕어. 금붕어 백년동거. 싸우지 않고 꼬리 치며 금붕어.

이 영화에서는 영화를 보러오는 사람에게 어항에 담긴 금붕어를 한 마리씩 나누어 준다는 마케팅 전략을 펴서 눈길을 끌기도 했다.

나운규가 조선키네마주식회사의 재정지원을 받아 만든 〈들쥐〉와 〈금붕어〉는 흥행실적이 그다지 좋지 못했다. 그러다 보니 일본인 사장과의 갈등이 심화되기 시작했다. 이때부터 나운규는 조선키네마를 떠나야겠다는 생각을 하게 되었다. 당시 그의 곁에는 이규설, 김태진, 주인규, 윤봉춘과 같이 뜻을 같이 하고자 하는 친구들이 있었다. 그러던 차에 만드는 영화마다 흥행에 실패하자 더 이상 조선키

네마에 머물러야 할 명분이 없어졌다. 때마침 단성사 사장으로부터 영화사를 차리면 재정적인 지원을 해 주겠다는 약속을 받아낸 뒤여서 그는 미련 없이 조선키네마를 떠날 수 있었다.

나 운 규 프 로 덕 션

1927년, 나운규는 친구들과 의기투합해서 영화사를 차렸다. 사무실은 서울 창신동에 있는 조병택의 사랑채를 빌려서 쓰기로 하고, 영화사의 이름은 '나운규 프로덕션'이라고 하기로 했다. 이른바 본격적인 나운규 시대가 시작된 것이다.

나운규 프로덕션에서 제일 처음 만든 영화는 〈잘 있거라〉였다. 나운규가 제작, 감독, 각본, 주연, 편집을 도맡았고, 전옥, 김연실, 이금용 등 나운규 프로덕션 연기진이 총출동했다.

당시 한 신문사의 연예부에 도착한 이 작품의 보도자료는 다음과 같다.

선전이나 어리광 같으나 자랑 좀 하겠습니다. 조선 영화사를 통해서 지금까지 우리가 걸어온 길을 주목해 주십시오. 저희들은 새로운 역사를 창조하고 싶은 사기(士氣)에 충만해 있습니다. 이번에 〈잘 있거라〉를 촬영합니다. 이런 제목에는 아무래도 슬픈 노래가 어울릴 것입니다. 춘사의 원작, 각색인 〈잘 있거라〉는 빈민들의 애환을 다룬 영화입니다.

나운규 프로덕션의 처녀작 〈잘 있거라〉는 1927년 11월 5일 단성

사에서 개봉되었는데, 엄청나게 많은 관객이 몰려들었다. 며칠 동안 서울에서 상영한 것만 가지고도 본전을 모두 뽑을 정도였다.

〈잘 있거라〉를 개봉한 지 두 달 만인 1928년 1월 28일, 나운규 프로덕션은 단성사에서 〈옥녀〉를 개봉했다. 이 영화는 가난한 서민 생활을 리얼하게 묘사한 작품으로 한 남자가 한 여자를 사랑하다가 결국 형이 동생의 죄를 뒤집어쓴다는 줄거리였다. 이 영화는 흥행에 실패했다. 개봉 날 단성사에서 관객들 틈에 끼어 영화를 본 나운규는 스스로 실패작이라고 결론을 내렸다. 세트도 불안정하고, 눈이 부슬부슬 오는 겨울이라 촬영이 여의치 않았던 탓이었다.

나운규는 그 길로 집에 돌아와 새로운 시나리오를 쓰기 시작했다. 이것이 바로 〈두만강을 건너서〉이다. 정든 고향집을 버리고 북간도에 가서 일경의 총격으로 비참하게 죽는 실향민의 비극을 그린 영화이다. 이 영화에서는 끝부분에 나팔소리가 나오는데, 총독부에서 이것이 은연중에 항일의식을 고취시킨다고 트집을 잡았다. 결국 〈두만강을 건너서〉라는 제목이 〈저 강을 건너서〉로 바뀌고 내용도 많이 삭제되었다. 이 영화는 1928년 4월 10일 조선극장에서 개봉했는데, 상영 도중에 검열로 제목이 또 바뀌어 〈사랑을 찾아서〉가 되었다. 두만강, 북간도 등지에서 현지 촬영을 했기 때문에 제작비가 많이 든 영화였는데, 고생을 해서 찍은 덕분에 실향민의 삶을 사실적으로 묘사했다는 찬사를 받았으며, 흥행에서도 대성공을 거두었다.

하지만 같은 해에 만든 〈사나이〉는 완전한 실패작이었다. 이 영화에는 유신방이라는 여배우가 나오는데, 나운규가 인천에 놀러 갔다가 우연히 발굴한 배우였다. 여자고보를 나온 유신방은 문학을 좋아

하고 스스로 붓을 들어 시도 짓고 극도 쓰는, 풍모 있고 교양 있는 인텔리 여성이었다. 당시에 보기 드문 신여성이었던 그녀는 영화 출연을 계기로 나운규와 연인 사이가 되었다.

〈사나이〉에 이어서 〈벙어리 삼룡〉를 제작했다. 이 영화의 마지막에는 집이 불타는 장면이 나온다. 나운규는 이 장면을 실감나게 표현하기 위해 불이 오래오래 골고루 타도록 조치했다. 하지만 불을 붙인 순간 마치 화약이 폭발하듯 일시에 불이 번지고 말았다. 안방에서 울부짖는 여자를 삼룡이가 꺼내오는 장면에서 나운규는 실감나게 하기 위해 옷에 석유를 끼얹었다. 순식간에 전신에 불이 붙었다. 카메라는 돌아가는데 끌 수는 없고, 결국 그는 이 일로 화상을 입었다. 상대역인 유신방 역시 머리와 젖가슴이 타는 화상을 입었다. 그 순간 누가 땅 위를 마구 구르라고 해서 눈밭을 굴렀기에 망정이지, 아니었으면 목숨을 잃을 뻔한 아슬아슬한 사건이었다.

1929년 제작한 〈벙어리 삼룡〉을 끝으로 나운규 프로덕션은 문을 닫았다. 애초에 낭만적인 예술지상주의자들이 영화사를 운영하겠다고 생각한 것부터가 잘못이었다. 모두들 돈이 어디로 들어와서 어디로 새나가는지 몰랐다. 게다가 리더 격인 나운규는 새로운 애인과 살림을 차리느라 회사에 신경 쓸 여유가 없었다. 회사는 점점 기울어갔고, 나중에는 모자란 돈을 메우기 위해 가지고 있는 옷가지를 모두 잡힐 정도가 되었다. 그들은 외출복으로 양복 한 벌만 남겨 놓고, 누구든 손님을 맞거나 외출할 때에는 이것만 입었다. 하지만 체격이 각자 달랐기 때문에 어떤 사람이 입으면 바지가 무릎까지 올라오고, 어떤 사람이 입으면 어린애가 장삼을 입은 것 같은 모양이 되

곤 했다. 낮에는 모두 속옷만 입고 지냈는데, 어쩌다가 손님이 찾아오면 모두 뒷방으로 숨고, 한 사람만 양복을 입고 손님을 맞는 웃지못할 광경이 펼쳐지곤 했다. 엉덩이가 무거운 손님 때문에 나머지 사람들이 뒷방에 온 종일 갇혀 있었던 때도 있었다.

만약 수완 좋은 사업가가 운영을 맡았더라면 나운규 프로덕션은 큰 성공을 거두었을 것이다. 하지만 이들은 사업이 무엇인지를 몰랐으며, 그래서 흥행성공에도 불구하고 회사 문을 닫을 수밖에 없었다. 회사가 문을 닫자 나운규와 뜻을 같이 했던 친구들도 모두 뿔뿔이 흩어져 각자 제 갈 길을 가고 말았다.

찬 영 회 사 건

나운규 프로덕션이 문을 닫았던 바로 그해 1929년 12월 31일 밤, 이른바 찬영회 사건이라는 것이 터졌다. 이날 나운규를 비롯한 영화인들은 신신 백화점 뒤에 있는 작은 요정에서 신년 떡국 잔치를 벌이고 있는 찬영회를 습격했다. 찬영회는 신문사 학예부 기자들이 건전한 영화평론을 통해 한국 영화의 발전과 관객과의 소통을 돕는다는 목적으로 만든 단체인데, 소설 〈상록수〉로 유명한 심훈이 이 단체의 중심인물이었다.

그런데 권력이 워낙 막강하다 보니 이런저런 불미스러운 일도 심심치 않게 일어났다. 영화인들은 영화가 만들어지면 찬영회 기자들을 초대하는 자리를 만들었다. 하지만 이렇게 대접을 받고도 정작 신문에는 혹평하는 기사를 싣기가 일쑤였다. 영화인들은 기자들의

이런 안하무인격인 태도에 불만을 가지고 있었는데, 이날 바로 분노가 폭발하고 만 것이다.

영화인들은 "찬영회 타도!"를 외치며 뛰쳐나갔다. 습격은 두 개 조로 나누어 이루어졌다. 나운규를 비롯한 1조는 찬영회의 망년회를 습격했고, 2조는 신문사를 습격했다. 윤전기를 파손하고, 모래를 끼얹었으며, 일부는 회원의 집으로 찾아가 폭력을 행사하기도 했다.

경찰은 이 사건을 '영화인 폭동사건'으로 규정하고 이들에 대한 검거령을 내렸다. 그러자 영화인들은 경찰에 자수하기 전에 당시 찬영회 회장이던 심훈을 만나 그들의 비리를 폭로하겠다고 으름장을 놓은 끝에 찬영회를 해체하고 해명기사를 싣겠다는 약속을 받아냈다. 구속된 영화인들은 때마침 터진 광주학생운동으로 경찰이 정신이 나간 사이에 흐지부지 풀려났다. 이것이 한국 영화사에 기록된 찬영회 사건의 전말이다.

새 로 운 영 화 인 생

영화사가 문을 닫은 후 나운규는 제작에서는 손을 떼고 〈철인도〉, 〈금강한〉 같은 영화에서 배우와 감독만 맡았다. 하지만 흥행실적은 저조했다. 비단 이 영화만이 아니었다. 그 무렵에는 영화계 사정이 다들 안 좋았다. 배우들은 지방 소공연으로 겨우 입에 풀칠을 하고 있었다.

1932년에 나운규는 직접 각본, 감독, 출연을 맡은 〈개화당 이문〉을 개봉했다. 그와 절친한 친구인 윤봉춘이 주연을 맡은 이 영화는

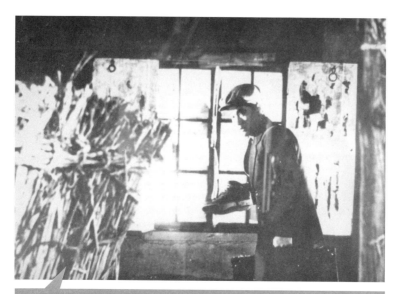

대한제국 말 일본 세력을 등에 업고 삼일천하를 이루었지만 실패하고 망명길에 오른 청년 정객 김옥균을 소재로 한 것이었다. 하지만 흥행은 참담할 정도로 저조했다. 이 무렵 그가 출연한 영화 중에서 흥행에 성공한 것이라고는 〈임자 없는 나룻배〉 정도가 전부였다.

1936년, 경성 촬영소에 입사한 나운규는 새로운 마음으로 영화에 임했다. 그때까지는 혼자서 원작과 각색, 연출, 연기를 모두 했지만 이제부터는 오로지 연출에만 전념하겠다고 공언했는데, 이렇게 해서 만들어진 영화가 바로 〈오몽녀〉이다. 김봉사의 수양딸 오몽녀가 김봉사의 욕정과 동네 사내들의 겁탈을 피해 미래를 약속한 뱃사공과 떠난다는 내용을 담은 이 영화는 1937년 단성사에서 개봉되어 큰 호평을 받았다.

영화 〈오몽녀〉는 나운규가 그야말로 심혈을 기울여 만든 역작이었다. 하지만 이 영화에 마지막 남은 에너지를 모두 쏟아부었기 때문일까. 촬영을 하면서 그의 건강 상태도 점점 나빠졌다. 오래 전부터 앓아 오던 결핵이 악화되기 시작한 것이다. 당시 그는 누가 보아도 병색이 완연한 얼굴이었다. 주치의가 더 이상 일을 해서는 안 된다고 충고했지만, 그는 말을 듣지 않았다. 주치의가 뭐라고 할 때마다 나운규는 일축했다.

"내 병은 내가 압니다. 일을 하면 나아집니다."

처음에는 주치의의 충고에 따라 병원에 와서 몇 번 주사를 맞는 듯하더니, 촬영이 본 궤도에 오르자 그마저도 뚝 끊었다. 할 수 없이 주치의가 왕진가방을 들고 촬영장으로 가서 주사를 놓아 주곤 했는데, 그가 일에 열중하고 있는 모습을 본 사람들은 누구도 일을 그만두라는 말을 할 수 없었다.

영 화 계 의 큰 별 이 지 다

〈오몽녀〉를 성공적으로 끝낸 나운규는 다음 작품으로 〈불가사리〉라는 작품을 구상하고 있었다. 하지만 건강이 극도로 나빠져 더 이상 일을 할 수가 없었다. 살무사를 비롯해 병에 좋다는 온갖 약을 먹었지만 아무 소용이 없었다. 어느 날 한 친구가 그를 찾아갔더니 신문의 큰 글자가 안 보인다며 엉엉 울고 있었다. 병세는 날이 갈수록 악화되어 온몸의 살이 다 빠지고, 발등은 퉁퉁 부어올랐다. 고통을 참지 못한 그는 큰 대야에 얼음물을 담고, 거기에 머리를 담그며 고

통을 잊으려 했다. 나중에는 어떻게든 죽는 날까지 고통스럽지 않게 지내는 것이 유일한 목표가 되고 말았다.

1937년 8월 9일, 그날은 날씨마저 우중충했다. 아침에 나운규의 맥박에서 이상징후를 발견한 주치의는 그의 최후가 얼마 남지 않았다는 것을 예감했다. 의사가 시간이 얼마 남지 않았다고 하자 윤봉춘은 그의 곁을 지켰다. 부채질을 해주며 혹시 유언이라도 들을까 해서 물어 보았다. 하지만 그는 하고 싶은 말이 없다고 했다.

그날 오후, 윤봉춘과 의사가 안방에서 여러 곳으로 발송할 부고(訃告)에 주소를 쓰고 있었다. 그때 건넛방에 있던 나운규가 언제 잠이 깼는지 물끄러미 건너다보며 말했다.

"나도 다 알고 있어. 날씨가 흐린 것까지 다 안다고."

그 말을 듣고 두 사람은 놀랐다.

얼마나 시간이 흘렀을까. 지붕 위에 박꽃이 하얗게 피어 있는 뒷집에서 갑자기 애절한 음악소리가 들려오기 시작했다. 그 순간 나운규가 낮은 목소리로 멜로디를 중얼거리며 음악에 맞추어 지휘를 하기 시작했다. 한 2분쯤 했을까. 그는 갑자기 옆으로 쓰러지더니 영영 다시 일어나지 못했다. 한국 영화계의 큰 별 나운규는 이렇게 서른 여섯 해의 짧은 생을 끝으로 이 세상과 작별했다.

격동의 20세기를 살았던 15인의 예술가

07

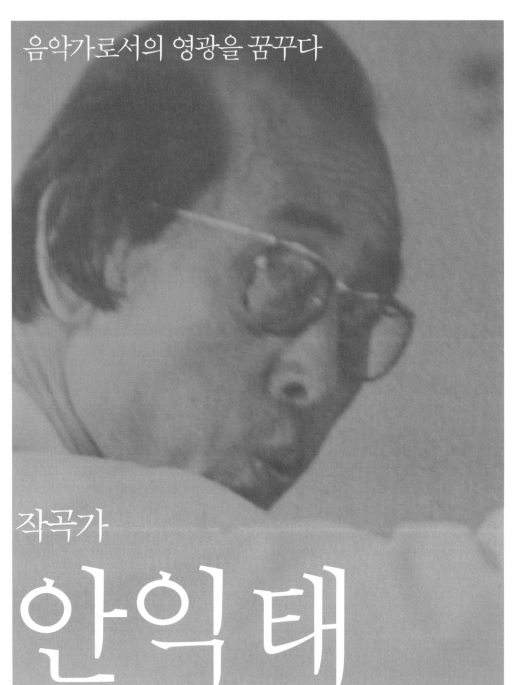

음악가로서의 영광을 꿈꾸다

작곡가

안익태

안익태는 1906년 12월 5일, 평양에서 여관업을 하는 집안의 셋째 아들로 태어났다. 여섯 살 때 동네 예배당에 있는 풍금을 통해 서양음악과 처음 접하게 된 그는 그 후 형이 일본에서 사다 준 바이올린을 켜면서 음악의 즐거움을 알아가기 시작했다. 보통학교에 다닐 때에는 아버지를 졸라 코르넷을 사서 불기도 했다. 이때부터 그는 주변 사람들에게 자기는 커서 반드시 음악가가 되겠다는 말을 했다고 한다.

일 본 으 로

보통학교를 졸업하고 숭실학교에 입학했을 때, 그의 음악 실력은 다른 학생들보다 한발 앞서 있었다. 당시 숭실학교에는 마우리 박사라는 선교사가 학생들에게 생물과 영어를 가르치고 있었다. 마우리 박사는 서양음악의 보급에도 큰 힘을 기울였는데, 평양의 장로교회에서 우리나라 최초의 남성합창단과 소녀합창단, 그리고 밴드부를

조직한 장본인이기도 하다. 마우리 박사는 음악적 재능이 뛰어난 안익태를 특별히 아꼈다.

이 무렵 안익태는 첼로를 시작했다. 평양에는 첼로 선생이 없어 처음에는 독학으로 배웠다. 그러다가 마우리 박사의 주선으로 서울에 와 있던 영국인 첼리스트 조지 그레그에게 잠시 레슨을 받았다. 바이올린과 코르넷에 이어 첼로까지 연주할 수 있게 되자, 그의 인기를 하늘 높은 줄 모르고 치솟았다. 이 무렵 그는 학교에서 열리는 각종 음악회에 단골 연주자로 출연하며 미래 음악가로서의 꿈을 키웠다.

그가 숭실학교에 입학한 지 1년이 지난 1919년, 3·1 만세운동이 일어났다. 평양에서는 그가 다니던 숭실학교가 주도적인 역할을 했다. 그는 3·1 만세운동으로 구속된 사람들을 구출하자는 운동에 가담했다가 학교에서 퇴학을 당했다.

학교에서 쫓겨난 그는 마우리 박사의 주선으로 일본으로 건너갔다. 그리고 세소쿠 중학교 5년 과정을 마친 후 동경 구니타치 음악학교에 입학했다. 이 학교에서 다데 사부로 교수의 지도 아래 첼로를 공부했다. 당시 그는 지독하게 첼로를 연습했는데, 그 음악적 재능과 열의가 대단했다고 한다.

하지만 본과 2학년이던 1928년, 아버지가 세상을 떠나자 더 이상 학비를 낼 수 없는 형편에 이르렀다. 그럼에도 학업을 포기할 수 없었던 그는 아르바이트로 동경회관에서 첼로를 연주하며 학비를 벌었다. 그렇게 고생을 한 끝에 어렵사리 학교를 마칠 수 있었다.

1930년 구니타치 음악학교를 졸업한 안익태는 그해 바로 고국으

로 돌아와 귀국 독주회를 열었다. 당시 신문에서는 '이번 봄 일본 동경 고등음악학교를 우수한 성적으로 졸업하고 귀국한 천재 첼리스트 안익태', '조국이 낳은 오직 하나의 첼리스트 안익태'라고 그의 연주회를 소개했다. 레퍼토리는 베토벤의 〈7개의 변주곡〉, 리스트 작곡·포퍼 편곡의 〈헝가리안 랩소디〉, 롬베르크의 〈두 대의 첼로를 위한 소나타〉, 드뷔시의 〈아마빛 머리의 소녀〉와 슈베르트의 〈악흥의 순간〉 등이었다. 귀국 연주회는 대성공이었다.

미 국 유 학

공부를 마치고 고향으로 돌아왔지만 이것이 끝이 아니었다. 그에게는 더 원대한 꿈이 있었다. 더 넓은 세상을 경험하고, 더 많은 것을 배우기 위해 오래 전부터 미국 유학을 생각하고 있었던 것이다. 졸업 후 한국에 돌아와 몇 차례 연주회를 가진 안익태는 그 후 어머니의 허락을 받아 곧바로 미국 유학을 떠났다.

안익태가 미국에 도착한 것은 1930년 가을이었다. 커다란 첼로와 작은 보따리를 매고 샌프란시스코 거리를 걷고 있는데, 한 사람이 다가왔다. 거리에서 구두수선을 하는 한국 노인이었다. 그가 유학생이라는 것을 한눈에 알아본 그 노인은 그의 손에 2달러를 쥐어주면서 "아무쪼록 공부 잘하라"라는 말을 남기고는 갔다. 그 2달러는 노인의 하루벌이였다. 고국의 청년이 낯선 이국땅에 공부하러 온 것을 보고 하루 동안 번 것을 몽땅 털어 그를 격려했던 것이다. 노인의 격려는 그 후 그에게 두고두고 자신을 담금질하는 채찍이 되었다.

샌프란시스코에서 그가 처음 찾아간 곳은 한인교회였다. 그날 저녁 교회에서 작은 음악회가 열렸다. 음악회를 하기에 앞서 신도들이 모두 〈애국가〉를 불렀는데, 그 멜로디가 아일랜드 민요 〈올드 랭 싸인〉이었다. 이때 그는 민족의 애국심을 담은 노래를 외국민요 선율에 맞추어 부르는 것이 안타깝다는 생각이 들었다. 그래서 자신이 직접 애국가를 작곡해야겠다고 결심했다.

안익태가 샌프란시스코를 거쳐 처음 정착한 곳은 신시내티였다. 신시내티 음악원에 입학한 그는 음악원장 유진 구슨스의 추천으로 신시내티 교향악단의 제일 첼로 독주자로 선발되었고, 그해에 있었던 오케스트라단의 미국 동부 순회공연에 참여했다.

1933년, 안익태는 필라델피아의 커티스 음악원으로 학교를 옮겼다. 이 시절 그는 첼리스트로 눈부신 활동을 벌였을 뿐만 아니라 헝가리 출신의 세계적인 거장 프리츠 라이너의 문하에 들어가 지휘자로서의 기초도 다졌다. 이듬해 그는 필라델피아 심포니 클럽의 보조 지휘자가 되었다. 그런가 하면 작곡에도 손을 대 1935년 한 출판사에서 자신의 작품을 출판하기도 했다. 처음에는 첼리스트로 출발했지만 점차 지휘자, 작곡가로서 활동 영역을 넓힌 것이다.

미국에 있는 동안 안익태는 늘 애국가를 마음에 두고 있었다. 처음 미국에 도착했을 때부터 애국가를 작곡하겠다고 생각했지만, 일이 쉽게 진척되지 않았다. 사천 년 민족의 역사를 대변하는 노래를 만들어야 한다는 부담감 때문이었다. 1933년에 이르러 애국가의 전반부를 작곡했지만, 후렴 부분은 쉽사리 풀리지 않았다. 그렇게 고심하던 중 2년이 흘렀다. 그러다가 어느 날 아침 갑자기 악상이 떠올

라(그는 이것을 하느님의 암시라고 했다) 후렴부를 완성하였다. 이렇게 해서 애국가가 완성된 것은 1935년 11월, 애국가를 작곡하겠다고 생각한 지 무려 5년 만이었다.

유 럽 으 로

바로 이 해에 안익태는 커티스 음대를 졸업했다. 이미 지휘자가 되겠다는 꿈을 가지고 있었던 안익태는 1936년 바쁜 일정을 쪼개 유럽으로 건너갔다. 그가 제일 먼저 찾은 곳은 독일의 베를린이었다. 그곳에서 일주일 동안 머물렀는데, 이때 미국에 있는 스승의 소개로 당시 베를린 국립음대 교수로 있던 세계적인 현대음악의 거장 파울 힌데미트를 만났다. 유명한 대가의 가르침을 받을 천재일우의 기회를 잡은 그는 사흘 동안 힌데미트를 만나 음악에 대한 대화를 나누고, 자신의 작품에 대한 조언을 들었다.

그 후 안익태는 라이프치히를 거쳐 목적지인 오스트리아 빈에 도착했다. 거기서 세계적인 지휘자 바인가르트너 밑으로 들어갔다. 바인가르트너는 당시 빈 국립 오페라 극장의 감독으로 재직 중이었는데, 이 대가 밑에서 3개월 동안 공부했다.

이때 실력을 인정받은 그는 바인가르트너의 소개로 부다페스트 교향악단을 객원지휘함으로써 유럽 무대에 데뷔하는 행운을 얻게 되었다. 이 연주회는 매우 성공적이었으며, 연주실황이 방송으로 중계되기도 했다. 부다페스트에서의 연주를 무사히 마친 그는 파리와 런던에서 첼로 독주회를 가진 후 다시 미국으로 돌아갔다.

1937년 대학을 졸업한 안익태는 그해 11월 다시 유럽으로 향했다. 이번에는 학생이 아닌 직업 음악가의 신분으로 파리의 교향협회 교향악단과 런던의 브리티시 방송 교향악단을 객원지휘했다.

그리고 이듬해인 1938년 2월 20일, 아일랜드의 수도 더블린에서 아일랜드 방송 교향악단을 지휘했는데, 바로 이때 베토벤의 〈에그몬트 서곡〉과 슈베르트의 교향곡, 더불어 그의 대표작인 〈한국 환상곡〉이 초연되었다. 연주회는 대성공이었다. 좌석은 물론 입석까지 가득 메운 청중들은 동양에서 온 지휘자에게 아낌없는 박수를 보냈다. 관객들은 〈한국 환상곡〉이 지닌 동양적인 분위기에 매료되었으며, 신문 역시 칭찬을 아끼지 않았다.

같은 해 6월 안익태는 또 다시 부다페스트 필하모니 오케스트라를 지휘했다. 연주곡목은 베토벤의 〈레오노레 서곡 3번〉, 안익태의 〈한국 환상곡〉과 〈고종의 승하〉, 리스트의 〈헝가리 광시곡 2번〉이었는데, 이 중에서 〈한국 환상곡〉이 가장 많은 박수를 받았다.

1938년, 안익태는 헝가리 부다페스트에 있는 리스트 페렌츠 음악예술대학에 연구생으로 들어갔다. 부다페스트 시절은 안익태가 본격적인 지휘자의 반열에 오르기 위한 일종의 과도기였다고 할 수 있는데, 이 학교에서 그는 코다이 교수 밑에서 작곡을, 도흐나니 교수 밑에서는 지휘법을 배웠다. 당시 그와 함께 공부했던 친구의 회고에 의하면 그는 대단히 외곬으로 공부했으며, 음악적 재능이 뛰어났고, 성공에 대한 집념이 아주 강했다고 한다. 안익태는 헝가리 부다페스트에서 1941년까지 머물렀다.

1941년 6월 4일, 안익태는 독일 베를린에서 일독회(日獨會) 베를린 본부가 주관하는 만찬회에 참가했다. 일독회는 일본과 독일, 두 나라가 문화와 학문을 교류하며 양국의 유대를 다지기 위해 만든 일종의 정치 단체였다. 여기에는 일본과 독일의 정치인과 외교관들이 참여했다. 이날 안익태는 도쿄에서 온 '에키타이 안'이라는 일본인 신분으로 만찬회에 참가했다.

만찬회에 참석한 지 한 달 후, 안익태는 일독회가 주최한 연주회를 지휘했다. 당시 독일의 뉴스는 '일본 작곡가이자 지휘자인 에키타이 안이 여름 꽃 전시회 행사의 일환으로 풍크트름에서 연주회를 개최한다'라고 보도했다. 그동안 일독회의 대표 지휘자로 활약하고 있었던 사람은 안익태가 동경음악학교를 다닐 때 스승이었던 고노에 히데마로였다. 하지만 독일-일본의 동맹관계가 깊어지면서 일독회의 문화행사가 늘어났고, 이렇게 넘쳐나는 연주 스케줄을 고노에 한 사람이 모두 감당할 수는 없었다. 일독회는 또 다른 지휘자를 필요로 하고 있었고, 바로 그때 에키타이 안, 즉 안익태가 등장한 것이다. 그 후 안익태는 일독회의 전폭적인 지원을 받으며 지휘자로 활동했으며, 이것이 유럽에 지휘자로서 그의 이름을 알리는 데에 결정적인 역할을 했다.

1942년 3월 12일, 안익태는 일독회 빈 지부가 주최하는 연주회의 지휘를 맡았다. 연주곡목 중에는 리하르트 슈트라우스의 〈일본 축전

왼쪽부터 차례로 피아니스트 에밀 폰 자우어, 작곡가 리하르트 슈트라우스, 안익태.

곡〉이 들어 있었으며, 협연자로는 유명 피아니스트 에밀 폰 자우어가 참여했다. 당대 최고의 작곡가 리하르트 슈트라우스와 피아니스트 자우어가 참여하는 연주회의 지휘를 맡는다는 것은 지휘자로서 성공을 꿈꾸는 사람에게는 하늘이 내린 기회라고 할 수 있다. 안익태는 이 기회를 놓치지 않았다. 스스로 누구를 초대할 것인지 제안했으며, 빈의 일본 총영사는 이를 매우 호의적으로 받아들였다.

이날 연주회에는 나치당원들과 독일 군인, 고위간부들은 물론 당대 최고의 작곡가 리하르트 슈트라우스, 일본 대사, 일독회 회장, 만주국 공사 등이 참석했다. 안익태는 이 중에서 특히 리하르트 슈트라우스에게 주목했다. 대작곡가의 인정을 받는다는 것은 곧 지휘자이자 작곡가로서 미래를 보장받는 것과 마찬가지이기 때문이다. 리

하르트 슈트라우스는 안익태가 자신의 작품 〈일본 축전곡〉을 지휘한 것을 듣고 그의 실력을 인정했으며, 안익태에게 그의 실력을 인정한다는 자필인정서를 써주었다.

이후 리하르트 슈트라우스는 안익태의 삶에 커다란 영향을 미쳤다. 평소에 안익태는 리하르트 슈트라우스의 제자라는 사실을 자랑스럽게 내세웠는데, 그가 어떻게 리하르트 슈트라우스를 만나게 되었는지는 분명하지 않다. 심지어는 당사자인 안익태 자신의 증언도 서로 모순된다. 여하튼 남편으로부터 직접 들었다는 로리타 여사가 전하는 이야기는 이렇다.

어느 날 음악학교 연습실에서 안익태가 자신의 작품을 지휘하고 있을 때의 일이다. 그때 마침 리하르트 슈트라우스가 그 앞을 지나가게 되었다. 우연히 연습실에서 흘러나오는 소리를 듣게 된 슈트라우스는 신비한 동양적 음률에 매료되어 가던 길을 멈추고 음악에 귀를 기울였다. 그러다가 옆 사람에게 이 곡의 작곡자와 지휘자가 누구인지를 물었다. 그러자 옆 사람이 대답했다.

"안익태라는 동양 학생인데, 아마도 자기 작품을 지휘하는 모양입니다."

이 말을 들은 슈트라우스는 아예 연습실로 들어가 본격적으로 그의 작품을 듣기 시작했다.

훗날 이때를 회상할 때마다 안익태는 부인에게 이렇게 얘기하곤 했다고 한다.

"그 영감님이 나를 지켜보고 있는 줄 어떻게 알았겠어? 하기야 모르고 있었던 게 천만다행이지. 만약 알았더라면 내가 태연하게 연습

을 계속할 수 있었겠냐고."

어떤 계기로 두 사람이 만났든 안익태가 리하르트 슈트라우스의 가르침을 받았던 것은 확실하다.

일 본 인 지 휘 자 로
행 세 하 다

1942년 9월 18일, 이날은 일본이 만주국을 세운 지 10년이 되는 날이었다. 이날 독일 베를린에서는 만주국 건국 10주년 기념연주회가 열렸다. 연주회에 앞서 안익태는 주최 측의 의뢰를 받고 만주국 건국 10주년 기념축하곡을 작곡했다. 베를린 필하모닉 홀에서 베를린 대(大)방송교향악단의 연주로 진행된 이날 연주회에서 그는 베토벤의 〈에그몬트 서곡〉과 〈교향곡 7번〉, 그리고 자신의 작품인 〈에텐라쿠〉와 〈대오케스트라와 합창을 위한 만주국 축전곡〉을 지휘했다. 객석에는 만주국과 일본의 황실 가족과 고위관료, 나치 간부들이 앉아 있었다. 이 연주회는 지금 영상으로 남아 그날의 치욕스러운 역사를 생생하게 증언하고 있다.

일독회가 주최하는 연주회를 지휘함으로써 안익태는 지휘자로서 자신의 입지를 확실하게 다질 수 있었다. 이 시기 지휘자로서 그의 성공은 다분히 일본을 등에 업고 이루어진 것이었다. 이때 그는 일본인 지휘자로 행세했으며, 일본을 찬양하는 곡을 직접 만들고 지휘했다. 바로 이 때문에 그는 친일행위를 했다는 비난을 받고 있는데, 그의 스승인 리하르트 슈트라우스 역시 친(親)나치 행위를 했다는

이유로 비판을 받았다는 사실이 흥미롭다. 일독회가 주최한 연주회에서 안익태가 지휘한 리하르트 슈트라우스의 〈일본 축전곡〉은 슈트라우스가 일본 황제의 위촉받아 작곡한 것이었다.

〈만주국 축전곡〉을 지휘한 이듬해인 1943년은 안익태의 전성기였다. 이 해에 그는 각종 연주회에 참가해 일본을 주제로 한 작품을 지휘했다. 리하르트 슈트라우스의 〈일본 축전곡〉, 베레스의 교향곡 〈일본〉, 피제티의 교향곡 〈일본〉과 같이 일본 황국 기원 2000년 기념으로 위촉된 작품을 비롯해서 그 자신의 작품인 〈만주국 축전곡〉, 〈에텐라쿠〉, 〈교쿠토〉 등을 지휘했다.

1943년 8월 18일, 이날은 안익태의 지휘자 인생에 가장 영광스러운 날이었다. 세계 최고의 교향악단인 베를린 필하모닉 오케스트라를 지휘하게 되었기 때문이다. 훗날 안익태는 이 연주회에서 〈한국 환상곡〉을 지휘했다고 썼지만, 이것은 사실과 다르다. 이날 연주한 곡은 바그너, 모차르트, 드보르자크의 작품과 〈에텐라쿠〉였다. 〈에텐라쿠〉는 일본 아악을 기반으로 작곡한 곡인데, 이것을 〈한국 환상곡〉이라고 한 것을 보면, 그가 이 시기에 이루어진 자신의 친일행위를 애써 숨기려고 했다는 것을 알 수 있다.

마요르카에서의 삶

베를린 필하모닉 오케스트라를 지휘한 후 안익태는 더 이상 일독회가 주관하는 행사에 참가하지 않았다. 전쟁이 막바지에 이른 1944년, 파리 연주회를 마친 안익태는 철수하는 스페인 대사관 직원과

열차를 타고 스페인으로 피신했다. 그곳에서 파블로 카잘스가 창립한 바르셀로나 심포니를 지휘했으며, 그로부터 2년 후인 1946년, 스페인 백작의 딸 로리타를 만나 결혼식을 올렸다.

이후의 생활은 아내 로리타의 회고록에 비교적 자세하게 나와 있다. 이 무렵 안익태는 마요르카 시 당국으로부터 마요르카 심포니의 창단 작업에 참여해 달라는 부탁을 받았다. 망설임 끝에 제의를 수락한 그는 아내와 함께 마요르카 섬으로 건너갔다.

쇼팽과 그의 연인 조르주 상드가 요양생활을 한 곳으로 유명한 마요르카 섬은 높은 성벽과 고풍스런 거리, 안뜰이 들여다보이는 집들이 천혜의 자연과 조화를 이루고 있는 아름다운 섬이었다. 마요르카 섬에서 안익태 부부는 소나무 숲이 우거진 송 마텟이라는 곳의 한 2층 집에 보금자리를 마련했다.

부부의 침실 창문 밑에는 두 그루의 커다란 소나무가 서 있었다. 새벽이면 이 소나무 위로 수없이 많은 새들이 몰려와서 아름다운 노랫소리로 이들의 잠을 깨우곤 했다. 부부는 매일 새벽 일찍 일어나 새들과 아침 인사를 나누곤 했다. 아름다운 풍광을 자랑하는 마요르카 섬에서 안익태 부부는 꿈과 같은 시간을 보냈다.

어느 날 두 사람은 쇼팽과 조르주 상드가 머물렀다는 카르투하 수도원을 찾았다. 이곳에서 쇼팽이 사용했던 피아노로 연주하는 야상곡을 들었으며, 결핵 환자였던 쇼팽이 자주 드나들었다는 약국도 찾아갔다. 이렇게 쇼팽의 발자취를 따라가며 안익태는 몹시 감격스런 표정을 지었다고 한다.

마요르카 심포니 오케스트라의 창단 작업은 현지 관계자들의 적

프린시팔 극장에서 공연 중인 안익태와 마요르카 심포니 오케스트라.

극적인 후원 아래 순조롭게 진행되었다. 오래전부터 자기 지방을 대
표하는 오케스트라를 원했던 지방 유지들과 음악 애호가들이 모두
이 오케스트라의 창단에 비상한 관심을 보였다. 단원들이 본격적으
로 연습을 시작하자 연습장인 툴리아노 학원 강당으로 모두 몰려들
어 연습과정을 지켜보았으며, 지역 신문 역시 오케스트라에 관한 기
사를 하루도 빠짐없이 내 보냈다.

　1947년 1월 14일, 마요르카의 프린시팔 극장에서 마요르카 심포
니 오케스트라의 창단 연주회가 열렸다. 연주곡목은 바흐의 〈토카타
와 푸가 D단조〉, 슈베르트의 〈미완성 교향곡〉, 비제의 〈아를의 여

인〉 중 〈미뉴엣〉, 그리고 안익태의 교향시곡 〈추억〉이었다. 이 중에서 교향시곡 〈추억〉은 〈한국 환상곡〉의 일부를 발췌한 것이었다.

창단연주회가 열리던 날, 연주회장으로 쓰인 프린시팔 극장은 입추의 여지가 없을 정도로 초만원을 이루었다. 일반 주민은 물론 마요르카의 주요 인사들이 한 사람도 빠짐없이 극장으로 몰려왔다. 그만큼 마요르카 심포니의 창단은 이곳 사람들에게 역사적인 사건이었다.

음악회가 시작되자 먼저 마요르카 출신 지휘자 말라게르가 입장해 스페인 국가를 지휘했다. 그리고 국가가 끝나자 그는 지휘봉을 정중하게 안익태에게 넘겼다. 이를 지켜보던 관객들은 우레와 같은 박수로 안익태의 등장을 축하하였다. 마요르카 사람들은 자기들도 이제 오케스트라를 갖게 되었다는 사실에 무한한 기쁨과 자긍심을 느끼며 연주회를 지켜보았다.

마요르카 심포니의 창단 연주회는 성공적으로 끝이 났다. 연주회가 끝나고 정기 회원이 되겠다고 신청한 사람이 무려 90명이나 되었다. 이에 고무된 오케스트라 측은 초연 때 미처 공연장에 들어오지 못한 사람들을 위해 두 번째 연주회를 열었는데, 이 연주회 역시 입추의 여지없이 관객이 들어서는 성황을 누렸다.

마요르카 교향악단의 창단 연주를 성공리에 마친 안익태는 곧 〈마요르카〉라는 교향시의 작곡에 착수했다. 이 작품은 마요르카 섬의 아름다움을 음악으로 그린 일종의 풍경화라고 할 수 있다. 섬의 아름다운 풍광을 묘사한 로맨틱한 대목이 있는가 하면, 무서운 폭풍우를 연상시키는 격정적인 대목도 있다. 로리타 여사는 안익태가 이

대목을 작곡하던 때의 광경을 이렇게 회상한다.

새벽이었다. 찢어질 듯한 천둥소리에 눈을 뜬 우리는 바다가 큰
소리를 지르며 집채만 한 파도를 일으키고 있는 것을 보았다. 파도는
거의 우리 방 창문 앞까지 쳐들어 왔다. 그는 작은 창문을 열고 밖을
내다보고 있었으나 무서움을 이기지 못했는지 곧 베개 속에 얼굴을
파묻고 말았다. 잠시 후 세차게 비가 퍼붓는 소리가 들리면서 천둥소
리가 차차 멀어져 갔다. 그러자 그는 곧바로 오선지에 무언가를 그려
나가기 시작했다. 내가 이런 천둥소리를 들으며 작곡을 하느냐고 묻
자 그는 사뭇 심각한 표정을 지으며 '이 폭풍우는 나의 마요르카 교
향시에 아주 인상적인 악상을 불어 넣어 주었어. 당신도 들어보면 알
게 될 거야'라고 했다.

이런 과정을 거쳐서 탄생한 안익태의 교향시 〈마요르카〉는 1948
년 10월 31일에 초연되었다. 초연이 끝났을 때, 이 작품은 그가 상상
했던 것 이상으로 열광적인 호응을 얻었다. 그의 음악을 듣고 감동
한 힐라베르트라는 시인은 마요르카 방언으로 된 시를 써서 안익태
에게 바칠 정도였다.

귀 향

스페인에 거주하며 유럽을 중심으로 활발히 활동하던 안익태는
어느 날 자신이 지은 애국가가 해방된 조국의 국가로 채택되었다는

소식을 들었다. 처음 이 소식을 들었을 때, 그는 한동안 말을 하지 못하고 감격에 찬 표정으로 가만히 서 있었다고 하는데, 부인인 로리타 여사는 그때를 이렇게 회상했다.

그는 한참 동안 말도 못하고 그저 그 자리에 가만히 서 있었다. 나 역시 그의 침묵이 아무리 오래 계속되어도 감히 그것을 깨뜨릴 생각을 못했다. 왜냐하면 그 침묵은 그가 크게 감동할 때마다 보여 주는 습관이라는 것을 너무나 잘 알고 있었기 때문이다.

어느 정도 시간이 흘렀을까. 침묵을 지키고 있던 그는 한참만에 입을 열었다.

"여보 이제는 당신도 알겠지? 스페인에서는 내가 유일한 한국 사람이야. 나는 내 조국에서 멀리 떨어진 이 나라에 와서 한국 사람으로서는 혼자 살고 있어. 그러나 내 조국 한국에서는 내 동포들이 모두 내가 지은 곡으로 국가를 부른다는군."

그의 애국가가 정식 국가로 채택된 지 몇 년이 지난 1950년 3월, 안익태는 프랑스의 한국 공사관으로부터 한국 여권을 발급받았다. 발행 일자는 1950년 3월 7일, 여권번호는 0001이었다. 2절지 크기의 이 여권은 주머니에 넣고 다니기에는 크기가 너무 컸다. 이렇게 여권을 손에 넣은 안익태는 그 후 조국으로 돌아가 정착할 생각을 구체적으로 하기 시작했다. 어떻게 하면 한국으로 돌아갈 수 있을까 고심하던 안익태는 곧 이승만 대통령에게 자신이 지은 〈한국 환상곡〉의 악보를 보냈다. 그 악보에는 그가 직접 쓴 편지도 함께 들어 있었다.

이승만 박사님! 제 정성을 다해 작곡한 〈한국 환상곡〉을 대한민국 초대 대통령인 박사님께 이렇게 허락도 받지 않고 외람되게 바칩니다. 왜냐하면 박사님께서는 우리나라를 위해 전력을 다하신 위대한 영웅이시며, 또한 애국자이신고로 제가 존경하는 심정을 품고 있기 때문입니다.

이렇게 이승만 대통령에게 악보와 편지를 보낸 안익태는 이제나 저제나 조국으로 돌아갈 날만 손꼽아 기다리고 있었다.

1953년 6월, 안익태는 발신지가 서울의 경무대로 되어 있는 편지 한 통을 받았다. 그가 보낸 〈한국 환상곡〉의 악보에 대한 이승만 대통령의 답장이었다.

친애하는 안익태 씨에게.

나 이승만은 안익태 씨의 편지와 〈한국 환상곡〉을 반갑게 받은 것을 알려 드립니다. 우리나라 음악의 보물을 찾아내어 세계만방에 널리 알려 주는 그대의 훌륭한 공로를 나는 매우 고맙게 여기고 있습니다. 삼천만 민족 모두가 애국가의 작곡가인 그대를 마음속으로 흠모하고 있고, 혹시 고국으로 돌아오지 않을까 몹시 궁금해하고 있습니다. 우리나라와 이 사람을 명예롭게 해 준 그대에게 다시 한 번 고마운 뜻을 전하며, 그대의 음악이 언제 어디서나 사람들의 가슴 속에 간직되도록 하느님께 빌겠습니다.

이런 편지였다. 그런데 어찌 된 일인지 편지를 읽은 안익태의 표정은 밝지 못했다. 아내인 로리타가 이유를 묻자 그는 느릿느릿한

어조로 이렇게 말했다.

"편지 내용이 너무 의례적이고 차가워. 나더러 한국에 돌아오고 싶냐고 물었는데 이것은 도대체 물을 필요조차 없는 것 아니겠어? 왜냐하면 대통령께서도 나의 소원이 조국으로 돌아가는 것이라는 사실을 잘 알고 있기 때문이지. 하지만 나로서는 음악에 전념할 수 있는 모종의 자리를 보장받기 전에는 함부로 고국에 돌아갈 수 없을 것 같소."

이로 미루어 안익태는 당시 대통령으로부터 음악가로서 활동을 보장받을 수 있는 어떤 약속을 기대하고 있었던 것 같다. 하지만 대통령이 이런 기대를 저버리고 의례적인 인사치레만 적혀 있는 편지를 보내자 매우 실망했던 것이다.

대통령의 편지를 받은 지 2년이 지난 1955년, 안익태는 대한민국 정부로부터 이승만 대통령 80회 생일축하 음악회에서 지휘를 맡아달라는 초청을 받았다. 서울에 도착했을 때, 그는 이루 말할 수 없이 대대적인 환영을 받았다. 공항은 환영인파와 취재진으로 북새통을 이루었으며, 그가 사람들의 열렬한 환영을 받으며 비행기 트랩을 내려오는 사진은 다음 날 각 일간지의 1면을 장식했다.

이승만 대통령의 생일축하 음악회는 5만여 인파가 운집한 가운데 성대하게 치러졌다. 모두 200여 명에 이르는 오케스트라와 합창단이 애국가를 연주하자 안익태는 몸을 돌려 객석을 향해 지휘봉을 휘둘렀다. 관객들은 그의 지휘에 맞추어 애국가를 부르며 감격의 눈물을 흘렸다.

이렇게 성공적으로 고국에서의 연주회를 마치고 스페인으로 돌아

온 안익태는 그로부터 몇 년 후 이승만 대통령이 부정선거를 통해 대통령에 재선되고, 이를 항의하는 학생들의 시위를 무참하게 짓밟았다는 소식을 들었다. 로리타 여사의 말에 따르면 이 소식을 들은 안익태는 〈한국 환상곡〉의 악보에 썼던 이승만 대통령에 대한 헌사를 지웠다고 한다.

고국에 교향악단을

1956년부터 안익태는 고국에 국립교향악단을 만들어야겠다고 생각했다. 하지만 당시 한국은 전쟁의 피해를 복구하기에도 너무나 벅찬 상황이었기 때문에 국립교향악단을 만들 만한 여력이 없었다. 상황이 이랬음에도 어떻게든 이 일을 성사시키려고 노심초사하던 안익태는 어느 날 미국의 록펠러 재단이 아시아 제국의 문화정책에 원조를 하고 있다는 소식을 들었다. 이 소식을 듣자마자 그는 곧 록펠러 재단과의 접촉을 시도했다.

그는 우선 이승만 대통령에게 록펠러 재단에 소개장을 써 줄 것을 부탁했다. 그리고는 자신의 계획과 한국의 실정을 자세히 적은 편지를 대통령의 소개장과 함께 록펠러 재단에 보냈다. 청원서를 받은 록펠러 재단은 처음에 이 사업에 깊은 관심을 보였다. 무려 1년 동안이나 안익태와 서신을 교환하며 교향악단 창단과 관련된 여러 가지 사항들을 논의했다. 하지만 나중에 록펠러 재단은 이 사업이 자신들의 힘에 부친다는 결론을 내렸다. 1년 동안 그렇게 심혈을 기울여 추진하던 일이 수포로 돌아가자 안익태의 실망은 이만저만이 아니었다.

이렇게 국립교향악단의 창설이 좌절된 후, 안익태는 또 다른 일을 추진하기 시작했다. 서울에 세계적인 음악가들이 모이는 대규모 국제음악제를 개최하기로 한 것이다. 그는 새롭게 정권을 잡은 박정희 대통령의 적극적인 후원 아래 1962년 서울에서 국제음악제를 열 수 있었다.

오케스트라를 지휘하는 안익태

이 음악제에는 국내 연주자는 물론 이탈리아의 비르투오지 디로마 실내악단, 하피스트 니카노르 자발레타, 첼리스트 앙드레 나바라, 피아니스트 오라치오 프루고니, 바리톤 게르하르트 휘슈와 같은 세계적인 연주자들도 대거 참가해 명실상부한 국제음악제로서의 면모를 보여 주었다.

1963년에 열렸던 제2회 서울국제음악제로 역시 대성공을 거두었다. 이때는 미국인 지휘자 레오 다미아니를 비롯해 바이올리니스트 에비리히바크, 피아니스트 한스 그라프와 베라 브래드포드 등이 내한했다.

이렇게 안익태는 서울에서 국제음악제가 있을 때마다 한국으로 날아와 음악회 전반을 지휘했다. 그런 후 다시 마요르카로 돌아가면

또 다른 일이 그를 기다리고 있었다. 이렇게 그는 몸이 열 개라도 모자랄 정도로 전 세계를 종횡무진으로 누비며 음악활동을 벌였다.

마 요 르 카 에 서
눈 을 감 다

그러던 1964년의 어느 날, 연주여행에서 돌아온 안익태는 몸에 이상을 느꼈다. 병원을 찾은 그는 의사로부터 간경변이라는 치명적인 병에 걸렸다는 이야기를 들었다. 의사는 당장 입원해서 수술해도 얼마 살지 못할 것이라고 했지만, 그는 약속해 놓은 런던 연주회를 취소할 수 없다며 곧 영국으로 날아갔다.

런던의 로열 앨버트 홀에서 열린 로열 필하모닉 오케스트라의 연주회는 성황리에 끝이 났다. 연주회가 끝나고 관객들이 지휘자를 보기 위해 대기실로 몰려갔지만, 아무도 그를 만날 수 없었다. 몸 상태가 극도로 악화되었기 때문이다.

런던 연주를 마치고 스페인으로 돌아온 안익태는 그 길로 병석에 누웠다. 그리고 그로부터 2달 후인 1965년 9월 16일 먼 이국땅 마요르카에서 쉰아홉 살을 일기로 세상을 떠났다.

지금 그가 살던 마요르카 섬에는 그의 업적을 기리는 의미에서 특별히 지정된 안익태 거리와 로리타 여사와 함께 살던 집이 그대로 남아 이곳을 찾는 사람들의 눈길을 끌고 있다.

격동의 20세기를 살았던 15인의 예술가

08

어린이와 한평생

아동문학가

윤석중

윤석중은 1911년 5월 25일, 서울 수표동에서 태어났다. 그의 어린 시절은 그다지 행복하지 않았다. 두 살 때 어머니를 여의고 외할머니 손에서 자랐기 때문이다. 그래서인지 그는 늘 모성을 그리워했다. 그의 동요에 '아기'와 '엄마'라는 단어가 유난히 많이 나오는 것도 바로 이 때문이다. 그가 평생 동안 얼마나 어머니를 그리워했는지를 다음 글을 통해서도 잘 알 수 있다.

아기들이 어머니의 자장가를 잃어버렸다면 그것처럼 슬픈 일은 없을 겁니다. 그까짓 자장가를 못 들으면 어떠냐고 대수롭지 않게 여기는 어머니가 있다면 이 또한 불행한 일입니다. 두 살 적에 어머니를 여의고 외가에서 외할머니의 말라붙은 젖을 만지면서 커서 그런지 엄마 품에 안기거나 등에 업혀서 엄마가 불러 주는 자장가를 듣다가 스르르 잠이 드는 아이들이 얼마나 부러웠는지 모릅니다.

이렇게 그는 다른 아이들이 평범하게 누릴 수 있는 어린 시절의 행복을 누리지 못하고 자랐다.

마 라 시 절

윤석중은 자신의 어린 시절을 '마라' 시절로 기억한다. 외할머니는 그를 볼 때마다 "많이 먹지 마라, 배탈 난다. 뛰어 놀지 마라, 넘어진다. 남의 집에 가지 마라, 병 옮는다."라고 말했다.

이렇게 외할머니의 과잉보호 속에 어린 시절을 보낸 윤석중은 1921년, 열 살이라는 늦은 나이에 집 근처의 교동초등학교에 입학했다. 하지만 학교에서도 역시 '마라' 투성이였다. "딴 사람하고 얘기하지 마라", "공부 시간에 딴 생각하지 마라", "국기(일본기) 앞을 그냥 지나가지 마라"……. 그렇게 '마라'가 많았는데, 그중에서 가장 무서운 것은 "조선 말 쓰지 마라."였다.

교동학교 3학년 때인 1923년, 우리나라 최초의 어린이 잡지 〈어린이〉가 발간되었다. 같은 해 그는 같은 학교 친구인 심재영, 설정식과 함께 '꽃밭사'라는 독서회를 만들어 우리말로 된 책과 잡지들을 함께 읽기 시작했다. 묵사지에 대고 철필로 긁어서 만든 〈꽃밭〉이라는 잡지를 펴내기도 했다. 이들이 이런 모임을 만든 것은 학교에서 일본말이나 일본식으로 고친 우리말만 배우면서 학생들 사이에 우리말이 점점 잊히고 있었기 때문이다.

하지만 어떤 어른은 새파랗게 어린 것들이 주제넘은 짓을 한다고 그들을 나무랐다. 그렇게 야단을 맞고 있는데, 마침 요금징수원이

전기요금을 받으러 왔다. 그러자 야단을 치던 어른이 갑자기 전구를 빼더니 쌓아놓은 이불 속으로 집어넣는 것이 아닌가. 당시 전기요금은 촉수에 따라 받았는데, 높은 촉수의 전구를 몰래 켜다가 전기요금을 받는 사람이 오자 얼른 전구를 빼서 이불 속으로 감춘 것이다.

이것을 보고 윤석중은 어린이들에게 거짓말하지 말라고 가르치면서 자신들은 정작 거짓말을 밥 먹듯이 하는 어른들의 위선을 처음으로 알게 되었다. 그것을 보고 어른들에 대한 신뢰감과 존경심이 사라졌다.

소 년 시 인 윤 석 중

윤석중이 소년 시인으로 본격적인 활동을 시작한 것은 1924년, 그의 나이 13살 때다. 당시 그는 〈신소년〉이라는 잡지에 〈봄〉이라는 시를 보내 당선의 영광을 안았다. 그가 이 시를 쓰게 된 것은 학교 음악시간에 배운 〈하루(봄)〉라는 일본 동요 때문이었다. '하루가 기다, 하루가 기다(봄이 왔네, 봄이 왔네)' 이렇게 시작하는 노래였는데, 이 노래를 부르면서 그는 '우리나라에도 봄이 있는데 '하루'가 뭐람' 이라고 생각했다. 학교에서 극성스럽게 일본 노래를 가르칠수록 일본 노래가 더 싫어졌다.

그래서 지은 것이 순수 우리말로 된 〈봄〉이었다. '따뜻한 봄이 오니 울긋불긋 꽃봉오리 파릇파릇 풀잎사귀' 이렇게 시작하는 시였다. 여기서 순수 우리말인 '울긋불긋'이나 '파릇파릇'이라는 말이 그렇게 예쁘게 느껴질 수가 없다.

1924년 봄, 윤석중은 좀 더 큰 규모의 문학모임을 만들었는데, 이 것이 바로 '기쁨사' 였다. 기쁨사에서는 일 년에 네 번 등사기를 밀어 〈기쁨〉이라는 잡지를 내고, 이따금씩 〈굴렁쇠〉라는 회원 작품집을 만들기도 했다. 이것은 전국 단위의 문학모임으로, 활동한 사람으로 는 마산의 이원수, 울산의 서덕출, 언양의 신고승, 수원의 최순애 등 이 있다. 이중 이원수와 최순애는 서로 서신을 교환하다 정이 들어 결혼까지 했으며, 덕분에 이들이 작사한 〈고향의 봄〉과 〈오빠생각〉 이 유명세를 타기도 했다.

1925년, 윤석중은 〈어린이〉 잡지에 〈오뚜기〉라는 동시를 보내서 당선되었다. '책상 위의 오뚜기 우습구나야' 로 시작되는 동시였는 데, 당시 대구 계성학교 음악선생이던 작곡가 박태준이 이발소에서 머리를 깎다가 갑자기 악상이 떠올라 이 시에 곡을 붙였다는 일화가 유명하다.

같은 해 윤석중은 〈올빼미 눈〉이라는 아동극으로 동아일보 신춘 문예 아동문학 부문에 가작으로 당선되는 영광을 안았다. 그의 나이 불과 열네 살 때의 일이다. 이 작품은 그로부터 몇 년 후 중앙보육학 교 졸업반 학생들의 졸업기념작으로 공연되었다. 그때 연출을 원작 가인 윤석중이 직접 맡았다.

운석중이 학생 문인으로 널리 이름을 날리게 된 것은 1926년 조선 물산장려회에서 주최한 조선물산장려가 공모에서 1등으로 당선된 후였다. 조만식, 설태희, 명제세 등이 앞장선 이 운동은 외국 물건 쓰지 말고 우리 물건을 아껴 쓰자는 일종의 국산품 애용 운동이었 다. 이때 윤석중은 다음과 같이 시작하는 시를 보냈다.

산에서 금이 나고 바다에 고기
들에서 쌀이 나고 면화도 난다
먹고 남고 입고 남고
쓰고도 남을 물건을 낳아 주는
삼천리 금수강산

이때 부상으로 큰 국산품 자개 책상을 받았다. 이 시는 나중에 우리나라 최초의 피아니스트 김영환이 곡을 붙여 널리 불렸으며, 이와 더불어 윤석중은 더욱 유명해졌다.

하루는 그가 학교를 마치고 광화문을 지나 안국동으로 오는데, 안국동 네거리에 임시무대를 설치해 놓고 기생들이 춤을 추며 노래를 부르고 있는 것이 보였다. 그런데 놀라운 것은 그들이 부르는 노래가 그가 작사한 〈조선물산장려가〉였다는 것이다. 반가운 마음에 사람들을 비집고 앞으로 나가려고 하자 한 사람이 눈을 부라리며 소리쳤다.

"야. 녀석아. 조용히 한군데 있어. 가만히 서서 저 노래 좀 들어보란 말이야."

이렇게 핀잔도 들었지만, 너무나 신이 나 싱글벙글하면서 모인 사람들 사이를 헤집고 다녔다.

당 대　예 술 인 과　교 류 하 다

윤석중이 학생 문인으로 널리 이름을 날리던 1920년대는 창작동요 운동이 활발하게 일어났던 시기였다. 이 운동에 앞장선 사람 중

에서 대표적인 사람이 바로 작곡가 홍난파였다. 음악인의 한 사람으로 어린이들이 부를 마땅한 노래가 없다는 사실을 늘 안타깝게 생각하고 있었던 홍난파는 〈동아일보〉 지상에 동요를 위한 시를 모집한다는 광고를 낼 정도로 열정적이었다. 이와 함께 그는 이미 만들어진 동시에 곡을 붙이는 작업도 병행했는데, 그중 윤석중의 시에 곡을 붙인 것이 많았다.

윤석중이 양정고보에 다니고 있을 무렵, 하루는 홍난파로부터 엽서가 한 장 날아들었다. 당대 최고의 작곡가로부터 엽서를 받았다는 사실에 그는 약간 흥분했다. 내용은 〈조선 동요 백곡집〉을 써야 하는데 노랫말로 쓸 동시가 모자라니 써 놓은 것이 있으면 좀 가져다 달라는 것이었다.

윤석중은 학교가 끝나자마자 홍난파를 찾아갔다. 당시 홍난파는 연악회를 조직해 젊은 학생들을 가르치고 있었는데, 사무실은 파고다 공원 건너편에 위치한 낙원빌딩 3층에 있었다. 사무실 문을 열고 들어서니 안에는 악보를 그리다 만 오선지며 등사판, 등사용지가 너저분하게 널려 있었다. 마침 홍난파는 학생들에게 바이올린을 가르치는 중이었다. 그는 거들떠보지도 않고 학생을 가르치는 데에만 열중하고 있었는데, 고학생이 껌이라도 팔러 온 줄 아는 것 같았다.

한참 학생을 가르치던 홍난파가 드디어 고개를 돌리더니 그에게 물었다.

"무슨 일로 왔지?"

그가 엽서를 받고 왔다고 하자 홍난파는 대뜸 "아, 윤석중 씨로군"이라고 했다. 당대 최고 작곡가가 나이도 한참 어린 자기에게 '씨'

자를 붙여 주는 것을 듣고 윤석중은 어깨가 으쓱해졌다. 그는 앉은 자리에서 머릿속으로 외워 두었던 동시를 몇 개 적어 주었다.

홍난파는 이 동시들을 한 편 한 편 천천히 읽어 나갔다. 그러더니 자리에서 벌떡 일어나 곡을 붙이기 시작했다. 윤석중은 속으로 '빠르기도 하군' 하고 생각했다. 아마도 머릿속으로 대충 생각해둔 멜로디를 그대로 노랫말에 붙여나가는 것 같았다. 지금도 우리 귀에 친숙한 〈퐁당퐁당〉, 〈낮에 나온 반달〉, 〈꾸중을 듣고〉, 〈꿀돼지〉 같은 동요들은 바로 이런 과정을 거쳐 만들어졌다.

양정고보에 다닐 때, 윤석중은 당대의 유명 문화예술인들과 폭넓은 교류를 가졌다. 소설 《상록수》로 작가였던 소설가 심훈과는 함께 자취생활을 했고, 춘원 이광수와는 직접 지은 동시를 들고 수시로 그의 자취방을 드나들 만큼 친하게 지냈다.

그런가 하면 춘사 나운규와도 교류했다. 당시 나운규가 주연한 영화 〈아리랑〉이 공전의 히트를 기록하고 있었는데, 윤석중은 그 영화를 보면서 주제가 가사가 어린이들이 이해하기에 너무 어렵다고 생각했다. 그래서 그는 동대문에 있던 나운규의 집을 직접 찾아가 영화 주제가는 어린이들도 따라 부를 수 있도록 쉽고 재미있어야 한다고 얘기했다. 그러면서 자신이 지은 노랫말을 보여 주었다.

단성사에서 영화가 상영되는 날, 그는 두근거리는 마음으로 극장을 찾았다. 그런데 정말로 영화에서 자신이 지은 주제가가 흘러나오는 것이었다. 자막에 '주제가 작사 윤석중'이라는 글자가 나오는 것을 보고 너무 신기한 나머지 자리에서 벌떡 일어났다가 뒷사람에게 빨리 앉으라는 핀잔을 듣기도 했다.

이렇게 학생 시인으로 이름을 날리고 있었지만, 당시 윤석중에는 한 가지 불만이 있었다. 이제까지의 동시가 모두 7.5조 일색이라는 것에 답답함을 느낀 것이다. 그래서 어떻게 하면 7.5조를 탈피할 수 있을까 고민하다가 발표한 것이 바로 〈밤 한 톨 떼떼굴〉이라는 문답 동요였다.

떽떼굴 굴러 나왔다. 떽떼굴 굴러 나왔다.
무엇이 굴러 나왔나. 밤 한 톨 굴러 나왔네.

이렇게 시작하는 시였는데, 파격적인 이 동시가 신문에 나자 누구보다 반가워한 사람들은 바로 작곡가들이었다. 틀에 박힌 7.5조의 네 줄짜리로는 곡에 변화를 주기 어려웠기 때문이다. 서울의 홍난파, 대구의 박태준, 간도의 윤극영이 같은 시에 곡을 붙였다. 세 곡 모두 재미있어 학생들이 많이 불렀다.

이렇게 윤석중은 한국 고유의 전통적인 율격을 자유자재로 구사하여 동요를 만들었다. 본래 우리 전통 시조는 3.4조, 가사는 4.4조, 민요는 7.5조의 율격을 가지고 있는데, 그는 이 세 가지 율격을 종합해 생동감 있는 리듬을 만들어냈다. 그래서 그런지 그의 동요는 처지거나 슬프지 않다. 늘 발랄하고 경쾌한 리듬으로 동심을 표현하고 있는 것이 특징이다.

양정고보 졸업을 앞두고 윤석중은 심각한 고민에 빠졌다. 지난 5년을 돌이켜보니 배운 것이 별로 없는 것 같았다. 졸업장을 받을 자격이 없다고 생각한 그는 〈중외일보〉라는 신문에 〈자퇴생의 수기〉라는 글을 덜컥 발표했다. 학교가 발칵 뒤집혔다. 신문이 압수당하고 한바탕 난리가 났지만, 그는 결코 자퇴 의사를 꺾지 않았다.

그의 양정고보 스승 중에 김교신이라는 사람이 있었다. 그는 졸업장을 거부한 윤석중에게 깊은 감동을 받았다. 자퇴 소동 후, 그는 후배들에게 틈만 나면 윤석중 얘기를 꺼냈다고 한다. 커닝하는 학생을 보면 "윤 아무개는 더럭더럭 주는 졸업장도 받을 자격 없다고 퇴짜를 놓았는데, 그대는 어쩌자고 도둑질을 하고 앉았는고……." 하면서 눈물을 주르륵 흘리고, 학생들이 교실에서 다투거나 선생을 놀리는 낙서를 해도 "윤 아무개는 학교 마지막 날, 졸업장 받을 자격이 없음을 깨닫고 스스로 물러나기도 했는데, 그대들은 그 꼴이 무엇인고? 선생 앞에서 주먹질이나 하고." 하고는 또 눈물을 주르륵 흘렸다고 한다.

후에 이 이야기를 전해 들은 윤석중은 비록 졸업장을 받지는 않았지만, 이 스승으로부터 마음의 졸업장을 받은 셈이라고 생각했다. 그는 자신의 돌출행동을 두둔해가며 어린 제자들의 양심 바로잡기에 두고두고 인용한 스승을 평생 잊지 못했다.

양정고보를 자퇴한 윤석중은 일본 도쿄로 갔다. 잡초가 우거진 조시거야라는 외진 동네에 방을 얻어놓고 일본 정칙영어학교라는 곳

에 들어가 영어를 공부했다. 그의 외할머니는 하나뿐인 외손자가 혹시 밥이나 굶지 않을까 노심초사했다. 어려운 살림에도 손자에게 돈이 떨어질 만하면 어떻게 변통했는지 꼭 돈을 보내곤 했다. 하지만 할머니에게서 오는 돈이 넉넉한 것은 아니었다. 그래서 어떤 때는 사흘을 내리 굶은 적도 있었다. 그러다가 외손자를 간절히 보고 싶어 하는 팔순 외할머니의 뜻을 저버릴 수 없어 1년도 안 되어 조선으로 돌아왔다.

동 요 집 출 간

1932년 7월 20일, 윤석중은 생애 최초의 동요집을 세상에 내놓았다. 여기에는 박태준, 현제명, 홍난파, 윤극영 등 당대의 내로라하는 작곡가들이 곡을 붙인 40편의 동요가 실려 있었다. 동요집을 내는 데에는 어려움이 많았다. 특히 악보를 인쇄해 본 적이 없는 인쇄소에서 음표의 점들을 군점인 줄 알고 모두 지워서 인쇄하는 바람에 판을 다시 만드는 소동이 벌어지기도 했다.

이 동요집은 자연 속에 있는 어린이 노래와 현실 속에 있는 어린이의 슬픈 노래, 그리고 그런 어린이의 눈물을 닦아 주는 즐거운 노래로 구성되어 있었다. 그중에서 눈에 뜨이는 것은 당시 어린이의 현실을 그대로 보여 주는 동시였다. 〈누님 전상서〉와 〈누나의 답장〉를 보면 당시 어린이가 처한 현실이 어땠는지를 알 수 있다.

누나 혼자 읽으라는 누님 전상서

딴이들이 먼저 보면 나는 몰라요
우리 누나 없는데서 서로 짜고서
몰래몰래 뜯어보면 나는 몰라요

누나 나는 신을 접때 잃어버린 뒤
이때까지 새 신발을 못 사왔다우
아빠 신던 헌 신발 있긴 있어도
걸음이 걸려야죠. 너무 커서요.

아까는 맨발 벗고 나가 놀다가
건건이 발이라고 흉잡혔다오.
고무신 한 켤레 사준다더니
거짓부렁쟁이인가봐 우리 누나는….

<div align="right">- 〈누님 전상서〉</div>

거짓부렁쟁이라구 우리 누나는?
오냐 아가 염려 마라 곧 사 보내마.
그러지 않아도 오늘 온 종일
종이 봉지 이천 장을 붙여 놨단다

밤새워 삼천 장을 마저 붙이면
내일은 갖다 주고 돈 타온단다
네가 밤낮 조르던 빨간 고무신

설마설마 이번에도 못 사주겠니

코오코오 이틀밤만 자고 나면은

너도 너도 때때신을 신게 되겠지

이제는 말썽쟁이 동네 애들이

건건이 발이라고 안 놀리겠지.

<div align="right">- 〈누나의 답장〉</div>

1933년, 윤석중은 우리나라 최초의 동시집 〈잃어버린 댕기〉를 세상에 내놓았다. 여기에는 32편의 동시가 실려 있는데, 동시를 지으면서 윤석중이 가장 중요하게 생각한 것은 아이들의 생각을 있는 그대로 표현하는 것이었다. 사실 당시 우리나라 동요들은 아기들의 억지 재롱이거나 어른 생각에 색동옷을 입혀놓은 가짜 동요가 많았다. 그는 이것을 '수염 난 동요, 분 바른 동요'라고 불렀다. 그는 여기서 탈피하고 싶었다. 이 동시집에 실린 〈담모퉁이〉는 어른들이 만들어 낸 동심이 아닌 진짜 동심의 세계가 생생하게 그려져 있다.

담모퉁이 돌아가다

수남이하고 이쁜이하고 마주쳤습니다.

꽝!

이마를 맞부딪고 눈물이 핑……

울 줄 알았더니 하하하

얼굴을 가리고 하하하

울상이 되어서 하하하

〈잃어버린 댕기〉를 펴낸 1933년, 윤석중은 소파 방정환의 뒤를 이어 〈어린이〉 잡지를 만들게 되었다. 잡지사에 들어간 그는 우리나라 아동문학의 수준을 높이기 위해 성심성의껏 잡지를 만들었다. 그의 열정을 높이 평가한 김소운, 마해송, 이광수 같은 저명한 문인들이 원고료 없이 기꺼이 글을 써 주곤 했다.

하지만 일제의 검열이 워낙 심해서 잡지를 만드는 데 어려움이 이만저만이 아니었다. 당시에는 일본의 내선일체 정책에 따라 일본은 '내지'라고 하고 일본인은 '내지인', 조선인은 '반도인'이라고 써야 했다. 하지만 그는 총독부의 검열을 교묘한 방법으로 피했다. 검열에 들어갈 때는 쓸데없는 군말을 집어넣었다가 검열필 도장을 받으면 군말을 지우고 원글만을 살리는 방법을 썼다. 예를 들어 '일본 내지'라고 써서 검열을 받은 다음, '내지'는 지우고 일본만을 살리는 식으로 했던 것이다. 때로는 일부러 일본을 찬양하는 문장을 집어넣었다가 나중에 빼는 수법을 쓰기도 했다. 하지만 이런 일이 자주 반복되자 처음에는 눈감아 주던 총독부도 일단 검열을 받은 뒤에는 일체 더하지도 빼지도 말라는 지침을 내려서 편법을 불가능하게 했다.

1934년, 〈어린이〉 잡지는 폐간되었다. 심한 검열로 '이빨 없는 사자' 노릇밖에 할 수 없었지만, 그래도 우리나라 최초의 어린이 잡지로 많은 역할을 했던 〈어린이〉가 경영난으로 폐간되자 많은 사람들이 안타까워했다.

같은 해 윤석중은 〈조선중앙일보〉에 입사했다. 원래 신문사에 입
사하면 처음에는 수습기자 신분으로 몇 달을 지내야 하는데, 학예부
장이던 이태준이 꾀를 냈다. 공장에 들어가 판을 짜서 보여 주면서
기술자 행세를 하라는 것이었다. 윤석중은 옆에서 가만히 있고, 이
태준이 익숙한 솜씨로 판을 짜서는 편집국으로 가져갔다. 그리고는
"윤석중 씨의 첫 솜씨가 어떠냐?" 하고 자랑하자 모두들 고개를 끄
덕였다. 이렇게 해서 그는 월급 40원을 받는 정기자가 되었다. 당시
〈중앙일보〉 사장은 중국에서 혁명운동을 하다가 귀국한 여운형이었
다. 카이저 수염을 기른 여운형은 당시 젊은이들 사이에서 인기가
있었다.

1935년, 〈조선중앙일보〉에서 〈소년중앙〉을 창간했다. 표지는 행
인 이승만 화백이 그렸는데, 한복을 입은 어린 남매가 화롯불을 쬐
고 있는 그림이었다. 이것을 보고 혁명투사이자 스포츠맨인 여운형
이 못마땅해했다.

"추위와 싸우며 씩씩하게 뛰는 모습을 그릴 것이지 방에 들어앉아
불을 쬐고 있는 아이를 그리다니……."

그 말에 윤석중이 한마디 했다.

"밖에 나가 놀다가 손 녹이러 잠깐 들어왔는데 뭘 그러세요."

그러자 그는 껄껄 웃고는 "어린이에게 용기를!" 하면서 주먹을 불
끈 쥐고 흔들었다.

하지만 〈소년중앙일보〉는 '일장기 말살 사건'으로 1936년에 폐간

되었다.

　윤석중은 〈조선일보〉로 자리를 옮겼다. 조선일보사 출판부에서 〈소년〉이라는 잡지를 만들고 있던 1937년 어느 날, 만화가인 붕초 김규택 화백이 그를 불렀다. 〈소년조선일보〉를 따로 만들어 〈조선일보〉를 보는 독자들에게 무료로 배포할 예정이니 그에게 어린이 신문을 잘 만들어 보라고 부탁하는 것이었다.

　〈소년조선일보〉는 일주일에 한 번씩 나오는 타블로이드판이었는데, 재미있고 유익한 기사거리가 가득했다. 역사, 과학, 학습, 만화는 물론이고, 당시 문인으로 활약하던 시인 박목월과 최영해, 소설가 현덕 등의 도움을 받아 동시와 동화, 이솝우화를 싣기도 했다. 한편 정현봉 화백은 아름다운 그림으로 지면을 화려하게 장식해 주었다.

　1939년, 윤석중은 〈소년조선일보〉를 열심히 만든 공로를 인정받아 장학금을 받고 일본으로 유학을 갈 수 있었다. 일본으로 건너가서는 상지대학에서 신문학을 공부하면서 틈날 때마다 동요나 동시를 지어 고국으로 보내곤 했다.

　그런데 하루는 서울에서 친하게 지내던 이광수가 일본에 왔다는 소식을 들었다. 당시 한창 친일 행각을 벌이고 있던 이광수는 젊은이들에게 학병 입대를 권유하기 위해 일본으로 건너온 것이다. 이광수가 왔다는 소식을 듣고 윤석중은 그가 묵고 있는 여관으로 찾아갔다. 그리고는 이렇게 얘기했다.

　"운동회 때 말입니다. 다섯 바퀴를 도는 내기에 열 바퀴를 돌았다고 해서 더 큰 상을 주는 것은 아니지 않습니까?"

　이 말은 한국 사람이 일본 사람보다 한 술 더 떠서 법석을 떨어 보

았자 헛수고라는 뜻이었다. 이 말을 들은 이광수는 고개를 끄덕이며 쓴웃음을 지었다고 한다.

일본에서 유학생활을 하던 어느 날, 〈조선일보〉가 일제에 의해 강제로 폐간당하게 되었다는 소식이 들려왔다. 〈조선일보〉의 폐간과 더불어 부록으로 발행되던 〈소년조선일보〉도 함께 폐간되는 운명에 처하였다. '어린이 여러분 다시 만날 때까지 안녕' 이라는 글귀가 적힌 1940년 8월 10일자 신문을 받아 든 윤석중의 심정은 그야말로 참담 그 자체였다. 그는 가슴을 도려내는 듯한 이 아픔을 시로 옮겼다.

절벽에서 떨어져도 폭포물은 다시 살고
서로 갈린 시냇물은 바다에서 다시 만난다네

여기서 '절벽에서 떨어진다' 라는 것은 〈조선일보〉의 강제 폐간을 의미하는 것이고, '폭포물은 다시 살고' 는 〈조선일보〉의 복간을 상징한다. '서로 갈린 시냇물' 은 폐간과 더불어 뿔뿔이 흩어진 사원들을, 그리고 '바다에서 다시 만난다네' 는 흩어진 사원들이 다시 모여 〈조선일보〉를 일으킨다는 것을 상징하는 표현이었다. 이 시를 청록파 시인인 박두진이 붓글씨로 옮겨 적었다. 윤석중은 이것을 액자에 잘 넣어 보관하면서 틈날 때마다 바라보며 삶의 교훈으로 삼았다.

해 방 의 기 쁨

1941년, 일본 상지대를 졸업한 윤석중은 강제 징집을 피하기 위해

서둘러 귀국길에 올랐다. 열차를 타고 서울로 올라오다 우연히 창밖을 보았더니 오막살이 한 채가 눈에 들어 왔다. 기차 소리가 요란한데도 그 오막살이 안에서는 한 어린아이가 배를 드러낸 채 잠을 자고 있었다. 그것을 보고 그는 '세상이 이렇게 어수선한데도 아이들은 옥수수가 자라듯이 잘도 크는구나' 하는 생각을 했고, 곧바로 〈기차 길 옆 오막살이〉라는 동시를 지었다. 얼핏 들으면 평범한 노래 같지만, 이 땅이 비록 식민지로 전락했어도 미래의 희망인 어린이들은 여전히 건강하게 자라고 있다는 메시지를 담고 있는 동요라고 할 수 있다.

1945년 8월 15일, 윤석중은 종로에 있었다. 그때 라디오에서 갑자기 일본 천황의 떨리는 목소리가 흘러나왔다. 하지만 잡음이 심해서 도대체 무슨 소리인지 알아들을 수가 없었다. 실제로는 일본 천황이 항복을 선언하는 것인데, 소리가 하도 안 들려서 일본이 선전포고를 하는 것이라고 착각하는 사람도 있었다.

해방은 윤석중에게 엄청난 기쁨을 안겨 주었다. 무엇보다 우리말로 마음껏 시를 짓고 노래를 부를 수 있다는 것이 말할 수 없이 기뻤다. 그는 곧바로 〈새나라의 어린이〉라는 노래를 만들었다. 대한민국 사람이라면 누구나 알고 있는 이 노래는 윤석중이 해방 첫날 아침에 새 희망의 감격을 안고 만든 노래이다.

그런데 어느 날 길거리를 지나가다 우연히 라디오에서 이 노래가 흘러나오는 것을 듣게 되었다. 자신이 지은 〈새나라의 어린이〉를 한 소설씩 따라 하면서 배우는 시간이었는데, 어찌 된 일인지 출연한 어린이들이 잘 따라 부르지를 못했다. 그동안 일본 노래만 부르다

보니 우리말 발음이 서툴렀던 것이다. 그것을 들으면서 그는 36년 동안 식민통치가 얼마나 철저하게 우리 민족문화를 말살시켰는지 절실하게 느낄 수 있었다.

일제 식민통치 아래에서 일본 노래만 부르다가 갑자기 해방이 되자 학교에서 큰 문제가 생겼다. 당장 학교 행사에서 부를 수 있는 우리말 노래가 없었던 것이다. 해방 후 학교에서 치러야 할 가장 큰 행사는 졸업식이었는데, 바로 이 졸업식에서 부를 우리말 노래가 없어서 모두들 고심하고 있었다.

졸업 시즌이 시작되기 며칠 전에 교육당국자가 윤석중을 찾아왔다. 초등학교 졸업식 때 부를 우리말 노래를 만들어달라는 것이었다. 그는 곧 가사가 3절에 이르는 〈졸업식의 노래〉를 만들었다.

빛나는 졸업장을 타신 언니께 꽃다발을 한 아름 선사합니다.

이런 가사로 시작하는 노래였는데, 여기서 꽃다발이라는 것은 마음의 꽃다발을 의미한다. 그런데 노래 가사에 '꽃다발'이 나오니까 정말로 졸업식 때 꽃다발을 가지고 오는 사람들이 생겼다. 어린아이들의 졸업식에서는 꽃다발을 주고받는 일이 없었는데, 윤석중의 동요 때문에 이런 관습이 시작된 것이다. 여하튼 이 때문에 졸업식 날 학교 인근 꽃가게에서는 꽃이 동났고, 꽃을 구하지 못한 사람들은 발을 굴렀다고 한다.

그는 〈졸업식의 노래〉뿐만 아니라 〈어린이날 노래〉도 만들었다. '날아라 새들아 푸른 하늘을' 이라고 시작되는 그의 〈어린이날 노래〉는 지금까지도 유일무이한 어린이날 노래로 많은 어린이들의 사랑을 받고 있다.

1957년 5월 5일, 〈어린이헌장〉 선포식이 있었다. '어린이는 인간으로서 존중되어야 하고' 라고 시작되는 〈어린이헌장〉은, 그동안 '아이놈' 이라고 불리며 어른들의 부속품처럼 여겨지던 어린이들을 하나의 인격체로 대접해야 한다는 내용을 담고 있다. 비록 〈어린이헌장〉이라고는 하지만, 엄밀하게 얘기하자면 '어린이들을 위한 어른들의 헌장' 이었던 셈이다.

선포식에서는 한 어린 학생이 앞으로 나와 어른들이 가득 모인 대강당에서 큰 소리로 〈어린이헌장〉을 읽었다. 하지만 이런 선포식 하나가 어린이에 대한 어른의 의식을 갑자기 바꾼 것은 아니었다. 그후에도 여전히 자식을 자신의 소유물로 생각하며 매를 들거나 인격적으로 모독하는 부모가 많았다.

어느 해 어린이 날인가, 윤석중은 우연히 같은 동네에 사는 한 아낙네가 아이와 함께 가게에서 반찬거리를 사는 것을 보았다. 그때 아이가 이것저것 사달라고 조르자, 아낙네는 평소의 습관대로 아이를 때리려고 손을 들었다. 하지만 그 순간 그날이 어린이날이라는 것이 생각났는지 이내 손을 내리고는 혼잣말로 중얼거렸다.

"오늘만 지나 봐라."

그 광경을 보면서 윤석중은 그나마 어린이날이라도 있는 것이 얼마나 다행인가 하고 생각했다. 그러면서도 한편으로는 아직도 어린이들이 하나의 인격체로 대접받지 못하고 있는 것 같아 마음이 무거웠다.

그 후 윤석중은 아동문학협회를 만들어 아동도서를 출판했다. 그리고 그와 동시에 어린이의 정서에 맞는 동요 창작과 노래 보급에 심혈을 기울였다. 1956년에는 새싹회를 창립하고, 소파상과 새싹문학상을 제정했다. 전국에 노래비를 세우고 어린이 글짓기대회를 열고, 학교에 교가를 지어 주는 등 아동문학의 활성화를 위해 다양한 활동을 벌였다.

새싹회를 세운 후, 그는 매일 아침 아홉 시면 어김없이 사무실에 나가 온갖 굳은 일을 마다하지 않았다. 처음에는 직원이 서너 명 있었지만 인건비가 너무 많이 들자 모두 내 보내고 그 많은 일을 혼자 맡아 하기도 했다. 새싹회가 사무실 임대료를 낼 돈이 없어 고생하는 것을 안타깝게 여긴 국내의 한 재벌 그룹이 사옥에 방을 무료로 빌려 주는 덕분에 그나마 임대료 걱정은 하지 않게 되었다. 그런가 하면 걸음이 불편한 그를 위해 아침저녁 승용차로 출퇴근을 돕기도 했다. 이런 주변 사람들의 도움에 힘입어 윤석중은 아흔이 넘은 나이에도 젊은이 못지않게 왕성한 활동을 벌였다.

일제 시대 때 우리말과 글을 마음대로 쓰지 못한 경험이 있기 때문인지 윤석중은 멀쩡한 우리말을 놔두고 한자어나 영어를 빌어 말하는 것을 몹시 못마땅하게 생각했다. '주차', '정차' 같은 한자어 대신 '둠', '섬'과 같은 순 우리말을 쓰면 어떻겠냐는 의견을 내놓았

1994년 교동초등학교 어린이들과 함께.

는가 하면 '가사'라는 말을 '노랫말'로 바꾸어 부를 것을 제안하기
도 했다.

　"〈애국가〉가 뭡니까? 아이들 국가라고요? 그렇다면 어른 국가는

어디 있습니까? 나는 〈애국가〉의 올바른 표현은 〈나라사랑노래〉라고 생각합니다."

이렇게 얘기하면서 윤석중은 일생 아름다운 우리말을 지키고 보급하는 일에 힘과 열정을 바쳤다.

생전에 그는 자신의 생일이 5월 25일이니 세상을 떠난 다음 묘비에 '어린이날인 5월에 와서 어린이날인 5월에 가다' 라고 새겼으면 좋겠지만 오고 가는 것을 인간의 마음대로 할 수 없으니 안타깝다고 말하기도 했다.

윤석중은 2003년 12월, 향년 92세의 나이로 세상을 떠났다. 5월이 아닌 12월에 세상을 떠났으니 어린이날이 있는 5월에 세상과 작별하고 싶다는 소망을 이루지는 못한 것이다.

격 동 의 2 0 세 기 를 살 았 던 1 5 인 의 예 술 가

09

곤궁한 시대의 자화상을
창조적으로 그리다

영화감독

이만희

이만희

는 1931년 10월 6일, 서울의 하왕십리에서 태어났다. 아버지가 어렸을 때 세상을 떠났기 때문에 그의 4남매는 홀어머니 밑에서 자랐다. 이만희는 초등학교에 다닐 때부터 이미 연극에 재능과 흥미를 가지고 있었다. 학교에서 학예회를 열 때마다 연극 담당 교사를 제치고 자기 혼자서 모든 일을 진행시킬 정도였다.

연극뿐만 아니라 영화에도 관심이 많았다. 경신고등학교에 다닐 무렵, 그는 광무극장이나 동도극장에 거의 살다시피 하면서 수없이 많은 영화를 보았다. 해방 이듬해인 1946년에는 최인규 감독이 만든 〈자유만세〉라는 영화를 보았는데, 그때 처음으로 영화감독이라는 직업에 매력을 느끼게 되었다. 그는 영화만큼 사람들의 마음을 효과적으로 움직일 수 있는 예술 장르가 없다고 생각하고 커서 반드시 영화감독이 되겠다고 다짐했다.

1955년, 군에서 제대하자마자 서울문화학원에 들어가 무대연출에 대해서 공부했다. 장차 영화감독이 되려면 우선 무대연출에 대해서 어느 정도 알아야 한다고 생각했기 때문이다. 이렇게 무대연출을 공부한 후, 연출가 이진순과 함께 평소에 동경해 오던 연극연출을 했다. 그런 다음 영화판으로 뛰어 들어 안종화 감독의 〈천추의 한〉에서 조수 역할을 했으며, 역시 안종화 감독의 〈사도세자〉에서는 자객으로 출연하기도 했다. 그리고 우리나라 최초의 해외 로케 작품인 〈낙엽〉을 찍을 때에는 연출부의 일원이 되어 필리핀으로 원정을 가기도 했다.

이렇게 영화에 대한 열정과 감각이 뛰어났던 그는 1958년, 안종화 감독의 〈춘향전〉에 조감독으로 발탁되었다. 이때 그는 안 감독의 오른팔이 되어 어려운 사극 영화를 서정적인 분위기의 영화로 만드는 데 일조했다. 그리고 이듬해에는 김명제 감독의 〈백진주〉에서 조감독을 맡아 자신의 역량을 최대한 보여 주었다.

이만희의 탁월한 감각과 철저한 작가주의 정신은 곧 영화 제작자의 눈에 들었다. 대원영화사의 사장이 〈실비명〉이라는 작품의 각색을 그에게 맡겼던 것이다. 그는 감독 초년생인 이만희가 시나리오를 얼마나 잘 만드는지 시험해 보고 싶었다. 이만희는 이번이야말로 자신의 진가를 보여 줄 절호의 기회라고 생각했다. 데뷔작을 발표하는 시기가 조금 늦어지더라도 멋있는 시나리오를 한 번 써서 자신의 능력을 보여주고 싶었던 것이다.

그 후 그는 대원영화사가 있는 충무로 4가에 여관방을 하나 잡고 2주일 동안 두문불출하면서 김이석 원작의 〈실비명〉을 각색했다. 그리고 하루도 빠짐없이 300장 분량의 시나리오를 영화사 사장의 책상 앞에 갖다 놓았다. 그에게 각색을 맡긴 영화사 사장과 임원직 감독은 그가 가져온 시나리오를 읽으며 영화에 대한 그의 탁월한 감각에 감탄했다.

이때 이만희는 당시의 시대적 여건과 대중의 취향으로 보아 영화의 제목을 〈실비명〉보다는 〈인력거〉로 하는 것이 좋겠다는 의견을 내 놓았고, 이런 의견이 받아들여져 결국 〈실비명〉은 〈인력거〉라는 제목으로 만들어지게 되었다.

영 화 감 독 데 뷔

각색을 통해 시나리오를 꿰뚫어 보는 통찰력과 영화감독으로서의 역량을 인정받은 이만희는 1961년 〈주마등〉이라는 영화로 감독에 데뷔했다. 그런데 그가 이 영화로 감독에 데뷔하게 된 배경에는 다음과 같은 에피소드가 전해지고 있다.

이 영화에 자금을 대기로 한 제작자가 〈주마등〉을 〈주마담〉으로 잘못 알아듣고 쉽게 제작을 승낙했다는 이야기이다. 그때 마침 제작자는 충무로에 있는 한 다방에서 일하는 주 마담이라는 여성을 짝사랑하고 있었다. 이렇게 주 마담에 대한 연정을 가슴 깊이 품고 있었던 제작자가 〈주마담〉이라는 영화를 만든다고 하니까 그 자리에서 흔쾌히 수락을 했던 것이다. 〈주마등〉은 그 당시로 봐서도 구태의연

한 내용의 영화였다. 데뷔작이지만 흥행에도 실패하고, 작품성도 인정받지 못했다.

감독으로 데뷔한 이듬해인 1962년, 이만희는 히치콕 감독의 〈다이얼 M을 돌려라〉를 연상시키는 〈다이얼 112를 돌려라〉를 만들었다. 이때부터 그는 자신만의 영상 표현기법을 가진 새로운 스타일의 영화를 만들기 시작했다.

〈다이얼 112를 돌려라〉는 문현주(문정숙)가 물려받은 유산을 둘러싸고 전 남편 박준구(박노식)와 또 다른 괴인물 장삼봉(장동휘), 그리고 그녀를 돕는 정체불명의 남자 최경민(최무룡) 등 세 남자 사이에서 벌어지는 암투를 담은 영화이다.

영화는 긴장된 타인의 시선과 검은 그림자와 인기척, 그리고 침묵을 깨고 들려오는 전화 벨소리로 시작한다. 그 후 극도의 긴장감 속에서 살인과 살인누명, 살해협박 등이 이어지는데, 바로 이 영화에서 이만희는 그 전의 공포영화에서는 볼 수 없었던 새로운 기법을 선보였다. 야간열차에서 벌어지는 살인음모 장면에서 범인이 누군지 알 수 없도록 얼굴을 가리는가 하면, 마치 살해 장면을 목격한 사람의 얼굴을 무표정하게 처리하기도 했다.

별다른 대사도, 음향효과도 없이 흔들리는 열차의 모습과 굉음만으로 공포 분위기를 살리고, 현실과 환상을 교차 편집한다던가 협박자와 살인자가 누구인지 알 수 없도록 하는 것은 당시로서는 아주 참신한 기법이었다.

6, 70년대에 활동했던 다른 감독들과는 달리 이만희는 공포영화에 관심이 많았다. 〈다이얼 112를 돌려라〉를 만들면서 어느 정도 자신감을 얻은 그는 1964년 한 해 동안 〈마의 계단〉, 〈검은 머리〉, 〈협박자〉 등 공포영화를 무려 세 편이나 발표해 눈길을 끌었다. 그중 가장 수작으로 꼽히는 것은 〈마의 계단〉이다.

음산한 분위기에 싸인 어느 개인 병원, 그 병원의 외과과장인 주인공은 한 간호사와 내연의 관계에 있다. 하지만 출세에 눈이 먼 그는 병원원장의 딸과 결혼하기 위해 그 간호사를 살해해 연못 속에 수장한다. 그는 그 후 죄책감을 이기지 못해 계속 정신분열증에 시달리고, 이렇게 괴로워하는 그 앞에 죽은 간호사의 모습이 자꾸 나타난다. 결국 그는 정신분열 상태에서 병원 원장의 딸을 죽이게 된다. 죽은 줄만 알았던 간호사는 사실은 살아 있었으며, 살인을 저지른 주인공은 경찰에 잡혀가는 몸이 된다는 것이 영화의 줄거리이다.

사실 줄거리만 보면 이 영화는 그다지 특별할 것이 없는 공포영화에 불과하다. 그럼에도 이 영화가 주목받는 이유는 이만희만의 독특한 연출기법 때문이다.

주인공이 여자를 등에 업고 가파른 비상구 계단을 오르는 장면을 통해 주인공의 성공과 몰락을 암시하는 수법이라든가 평범한 일상의 작업 공간인 수술실을 한순간에 초현실적인 공포의 공간으로 전환시키는 수법, 표현주의적인 성격을 지닌 콘트라스트가 강한 조명 등 모든 면에서 시대를 앞서 가는 감각을 보여주었다.

공포영화에 자신만의 새로운 기법을 도입한 이만희 감독.

　배우들의 연기도 훌륭했다. 신분상승과 출세를 위해 잔인한 짓을 서슴지 않고 저지르지만, 사실 심리적으로는 매우 나약한 주인공 현 과장 역으로는 당대 남성의 '얼굴'로 알려진 김진규가 출연해 열연했다. 현 과장에 의해 살해된 간호사 역을 맡은 개성파 배우 문정숙의 으스스한 연기와 줄거리에 묘한 복선을 까는 최남현과 정애란의 표정연기 모두 일품이었다.

　등장인물들은 진짜 범인이 누구인지 모른 채 병원이라는 제한된 공간 속에서 생활한다. 이만희는 배우들의 표정을 무표정으로 일관하게 함으로써 관객들의 긴장감을 고조시키고, 마지막 순간까지도 누가 범인인지 짐작할 수 없도록 했다.

　〈마의 계단〉은 극적인 구성에 있어서도 매우 뛰어난 작품으로 평가

받았다. 마지막 순간까지 간호사의 생사를 궁금하게 만들어 관객들의 주의가 다른 곳으로 흐트러지는 것을 막고, 영화 중간 중간에 관객들을 깜짝 놀라게 만드는 무서운 장면을 삽입해 공포영화를 보는 재미를 만끽하도록 했다. 당시 〈마의 계단〉의 촬영을 담당했던 촬영감독의 증언에 의하면 이만희는 대본도 없이 이 영화를 찍었다고 한다.

이만희 감독의 개성은 마지막 장연에서도 유감없이 드러난다. 주인공이 경찰에 체포되어 나간 후, 병원 계단에 머리와 다리에 깁스를 한 남자가 목발을 짚고 마치 유령처럼 지나가는 장면을 삽입한 것이다. 주인공의 체포로 관객의 공포가 끝난 것이 아니라 앞으로 영원히 계속될 것이라는 것을 암시하는 결말이다.

전 쟁 의 비 극 을 그 리 다

이만희는 전쟁영화도 즐겨 만들었다. 〈돌아오지 않는 해병〉과 〈군번 없는 용사〉, 〈창공에 산다〉, 〈들국화는 피었는데〉가 대표적인 전쟁영화이다. 하지만 그의 전쟁영화는 다른 전쟁영화들과 달랐다. 6, 70년대 국내에서 만들어진 대부분의 전쟁영화는 반공영화였다. 국가에서 이런 영화를 정책적으로 밀었기 때문에 당시 전쟁영화를 만들었다 하면 대개는 '무찌르자 공산당' 류의 반공영화였다. 하지만 이만희는 반공의 메시지를 드높이 외치는 대신 전쟁의 비극을 그리거나 전쟁터에서 꽃핀 따뜻한 인간애를 그렸다. 그래서 당국의 미움을 받기도 했다.

1963년 그는 자신의 대표작으로 꼽히는 〈돌아오지 않는 해병〉을 발

이만희 감독은 전쟁영화에서 인간애를 그려 당시의 전쟁영화들과 차별화가 됐다.

표했다. 영화를 찍기 전에 이만희는 당시 충무로 아테네 극장에서 상영되고 있던 존 웨인 주연의 〈유황도의 모래〉를 조조 상영부터 마지막 회까지 계속 보았다. 그러면서 촬영을 어떻게 할 것인가 구상했다.

애초의 구상은 전쟁장면을 많이 찍는 것이었다. 하지만 정작 촬영을 하려고 현지에 내려가 보니 상황이 만만치 않았다. 전투장면을 많이 찍을 수 없는 상황이었던 것이다. 그래서 영화의 상당 부분을 남녀상열지사로 채울 수밖에 없었다.

촬영은 난관의 연속이었다. 한번은 이런 일도 있었다. 겨울 장면을 찍기 위해 주연 배우는 물론 대규모의 군인 엑스트라까지 동원했는데, 날씨가 갑자기 따뜻해지는 바람에 눈이 녹아 바닥이 질퍽거리

는 것이었다. 화면에 혹독한 추위가 몰아치는 겨울 장면을 담을 예정이었는데, 눈이 녹아 바닥이 질퍽거리니 의도한 효과를 내지 못할 것이 뻔했다. 하지만 그렇다고 촬영을 미룰 수도 없는 상황이었다. 엑스트라로 군대 병력을 동원해 놓은 상태였기 때문이다.

바로 그때 난감한 표정을 짓던 이만희가 즉석에서 대사 하나를 생각해 냈다. "아. 전선에도 양지가 있네."라는 대사였다. 바로 이 대사 하나로 모든 문제가 해결되어 촬영을 무사히 마칠 수 있었다.

장동휘, 최무룡, 이대엽, 구봉서가 출연한 〈돌아오지 않는 해병〉은 한국 전쟁에 참가한 해병대들의 활약상을 그린 영화이다. 인천상륙 작전에 참가해서 북진을 거듭하던 해병대 용사들이 어느 날 중공군의 역습을 받게 된다. 같은 마을에 살던 정원주, 안형민, 동혁, 강대식, 하성과 같은 분대원들은 중공군에 맞서 필사적으로 저항한다. 하지만 분대원 대부분이 죽어 결국 '돌아오지 않는 해병'이 되고, 오직 안형민의 조(組)만 간신히 살아남아 약혼녀인 간호장교 채선영의 품으로 돌아간다는 것이 〈돌아오지 않는 해병〉의 줄거리이다. 이만희는 이 영화로 제2회 청룡상 감독상과 제3회 대종상 감독상을 수상했다.

반 공 법 위 반

1965년, 이만희는 영화감독으로서 최대의 위기를 맞게 된다. 그가 감독한 〈7인의 여포로〉라는 영화가 반공법 위반으로 걸려 감독이 구속, 수감되는 사태가 발생했기 때문이다.

사실 이 문제로 고초를 치른 영화감독이 이만희가 처음은 아니었

다. 그로부터 10년 전인 1955년 이강천 감독이 〈피아골〉이라는 영화로 당국의 소환을 받은 적이 있었다. 〈피아골〉은 지리산을 무대로 벌어지는 빨치산들의 활동을 그린 영화이다. 당시 영화를 본 검열관들은 빨치산이 은거하는 지리산의 풍경이 너무 아름다워 자칫 빨치산의 투쟁을 미화할 우려가 있다. 빨치산 대장이 죽으면서 당에서 받은 표창장을 가슴에 안고 죽는데 죽는 마당에까지 공산주의를 옹호할 필요가 있느냐, 마지막에 빨치산 대원 한 명이 자수를 하는데 왜 대원 전부가 자수를 하지 한 명만 자수를 하느냐, 하는 식으로 트집을 잡았다. 그래도 그때는 감독이 조사만 받았지 구속되지는 않았다.

하지만 그로부터 10년이 지난 1965년, 반공법은 더욱 강화되었다. 〈7인의 여포로〉는 한국 전쟁 당시 북한군에게 잡힌 여자 포로들을 중공군이 겁탈하려 하자 북한군 수색대가 중공군을 물리치고, 나중에는 국군으로 귀순해 여포로들과 함께 돌아온다는 내용을 담은 작품이다. 전체적인 줄거리를 보면 〈7인의 여포로〉는 분명히 반공 영화라고 할 수 있다. 그런데도 이것이 반공법 위반으로 걸리는 아이러니컬한 사태가 발생해서 많은 사람들을 놀라게 했다. 검열의 칼날을 쥐고 있었던 사람들이 전체적인 줄거리보다는 장면 하나 하나를 문제 삼았기 때문이다.

문제가 된 장면은 피난을 가고 있던 여자 아이가 국군 구급차를 보고 "인민군 만세!"라고 외치는 부분과 여자 포로들을 겁탈하려는 중공군을 물리친 북한군 수비대장에게 여자 포로들이 "장교님의 행위는 훌륭했어요. 참 멋진 남자야. 여자라면 누구나 사랑하지 않고는 못 배길 걸."이라고 말하는 장면이었다. 이런 장면들이 결과적으

로 반국가단체의 활동을 고무, 동조, 찬양했다는 것이다.

영화를 감독한 이만희는 북한의 국제적 지위를 찬양하고, 반미 감정을 고취시켰으며, 우리 군사력을 약화시키고, 북한을 찬양했다는 이유로 구속되었다. 이때 그는 조사관에게 이렇게 말했다.

"좋소. 이 영화를 이북에 있는 김일성에게 보여 줍시다. 영화를 보고 그가 뭐라고 하는지 들어보고 나를 용공주의자로 몰던지 간첩으로 몰던지 하시오."

그가 구속되자 영화인들의 탄원이 줄을 이었다. 하지만 서슬 퍼런 군사정권 시절에 이런 탄원이 받아들여질 리 만무했다. 오히려 그의 무죄를 주장하는 글을 발표했던 유현목 감독이 당국에 의해 입건되는 사태까지 일어나고 말았다. 하지만 이만희는 반공법 위반으로 구속되었을 때에도 비굴한 태도를 보이지 않았다. 당시 경찰서에서 조사를 받던 그를 찾아간 영화연구가 정종화 씨의 증언에 의하면, 그가 고개를 숙이고 무엇인가를 끼적이고 있기에 자세히 보았더니 나가서 찍을 다음 영화 〈흑룡강〉의 콘티를 짜고 있었다고 한다.

반공법 위반으로 구속되었던 이만희는 영화인들의 열렬한 탄원에 힘입어 구속 40일 만에 집행유예로 풀려났다. 그가 만들고 있던 〈7인의 여포로〉는 결국 많은 부분이 삭제당하거나 수정된 끝에 〈돌아온 여군〉이라는 제목으로 겨우 상영될 수 있었다.

한국 전쟁을 직접 체험하고, 전투병으로 참가한 적도 있는 이만희는 전쟁의 참혹함과 무의미함을 누구보다 잘 알고 있었다. 전쟁으로 피해를 보는 것은 결국 우리 민족 자신이라는 사실을 뼈아프게 깨닫고 있었던 그는 영화 속의 인물을 모두 같은 민족이라는 입장에서

바라보았다. 따라서 이 영화를 만들 때에도 이념을 초월한 인간의 존엄성에 초점을 맞추었다. 그런데 그의 이런 태도가 흑백논리로 무장된 검열관의 눈에 못마땅하게 비쳤던 것이다.

그가 풀려나자 중앙정보부에서는 풀어준 대가로 반공영화를 하나 멋지게 만들라고 주문했다. 그래서 만든 것이 바로 〈군번 없는 용사〉라는 영화였는데, 여기에는 문정숙, 신성일, 신영균, 허장강 등 기라성 같은 배우들이 출연했다. 그가 석방의 대가로 만든 〈군번 없는 용사〉는 제13회 아시아 영화제 특별상과 제15회 대종상 반공영화 부문상, 그리고 제4회 청룡상 각본상 등 큼직한 상들을 두루 수상했다.

이만희는 고집과 개성을 지닌 감독이었다. 그가 활동할 당시만 해도 한국 영화에서는 처음에 아무리 철면피 같은 악인이라도 나중에 가서는 개과천선하여 좋은 사람이 된다는 식으로 줄거리를 마무리하는 경우가 많았다. 하지만 이만희는 이런 전형적인 스타일에서 벗어나 악인은 처음부터 끝까지 악인으로 그렸다.

언젠가 한 인터뷰에서 기자가 "왜 당신 영화 속의 악인은 끝내 구제되지 못하고 끝까지 악인으로 남느냐?"라는 질문을 한 적이 있다. 그러자 그는 "사회도 그런 악인을 구제하지 못하는데 한낱 영화감독이 어떻게 구제할 수 있겠는가."라고 대답했다고 한다.

완성도 높은 수작 〈만추〉

이만희 감독의 영화 중에서 최고의 작품으로 꼽히는 것은 한국 리얼리즘 영화의 진수를 보여주는 〈만추〉와 〈삼포 가는 길〉이다. 이 중

에서 1966년 작인 〈만추〉는 단 한 편으로 한국 영화사에 뚜렷한 족적을 남긴 작품이라는 평가를 받고 있는 수작이다.

이만희가 〈만추〉를 만들게 된 배경에는 다음과 같은 일화가 전해진다. 그가 〈7인의 여포로〉라는 영화 때문에 반공법 위반으로 구속되었을 때 형량이 아주 무거운 죄수 한 사람과 친하게 지낸 적이 있었다. 그런데 그가 집행유예로 석방된 후 영화 촬영을 하고 있는데, 누군가 아는 체를 하는 것이었다. 자세히 보니 감옥에서 친하게 지내던 바로 그 죄수였다. 아직 형량이 까마득하게 남아 있는 것으로 알고 있었는데, 그런 죄수가 길거리를 활보하는 것을 보니 놀라지 않을 수 없었다. 그래서 이유를 물으니 6일 동안 특별 휴가를 받아서 나왔다는 것이다. 그때 이만희는 죄수들에게도 휴가가 있다는 사실을 처음 알았다.

그로부터 며칠 후, 이만희는 시나리오 작가 김지헌, 제작자 호현찬과 함께 점심식사를 하는 자리에서 그 모범수 얘기를 꺼냈다. 얘기를 들은 김지헌이 "그걸 영화로 만들면 어때?"라고 말했다. 이만희가 "남자로요?" 하고 되묻자 김지헌이 "여자로 바꾸지."라고 했다. 이 말을 들은 호현찬이 "아 그거 영화 되겠는데." 이렇게 맞장구를 치면서 즉석에서 영화를 만들기로 합의를 보았다.

〈만추〉는 살인죄로 복역 중인 여죄수(문정숙)가 사흘간의 특별 휴가를 받아 밖으로 나온 후, 열차 안에서 경찰에 쫓기고 있는 위조지폐범(신성일)을 우연히 만나 그와 절박한 사랑을 나눈다는 내용의 영화다. 영화는 여자가 교도소로 돌아가기 위해 열차를 타는 장면에서 시작된다. 그 열차의 화물칸에서 세상과 격리되어 살아왔던 여죄수

가 처음으로 세속적인 사랑에 몸을 던진다. 이렇게 해서 순식간에 연인 사이가 된 두 사람은 그로부터 일 년 후, 창경원에서 다시 만날 것을 약속한다.

만추의 서정이 물씬 풍기는 낙엽 쌓인 창경원. 여기서 여자는 남자를 기다리지만 그는 끝내 나타나지 않는다. 여자의 입에서는 가슴 저미는 한숨이 새어 나오고, 그녀의 깊은 눈망울은 한없는 슬픔과 절망에 젖어 있다. 그녀는 남자가 경찰에 잡혀 교도소에 수감되었기 때문에 약속 장소에 나올 수 없다는 것을 모르는 채 떨어지지 않는 발길을 옮긴다.

촬영의 대부분은 창경원에서 이루어졌다. 물론 시나리오가 있었지만, 감독이 그 자리에서 즉흥적인 장면을 집어넣기도 했다. 감옥에서 출소한 여죄수가 창경원에서 남자를 기다리는 장면이 그 대표적인 예이다. 마침 그때 창경원에는 그림을 그리러 나온 아이들이 있었다. 이만희는 아이들에게 "얘들아. 저기 앉아 있는 저 아줌마 한 번 그려 볼래?"라고 했다. 아이가 그림을 그린 다음 벤치에 앉아 있는 주인공에게 "이거 아줌마 그린 거예요."라고 말하는 장면은 바로 이렇게 해서 탄생한 것이다.

그런가 하면 그는 영화 속에 주제적 모티브를 암시적으로 집어넣는 기법을 쓰기도 했다. 남자와 여자가 새 파는 가게에 이르렀을 때, 남자가 새를 사서 그것을 날려 보낸다. 새장에서 해방된 새를 통해 자유를 갈구하는 주인공의 심리상태를 상징하는 것이다. 하지만 두 사람은 이렇게 날려 주어도 결국 새가 다시 새장으로 돌아온다는 새 주인의 말을 듣고 실망한다. 이 말에서 다시 감옥으로 돌아가야 할

이만희 감독은 표정만으로 연기할 수 있는 배우를 좋아했다.

자신의 처지를 자각하게 된 여자는 깊은 우울에 빠진다.

〈만추〉가 지닌 또 다른 특징 중 하나는 대사가 거의 없다는 것이었다. 실제로 이만희는 작가와 제작자에게 "우리 대사 없는 영화 한번 만들어 봅시다."라고 얘기했다고 한다. 이렇게 대사를 최대한 절제한 채 오로지 영상만으로 승부를 거는 것은 당시로서는 매우 획기적인 시도였다. 그러기 위해서는 아주 치밀하고 창의적인 연출이 필요한 법인데, 이만희는 탁월한 연출 감각으로 대사 있는 영화보다 더 많은 이야기를 하는 영화를 만드는 데 성공했다.

〈만추〉는 흥행면에서도 크게 성공을 거두었지만, 예술적인 측면에서도 높은 평가를 받았다. 관객 중에 식자층이 많았던 것도 당시로서는 이례적인 일이었다. 그 당시 영화 관객의 대부분이 이른바

'고무신 부대'로 불리는 가정주부들이었던 것에 반해 〈만추〉는 소위 '인텔리'들로부터 좋은 평가를 받았다. 〈조선일보〉는 '오 헨리의 단편을 보는 것 같은 느낌을 주는 문예영화'라고 극찬했으며, 문학평론가 이어령은 "외국인들이 스웨덴의 잉그마르 베르히만을 자랑한다면, 나는 한국의 이만희를 얘기하겠다."라고 찬사를 아끼지 않았다. 그 후 〈만추〉는 스웨덴, 미국, 홍콩 등으로 수출되었으며, 베를린 영화제의 비경쟁 부문에도 출품해 좋은 평가를 받았다.

〈만추〉를 완성도 높은 수작으로 만드는 데에는 이만희의 탁월한 연출 감각 못지않게 주인공 역을 맡은 문정숙의 연기가 한몫을 했다. 이만희는 자신의 영화에서 문정숙을 즐겨 기용했는데, 그것은 그녀가 연기파 배우였기 때문이다. 이만희는 '얼굴만 예쁜' 배우를 별로 좋아하지 않았다. 표정으로 많은 이야기를 할 수 있는 분위기 있는 여배우를 좋아했는데, 평소에 얼굴이 안 예뻐도 연기를 잘하면 예뻐 보인다는 말을 했다고 한다. 〈만추〉에서 문정숙은 고독이 배어나오는 절제된 연기를 펼쳐 '영원한 만추 여인'이라는 별명을 얻었다.

흑백에서 컬러로, 그리고 단색으로

이만희는 흑백영화를 선호했다. 그의 대표작인 〈만추〉, 〈흑맥〉, 〈귀로〉 모두 흑백영화였는데, 평소에 그는 영화의 진정한 영상미는 흑백영화에서 구현된다고 믿고 있었다. 하지만 시대는 이미 흑백을 넘어 컬러 시대로 이행하고 있었다. 언제까지 흑백영화만 고집할 수

없는 시대가 온 것이다.

〈만추〉를 발표한 이듬해인 1967년 이만희는 〈냉과 열〉과 〈얼룩무늬의 사나이〉 같은 컬러 영화를 만들었다. 평소에 흑백영화를 옹호하던 그도 시사실에서 폭탄이 붉은 불빛과 검은 연기를 내뿜는 것을 보고 "컬러 영화도 볼만 하구만." 하면서 감탄했다고 한다.

하지만 이 두 영화는 습작에 불과했고, 그가 본격적으로 컬러의 세계에 눈을 뜨게 된 것은 1968년 작 〈창공에 산다〉를 통해서이다. 공군비행학교 생도들의 사랑과 우정을 그린 이 영화는 영상미학의 선구자로서 이만희의 진면목을 엿볼 수 있는 작품이다. 여기서 그는 특유의 탐미적인 천연색 영상을 마치 그림엽서처럼 펼쳐 보이고 있다. 하지만 지나치게 색감 표현에 치우쳐 영화의 흐름을 놓쳤다는 비판을 받기도 했다.

〈창공에 산다〉를 통해 마음껏 컬러의 세계를 탐닉한 그는 다시 모노의 세계로 돌아온다. 그 후에 만든 영화에서는 컬러 영화지만, 컬러에서 색을 뺀 것 같은 단색 화면의 효과를 자주 사용했다. 1969년 작 〈암살자〉에서 모노크롬을 이용해 처리한 단색 화면을 썼다.

〈 삼 포 　 가 는 　 길 〉

이만희는 동시대의 한국 감독들처럼 다작을 했다. 1967년에는 〈귀로〉와 〈원점〉을 포함해 한 해 동안 무려 11편의 영화를 만드는 기록을 세우기도 했다. 하지만 〈만추〉에서 정점을 찍은 그의 활동은 그 후 쇠퇴기를 걷기 시작한다. 1960년대 중반 이후 영화산업 전체가 쇠퇴기

로 접어든 탓도 있지만, 〈만추〉 이후 지나치게 실험적이고 개인적인 영화를 만들면서 대중의 공감을 얻지 못했던 것도 하나의 이유였다. 대중과의 교감에 실패한 그의 영화들은 상업적으로 실패를 거듭했으며, 이 때문에 영화를 만들 수 있는 기회가 점점 줄어들었다. 영화 만들기가 삶의 전부였던 이만희에게 이것은 참을 수 없는 고통이었다.

이 무렵 그는 우울증에 시달리며 폭주를 하는 일이 많았다. 보다 못한 신성일이 뱀탕을 끓여 주고, 술을 마실 때에도 꼭 고기 안주와 송이버섯을 챙겨주는 등 신경을 썼다. 신성일은 그를 격려하면서 다시 작품에 매진할 것을 권했다. 그때 이만희는 소설을 영화로 만들고 싶다는 말을 했는데, 이렇게 해서 만들어진 것이 바로 〈만추〉와 함께 그의 대표작으로 꼽히고 있는 〈삼포 가는 길〉이다.

황석영의 소설을 바탕으로 만든 〈삼포 가는 길〉은 일종의 로드 무비이다. 시대와 나라, 감독을 불문하고 역사적으로 수없이 많은 로드 무비들이 있었다. 이런 로드 무비 중에 영화사에 길이 남은 문제작들이 많이 있는데, 클라크 케이블, 클로데트 콜베르 주연의 〈어느 날 밤에 생긴 일〉에서부터 〈우리에게 내일은 없다〉, 〈내일을 향해 쏴라〉, 〈천국보다 낯선〉, 〈델마와 루이스〉, 〈아이다호〉, 〈길〉 등이 대표적인 로드 무비라고 할 수 있다.

〈삼포 가는 길〉에는 모두 세 사람이 등장한다. 일거리를 찾아 정신 없이 떠도는 막노동자 노영달(백일섭), 교도소에서 갓 출소해 10여 년 전에 떠난 고향 삼포로 돌아가는 정 씨(김진규), 그리고 술집에서 도망친 후 배회하고 있는 술집 접대부 백화(문숙)가 이 영화의 주인공이다. 우리 사회에서 그야말로 밑바닥 인생을 살고 있는 사람들이

다. 〈삼포 가는 길〉은 이 세 명의 밑바닥 인생들이 삼포로 가는 길 위에서 일어나는 크고 작은 사건들을 별다른 기교 없이 보여 준다.

이들은 70년대 우리 사회를 주도했던 경제개발의 희생물로 특별히 갈 곳도 정해지지 않은 채 길 위에서 인생을 보낸다. 정 씨의 고향이라는 삼포도 실제로 존재하는 곳이 아니라 고향을 잃어버린, 혹은 시대정신을 잃어버린 동시대 사람들의 피난처이자 이상향을 상징하는 것이다.

차가운 바람이 몰아치는 눈길을 걸어 삼포로 가는 길은 정말 고달픈 길이다. 하지만 이만희 감독은 이 밑바닥 인생들이 고향을 찾아가는 길을 결코 고달프게만 그리지 않았다. 세 사람이 서로 다투고 화해하고 이해하는 과정을 인간적인 정취가 풍기는 화면 속에 유머러스하게 담아냈다. 척박한 현실을 따스한 웃음으로 녹여내는 휴머니티가 흐른다.

〈삼포 가는 길〉에서 이만희의 연출 감각이 돋보이는 부분은 농가 장면이다. 여기서 영달은 자신의 과거를 과장해서 얘기한다. 그는 영달의 허풍과 현재의 진실 즉, 진실과 거짓을 절묘한 몽타주로 교차 편집해서 보여 준다. 진실의 장면 위에 거짓이 오프 보이스로 겹치는 이율배반적인 방식으로 장면을 처리한 것이 특이하다.

이 영화에는 주인공들의 과거 회상 장면이 수시로 나온다. 회상 장면은 그들이 왜 삼포로 갈 수 밖에 없는지를 얘기해 준다. 시시콜콜 그 이유를 설명하지 않고 회상 장면으로 그에 대한 설명을 대신하고 있는 것이다. 그런가 하면 그는 같은 장면 안에서 시간이 흘렀다는 것을 나타내는 독특한 기법을 쓰기도 했다. 이런 참신한 기법

이 〈삼포 가는 길〉을 군더더기 없이 깔끔한 영화로 만들었다.

처음 만난 이후 내내 다투기만 하던 영달과 백화는 한 폐가에서 멀리서 쥐불놀이를 하는 마을 사람들의 모습을 아무 말 없이 바라보다가 서로 정을 느끼게 된다. 그리고 결국 사랑하는 사이로 발전하지만, 이만희 감독은 이들이 함께 행복한 가정을 꾸리고 그들이 바라보던 마을 사람처럼 살게 만들지는 않는다. 결국 이들은 꿈속의 고향 '삼포'에 끝내 가지 못하고 각각 흩어져서 각자의 길을 간다. 섣부른 해피엔딩을 허용하지 않는 리얼리즘 영화의 진수를 보여 주는 결말이라 할 수 있다. 모두가 치유할 수 없는 상처를 가지고 살아가던 70년대 한국의 답답한 현실이 세 사람 중 어느 누구도 끝내 삼포라는 이상향에 도달하지 못하게 했던 것이다.

촬영은 혹독한 추위 속에서 진행되었다. 그해 겨울은 그 어느 때보다 추웠다. 한겨울의 냉기를 가득 품은 찬바람이 거세게 불어왔다. 배우와 스태프 모두 너무 고생스러워 어서 빨리 촬영이 끝났으면 하는 마음뿐이었다. 하지만 감독과 촬영감독은 이에 아랑곳하지 않았다. 마음에 드는 장면이 나올 때까지 찍고 또 찍었다. 한겨울에 혹독한 추위 속에서 진행된 촬영은 그해 봄이 되어서야 끝났다.

혹독한 추위 속에서 너무 고생을 한 탓일까. 이만희는 촬영을 마친 후 쓰러져 병원에 입원했다. 하지만 입원하고 있는 중에도 편집실과 녹음실을 오가며 〈삼포 가는 길〉의 마무리 작업에 매진했다. 이렇게 몸을 돌보지 않고 일만 하다가 1975년 4월 13일, 마흔네 살을 일기로 세상을 떠났다. 사인은 간경변이었다. 이로써 〈삼포 가는 길〉은 그의 유작이 되었다.

격동의 20세기를 살았던 15인의 예술가

10

서양화에 한국의 혼을 담다

서양화가

이중섭

이중섭은 1916년 4월 10일, 평안남도 평원에서 태어났다. 그의 집안은 평원 일대에 상당히 넓은 소작지를 소유하고 있는 부농이었다. 그가 태어난 집은 우물 '정(井)' 자 모양을 하고 있었는데, 방이 백 칸 정도 되는 아주 큰 집이었다.

이중섭의 아버지 이창희는 지칠 줄 모르는 추진력으로 재산을 불려 온 그의 할아버지와는 달리 매우 문약한 사람이었다. 그는 원인 모를 우울증으로 고생하고 있었다. 남들이 다 가는 평양 대동강의 뱃놀이에도 한번 나가본 적이 없을 정도로 폐쇄적인 성격이었으며, 소작인을 다루는 일을 비롯한 집안의 모든 일을 아내에게 맡겨둔 채 자신은 사랑방에 혼자 틀어 박혀서 지냈다. 시간이 지날수록 사랑방에서 하루 종일 천정만 바라보며 지내는 날이 많아졌으며, 이중섭이 잉태되었을 무렵에는 그 증세가 더 심해졌다. 그러다가 이중섭이 아직 어머니의 뱃속에 있을 때, 그만 세상을 떠나고 말았다. 그래서 이중섭은 유복자로 세상에 태어났다.

어린 시절, 이중섭은 관찰력이 아주 뛰어난 소년이었다. 그는 나뭇가지에 앉아 있는 새를 아주 오랫동안 바라보곤 했다. 사과를 먹으라고 주면 사과의 겉모습은 물론 그 속에 박혀 씨의 모습까지 머릿속으로 상상하는 조금 특이한 성격의 소년이었다.

여덟 살이 되던 1924년, 이중섭은 평양 이문리에 있는 외가로 옮겨 그곳에서 종로 공립보통학교에 다녔다. 보통학교 6학년 때, 주변 친구들이 모두 입시 준비에 들어갔다. 하지만 남들이 입시공부에 매달리고 있을 때에도 이중섭은 그림만 그렸다. 보통학교를 졸업한 그는 오산중학에 들어갔다.

오산중학 시절은 이중섭이 화가로서 필요한 감수성과 관찰력을 다진 중요한 시기라고 할 수 있다. 당시 그는 자칭 수재라고 부르는 친구 몇 명과 클럽을 만들어 몰려 다녔는데, 이중섭은 아구리로 불렸고 다른 친구들은 까치, 고릴라, 곰, 두더지 등으로 불렸다.

바로 이 무렵 이중섭은 자신의 삶에 있어서 매우 중대한 영향을 끼친 두 사람의 스승과 만나게 된다. 오산중학에서 미술교사로 재직하고 있던 임용련, 백남순 부부였는데, 파리의 유명한 공모전인 파리 드 돈느에 작품을 출품해 부부가 나란히 입선의 영예를 안아 화제가 되었던 사람들이다. 공모전 입선자에게는 3년 동안 파리에 체류할 수 있는 특전이 주어졌기 때문에 이들 부부는 국내 언론의 화려한 스포트라이트를 받으며 파리로 건너갔다.

하지만 이국에서의 외로움을 견디지 못한 그들은 얼마 지나지 않

아 과감하게 파리 생활을 접고 고국으로 돌아왔다. 신문에서는 파리 생활을 접고 고국으로 돌아온 부부의 이야기를 대서특필했다. 사람들은 프랑스의 화려한 생활을 포기하고 어두운 고국의 현실로 돌아온 그들에게 찬사를 아끼지 않았다.

이들이 귀국하자 전인교육을 지향하고 있던 오산중학이 부부를 미술교사로 전격 발탁했다. 마치 하늘이 준비해 놓은 것처럼 이중섭은 바로 이 오산중학에서 자신의 운명을 바꾸어놓을 위대한 스승을 만나게 되었던 것이다.

오산중학의 미술교사로 부임한 임용련은 첫눈에 이중섭의 재능을 알아보았다. 그는 아내인 백남순에게 이중섭이 장차 위대한 화가로 대성할 소질을 가지고 있다고 얘기했다. 그리고 이제 막 회화의 걸음마 단계에 들어선 그에게 대담하게 후기 인상파의 화법을 가르쳤다. 그런 다음 그는 그것에 대한 반발로 대두된 야수파의 황량하고 개성적인 터치를 익히게 했다. 그리고 그와 동시에 손가락이 부서질 정도로 밑그림을 많이 그려야 한다는 점도 강조했다.

"밑바닥을 채워라. 밑바닥 없이는 아무 그림도 안 된다."

"하나의 예술은 수없이 많은 습작에 의해서 완성된다."

이런 스승의 가르침에 따라 이중섭은 구도자의 길을 가는 사람처럼 근면하고 성실하게 그림을 그리고 또 그렸다.

이중섭은 독창적인 아이디어가 번뜩이는 천재적인 학생이었다. 한 번은 수채 물감과 밀가루를 함께 짓이겨서 그것이 마르기 시작할 때 화면에 발라 독특한 입체감을 내는 기발한 기법을 개발해 스승을 놀라게 하기도 했다.

그 무렵 이중섭은 고읍촌 부근의 들판에서 수없이 많은 소를 보았다. 강직하고 순하면서도 삶의 무게를 고스란히 지고 있는 소를 보면서 그는 매우 강렬한 인상을 받았다. 그가 일생 동안 '소'라는 소재에 집착하게 된 배경에 이런 습작기의 경험이 크게 작용했던 것으로 보인다. 발레리의 시를 암송하고 〈소나무〉를 즐겨 부르던 낭만적인 청년 이중섭은 소를 그리기 시작하면서 사색적인 청년으로 바뀌었다. 해 저문 들녘에 나가 소를 관찰한 다음 어두워져서야 하숙방으로 돌아오는 날들이 점점 많아졌다. 이른바 '소의 시대'는 이때부터 시작되었던 것이다.

이중섭이 오산중학에 다닐 무렵, 일제는 국어 말살 정책을 폈다. 아무도 우리글과 말을 함부로 쓸 수 없었다. 일이 이렇게 되자 답답한 마음을 달랠 길 없었던 이중섭은 한글을 소재로 삼아 그림을 그렸다. 하루도 빠짐없이 했던 소 데생을 멈추고, 그때부터 한글 자모를 가지고 독특한 그림을 그리기 시작했다. 이중섭의 한글 그림을 본 스승은 그 독창성에 감탄에 감탄을 거듭했다.

1934년 겨울방학 때, 오산중학에 불이 났다. 불은 이중섭과 함께 어울리던 5인조 그룹이 공모해서 지른 것인데, 양심의 가책을 느낀 이중섭은 마지막 행동 직전에 여기에서 빠졌다. 불이 일어난 다음 날, 학교를 찾아간 그는 본관 건물이 완전히 불에 타지 않은 것을 보고 무척 실망했다. 그 건물은 일본의 보험회사에 가입되어 있기 때문에 화재가 나면 보험회사에서 현대식으로 새로 지어줄 것이라 생

각했는데, 불행하게 건물이 모두 불에 타지 않았던 것이다.

이중섭은 스승인 임용련을 찾아가 이번 사건이 자신이 속한 5인조 그룹이 일으킨 것이라고 고백했다.

"취지는 좋지만 이것은 범죄예요. 범죄 중에서도 큰 범죄예요."

옆에서 말을 듣던 임용련의 아내가 소리쳤다.

그러자 임용련은 말했다.

"당신은 귀를 막았다고 생각해요. 이 문제는 내가 해결할 테니. 학교에서 방학 때 왜 고향에 내려가지 않았냐고 물으면 내가 그림 공부를 하라고 시켜서 그랬다고 해라."

이렇게 말하면서 죄책감에 주눅 들어 있는 그를 위로했다. 이 일이 있은 후, 그는 스승을 더욱 깊이 존경하고 따르게 되었다.

새 로 운 세 계 로

1936년 3월, 이중섭은 오산중학을 졸업했다. 오산을 떠나기에 앞서 그는 서쪽에 있는 세석산에 올라가 오산 일대의 풍경을 화폭에 담았다. 그런 다음 스승에게 작별인사를 하러 갔다.

"나도 외국에서 살아 보았지만 뭐니뭐니해도 우리나라가 최고다. 조선 사람에게는 조선이 제일 좋고, 그렇기 때문에 조선 땅에서 살아야 한다."

임용련은 이제 새로운 세계로 떠나는 이중섭에게 이런 말을 해 주었다. 오산중학을 졸업한 이중섭은 우선 친가가 있는 원산으로 갔다. 그리고 한동안 원산에서 지내다가 형과 어머니의 허락을 받고

일본으로 유학을 떠났다. 일본에는 그의 사촌형제와 친구들이 유학하고 있었으나 그곳에 건너간 지 1년 동안 아무에게도 자신의 존재를 알리지 않았다. 가미다에에 있는 미술 연구소에 다니며 그림에만 몰두하다가 얼마 후 동경제국미술학교에 들어갔다.

동경제국미술학교에 다닐 때에도 그는 학교와 아파트 사이를 오가며 그림만 그렸다. 그러나 관료적이고 비개성적인 학교의 풍토에 적응하지 못하고, 그로부터 1년 후 이 학교보다 훨씬 비관료적이고 자유분방한 분위기를 가지고 있는 동경문화학교로 전학을 갔다. 동경문화학교는 일본의 고급관료나 귀족의 자녀들이 많이 다니는 일종의 귀족미술학교였다. 학생들의 궁극적인 목적은 프랑스로 유학을 가는 것이었고, 학교는 프랑스 유학을 위한 예비학교 정도로 여겨졌다.

당시 이중섭은 풍광 좋은 이노카시라 구 길상시의 공원 안에 있는 한 아파트에서 자취를 하며 살았다. 동경문화학원에서 이중섭은 화제의 인물이었다. 학생들은 그를 서양화가 '루오'에 비유하곤 했다. 동경문화학원에 '동방의 루오가 나타났다'라는 소문이 퍼지면서 그는 순식간에 전설적인 존재가 되었다. 이 무렵 그는 자신이 살고 있는 아파트에 칩거하며 그림 삼매경에 빠지는 것에서 최고의 행복을 느꼈다. 살림살이라고는 냄비와 밥공기 두서너 개가 전부였으며, 반찬은 통조림이나 어머니가 부쳐준 오징어 조림과 장볶음으로 때웠다. 문 앞에 면회사절이라고 써 붙여 놓고, 허술한 반찬으로 끼니를 때우며 며칠씩 그림에 몰두하는 때가 많았다.

일본에 있으면서 그는 과거보다 훨씬 더 조선의 정서가 짙게 배인

이중섭은 담뱃갑 은박지에 그림 그리는 것에 열중했다.

그림을 그렸다. 고향에서와 마찬가지로 소를 열심히 그렸는데, 달라진 점이 있다면 소의 겉모습이 아니라 뼈대를 그렸다는 것이다.

소뿐만 아니라 사람도 그렸다. 그는 사람이건 소건 뼈대만 그리는 독특한 그림으로 주변 사람들을 놀라게 했다. 어느 날 한 친구가 그 이유를 묻자 그는 "요즘 송천리 소, 능라도 소, 오산 소, 송도원 소들이 한꺼번에 떠오르는데, 일본에서는 소를 볼 수 없으니 이 소들을 생각하다 보면 뼈다귀밖에는 생각이 나지 않는 거야."라고 대답했다고 한다.

뼈대만 있는 소 그림과 더불어 당시 이중섭이 열중했던 것은 담배의 은박지에다 그림을 그리는 것이었다. 은박지에 날카로운 칼로 긁어서 그리는 이중섭의 은박지 그림은 재료나 소재에 있어서 누구도 흉내 낼 수 없는 그만의 독창성을 보여 주는 것이었다. 담배의 은박

지는 언제 어디서나 손쉽게 구할 수 있는 재료였기 때문에 장소에 구애받지 않고 그림을 그릴 수 있다는 장점이 있었다. 그는 틈나는 대로 이 은박지에다 그림을 그리고 또 그렸다.

마 사 코 와 의 만 남

동경문화학원에 다니던 무렵, 이중섭은 같은 학교에 다니는 마사코라는 여학생과 사랑에 빠졌다. 마사코는 당시 일본 제일의 재벌 그룹으로 꼽히던 미츠이 그룹의 계열사인 일본창고주식회사 사장의 외동딸이었다. 두 사람이 사귄다는 소문이 퍼지자 많은 사람들이 이들을 주목하기 시작했다. 조선에서 온 천재 화가와 일본 최고의 재벌 딸의 만남 자체가 흥미진진한 가십거리였기 때문이다.

하지만 두 사람 앞에는 극복해야 할 장애물이 너무나 많았다. 일본 사람들이 내놓고 조선 사람을 천대하고 무시하던 시절이었다. 더구나 마사코처럼 부유한 집안의 여성이 조선 사람과 결혼한다는 것은 있을 수도 없는 일이었다. 이런 한계를 일찌감치 알았기 때문인지 이중섭은 마사코에게 청혼을 하거나 장래를 약속하는 일은 하지 않았다.

한 번은 마사코가 이중섭을 자기 집으로 초대한 적이 있다. 하지만 그녀의 부모는 이중섭이 천재 소리를 듣고 있는 딸의 문화학원 선배 정도로만 생각했다. 딸이 이 조선 청년을 사랑하고 있다는 사실을 전혀 눈치 채지 못했던 것이다.

태평양 전쟁이 발발했던 1940년 3월, 이중섭은 동경문화학원을 졸

업했다. 이때 졸업작품으로 제출한 '소' 그림이 미술창작가협회장상을 받으면서 이중섭이라는 이름이 일본 화단에 알려지기 시작했다. 그는 졸업 후 프랑스로 건너가고 싶었지만 형이 말리는 바람에 포기하고, 그냥 일본에 눌러앉아 화가로서의 활동을 시작했다. 이때까지만 해도 마사코와의 관계에는 더 이상 진전이 없었다. 한계를 인식한 그는 마사코가 찾아오는 것도 거부한 채 그림에만 매달렸다.

1943년, 이중섭은 창미전에 〈망월〉이라는 작품을 출품해 태양상을 받았다. 그리고 이것을 끝으로 3년여에 걸친 일본 화단에서의 활동을 정리하고 귀국하기로 결심했다. 그때는 형으로부터 경제적 보조가 이미 끊긴 상태였기 때문에 그림 몇 점을 액자에 넣어 팔아서 여비를 마련했다. 그리고는 어머니와 형이 살고 있는 원산으로 돌아왔다.

일본에 남겨진 마사코는 부모를 설득해 어렵사리 결혼 허락을 받아냈다. 그녀의 어머니는 이중섭이 일본으로 건너와 결혼식을 올리고 그곳에서 함께 살기를 원했다. 하지만 당시 동경은 그다지 안전한 곳이 못 되었다. 태평양 전쟁에서 일본의 패색이 점점 짙어가면서 동경 하늘에 폭격기가 나타나는 일이 다반사였기 때문이다.

사람들이 폭격을 피해 동경을 떠나고 있을 때, 마사코는 시모노세키 항으로 갔다. 일본과 부산을 연결하는 관부 연락선 홍인환이 미군의 폭격을 받아 침몰한 후, 항구에서는 부산까지 연결하는 임시 연락선이 다니고 있었다. 마사코는 미군의 폭격이 계속되는 와중에도 기어이 배를 탔다. 이렇게 위험을 무릅쓴 항해 끝에 드디어 부산에서 이중섭과 해후할 수 있었다.

이중섭이 일본 여자를 아내로 맞겠다고 데려오자 집안 식구들은 썰렁한 태도를 취했다. 하지만 얼마 지나지 않아 식구들의 태도가 180도로 바뀌고 말았다. 마사코는 꽁보리밥은 물론 일본인들이 꺼리는 맵고 짠 음식도 잘 먹었다. 다른 조선 부녀자들처럼 앞치마를 두르고 몸뻬바지를 입은 채 우물가에서 빨래를 하며 집안일을 도왔다. 손에 물 한 방울 안 묻히고 고이 자란 재벌 딸이라 보기 힘들 정도로 그녀는 한국 생활에 잘 적응해 나갔다. 이중섭은 이런 마사코에게 한국 이름을 지어 주었다. 이남덕이라는 된장냄새가 물씬 풍기는 정겨운 이름이었다. 조선인들이 일본식으로 창씨개명을 하던 시대에 마사코는 일본 이름을 조선식으로 개명한 유일한 사람이 되었다.

해방과 아들의 죽음

1945년 8월 15일, 해방이 찾아 왔다. 거리는 만세를 부르는 사람들로 인산인해를 이루었고, 언제 어디서 나왔는지도 모르는 수많은 태극기들이 파도처럼 출렁이고 있었다.

"남덕아. 너희 나라 망했다."

이날 술이 거나하게 취해 집에 돌아온 이중섭은 아내에게 이렇게 말했다.

그해 10월, 서울에서는 해방을 기념하기 위한 미술전람회가 열렸다. 이중섭은 여기에 출품하려고 그림 몇 점을 싸들고 서울로 갔지만, 출품 마감일이 이미 지난 뒤였다. 그래서 아쉬운 마음을 달래고

이중섭의 드로잉, 〈두 아이와 물고기와 게〉

있는데 마침 아는 사람으로부터 일감이 들어왔다. 미도파 지하실의 벽에 그림을 그리는 일이었다. 이중섭은 천도복숭아 나뭇가지에 어린 아이들이 줄줄이 걸려 있는 아주 독특한 분위기의 벽화를 그렸다. 도교 사상을 시각적 이미지로 풀어낸 독창적인 그림이었다.

해방 이듬해인 1946년, 이중섭의 장남이 태어났다. 그는 이 아이를 몹시 사랑했다. 하지만 그로부터 얼마 후, 그가 잠시 서울로 다니러 간 사이에 디프테리아에 걸려 그만 세상을 떠나고 말았다. 아들의 사망 소식을 듣고 이중섭은 부랴부랴 원산으로 돌아왔다. 그때 그는 아내가 죽은 아들의 모습을 그림으로 그렸다는 사실을 알고 몹시 놀랐다. 아들의 모습을 영원히 기억하고 싶은 강렬한 모성애가 그녀로 하여금 처절한 고통 속에서도 붓을 들게 했던 것이다.

다음 날 이중섭도 그림을 그렸다. 그는 죽은 아들이 하늘나라에서

심심해할까 봐 꼬마 친구들을 그려 넣었다. 그리고 친구들과 함께 따 먹으라고 천도복숭아 나무도 그렸다. 그런 다음 이 그림과 동자상이 그려진 도자기, 그리고 그가 평소에 가지고 있던 불상을 아들의 무덤에 함께 묻었다. 첫 아들이 죽은 후, 이중섭은 여러 명이 아이들이 놀고 있는 그림을 그리고 또 그렸다. 천진난만함이 묻어나는 그의 어린 이 그림은 바로 이렇게 처절한 슬픔 속에서 탄생했던 것이다.

피 난 시 절

해방 이듬해인 1946년, 평양에서도 해방기념미술전람회가 열렸다. 이중섭은 이 전시회에 어린 아이가 흰 별을 안고 가는 〈무제〉라는 작품을 출품했다. 그러던 어느 날 전시회를 보러 왔던 러시아의 화가와 미술평론가들이 이 그림을 보게 되었다. 그들은 그의 그림이 세잔과 피카소, 마티스, 브라크의 걸작을 능가하는 대단한 수준의 그림이라고 격찬했다. 이 소리를 듣고 화가들이 쏜살같이 원산으로 달려갔다. 그리고 이중섭에게 러시아의 대가들이 입이 마르게 칭찬했다는 말을 전했다. 그러자 이중섭은 이렇게 얘기했다고 한다.

"내 그림이 러시아어를 알아들었겠네."

사람들이 모두 초여름 휴일의 나른함을 즐기고 있던 1950년 6월 25일, 한국 전쟁이 터졌다. 이중섭은 어머니의 권유로 피난길에 올랐다. 해방 공간의 극심한 혼란 속에서 큰 아들을 잃은 어머니가 작은 아들마저 잃을까 노심초사한 끝에 내린 결정이었다.

"칠십까지 살았으면 살 만큼 살았다. 내 걱정은 말고 너희들이나

얼른 떠나거라."

어머니는 이렇게 얘기하며 아들의 등을 떠밀었다. 원산에는 어머니와 형수들만 남아 있고, 이중섭 내외와 어린 아이들, 그리고 죽은 형의 장남이자 이 집안의 장손인 큰 조카만 데리고 피난을 가기로 했다. 그는 어머니에게 그림 한 장을 드리고 작별인사를 했다. 언제 어디서 다시 만날지 모르는 아득한 이별이었다.

1950년 12월 6일, 이중섭은 가족과 함께 부산으로 피난을 갔다. 그리고 범일동에 있는 피난민 수용소에 들어갔다. 여기서 그의 가족은 새 모이 같이 적은 급식으로 하루하루를 연명하는 비참한 생활을 했다. 그는 한 입이라도 덜기 위해 자기가 수용소를 나가야 한다고 생각했다. 그러던 차에 수용소 관리인으로부터 광복동이나 남포동으로 가면 머리를 기르고 이상한 옷차림을 한 예술가들을 만날 수 있다는 말을 들었다. 그는 혹시 이곳에서 아는 사람을 만나 입에 풀칠이라도 할 수 있을까 하는 생각에서 수용소를 떠나기로 결심했다.

"내가 맛있는 거 많이 구해 올게."

이중섭은 굶주림으로 지친 아내와 아이들에게 이렇게 얘기하고 수용소를 나섰다. 그 길로 부산 시내로 들어간 그는 그곳 다방에서 예술가를 자처하는 시인, 화가, 음악가들이 삼삼오오 짝을 지어 차를 마시거나 술에 취해 해롱거리는 것을 보았다. 며칠을 헤맨 끝에 이중섭은 김환기를 비롯해 동경 시절부터 알고 지내던 화가 몇 명을 만날 수 있었다. 그는 예술인들이 많이 모이는 광복동의 밀다원과 금강, 피가로에서 이들과 자연스럽게 어울렸다. 그리고 이들의 소개로 문총구국대 경남지부의 회원으로 가입할 수 있었다. 문총구국대

에 가입한 사람에게는 국방부 정훈국에서 배급을 주었다. 하지만 그 앞으로 배당된 배급으로 가족 모두를 먹여 살릴 수는 없었다.

피난지 부산에서 1952년이 저물어가고 있었다. 전쟁으로 민심이 흉흉해진 부산 거리에도 크리스마스는 어김없이 찾아 왔다. 레코드 가게 앞에 설치된 싸구려 스피커에서 흘러나오는 크리스마스 캐럴이 황량한 거리 풍경과 묘한 대조를 이루었다.

크리스마스를 사흘 앞둔 12월 22일, 이중섭은 르네상스 다방에서 친구 이봉상, 손응성, 한묵, 박고석과 함께 기조전이라는 이름의 전시회를 열었다. 다섯 사람이 모두 19점을 내놓았는데, 그중에서 이중섭의 작품은 겨우 2점에 불과했다. 그럼에도 그의 작품은 사람들의 눈을 사로잡았다. 그중에서 특히 몽타주 기법을 도입한 〈만월동 풍경〉이라는 그림이 인기를 끌었다. 화면 전면에 전신주와 가로등을 클로즈업시키고, 그 아래 비탈진 만월동 풍경을 기묘하게 그려 넣은 역동적인 그림이었는데, 짙은 색조가 보는 이의 눈을 강렬하게 잡아끄는 것이 매우 인상적이었다.

한때 시인을 자처하다 이제 그림에까지 관심의 폭을 넓힌 중견 실업가 김광균이 전시회를 보러 왔다가 그림 몇 점에 붉은 딱지를 붙였다. 그 밖에도 몇 사람이 더 그림을 사겠다고 해서 전시회가 끝날 무렵에는 그림 대부분이 팔려나가는 기록을 세우게 되었다.

이 무렵 이중섭은 친구 박고석과 함께 스케치북을 들고 태종대나 문현동 일대, 거제도 일대의 바닷가로 스케치 여행을 다녔다. 멀리 갈 수 없을 때는 범일동 일대의 잡다한 풍경을 생생하게 스케치북에 담았다. 당시 친구들 사이에서 박고석은 돈줄로 통했다. 아내가 카

레라이스 장사를 하는데다가 그 역시 잡지에 화보를 그리고 있었기 때문이다. 이중섭을 비롯한 친구 몇몇이 금강다방에 앉아 있노라면, 어느샌가 술값을 구한 박고석이 고갯짓을 하며 나가자고 했다. 그럴 때마다 그들은 언제 어디서나 술값 조달이 가능한 박고석을 존경 어린 눈초리로 바라보며 그를 따라 나서곤 했다.

가 족 과 의 이 별

　부산 피난 시절 이중섭은 생계를 유지하기 위해 거의 날마다 부두에 나가 막노동을 하거나 운수회사의 잡부 노릇을 했다. 하지만 이렇게 열심히 일을 해도 아이들의 입에 풀칠할 돈을 벌기도 힘들었다. 그러던 어느 날 아내가 아이들을 데리고 부산에 있는 일본인 수용소에 들어가겠다고 했다. 이 수용소는 패전 직후에 일본으로 돌아가지 못한 일본인들을 보호하고 본국으로 송환하기 위해 세운 수용소였다. 그러니까 수용소에 들어간다는 것은 곧 일본으로 간다는 것을 의미했다. 아내는 자기가 먼저 아이들을 데리고 동경의 친정집에 가 있을 테니 그에게 나중에 따라오라고 했다. 자기 때문에 온갖 고생을 하는 아내와 아이들에게 미안한 마음을 가지고 있었던 이중섭은 순순히 승낙을 했다.

　다음 날, 이중섭의 아내와 아이들은 초량동 미창 창고에 있는 일본인 수용소로 들어갔다. 생계가 막막해 할 수 없이 일본행을 택하기는 했지만, 그녀는 걱정이 이만저만이 아니었다. 남편은 자신이 직접 만든 옷만 입고, 직접 만든 손수건만 가지고 다닐 정도로 모성

애 같은 사랑을 갈구하던 사람이었기 때문이다.

며칠 후 부산항에 이들을 태우고 떠날 배가 들어왔다. 이중섭은 친구와 함께 아내와 아이들을 배웅하러 항구로 나갔다. 여기서 눈물로 사랑하는 이들을 떠나보낸 그는 친구와 막소줏집으로 들어가 소금을 안주 삼아 술을 마셨다. 그리고 자신이 아내와 아이들을 버렸다며 통곡했다.

그다음 날부터 이중섭은 범일동에 잘 가지 않았다. 날품팔이도 하지 않았다. 르네상스 다방이나 금강다방에서도 차는 마시지 않고 그저 멍하니 앉아 있기만 했다. 가끔씩 속주머니에서 종군 화가단 증명서를 꺼내, 그 안에 끼워 놓은 아내와 아이들의 사진을 꺼내보는 것이 전부였다. 그는 점점 말이 없는 사람이 되었다. 사랑하는 아내를 일본으로 보낸 이중섭은 아내에 대한 그리움으로 몸살을 앓았다. 술만 마시면 아내 타령을 하면서 빨리 일본으로 건너가 그녀를 만나고 싶다고 했다. 그에게 그녀는 마음의 안식처이자 창작의지를 북돋아주는 에너지원과 같은 존재였던 것이다.

견디다 못한 이중섭은 결국 일본으로 아내를 만나러 가기로 했다. 1953년 가을, 헤어진 지 약 1년만이었다. 동경에 도착해서 낯익은 거리를 보니 문득 현기증이 일어날 것 같은 기분이 들었다. 그렇게도 그리워하던 아내가 바로 이곳에 있다고 생각하니 마음이 설레었다. 드디어 동경시 세전곡구 삼숙정에 있는 아내의 집 앞에 이르렀다.

"남덕아."

그는 마치 바로 어제까지 옆에 있던 아내를 부르듯 정다운 목소리로 그녀의 이름을 불렀다. 그 소리를 듣고 먼저 장모가 뛰어 나왔다.

장모는 처음에 그를 알아보지 못했다. 너무나 행색이 초라했기 때문이다. 하지만 곧 그가 사위라는 것을 알아차린 장모는 싸늘한 표정으로 이렇게 얘기했다.

"자네 뭐 하러 왔어. 우리 딸 마사코를 또 고생시키려고? 이제는 절대로 안 돼."

너무나 완강한 장모의 한마디에 그는 멈칫하고 말았다. 이때 아내가 뛰어 나왔다. 그녀는 그를 발견하자마자 믿지 못하겠다는 표정을 지었다.

"우리가 보내 준 돈 찾았나? 이런 행색으로 일본에 나타나다니 뻔뻔스럽기도 하군. 그 돈이 어떤 돈인 줄 알아? 딸과 둘이서 뜨개질해서 번 돈하고 빚을 얻은 거야. 그런데 도대체 돈은 어디다 두고 이렇게 초라한 행색으로 나타난 거야?"

장모의 말을 듣고 이중섭은 놀랐다. 자신은 그런 돈을 받은 적이 없기 때문이다. 돈을 전달하기로 한 사람이 중간에서 배달사고를 낸 것이다.

장모의 냉대에 이중섭의 대쪽 같은 자존심이 상처를 입었다. 수치심과 굴욕감, 죄책감이 가슴에 밀려와 더 이상 그 집에 있을 수가 없었다. 그는 그 자리에서 집을 나왔다. 아내가 쫓아왔지만, 한번 구겨진 자존심을 다시 회복할 길은 없었다.

동경에서 아내를 만난 지 5일 만에 이중섭은 다시 한국으로 돌아왔다. 하지만 그때까지만 해도 그는 이것이 이승에서 아내와 만나는 마지막 기회라는 것을 알지 못했다. 그저 사정이 좋아지면 다시 만날 수 있을 것이라 생각했던 것이다. 그는 한국에서 화가로 성공하

고 어느 정도 돈을 벌기 전까지는 일본에 다시 가지 않겠다고 생각했다. 하지만 불행하게도 이중섭의 이 허망한 꿈은 끝내 이루어지지 못했다.

성 공 과 함 께
찾 아 온 황 폐

일본에서 돌아온 얼마 후부터 그에게 이상한 증상이 나타나기 시작했다. 동그란 모양으로 된 물건에 병적으로 집착을 보이는 증세였다. 방문의 손잡이뿐만 아니라 빵, 손목시계, 접시 등 둥글게 생긴 물건만 보면 좋아했다. 한 번은 술집에서 술을 마시다가 둥근 안주 접시를 보고 "바로 이거야, 이거." 하며 외친 적도 있었다. 이렇게 둥글게 생긴 것만 보면 사막에서 오아시스를 만난 듯 좋아하다가도 곧 거기에서 도망치곤 했다. 그의 정신이 서서히 피폐해가고 있다는 증거였다.

1955년, 이중섭은 미도파 화랑에서 개인전을 열었다.

"이번 전시회만 성공하면 남덕이가 나 때문에 진 빚을 갚을 수 있어. 이 빚을 갚아야 비로소 대작에 몰두할 수 있을 것 같아."

당시 이중섭은 조카에게 이렇게 말하곤 했다. 아내의 빚이 늘 그의 가슴을 짓누르고 있었던 것이다.

개인전은 성황을 이루었다. 날이 갈수록 붉은 딱지를 붙인 그림들이 늘어났다. 전쟁으로 폐허가 된 상황에서 이렇게 그림을 사겠다는 사람이 많이 나섰다는 것은 당시만 해도 대단한 일이었다. 이중섭은

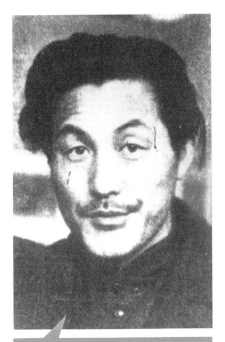

화가 이중섭

곧 그 돈을 가지고 일본으로 건너가 아내가 진 빚을 갚는다는 꿈에 부풀어 있었다.

하지만 전시회가 끝난 후 모든 것이 물거품으로 돌아갔다. 전시회장에서 그림을 사겠다고 예약한 사람들이 정작 전시가 끝난 후 약속을 지키지 않았기 때문이다. 친구들이 절망하는 그를 데리고 대구로 내려갔다. 그리고 당시 대구 미국 공보원장으로 있는 맥타가트를 설득해 그의 개인전을 열어주도록 했다.

이중섭의 그림을 보고 한눈에 반한 맥타가트는 백마다방에서 이중섭을 만났다.

"그림 잘 보았습니다. 그런데 당신의 황소는 스페인의 투우처럼 무섭더군요."

맥타가트가 이렇게 말하자 그가 불같이 화를 냈다.

"내 소는 싸우는 소가 아니라 일하고 고생하는 소……, 소 중에서도 한국의 소란 말이야."

그는 이렇게 말하며 자리를 박차고 나왔다.

"내 그림이 그렇게 보였다면 나는 틀렸어."

그는 따라 나온 친구에게 이렇게 얘기하며 엉엉 울었다. 일생을

바쳐 그려온 한국의 소가 엉뚱하게 스페인의 투우에 비유되는 것을
보고 깊은 절망감을 느꼈던 것이다.

전시회는 성공했지만 돈은 모아지지 않았다. 아내에게 갈 가망성
은 날이 갈수록 희박해졌다. 그리고 언제부터인가 이중섭 자신도 일
본행이 꿈에 불과하다는 것을 깨닫기 시작했다.

대구 미국 공보원장 맥타가트는 귀국할 때, 이중섭의 그림 10여
점을 사가지고 갔다. 그는 그중에서 은박지 그림을 뉴욕 현대미술관
에 보여 주었다. 미술관 측에서는 폐품을 이용한 재료의 독창성과
탁월한 구성, 그리고 조형성에 높은 점수를 주었다. 그래서 만장일
치로 그의 작품을 미술관에 상설 소장하기로 결정했다. 이중섭이 동
양화가로서는 처음으로 세계적인 화가로 인정을 받은 셈이다.

유골이 되어서야 해후하다

하지만 이런 성과에도 이중섭은 정신적으로나 육체적으로 점점
황폐해지고 있었다. 정신분열증이 심해져서 결국 대구 성가병원에
입원하게 되었다. 서울에 올라와서는 거식증도 나타났다.

그 무렵 그는 마릴린 먼로가 주연한 〈돌아오지 않는 강〉이라는 영
화를 보았으며, 그 후 온종일 '돌아오지 않는 강'이라는 말만 반복했
다. 며칠 후, 그는 〈돌아오지 않는 강〉이라는 제목으로 그림 몇 장을
그렸다. 아내에 대한 절망감의 또 다른 표현이었다. 아내가 다시는 자
기에게 오지 않을 것이며, 그 자신의 생도 얼마 남지 않았다는 것을

예감하고 '돌아오지 않는 강'이라는 제목의 그림을 그린 것이다.

여름 더위가 느껴질 무렵 이중섭의 얼굴이 부어올랐다. 친구들이 서둘러 그를 적십자병원에 입원시켰다. 진찰 결과 간장염이라는 진단이 나왔다. 그의 최후가 얼마 남지 않았다는 것을 예감한 친구들은 번갈아가며 그의 병실을 지켰다.

오랜 투병으로 친구들의 발길이 점점 뜸해져가던 1956년 9월, 이중섭은 아무도 없는 병실에서 혼자 눈을 감았다. 병원 측에서는 그를 무연고자로 취급해 시신을 사흘간이나 방치했다. 그러다가 사흘 뒤 병원을 찾은 친구에 의해 그의 죽음이 세상에 알려지게 되었다. 시신은 화장되었다. 유골의 일부는 망우리에 묻고, 일부는 일본에 있는 아내에게 보내졌다. 죽는 날까지 아내를 그리워하던 이중섭은 끝내 유골이 되어서야 아내를 만날 수 있었다.

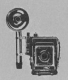

격 동 의 2 0 세 기 를 살 았 던 1 5 인 의 예 술 가

11

한국 연극계의 리얼리스트

연극인

이해랑

이해랑은 1916년 7월 22일, 서울의 와룡동에서 이왕가(李王家)의 후손인 이근용의 장남으로 태어났다. 그의 집안은 경제적으로 풍요로웠다. 왕가의 근친으로 유산이 많았을 뿐만 아니라 할아버지가 왕가의 의전관으로 꼬박꼬박 봉급을 받았으며, 아버지도 의사였기 때문이다.

태어난 지 얼마 지나지 않아 병약한 어머니가 세상을 뜨는 바람에 그는 유모 할머니 밑에서 자랐다. 유모 할머니는 함경도 출신의 과부였는데, 북쪽 사람 특유의 강인하고 낙천적인 성격을 가지고 있었다. 작달막한 키에 긴 담뱃대를 물고 우스운 소리를 곧잘 해서 집안사람들을 웃기곤 했다. 유모 할머니는 그를 친자식처럼 여겼으며, 이런 할머니의 헌신적인 보살핌 아래 행복한 유년 시절을 보낼 수 있었다.

어 린 시 절

이해랑은 초등학교를 졸업하고 아버지의 모교였던 휘문중학에 들

어갔다. 중학 시절 그는 부잣집 도련님 티가 줄줄 흐르는 모던 보이였다. 옷을 아주 잘 차려입는 멋쟁이로 통했는데, 고쿠라라는 수목천에 검정물을 들인 옷감으로 옷을 해 입었다. 소매를 살짝 넓힌 나팔소매에다 머리에는 세루 천으로 만든 모자를 썼다. 그가 길게 쭉 뻗은 일자 챙을 가진 세루 모자를 쓰고, 검정 윗도리 안에다 눈 같이 하얀 와이셔츠를 받쳐 입고 다녔다.

하지만 학교 운은 그다지 좋지 않았다. 휘문중학에서 시작해 배재중학, 중동중학, 일본 양양중학, 가나게와 중학, 이렇게 5년 동안 무려 다섯 개의 학교를 전전한 끝에 겨우 졸업장을 탈 수 있었기 때문이다.

늘 아들 걱정에 노심초사하던 아버지는 아들이 중학교를 무사히 졸업하자 무척 기뻐했다. 아버지는 중학교까지 마치고 귀향한 외아들에게 대단한 기대를 걸었다. 의과대학에 가서 의학 공부를 해 자신의 뒤를 잇기를 은근히 바랐던 것이다. 하지만 5년 동안 다섯 학교를 전전했던 그가 대학에 들어갈 만큼의 실력을 갖추고 있을 리 만무했다. 경성제대에 들어갈 실력도 없었지만, 그렇다고 전문학교에도 가기 싫었다.

결국 그는 작은 아버지가 있는 상해로 가기로 했다. 이해랑이 상해에 도착하자마자 작은 아버지는 그를 호강대학에 입학시켰다. 하지만 일본어 외에는 아는 외국어가 없어 강의를 전혀 알아들을 수가 없었고, 학습능력이 워낙 떨어져 공부를 따라갈 수 없었다. 게다가 엎친 데 덮친 격으로 끓이지 않은 냉수를 마시고 장티푸스에 걸리고 말았다. 몇 개월 동안 병상에서 사경을 헤매던 그는 결국 부산으로

돌아왔다.

아버지는 장티푸스를 '앓고 나면 머리를 깨끗이 비워주는 병'이라고 생각했다. 말하자면 바보가 된다고 생각했던 것이다. 그래서인지 일본에 가서 공부할 수 있게 해달라고 조르는 아들에게 장사를 하라고 권유했다. 하지만 장사는 죽어도 하기 싫었다. 그렇게 빈둥 빈둥 놀면서 몇 개월을 보냈다. 하지만 한창 스무 살의 팔팔한 나이에 집에서 무위도식하는 데도 한계가 있었다.

그런데 바로 그때 구세주가 나타났다. 다름 아닌 무용가 조택원이었다. 조택원은 1920년대 초부터 한국에 현대무용을 도입한 선구적인 남성 무용수였다. 이해랑의 아버지와 조택원은 휘문중학의 스승과 제자 사이였다. 아버지는 총명한 조택원을 아주 귀여워했는데, 바로 그가 부산에 공연차 들렀다가 그의 집에 머물게 된 것이다.

이해랑은 조택원에게 아버지를 설득해달라고 부탁했다. 조택원의 말을 듣고 아버지는 아들의 일본 유학을 허락했다. 그 길로 일본으로 건너간 이해랑은 일본대학 예술과 연극부에 들어갔다.

대학에 들어가 새로운 생활에 적응하려고 노력하고 있을 무렵, 하루는 고등계 형사가 그를 찾아왔다. 그는 그 길로 경찰서로 호송되어 취조실로 끌려갔다. 그리고 취조실에 다부지게 생긴 형사 두 사람에게 영문도 모르는 채 흠씬 두들겨 맞았다. 당시 상해에서 한국 청년 한 사람이 일본 천황이 궁성에서 나오는 것을 기다렸다가 폭탄을 던진 사건이 있었는데, 이 때문에 상해에 머문 적이 있던 그가 의심을 받은 것이다. 그 후 그는 꼬박 넉 달간을 유치장에 있으면서 모진 고문을 당했다.

경찰서에서 넉 달이나 고초를 당하고 나온 후로 이해랑은 심한 무력감에 시달렸다. 아이스카 교수의 연극 강의 외에는 학교에서 하는 강의에도 흥미를 느끼지 못했다.

그러던 어느 날, 같은 대학에 다니던 배재중학 동창 김동원으로부터 아마추어 연극단체인 학생예술좌에 가입할 것을 권유받았다. 학생예술좌는 동경 유학생들이 중심이 되어 만든 아마추어 극단이었는데, 그는 학생예술좌가 창립공연을 끝내고 단체를 재정비하고 있던 1933년에 이곳에 가입했다. 가입하자마자 연기부에 소속되었는데, 당시 연기부에는 먼저 가입한 박용구가 있었다.

이때부터 이해랑의 연극인생이 시작되었다. 그는 학생예술좌의 제2회 공연작 〈춘향전〉에 단역으로 출연했다. 이 작품에는 등장인물이 3, 40명 되었는데, 그는 사령과 농부 그리고 잔치에 등장하는 지방관리 역을 맡았다.

총연습을 할 때 일본인 분장사가 와서 얼굴을 분장해 주었다. 그런데 분장을 모두 마친 후 거울 앞에 섰을 때 그는 놀라지 않을 수 없었다. 20대 청년은 온데간데없고 6, 70대 노인이 서 있었기 때문이다. 그 순간 그는 '아, 바로 이것이 연극이구나' 하는 생각을 했다. 이제까지의 내가 아닌 전혀 다른 사람이 되어서 다른 사람의 인생을 연기하는 것. 이것이 연극이라고 생각하니 갑자기 해방감이 느껴졌다. 그때 그는 연극의 매력을 처음 알게 되었고, 연극이야말로 자기가 일생 해야 할 일이라는 것을 느꼈다.

연극에 재미를 붙이고 나서 이해랑은 몰라볼 정도로 다른 사람이 되었다. 우선 공부를 열심히 하기 시작했다. 공부를 열심히 한다는 것은 그의 일생에 있어서 전무후무한 사건이었다. 그는 학교 공부에 만족하지 않고 스스로 공부할 것을 찾아가며 했다. 연극 이론서를 닥치는 대로 읽고 공연장을 빠짐없이 드나들며 연극의 실제를 익혔다. 연극은 그의 인생을 희열로 돌려놓았다.

학생예술좌가 다섯 번째 공연작으로 무대에 올린 유진 오닐 원작의 〈지평선 너머〉에서 이해랑은 주역으로 발탁되었다. 그리고 같은 해에 학생예술좌 단원들이 사비를 들여 만든 동인지에 〈신희극〉이라는 제목의 연극론을 발표해 주목을 받았다. 희극의 정의에서부터 시작해 희극의 현황, 그리고 신희극의 개념과 바람직한 방향 등을 요약해 놓은 소논문이었다. 그 후로도 그는 〈연기자의 두뇌〉와 〈연극의 본질〉이라는 글을 차례로 발표했다.

여름 방학 때에는 일본대학 예술과 학생들과 함께 〈꺽꺽이의 죽음〉과 〈태양〉이라는 작품을 가지고 전국 순회공연을 했다. 그런가 하면 경성방송국에서 방송하는 〈날이 밝으면 비가 옵니다〉와 〈생활도〉라는 라디오 드라마에 출연하기도 했다.

고협에서 배운 것

1939년, 이해랑은 일본대학 예술과를 졸업하고 귀국했다. 귀국한 그를 기다리고 있던 것은 대화숙이었다. 사상에 관계없이 일단 경찰서에 한 번 들어갔다 나온 사람은 무조건 대화숙의 명단에 올라 특

별 관리되고 있었다. 처음 대화숙에 출두한 날, 그는 여운형, 장덕수, 송진우, 조병옥, 장택상 등 이름난 명사들이 모두 그곳에 와 있는 것을 보고 놀랐다. 일제는 이런 사람들을 모두 요시찰 인물로 정해 놓고 끊임없이 감시와 협박, 회유를 하고 있었던 것이다.

대화숙의 주선으로 그는 고협(高協)에 들어갔다. 고협은 일종의 어용극단으로 신극을 표방하고 나섰지만 냉정하게 따지자면 대중 취향의 신파극을 하고 있었다. 하지만 그는 신파극은 연극이 아니라고 생각하는 리얼리스트였다. 이렇게 나름대로 뚜렷한 연극관을 가지고 있었지만, 대학을 갓 졸업한 그에게 고협은 변변한 배역도 주지 않았다. 기껏 주연배우였던 심영의 대역이나 맡기는 정도였다.

하지만 여기서 배운 것도 있었다. 그동안 아마추어 단체만 이끌었던 그가 여기서 비로소 전문적인 극단 운영이 무엇인지를 알게 되었기 때문이다. 그는 단원들을 먹여 살리는 방법에서부터 자질이 부족한 배우들을 데리고 작품을 만드는 것까지 경영 마인드와 리더십을 키울 수 있는 경험을 다양하게 했다.

고협에서 단역 배우로 무대에 서던 이해랑은 1940년 9월, 유치진이 연출하는 〈무영탑〉에서 주인공 아사달 역을 맡게 되었다. 그가 주연을 맡자 시샘하는 동료들이 많았다. 이름 없는 신인을 주역으로 썼기 때문에 흥행에서 실패할 것이라는 주장도 있었다. 하지만 이런 우려와 달리 〈무영탑〉은 큰 성공을 거두었다.

연극이 서울에서 인기를 끌자 곧 지방순회 공연에 들어갔다. 그런데 바로 그때 이해랑에게 주역을 내놓으라는 압력이 들어왔다. 당시 주연배우로 활약하던 심영이 자신에게 아사달 역을 달라는 것이었

다. 고협에 들어와 1년 동안 있으면서 배운 것도 많았지만 실망스러운 면도 많이 느끼던 차에 이런 말을 들으니 분노와 수치심이 한꺼번에 밀려 왔다. 이 일로 그는 고협을 탈퇴했다.

결혼과 함께
연극을 그만두다

이렇게 연극에 열중하는 사이 어느덧 결혼적령기가 되어 있었다. 이왕가의 후손인 그의 집안으로 청혼이 많이 들어왔다. 아버지가 이왕가의 고등관인데다 부의원에 의사를 겸하고 있었고, 그 역시 동경 유학을 다녀온 수려한 용모의 청년이었기 때문에 사윗감으로 눈독을 들이는 집안이 많았다. 하지만 이렇게 해서 이루어진 혼사가 막바지에 가서 깨지는 경우가 비일비재했다. 그 이유는 그의 직업이 배우였기 때문이다.

한번은 개성 명문가 출신의 소학교 여교사와 정혼을 했다가 신부집 식구 한 사람이 그가 연극에 출연한 것을 보고 파혼을 선언한 적도 있었다. 이때 가장 화를 많이 낸 사람은 그의 할아버지였다. 할아버지는 집으로 돌아온 그에게 파혼서류를 던지면서 노발대발했다.

"그놈의 광대놀음 때문에 이것이 되돌아왔다. 이게 무슨 망신이냐."

파혼을 당하고 얼마 지나지 않은 어느 날, 이해랑은 친한 친구와 함께 명동에 나갔다가 일본 유학 중에 알게 된 김인순이라는 여성을 우연히 만났다. 서로 좋은 감정을 품고 있던 두 사람은 급속도로 가

까워졌다. 신부 집안에서 두 사람의 결혼을 허락했다. 하지만 한 가지 조건이 있었다. 신랑이 배우를 그만두어야 한다는 것이었다. 그때 이해랑 자신도 신파극이 주류를 이루고 있는 국내 연극계에 불만을 품고 있었다. 이럴 바에야 연극을 해서 무얼 하나 하는 생각을 하고 있던 차에 이런 제안을 받자 결국 연극을 그만두겠다는 약속을 했다. 그리고 1941년 봄, 태화관 강당에서 김인순과 결혼식을 올렸다.

결혼하기 위해 앞으로 연극을 하지 않겠다고 약속했지만 결과적으로 그는 결국 그 약속을 지키지 않았다. 고협을 떠나 현대극단의 단원으로 있으면서 계속 연극에 출연했다. 제발 연극 좀 그만두라는 아내의 간곡한 애원에도 쉽게 결단을 내리지 못한 것은 극단에서 주는 쥐꼬리만 한 출연료 때문이었다.

그러자 이 사실을 알아챈 아내가 시집 올 때 가져온 지참금 통장을 보여 주며 그 돈을 기반으로 자신이 생활전선에 뛰어들겠으니 연극을 그만두라고 간청했다. 일본에서 정식으로 의상 공부를 하고 온 아내는 종각 근처에 양장점을 내겠다고 했다. 가게를 계약하고 당장 점포 수리에 들어갔다. 그는 매일같이 점퍼 차림으로 가게에 나와 수리하는 현장을 감독했다.

바로 그때 현대극단으로부터 지방 순회공연에 함께 가자는 제안이 들어왔다. 그 공연은 극단의 사활이 걸린 것이었기 때문에 의리상 도저히 뿌리칠 수가 없었다. 그래서 일그러진 아내의 얼굴을 뒤로 하고 극단을 따라 나섰다. 그 후 그는 40여 일 동안 전국 각지를 돌았다.

순회공연을 끝내고 집에 돌아왔는데 아내가 보이지 않았다. 엄동

설한에 점포 수리를 감독하다가 그만 유산이 되어서 병원에 누워 있다는 것이었다. 병원으로 찾아간 그는 미안한 마음에 앞으로는 다시 연극을 하지 않겠다고 다짐했다.

그는 연출가 유치진을 찾아가 연극을 그만두겠다고 했다. 유치진은 재능이 아깝다며 펄펄 뛰었지만 이미 아내와 철석같이 약속을 해놓은 터라 더 이상 버틸 수 없었다. 그가 연극을 그만두자 아내가 발 벗고 나서서 양장점을 운영하기 시작했다. 그는 명예회장 겸 지배인 자격으로 양장점을 드나들며 담배연기만 허공에 날렸다.

연극을 그만두자 생활이 매우 무료해졌다. 낮에는 무료하게 양장점을 지키다가 밤이 되면 카페에 가서 맥주 몇 잔을 마시며 목을 축이는 것으로 하루가 지나갔다. 워낙 책 읽는 것을 좋아했기 때문에 낮에는 양장점의 쇼윈도 근처에 앉아 연극서적이나 추리소설을 읽곤 했는데, 지나가던 사람들이 양장점에 웬 남자 마네킹이 있나 의아해할 정도였다. 이렇게 하릴없이 시간만 죽이는 룸펜 생활을 근 1년 반 동안이나 했다.

그러다가 더 이상 이런 생활을 하다가는 폐인이 될 것 같은 예감이 들었다. 무슨 일이라도 해야겠다는 생각에 대화숙의 문을 두드렸다. 대화숙의 소개로 그는 스토브 회사에 취직을 했고, 이때부터 샐러리맨 생활이 시작되었다.

다시 연극무대로

이렇게 스토브 회사에 다니던 중 해방을 맞았다. 그해 9월, 이해랑

은 배우 황철, 신예 극작가 함세덕과 손을 잡고 낙랑극회를 만들었다. 3년 동안 연극에 굶주려 있었던 그는 11월 1일을 창립 기념 공연일로 잡아 놓고 준비에 들어갔다. 몇 달 만에 창작극을 한다는 것은 무리라는 생각이 들어 창립 공연작으로는 독일 고전주의 극작가 실러의 〈군도〉를 무대에 올리기로 했다.

이해랑은 당대 최고의 배우였던 황철과 함께 주인공인 남자 형제역을 맡았다. 이렇게 낙랑극회가 창립 공연을 하고 막 대중들의 인기를 얻기 시작할 무렵 배우 김동원은 전선(全線)이라는 극단을 조직했다. 김동원은 이해랑에게 자기 극단에 들어와 줄 것을 요청했다. 김동원과의 의리 때문에 전선에도 발을 들여놓게 되었다.

전선은 고골리의 〈검찰관〉이라는 작품을 가지고 창립공연을 했다. 김동원과 이화삼이 주연을 맡고, 이해랑은 참가하는 데 의의를 두고 단역으로 출연했다. 하지만 그 후 전선이 해산되면서 이해랑은 낙랑극단의 일에만 집중하게 되었다.

이 무렵 좌익 연극인들이 서서히 색깔을 드러내기 시작했다. 이들은 3·1절을 기해서 '3·1 기념 연극대회'를 개최했는데, 그때만 해도 색깔이 분명하지 않았기 때문에 이해랑이 이끄는 낙랑극회도 여기에 참여했다. 하지만 그들의 구호가 점점 심해지면서 이해랑은 여기에 거부감을 느끼기 시작했다. 나중에 함께 낙랑극회를 조직했던 함세덕과 황철이 차례로 좌익으로 넘어갔다. 예술적으로는 물론 인간적으로도 너무나 아끼고 사랑하던 친구였기에 이해랑은 크게 낙담했다. 하지만 그러면서도 끝끝내 좌익에는 가담하지 않았다. 여기에 한 술 더 떠서 좌익 연극인을 공공연하게 비판해서 미움을 사기

도 했다.

이후 이해랑은 극협(劇協)의 일을 열성적으로 해나갔다. 우선 극협의 운영방식을 개혁했다. 연대의식을 강화하기 위해 수익금을 단원들의 등급에 따라 배분하는 배당제로 바꾸고, 배우들의 대포값이나 노름비용으로 쓰였던 야식비를 없앴다. 그리고 배우들에게 도박 금지와 부부 출연 금지를 요구했다. 남녀가 모여서 하는 일이니 연애는 어쩔 수 없지만, 부부가 함께 출연하는 것은 건전하지 못하다고 생각했기 때문이다. 하지만 그러면서도 술, 담배를 금하지는 않았는데, 이것은 이해랑 자신이 자타가 공인하는 술고래였기 때문이다.

1948년, 이해랑이 이끄는 극협은 문교부가 주최한 전국연극경연대회에 참가했다. 당시 극협의 참가작은 헤이워드 원작의 〈포기와 베스〉였는데, 제목을 〈검둥이는 서러워〉라고 바꾸어 출전했다. 여기서 이해랑은 순박한 앉은뱅이 흑인 포기 역을 맡았고, 그의 친구 김동원은 포기의 아내를 유혹하는 크라운 역을 맡았다. 모처럼 이해랑이 주인공으로 나선 연극이었지만 객석은 한산했다. 아직 번역극에 대한 인식이 확산되지 않았던 때였기 때문이다. 모처럼 주연을 맡아 자신을 빛내려던 이해랑은 〈대춘향전〉으로 벌었던 돈을 몽땅 까먹고 막을 내렸다. 그는 이 작품으로 남우주연상을 받았다.

1949년, 이해랑이 극협 단원들을 이끌고 지방순회 공연을 하는 동안 국립극장 설치령이 공포되었다. 그러자 그는 극협 단원을 모두 데리고 국립극장으로 들어갔다. 국가에서 설립한 극단이니 만큼 민간 극단과 다른 점이 많았다. 그중에서 가장 놀라운 것은 전속단원들에게 한 달에 5만 원씩 월급을 준다는 것이었다. 물론 민간극단에

있을 때에도 수입이 없었던 것은 아니었다. 하지만 그때는 수익이 있을 때만 돈을 나누어 갖고, 그나마 손에 쥐는 돈도 얼마 되지 않았다. 게다가 흥행에 실패할 때에는 단 한 푼도 받지 못하는 일이 다반사였다. 그런데 이제는 흥행에 상관없이 한 달에 꼬박 꼬박 월급을 받게 되었으니 그야말로 꿈과 같은 일이 아닐 수 없었다. 당시 5만 원이면 다섯 식구가 두 달 정도 생활할 수 있는 거금이었다.

한 국 전 쟁 과
계 속 된 공 연

이렇게 국립극단 단원으로 안정적인 생활을 하고 있던 어느 날 한국 전쟁이 터졌다. 한국 전쟁 중 그는 단원들을 이끌고 소위 문예중대라는 이름으로 공연을 다녔다. 청량리 역에서 출발하는 기차의 화물 차량 한 칸을 몽땅 얻어 짐과 간단한 공연물품을 싣고 동해안을 따라 남하했다. 백 명이 넘는 인원이 대구에 도착해서 대구 키네마 극장에 짐을 푼 다음 곧바로 공연 준비에 들어갔다. 공연작은 이전에 공연해서 인기를 끌었던 〈자명고〉였는데, 여주인공을 맡았던 김선영이 월북하여 대신 황정순이 낙랑공주 역을 맡게 되었다.

공연 당일, 대구 키네마 극장이 터져나갈 것처럼 붐볐다. 갈 곳 없는 피난민들이 극장으로 몰려들었기 때문이다. 평일에는 하루 두 차례, 공휴일에는 세 차례 공연을 했는데, 그중 한 번은 군인들을 위한 위문공연이었다. 의외로 군인들이 연극을 좋아했고, 미군이나 유엔군도 즐겨 공연장을 찾았다.

전세가 다시 역전되어 아군이 북쪽으로 밀고 올라가기 시작하자 이해랑이 이끌고 있던 문예중대에게 군인들을 위한 위문공연을 하라는 명령이 떨어졌다. 그러면서 이들에게 군인정신을 심어 주기 위한 훈련을 시키기 시작했다. 총탄이 비 오듯 쏟아지는 전장에서 공연을 하려면 군인 못지않게 정신무장이 되어 있어야 한다는 이유였다. 기상에서부터 일과 훈련, 취침까지 군인과 완전히 똑같은 생활을 하도록 했다. 분 바르고 연기와 노래, 춤이나 추면서 자유분방하게 생활하던 사람들이 이런 생활에 적응하려니 어려움이 이만저만이 아니었다. 그래서 거의 매일 같이 기합을 받았다.

전쟁 중에 문예중대는 셰익스피어의 〈햄릿〉, 〈오셀로〉, 〈맥베스〉 등 굵직한 작품을 차례로 무대에 올렸으며, 〈처용의 노래〉라는 무용 음악극을 선보이기도 했다. 〈처용의 노래〉에서 작곡은 당시 여고의 음악교사로 있던 윤이상이 맡았다. 하지만 이해랑은 죽은 사람을 장사 지내는 것 같은 느낌을 주는 윤이상의 음악을 별로 좋아하지 않았다.

모든 것이 미비한 상태였기 때문에 실수도 많았다. 번역극인 〈빌헬름 텔〉을 공연할 때는 이런 일도 있었다. 명사수 빌헬름 텔이 아들의 머리에 대고 활을 쏘는 시늉을 하면 잠시 조명을 끄고, 그 사이에 소품 담당자가 아들의 머리 위에 화살이 꽂힌 사과를 올려놓도록 사전에 약속이 되어 있었다. 그런데 조명이 들어오는 순간 무대를 보니 소품 담당자의 실수로 아들의 정수리에 화살이 대롱대롱 매달려 있는 것이었다. 그것을 보고 관중은 물론 출연자들도 모두 한 5분 동안 허리가 끊어질 정도로 웃었다.

1954년, 이해랑은 초대 예술원 회원이 되었다. 예술원은 1952년 8월, 피난지 부산에서 열린 국회에서 문화보호법이 제정, 공포됨에 따라 예술의 향상과 발전을 도모하고 예술가를 우대할 목적으로 설립된 기관이었다.

예술원 회원이 된 바로 그해에 이해랑은 미 국무성의 초청으로 미국 시찰길에 오르게 되었다. 미국 가기가 힘들었던 시절에 그가 당당히 국무성 초청으로 미국에 가게 되었다는 소식을 듣자 가장 기뻐했던 사람은 바로 아버지였다. 그때 아버지는 그의 등을 두드리며 그가 연극을 시작한 후 처음으로 '장하다'라는 말을 했다.

미국 국무성이 주관하는 2주간의 일정을 모두 마친 이해랑은 서둘러 세계 연극의 메카인 뉴욕으로 날아갔다. 뉴욕에서는 몇 달 동안 연극만 보러 다녔다. 브로드웨이는 물론 그리니치 빌리지에서 하는 오프 브로드웨이 연극까지 모두 보았다. 하지만 대단히 실망을 했다. 도대체 놀이인지 연극인지 구분이 되지 않았기 때문이다. 소위 원형극장이라는 곳에서 하는 연극도 마찬가지였다. 관객과의 친밀감을 조성한다는 긍정적인 측면이 있기는 하지만 연극은 현실을 이상적으로 표현하는 것이라는 그의 연극관과는 맞지 않았다.

미국에 머무르는 동안 그에게 가장 인상적이었던 것은 뉴욕 브로드웨이 52번가에 있는 액터즈 스튜디오였다. 액터즈 스튜디오는 초등학교 졸업의 학력으로 미국 최고의 연극교사가 된 라 스트라스버그가 설립한 배우양성소로 말론 브란도, 폴 뉴먼, 제임스 딘 같은 할

리우드 최고의 배우들이 일주일에 두 번씩 연기수업을 받고 있었다. 이곳에서 아직 신인티를 못 벗은 여배우 마릴린 먼로를 직접 보기도 했다.

미국에서 3개월을 보낸 이해랑은 짧은 기간 동안 연극인생 10년을 다 산 것 같은 기분으로 귀국했다. 돌아오는 길에 유치진이 부탁한 효과음반을 잔뜩 사 들고 와서 그것을 그 이후에 공연된 〈욕망이라는 이름의 전차〉에 사용했다. 미국에서 이미 이름을 떨친 작품이어서 그런지 관객이 미어 터졌다. 당시 이해랑은 단역으로 출연했지만 '한국 연극 사상 최초로 미국 물 먹고 온 배우'라는 선전문구 때문에 그에게 관심을 갖는 사람들이 많았다.

〈욕망이라는 이름의 전차〉에서는 이해랑이 미국에서 사 가지고 들어온 효과음반이 큰 역할을 했다. 스탠리의 집이 철로변에 있다는 사실을 상기시키기 위해 극 중간에 가끔씩 기차 지나가는 소리를 틀었는데, 이 소리가 극의 사실성을 더욱 높여 주었다. 뿐만 아니라 간간이 들려오는 피리 소리도 관객들의 마음을 사로잡았다. 미국에서 최고의 흥행을 올린 테네시 윌리엄스의 신작 〈욕망이라는 이름의 전차〉는 한국에서도 큰 성공을 거두었다.

잠깐의 외도, 영화판으로

일생 동안 연극을 하면서 이해랑은 단 한 번 다른 분야로 눈을 돌린 적이 있다. 잠시 영화판에 뛰어들었던 것이다. 당시 생활고에 시

달리고 있었던 그는 출연료를 두둑이 줄 테니 영화에 출연해달라는 제의를 받았다. 당장 먹고 살 길이 막막했던 그는 제안을 받아들였다. 하지만 영화에는 별 재미를 느끼지 못했다.

그로부터 얼마 후 그는 또 다른 영화사의 제의를 받았다. 이번에는 감독을 맡아달라는 것이었는데, 첫 번째 영화 출연에서 자존심만 구긴 터라 처음에는 망설였다. 하지만 놀고 있는 단원들을 먹여 살리기 위해 단원들을 모두 영화에 출연시킨다는 조건으로 감독직을 수락했다. 영화의 제목은 〈육체는 슬프다〉였다. 김동원, 박암, 장민호, 문정숙, 조미령 등 당대의 스타급 배우들이 총출연한 영화였다.

이해랑이 생전 처음 메가폰을 잡은 영화 〈육체는 슬프다〉는 참담한 실패를 맛보았다. 실패의 원인은 그가 카메라를 전혀 이해하지 못했다는 데에 있었다. 영화는 연극과 달라서 카메라에 대한 이해가 필수적이었지만, 이 부분에 있어서 그는 초심자나 다름이 없었다. 실내장면은 그런대로 감을 잡아 촬영할 수 있었지만, 야외에만 나가면 도대체 카메라를 어디에 두어야 할지 감이 잡히지 않았다. 나중에 완성된 영화를 보니 템포는 느리고 장면은 튀고 그야말로 엉망이었다. 이 일로 그는 연극이 자신의 천직이라는 사실을 다시 한 번 깨달았다.

이 동 극 장

이해랑은 다시 연극판으로 돌아와 〈뜨거운 양철 지붕의 고양이〉와 〈안네 프랑크의 일기〉를 차례로 무대에 올렸다. 이 작품을 연출하

면서 그는 비로소 고향에 돌아온 것 같은 기분을 느꼈다.

바로 이 무렵부터 이해랑은 교통비와 숙식비를 최대한 줄이며 기동성을 갖춘 이동극장을 구상하기 시작했다. 초대형 버스에다 침실, 식당, 분장실을 마련하고 차체 앞뒤에 두 개의 문을 설치해 버스와 간이 무대를 직접 연결해 언제 어디서라도 공연이 가능할 수 있도록 하자는 것이 그의 생각이었다. 그는 곧 대형버스 제작에 착수했다. 그리고 얼마 후, 단시일 내에 한국 최초의 이동극장차량이 완성되었다. 하지만 그 크기가 고속도로보다 컸기 때문에 운행 허가를 받아내는 것이 쉽지 않았다. 그러자 그는 자신이 가지고 있는 인맥을 총동원해서 결국 이동극장의 운행허가를 받아냈다.

이동극장의 첫 작품은 이진섭 원작의 〈오해마세요〉였다. 호쾌한 이진섭의 성격처럼 이 작품은 경쾌하면서도 계몽적인 내용을 담고 있었다. 대낮에 햇볕 아래에서 하는 공연이었기 때문에 비극보다 희극이 더 어울렸다. 그 후로도 이동극장의 레퍼토리는 모두 분위기가 가볍고 경쾌한 희극으로 채워졌다. 한 번에 2, 3만 명씩 모여드는 관객들 앞에서 도저히 심각한 연극을 할 수 없었기 때문이다.

〈오해마세요〉는 120만 명의 관객을 동원하는 기록을 세웠다. 극장에 아무리 관객이 많이 와도 5천 명을 넘기 힘든 상황에서 120만 명이라는 것은 그야말로 천문학적인 숫자였다. 이해랑이 구상한 이동극장이 연극인구의 저변 확대에 대단히 큰 역할을 한 것이다. 관객동원 120만 명이라는 기록은 연극계는 물론 문화계에서도 이해랑의 위상을 높여주는 계기가 되었다.

이해랑은 관운이 좋은 연극인으로 꼽힌다. 이동극장이 출범한 이 듬해인 1967년, 그는 예총 회장에 피선되었다. 그리고 그로부터 5년 동안 내리 회장으로 뽑혔다. 그런가 하면 1971년에는 민주공화당 국 회의원으로 당선되기도 했다. 1965년 민주공화당 창당발기인으로 정치와 인연을 맺은 지 6년 만의 일이었다. 그는 1974년 유정회 국 회의원을 거쳐 77년 정계에서 은퇴했다. 하지만 이로써 제도권 문화 권력으로써 그의 위상이 흔들린 것은 아니었다. 말년에도 예술원 회 장에 두 차례나 피선되는 등 영예를 누렸다.

이해랑은 공적인 자리에서 모두 물러난 후에도 연극무대만큼은 떠나지 않았다. 1989년, 그는 호암 아트홀 개관 10주년 기념 공연작 으로 무대에 올린 셰익스피어의 〈햄릿〉을 연출했다. 오후부터 시작 된 연습은 밤이 다 되어서야 끝이 났다. 하루에 6시간 이상씩 강행되 는 연습에 젊은 배우들도 녹초가 되곤 했다. 이때 그는 70대의 고령 에도 불구하고 왕비 역을 맡은 배우와 햄릿 역을 맡은 배우의 침실 장면을 위해 자신이 직접 몸을 뒹굴면서 실연을 해 보이는 노익장을 과시하기도 했다.

이해랑은 리얼리즘 연극을 신봉했다. 마지막 작품인 〈햄릿〉을 연 출하고 있을 때의 일이다. 햄릿 역을 맡은 배우가 무대 위에서 뛰고 드러눕고 뒹굴면서 연기를 하자 옆에 있는 협력 연출가에게 귓속말 로 "쟤, 왜 저래?"라고 물었다. 협력 연출가가 "아마 연기를 좀 표현 주의식으로 해 보고 싶어서 그런가 봐요."라고 하자, 이해랑은 "나는

리얼리즘이 좋아."라고 말했다고 한다.

　이런 일화에서 알 수 있듯이 이해랑은 아주 엄격하고 보수적인 연극관을 가진 사람이었다. 그는 볼거리 위주로 흐르고 있는 공연예술계의 풍토에 저항하기 위해 정극이란 개념을 내세웠다. 하지만 이런 그의 고집은 한국 연극의 다양성을 훼손시켰다는 비판을 받기도 했다. 1960년대 중반부터 일어난 부조리극 흐름과 그 이후에 전개된 전통의 재창조 작업은 분명 이해랑의 연극관과 충돌하는 것이었기 때문이다.

　1989년 4월 3일 새벽, 이해랑은 화장실에 갔다가 그만 쓰러졌다. 그리고 그로부터 며칠 후인 4월 8일, 세상을 떠났다. 향년 73세, 마지막 연출작인 〈햄릿〉의 공연을 일주일 앞둔 시점이었다.

격동의 20세기를 살았던 15인의 예술가

12

탁월한 히트작 제조기

극작가

임선규

임선규는 1910년 충청남도 논산에서 한 가난한 소작농의 아들로 태어났다. 어려서 아버지가 세상을 떠나는 바람에 안 그래도 어려운 가정형편이 더욱 어려워졌는데, 그 후로는 집안 식구 모두가 남의 집 머슴살이를 하는 형에 의지해 겨우 입에 풀칠을 하고 살았다.

소년, 연극을 보다

소년 시절, 임선규는 외모가 수려하고 머리가 총명해 늘 주변 사람들의 눈길을 끌었다. 비록 가난한 소작농의 자식으로 태어났지만, 앞으로 무언가 큰일을 해낼 재목이라는 느낌을 주는 소년이었다.

그러던 어느 날, 드디어 그의 존재가 한 부농의 눈에 뜨이게 되었다. 그 부농은 임선규가 제대로 교육을 받으면 장차 한몫 단단히 해낼 인물이라는 것을 한눈에 알아보고, 그에게 돈을 대주면서 학문을

익히도록 했다. 부농의 재정적인 지원을 받아 임선규는 서당에 들어 갔다. 그리고 그곳에서 맹자까지 공부한 다음, 신학문을 익히기 위해 다시 일본인 자녀의 교육을 위해 특별히 설립된 강경상고에 들어 갔다.

그가 강경상고에 다니고 있을 무렵의 일이다. 어느 날 당시 조선 최고의 극단으로 이름을 날리던 조선연극사가 논산극장에 와서 공연을 한다는 소식이 들렸다. 마땅한 오락거리가 없었기 때문에 이름난 극단이 공연을 하면 모두가 극장으로 달려가던 시절이었다. 임선규역시 사람들 틈에 끼어 난생 처음 조선연극사의 공연을 보게 되었는데, 바로 이것이 그의 운명을 단번에 바꾸어 놓았다.

논산극장에서 조선연극사의 공연을 보면서 임선규는 연극의 매력에 처음으로 눈을 뜨게 되었다. 그 후 그는 연극에 대한 열정으로 몸살을 앓았다. 다른 것은 하나도 머리에 들어오지 않고, 자나 깨나 오로지 연극에 대한 생각만 머릿속에 맴도는 그야말로 연극광이 되고만 것이다.

이런 연극에 대한 열정은 그로 하여금 희곡을 쓰게 했다. 학생 신분으로 학업을 중단하고 극단을 따라 나설 수 없었던 그에게 희곡집필은 연극에 대한 열망을 달래 주는 유일한 돌파구였던 셈이다. 그는 '수심의 바람이 부는 고개'라는 의미를 가지고 있는 〈수풍령〉 이라는 희곡을 써서 〈개벽〉지의 현상공모에 응모했다.

그런데 어느 날 그가 습작 비슷하게 썼던 이 작품이 현상공모에서 당선되었다는 소식이 날아 왔다. 당시 임선규의 나이는 겨우 열여덟 살이었다. 이렇게 약관의 나이에 그는 문예지의 현상공모를 거쳐 공

식적인 희곡작가로 인정을 받게 되었다.

상 경 , 집 필 활 동

강경상고를 졸업한 후, 임선규는 서울로 올라왔다. 그리고 곧바로 논산극장에서 자신을 매료시켰던 조선연극사의 주연배우 강홍식을 찾아갔다. 강홍식의 주선으로 그는 극작가 겸 배우로 정식으로 활동을 시작했다.

서울에 올라와서 그가 처음으로 집필한 작품은 〈양자강의 범선〉이라는 것이었다. 그 후 시대극 〈송죽장의 무부〉을 비롯해 〈마음의 고향〉, 〈홍수전야〉 등의 작품을 무대에 올렸지만 크게 재미를 보지는 못했다. 그런데다가 설상가상으로 폐결핵까지 걸리는 바람에 모든 것이 수포로 돌아갈 처지에 놓이게 되었다. 하지만 사악한 병마도 연극에 대한 그의 열정을 잠재우지는 못했다. 병상에 누워서도 계속 작품을 집필하며 자신의 노력이 화려한 열매로 돌아올 날을 손꼽아 기다렸다.

1936년 7월, 우리나라 최초의 연극 전용극장인 동양극장은 이광수 원작의 〈단종애사〉를 무대에 올려 폭발적인 인기를 얻었다. 하지만 이씨 왕가의 항의로 이 작품에 대해서는 얼마 가지 않아 공연 중지 명령이 내려졌는데, 그 이유는 수양대군을 극악무도한 인물로 묘사했다는 데 있었다. 극 중에 수양대군이 보낸 사람들이 어린 단종을 목 졸라 죽이는 장면이 나오는데, 이 장면이 특히 왕가 사람들의 심기를 불편하게 했던 것이다.

잘 나가던 작품이 졸지에 막을 내리자 동양극장 측은 부랴부랴 후속 작품을 물색하기 시작했다. 이런 와중에 발굴된 작품이 바로 임선규의 〈사랑에 속고 돈에 울고〉였다. 처음에 임선규가 이 작품을 써서 연출가 박진에게 가져갔을 때, 박진은 작품의 내용이 너무 통속적이라고 하면서 원고뭉치를 쓰레기통에 던졌다.

박진의 예기치 않은 반응에 모두들 당황해 하고 있을 때, 탁월한 흥행사였던 홍순언이 이 작품을 옹호하고 나섰다. 자기 생각에는 괜찮은 것 같으니 한 번 공연해 보자는 것이었다. 홍순언은 타고난 흥행사적 감각으로 이 작품이 공전에 히트를 기록할 것이라는 사실을 예감했던 것이다. 그래서 사람들의 반대에도 강력하게 이 작품을 무대에 올려야 한다고 주장했다.

홍순언의 예감은 적중했다. 물론 첫날에는 사람이 없었다. 그러나 그다음 날부터 입소문이 퍼지면서 극장은 연일 연극을 보러 온 사람들로 인산인해를 이루었다. 해방 이후 최대의 흥행작이 탄생하는 순간이었다.

〈 사 랑 에 속 고 돈 에 울 고 〉

〈사랑에 속고 돈에 울고〉의 본래 제목은 〈내가 사랑하는 사람들〉이었다. 하지만 홍순언은 이 제목이 영 마음에 들지 않았다. 제목이 너무 평범하다고 생각했기 때문이다. 무언가 관객의 마음을 사로잡을 만한 독특한 제목이 없을까 생각하고 있던 중 언론인이자 소설가인 최독견에게 작품에 대한 얘기를 할 기회가 있었다. 그런데 그때

최독견이 대뜸 "그거 기생 얘기 아니요. 기생이란 사랑에 속고 돈에 우는 게지 뭐."라고 하는 것이었다. 이 말은 들은 홍순언은 그 자리에서 무릎을 쳤다. 그리고는 이것을 그대로 제목으로 삼았는데, 〈사랑에 속고 돈에 울고〉라는 제목은 바로 이렇게 해서 탄생한 것이다.

〈사랑에 속고 돈에 울고〉는 홍도라는 기생 출신의 여인과 그녀의 오빠 철수의 기구한 운명을 통해 당시 사회구조의 모순을 적나라하게 파헤친 작품이다. 오빠의 학비를 벌기 위해 어쩔 수 없이 기생이 된 홍도는 오빠 친구인 광호를 만나 집안의 반대를 무릅쓰고 결혼까지 하게 된다. 하지만 시어머니와 시누이의 음모로 시댁에서 쫓겨나고, 결국 남편으로부터도 버림받는 몸이 된다. 절망의 끝자락에 서 있던 홍도는 제정신이 아닌 상태에서 남편을 가로채려는 여자에게 우발적으로 칼을 휘둘러 살인자가 된다. 그리고 순사가 된 오빠의 손에 의해 잡혀간다는 것이 이 작품의 줄거리이다.

청춘좌에 의해 무대에 올려진 〈사랑에 속고 돈에 울고〉에서 홍도 역으로는 당대 최고의 여배우로 인기를 누리던 차홍녀, 오빠인 철수 역에는 황철, 오빠의 친구였다가 나중에 홍도를 배신하는 남편 역에는 심영, 그리고 홍도를 끝까지 괴롭히는 시누이 역으로는 한은진이 출연했다.

임선규가 쓴 〈사랑에 속고 돈에 울고〉는 연일 만원사례를 기록하며 관객들을 끌어 들였다. 그리고 바로 이때부터 홍순언의 탁월한 흥행사적 감각이 빛을 발하기 시작했다. 그는 공연장인 동양극장 앞에서 사람들이 표를 못 구해 아우성을 치고 있는데도 공연 일주일 만에 막을 내리도록 했다. 그리고는 임선규에게 두둑한 작품료를 지

불하고 이 작품의 속편을 쓰게 했다.

임선규가 〈사랑에 속고 돈에 울고〉의 속편을 완성한 것은 그로부터 석 달 후였다. 전편은 전 4막으로 공연시간이 약 두 시간 반 정도였는데, 여기에 30분 길이의 후편을 추가해서 모두 세 시간이 걸리는 개작극을 완성한 것이다.

전편에서는 홍도가 오빠에게 잡혀가는 것으로 극이 끝나지만, 새로 개작된 후편에서는 오빠가 변호사가 되어 법정에 선 동생을 위해 변론을 하는 것으로 끝이 난다. 오빠의 변론은 "불운한 가정에서 남매가 태어나 갖은 고생 끝에……"라는 대사로 시작하며, 이때부터 법정은 눈물바다가 된다. 극은 무죄선고를 받은 홍도가 오빠와 감격적으로 포옹하는 것으로 끝이 나는데, 전편과는 달리 해피엔딩으로 마무리 짓고 있는 것이 특징이다.

흥행사인 홍순언은 이렇게 해서 만들어진 〈사랑에 속고 돈에 울고〉의 전, 후편을 부민관 무대에 올렸다. 처음 이 작품을 무대에 올렸던 동양극장은 객석이 700석밖에 되지 않았지만, 부민관은 그보다 500석이나 많은 1,200석이었다. 때문에 처음보다 훨씬 많은 관객을 받을 수 있을 것이라는 계산이 깔려 있었던 것이다.

예상대로 〈사랑에 속고 돈에 울고〉의 전, 후편은 폭발적인 반응을 얻었다. 공연장으로 쓰였던 부민관은 연극을 보러 온 사람들로 인산인해를 이루어 그야말로 발 디딜 틈이 없었다. 얼마나 사람들이 많이 몰렸는지 일본의 기마경찰이 동원되어 정리를 할 정도였다. 김영춘이 부르는 이 연극의 주제곡 〈홍도야 우지마라〉도 큰 인기를 끌었다.

〈사랑에 속고 돈에 울고〉로 작가인 임선규는 부와 명예를 한 손에

거머쥐었다. 그 전까지만 해도 그는 폐결핵에 걸려 고생하는 무명작가에 불과했다. 하지만 이 작품이 성공하고 나서 임선규는 이름만 내걸면 무조건 사람들이 몰리는 흥행의 보증수표가 되었다.

〈사랑에 속고 돈에 울고〉의 성공에 힘입어 청춘좌에서는 임선규의 〈수풍령〉이라는 작품을 무대에 올렸다. 〈수풍령〉은 임선규가 강경상고에 다닐 때 〈개벽〉지의 현상공모에 응모해 당선된 작품인데, 여기에는 한 가난한 농부가 주인공으로 나온다.

어느 날 아버지의 고생을 보다 못한 농부의 아들이 도시로 돈을 벌러 나간다고 하자 농부는 아들의 여비를 마련하기 위해 이웃에 사는 한 부자에게 돈을 꾼다. 부자는 선선히 돈을 꾸어 주는데, 여기에는 농부의 딸을 소실로 삼으려는 속셈이 숨어 있다. 부자는 몇 번의 빚 독촉 끝에 결국 농부의 딸을 소실로 맞는 데 성공한다. 딸을 빼앗긴 농부는 언젠가는 아들이 돈을 벌어와 자신도 남부럽지 않은 생활을 할 것이라는 희망을 가지고 살아간다. 하지만 돈을 벌러 나간 아들은 한쪽 다리를 잃은 불구의 몸으로 돌아오고, 이에 실망한 농부가 직접 만주로 돈을 벌러 떠나는 것으로 극이 끝난다.

임선규의 명성에 힘입어 〈수풍령〉 역시 사람들의 인기를 끌었다. 하지만 이 작품은 얼마 못 가 민족의식을 고취시키는 작품이라는 이유로 공연중지 명령을 받는다. 일본 경찰은 우선 '수풍령'이라는 제목을 가지고 시비를 걸었다. '근심의 바람'이라는 것이 도대체 무슨

뜻이냐는 것이었다.

작가인 임선규는 체포되어 옥고를 치렀고, 논산의 생가까지 가택수색이 이루어졌다. 고향의 가족들 역시 경찰의 취조를 받았는데, 이 과정에서 그의 어머니가 고통에 못 이겨 졸도하는 사태가 발생하기도 했다. 얼마 후 임선규는 출옥했지만, 경찰의 요시찰 인물로 늘 일거수일투족을 감시당하는 신세가 되었다.

1936년 12월, 극단 청춘좌는 임선규의 〈유정무정〉을 무대에 올렸다. 이 작품은 피를 나눈 형제의 우애를 그린 것으로, 줄거리는 다음과 같다.

한 시골 지주의 아들이 서울에 올라와 전문학교를 다니다 여자를 만나 사랑에 빠진다. 그러나 곧 여자가 변심할 기미를 보이자 그녀를 살해하고 시체를 암매장할 계획을 세운다. 그때 우연히 시골에서 올라온 형이 이 사실을 알고 암매장에 함께 가담한다. 형제는 나중에 경찰에 잡히는데, 이때 형이 대학까지 나온 동생을 보호하기 위해 혼자 모든 혐의를 뒤집어쓴다.

"너는 대학까지 나왔지만 나는 공부를 제대로 못한 몸이니 내가 대신 너의 죄를 뒤집어쓰겠다."라는 형의 대사로 극이 끝나는데, 이 대목에서 관객들이 눈물을 흘리며 박수갈채를 보냈다고 한다. 이 작품 역시 히트작 제조작가의 작품답게 흥행에 크게 성공했다.

환 상 의 커 플

이렇게 흥행의 보증수표로 승승장구하던 임선규는 1937년, 당대

최고의 여배우 문예봉과 결혼해서 또 다시 사람들의 주목을 받았다. 문예봉은 배우 문수일의 막내딸로 열다섯 살이던 1932년, 나운규의 〈임자 없는 나룻배〉를 통해 배우로 데뷔했다. 그리고 그 이후 한국 최초의 토키영화 〈춘향전〉에 춘향으로 출연해 일약 스타덤에 올랐다. 그녀가 한창 최고의 여배우로 전성기를 구가하고 있을 무렵 임선규는 폐결핵에 걸린 채 무명작가 신세를 벗어나지 못하고 있었다. 그러다가 1936년 〈사랑에 속고 돈에 울고〉가 공전의 히트를 기록하면서 임선규 역시 문예봉 못지않은 부와 명예를 누리게 되었다. 당대 최고의 여배우 문예봉과 당대 최고의 극작가 임선규의 결혼은 대단한 뉴스거리였다. 임선규는 무학인 문예봉에게 글과 문학을 가르쳤다. 결혼 이후 두 사람은 연극계의 환상적인 커플로 가는 곳마다 사람들의 주목을 받았다.

최고의 대우를 받다

임선규가 처음 극작가로 입문했을 무렵, 우리나라 유일의 연극 전용극장이었던 동양극장은 적자 경영을 면치 못하고 있었다. 이러던 동양극장이 처음 흑자로 돌아선 것은 〈단종애사〉 공연 때부터였다. 그리고 그 후속작인 〈사랑에 속고 돈에 울고〉가 크게 흥행에 성공하면서 흑자 행진을 계속하게 되었는데, 이렇게 된 데에는 작가인 임선규의 역할이 결정적이었지만, 이에 못지않게 타고난 흥행사였던 홍순언의 역할도 컸다.

동양극장이 흑자 경영을 하고 있던 1938년, 아내를 만나러 일본에

갔던 홍순언이 갑작스럽게 세상을 떠났다. 이후 동양극장의 경영권은 최독견에게 넘어 갔는데, 이때부터 임선규를 비롯한 작가와 배우들은 최고의 대우를 받게 되었다. 극장 사정이 좋아 현금회전이 잘 되었을 뿐만 아니라 경영자인 최독견이 배우와 작가를 최고로 예우해 주어야 한다고 생각했기 때문이다.

최독견은 그 전까지의 선입견 즉, 배우와 작가는 남루한 옷차림에 보잘 것 없는 생활을 하는 사람들이라는 인식을 바꾸기 위해 최선의 노력을 기울였다. 그리고 이런 최독견의 배려로 동양극장의 배우와 작가들은 다른 사람보다 잘 먹고 잘 입을 수 있게 되었다. 동양극장의 이름만 대면 요릿집을 비롯해 외상이 안 되는 곳이 없을 정도였다. 최고급 요릿집에 들어가 잘 먹고 나서도 동양극장 이름을 대고 사인만 하면 끝이었다. 나중에 극장 측에서 모두 알아서 돈을 내 주었기 때문이다. 당시에는 극장 운영비의 대부분이 배우와 작가의 병원비, 생활비, 교육비, 음식점 외상 등으로 들어갔다.

그런가 하면 가불을 원하는 배우나 작가에게 선뜻 가불도 해 주었다. 임선규가 2만 5천 원이라는 거액을 가불받을 수 있었던 것도 바로 이때였는데, 최독견은 그에게 어려웠던 시절을 함께 했던 것에 대해 은혜를 갚는다며 과다한 향응을 베풀곤 했다. 덕분에 임선규는 아무 걱정 없이 오로지 작품 집필에만 몰두할 수 있었다.

계 속 되 는 히 트 행 진

1938년 10월, 임선규는 〈유랑 삼천리〉라는 작품을 써서 무대에 올

렸다. 히트작 제조작가 답게 임선규는 이 작품에서도 관객들의 눈물을 짜내는데 성공했다. 〈수풍령〉 때문에 경찰로부터 호되게 수난을 당한 그는 그 이후에는 가정문제나 애정문제를 다룬 온건한 작품을 쓰는 쪽으로 방향을 선회했는데, 〈유랑 삼천리〉도 이런 작품 중의 하나였다.

이 작품은 우리 사회에 만연한 축첩제도의 모순과 그로 인해 고통당하는 소실 자식들의 애환을 그린 것이다. 부자 아버지를 두었으나 정실 자식이 아니라는 이유로 유산을 상속받지 못한 형제가 이 작품의 주인공이다. 나이로 치면 장남임에도 아버지의 유산을 받지 못한 형은 매일 술로 세월을 보내고, 아직 나이가 어린 막내는 이런 형을 바라보며 서서히 세상의 모순에 눈을 떠가게 된다.

이 작품이 흥행에 성공하게 된 데에는 임선규의 극본 못지않게 막내 역을 맡았던 엄미화라는 배우의 역할이 결정적이었다. 엄미화는 첩의 자식이라는 이유만으로 온갖 구박을 당하며 살아가는 막내 역을 천연덕스럽게 잘해서 관객들의 박수갈채를 받았으며, 그 덕분에 성인 배우 이상의 급료를 받았다.

이 작품의 클라이맥스는 어느 날 이유 없이 서러운 일을 당한 막내가 세간을 때려 부수며 울부짖는 장면이다. 소실 자식의 서러움이 봇물처럼 터져 나오는 이 장면에서 객석이 온통 눈물바다가 되었다. 이 작품은 막내가 자기가 배우던 교과서를 한 장씩 찢어 던지며 "나는 유랑 삼천리 길을 떠나겠소."라고 하는 것으로 막을 내린다.

〈유랑 삼천리〉가 크게 히트를 치자 극단 측에서는 후편을 제작하기로 했다. 원작에 약 30분 정도 길이의 극을 다시 추가한 것이 후편

인데, 이것은 정실의 박해에 견디지 못한 첩이 자의 반 타의 반으로 집을 나온 후, 어느 장돌뱅이를 만나 살림을 차리는 것으로 시작한다. 그리고 의붓아버지와의 생활에 적응하지 못한 막내가 유랑 삼천리 길을 떠난다는 것이 후편의 줄거리이다.

이렇게 후편이 만들어진 후에도 〈유랑 삼천리〉의 인기는 계속되었다. 그러자 동양극장에서는 이듬해 2월부터 〈유랑 삼천리〉 3편 해결막을 다시 제작해서 공연했는데, 이것은 그 자체만으로 공연 시간이 무려 2시간에 이르는 독립된 작품이었다.

이 작품은 가출한 막내가 우연히 거지가 된 형을 만나 둘이 함께 걸인 생활을 하며 지내는 것으로 시작한다. 이렇게 함께 지내던 어느 날, 형제는 우연히 어머니를 만나게 된다. 하지만 만남의 기쁨도 잠시, 바로 이 무렵부터 형에게서 서서히 정신이상의 징후가 보이기 시작한다. 실성한 형은 결국 "산길로 가노라. 산길로 가노라. 무덤이 그리워 산길로 가노라."라는 의미심장한 대사를 뒤로 한 채 무대 위에서 사라진다.

〈유랑 삼천리〉는 히트 작가 임선규의 능력을 다시 한 번 확인해 준 작품이었다. 그는 어떻게 하면 관객들의 눈물샘을 자극할 수 있는지를 잘 알고 있었다. "우리는 세상을 잘못 타고 태어나 늘 슬프게 사는 사람들이란다."라며 관객들의 동정심을 자아내는 대사나 "가슴이 답답할 때는 천길만길 물속에 뛰어들든가 칙칙폭폭 하는 기차에 뛰어들어 자기를 잃어버리는 것이란다."라는 구구절절한 대사를 통해 소외받고 고통당하는 사람들의 슬픔을 대변해 주었다.

1939년 7월, 임선규는 〈정열의 대지〉라는 작품을 무대에 올렸다.

이 작품은 우이동의 북한강 여관에서 임선규의 구술을 배우인 고설봉이 받아 적어 탈고한 작품으로 알려져 있다. 중국이 배경인 이 작품에서는 무대에 2층 집 세트를 꾸미고 2층에서도 배우들이 연기를 해 화제가 되었다.

극은 일홍이라는 여자를 사랑하는 두 청년이 서로 갈등을 빚는 것에서 시작된다. 두 남자 사이에서 갈팡질팡하던 일홍은 중국으로 몸을 피하는데, 이것을 알게 된 두 남자 역시 그녀를 찾아 중국으로 건너간다. 이어지는 2막의 상황은 중국의 한 음식점에서 일홍을 사모하는 청년들이 모두 만나는 것으로 설정되어 있는데, 총 한 자루씩을 몸에 숨긴 청년들이 조성하는 극적인 긴장감이 압권이라는 평가를 받았다.

이 작품의 특징은 관객들로 하여금 결말을 잘 알 수 없도록 했다는 데에 있다. 마지막 장면에서 총성이 울리면 청년들이 모두 쓰러지면서 막이 내리는데, 따라서 관객들은 누가 총에 맞았는지를 알 수 없도록 되어 있다. 모호한 결말로 관객들의 호기심을 유발하려는 임선규의 감각이 돋보인 작품이라 할 수 있다.

같은 해 공연된 〈북두칠성〉 역시 관객들의 호응을 얻었다. 아들을 낳지 못하던 도승지의 애첩이 심산유곡에 백일기도를 드리러 갔다가 시중을 들려고 따라온 종과 눈이 맞아 아들을 낳게 된다는 내용이다. 이 작품이 한창 공연되고 있을 때, 장안에서는 '굿 한다고 애 낳나'라는 말이 유행했다고 한다.

1939년, 임선규는 뜻 맞는 몇몇 배우들과 함께 극단을 새로 만들기로 했다. 창립 멤버들은 극단의 창단을 위해 여러 번 모여 회의를 했는데, 이상한 것은 이들이 회의를 하려고 모이기만 하면 한 10분쯤 후에 꼭 서대문 경찰서로부터 출두명령이 내려지는 것이었다. 이렇게 해서 경찰서로 불려가면 방금 회의에서 했던 말을 그대로 하며 "너희들이 하겠다는 새로운 극단이 무엇이냐. 임선규가 말했다는 민족극이라는 것이 무엇이냐?"하고 꼬치꼬치 캐묻곤 했다. 누군가에게서 정보가 새 나가고 있다는 증거였는데, 나중에 알고 보니 장진이라는 배우가 그 장본인이었다. 그 후 이들은 보안을 유지하기 위해 뚝섬 한가운데 배를 띄워 놓고, 그 위에서 회의를 했다.

이렇게 해서 새로운 극단 아랑이 만들어졌다. 극단 아랑은 창단 작품으로 임선규 원작의 〈청춘극장〉을 무대에 올렸다. 〈청춘극장〉은 박사 과정을 밟는 동생의 학비를 벌기 위해 만주로 떠난 형과 그 형이 사모했던 여자를 사랑하는 동생이 등장하는 전형적인 신파극의 갈등구조를 갖고 있는 작품이다.

극단 아랑에서 공연한 임선규의 작품 중 최고의 흥행작은 〈동학당〉이라는 작품이었다. 사실 동학혁명을 소재로 한 작품이 공연 허가를 받는다는 것은 그다지 쉬운 일이 아니었다. 이 문제로 고민하던 임선규는 꾀를 내서 전봉준이 할 만한 대사를 모두 다른 배역에게 하도록 하는 편법을 썼다. 검열관들이 열심히 전봉준의 대사를 검토했지만, 별로 문제가 될 만한 내용이 없자 제목만 그렇지 내용

은 아주 온건한 작품이라는 결론을 내리고 공연 허가를 내 주었다.

이렇게 해서 무대에 오른 〈동학당〉은 엄청난 인기를 끌었다. 인기가 얼마나 대단했는지 호남 지방으로 순회공연을 갔을 때 배우들이 숙소를 잡지 못할 정도였다. 서울에서 〈동학당〉 공연단이 온다는 소식을 듣고 각처에서 몰려온 사람들이 부근의 숙소를 모두 차지했기 때문이다.

일 본 유 학 과 친 일 행 각

비록 히트작 제조작가로 이름을 날리고 있었지만, 임선규는 정식으로 연극 공부를 해 본 적이 없었다. 이 점은 임선규 자신도 무척 아쉽게 생각하고 있었는데, 그래서 언젠가는 외지로 나가 정식으로 희곡 공부를 하고 싶다는 말을 입버릇처럼 하곤 했다. 그러던 중 극단 아랑에서 그가 일본에서 연극 공부를 할 수 있도록 재정적인 지원을 해 주기로 했다. 임선규는 매월 300원씩 지원금을 받으며 일본 동보클럽 작품 연수실에서 희곡 공부를 할 수 있었다. 일본에 있는 동안 그는 공부도 하고 연극도 보면서 보람 있는 시간을 보냈다. 그러면서 작품 집필에도 힘을 기울여 이 기간에 〈바람 부는 시절〉이라는 작품을 써서 조선으로 보내기도 했다.

〈바람 부는 시절〉은 서울 지주의 딸과 산지기 아들의 비극적인 사랑을 그린 작품이다. 서울에서 내려온 지주의 딸 정숙은 별장 앞에 놓여 있는 개천을 건널 때마다 산지기 아들의 도움을 받는데, 이것이 계기가 되어 두 사람 사이에 사랑이 싹트게 된다. 주변의 반대를

무릅쓰고 결혼을 감행한 두 사람은 서울에 올라와 생활하는데, 오래 전부터 정숙에게 눈독을 들이고 있던 지주의 회사 지배인이 이들 부부의 생활을 교묘하게 방해한다. 그러던 중 사소한 시비 끝에 남편이 지배인을 죽이고, 결국 경찰에 잡혀가는 신세가 된다는 것이 극의 줄거리이다.

이 작품은 평범한 애정극에 불과하지만, 당시에는 '신선한 감각의 작품'이라는 평가를 받았다. 특히 도시 사람과 시골 사람 사이에 놓여 있는 문화적, 정서적 차이를 세련된 코믹 터치로 그려내 관객들의 박수갈채를 받은 작품으로 유명하다.

일본에서 1년 동안 연극 공부를 마치고 귀국한 임선규는 〈거리의 목가〉, 〈신생활설계〉 등의 작품을 발표하며 왕성한 활동을 벌였다. 그러던 중 총독부와 조선군 보도부에서 그에게 지원병 출정을 미화하는 작품을 쓰라는 지시가 내려왔다. 본래 총독부에서는 임선규와 일본 작가 엔도에게 같은 취지의 작품을 쓰도록 했는데, 나중에 두 사람의 작품을 비교해 보고 임선규의 것이 더 좋다는 결론이 내려졌다고 한다. 이렇게 해서 뽑힌 임선규의 작품은 극단 고협에 의해 전국에서 공연되었고, 이것을 계기로 그는 〈수풍령〉 이후 얻게 된 요시찰 인물이라는 멍에에서 벗어날 수 있었다.

이때부터 창동에 있는 임선규의 집은 유력인사의 집이 되었다. 일본군 보도본부장이 임선규 아들의 이름을 지어 휘호로 보내 주는가 하면, 틈만 나면 그의 집에 놀러와 시간을 보내곤 했다. 길을 지날 때마다 일본인 경찰서장이 거수경례를 붙일 정도로 그는 유력인사 대접을 받았다.

이와 비슷한 시기에 부인인 문예봉도 같은 경로를 밟게 된다. 그녀는 일제에 동원되어 〈너와 나〉, 〈사랑의 맹세〉, 〈태양의 아이들〉과 같은 침략전쟁을 미화하는 선동영화에 출연했다.

남 로 당 입 당 과 월 북

하지만 이들 부부의 친일행각은 해방 후 격렬한 비판 대상이 되었다. 남로당 소속 청년단원들이 친일파를 척결하겠다며 그의 집으로 쳐들어올 정도였다. 이렇게 신변에 위협을 느끼던 중 누군가 자진해서 남로당에 입당하면 봉변을 면할 수 있을 것이라는 말을 했고, 그 권유를 받아들여 임선규는 남로당에 입당했다. 그리고 친일행적의 면죄부를 받기 위해 남로당 창단대회장에서 선동적인 내용으로 가득 찬 낭송 형식의 연극 〈긴급동의〉를 발표한다.

하지만 곧 좌익에 대한 검거령이 내려지면서 임선규는 신변의 위협을 느끼기 시작했다. 더 이상 남한에 있을 수 없었던 임선규는 함흥이 고향인 아내 문예봉을 따라 북으로 건너갔다.

월북 후 임선규의 삶은 그다지 알려져 있지 않다. 반면 문예봉의 행적은 비교적 소상하게 알려져 있다. 월북 이듬해 문예봉은 북한의 첫 혁명 극영화 〈내 고향〉에서 혁명가의 아내 역으로 출연했고, 1952년에는 북한 최초로 공훈배우 칭호를 받았다.

그러나 그도 남로당이 숙청되고, '피바다 예술'이 본격적으로 부상하던 시기부터 북한 예술계에서 모습을 감추게 된다. 청순미와 조선적 여성미가 더해진 애상적인 이미지가 항일빨치산 혁명예술에서

투사의 역할을 하는 데는 결정적인 결함이 되었기 때문이다. 또한 1965년 〈조선영화〉라는 잡지에서 나운규를 '천재적인 예술가이자 정열적인 인간'이라고 묘사했다가 반혁명반동으로 몰려 안주협동농장으로 추방되었다.

임선규 역시 서울에서부터 앓았던 폐결핵이 악화되고, 당 방침에 맞는 작품을 써 내지 못하면서 완전히 폐인이 되었다. 그는 문예봉과 별거상태로 주을 온천 부근의 결핵환자 요양소에서 여생을 보내다 1970년 봄에 사망한 것으로 전해진다.

반면 부인인 문예봉은 1980년 춘향전의 월매역으로 복귀하면서 복권되었다. 1982년 김일성의 70회 생일을 맞아 배우로서는 최고의 영광인 인민배우가 되었고, 제1급 국가 훈장을 받았다. 그는 4남매와 13명의 손자손녀를 두는 등 안정적인 삶을 보내다 1999년 3월 26일 사망했다. 조선예술영화촬영소 명의로 된 부고에는 '생명의 마지막 순간까지 당과 수령에게 무한히 충직하였으며 우리 당의 문예정책 관철을 위해 모든 것을 다하였다'라고 기록되어 있으나, 극작가인 남편 임선규에 대한 언급은 한 마디도 없었다.

격 동 의 2 0 세 기 를 살 았 던 1 5 인 의 예 술 가

13

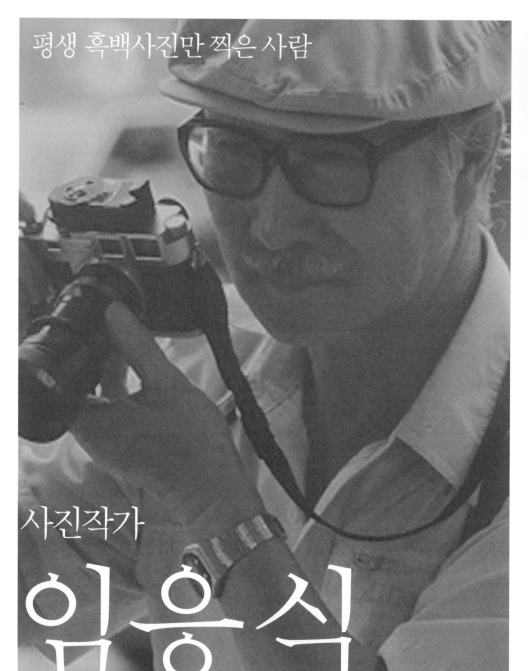

평생 흑백사진만 찍은 사람

사진작가

임응식

임응식은 1912년 11월 11일, 부산에서 여섯 남매의 막내로 태어났다. 그는 행복한 유년시절을 보냈다. 대대로 내려온 농토가 아주 많아서 집안이 넉넉했고, 6남매 중 막내라 부모와 형, 누나들의 귀여움을 한몸에 받고 자랐기 때문이다.

사 진 기 와 의 만 남

그가 사진이라는 것을 처음 알게 된 것은 그가 다섯 살이 되던 때였다. 두 누나가 모두 출가하고 당시 집에는 아들 형제만 넷이 있었는데, 어느 날 큰형이 오더니 동생들에게 무슨 중요한 행사라도 있는 것처럼 명령을 내렸다.

"오늘은 우리 4형제가 사진을 한 판 찍어야겠다. 다들 최고로 멋지게 차려 입는 거다. 빨리 서둘러라."

이런 큰형의 말에 모두들 서둘러 옷을 차려 입기 시작했다. 하지만 당시 다섯 살이었던 그는 '사진'이 무엇인지, '사진을 찍는다'라는

것이 무엇인지 하나도 몰랐다. 형들이 신나게 옷을 입는 것으로 미루어 외갓집에 가는 일만큼이나 신나는 일이라고 생각했을 뿐이다.

사진을 찍기 위해 차려 입은 이들 형제의 행색은 가히 일품이었다. 맏형은 흰 두루마기에 당시 유행하던 맥고모자를 썼고, 나머지 형제들 역시 두루마기를 입고 부잣집 아들이나 쓰던 학생모를 쓰고 길거리를 의젓하게 행진했다. 이렇게 괴상한 차림으로 길거리를 걸어가는 이들을 보고 마을 사람들이 모두 하나같이 "기물시럽제."라며 혀를 끌끌 찼다. 하지만 당시 나이가 어렸던 그는 마을 사람들이 왜 그들을 신기한 물건 바라보듯이 하는지 알지 못했다.

이렇게 한참을 걸은 끝에 도착한 곳은 도이 토쿠타로 사진관이었다. 계단을 밟고 이층으로 올라가니 학교 교실만 한 커다란 방이 나왔는데, 그 모습에 완전히 기가 죽고 말았다. 북쪽 천장과 벽이 온통 유리로 덮여 있었고, 네모지고 둥근 차광판과 반사판들이 여기저기 설치되어 있는 것이 여간 무서운 것이 아니었다. 그는 사진관이라는 곳이 병원보다 무서운 곳이구나 하는 생각을 했다.

난생 처음 형들과 함께 사진관으로 들어간 그는 그 기이한 내부광경에 완전히 기가 질렸다. 하지만 이보다 더 그를 공포에 떨게 만든 것은 바로 카메라였다. 대포처럼 생긴 것이 떡 버티고 서 있는데 그 속에 사람의 혼을 빼가는 괴물들이 잔뜩 들어 있는 것처럼 보였다. 시커먼 괴물상자에 박혀 있는 커다란 눈이 자기를 노려보는 것 같은 느낌이 들어 너무 무서웠다.

조금 있으니까 일본식 예복을 멋지게 차려 입은 할아버지 한 사람이 들어왔다. 노인은 이상하게 생긴 전등에 불을 넣고 반사판을 이

리저리 움직여 위치를 정하더니 설 자리를 정해 주었다. 맏형이 의자에 앉고 동생 셋이 조르르 서니 대충 키가 맞았다. 그는 그중에서 제일 끝자리에 섰는데 가슴이 떨려서 맏형처럼 점잖게 서 있을 수가 없었다. 연신 어깨를 흔들고 고개를 갸웃거리곤 했다. 할아버지가 도저히 안 되겠다 싶었는지 뒤쪽으로 가더니 지게막대기 같은 것을 가져오는 것이 보였다. 그 순간 그는 "아이구 이제 맞아 죽는구나." 하는 생각에 하얗게 질리고 말았다. 그래서 좀 말려달라고 형들을 쳐다보았지만, 어찌 된 일인지 형들이 모두 나 몰라라 하는 표정을 짓고 있었다.

"가만히 서 있어."

할아버지는 이렇게 얘기하며, 지게막대기의 갈라진 부분을 그의 목덜미에 갖다 대고 흔들리는 고개를 고정시켰다.

그 무렵에는 사진기술이 시원치 않아서 셔터가 열리고 닫히는 시간이 길었기 때문에 움직이는 피사체를 찍기가 아주 어려웠다. 그래서 미리 지게막대기를 준비해 놓고 어린아이들이 움직이면 이것을 사용해 고개를 고정시키곤 했다. 그도 바로 이 지게막대기에 의지해서 생애 최초의 사진을 찍게 되었던 것이다.

사진관에서의 경험은 어린 그의 가슴에 깊은 인상을 남겼다. 카메라를 다루던 노인의 경건한 자세, 사진 찍는 순간 피사체를 바라보던 노인의 눈빛이 그의 뇌리에 생생하게 남았다. 그 노인의 진지한 행동을 보면서 그는 사진 찍는 일이 아주 엄숙하고 경건한 행위라고 느꼈다.

임응식이 처음 사진을 찍어 본 것은 그가 와세다 중학교에 입학했던 열네 살 때였다. 만주 등지를 돌아다니며 사업을 하던 맏형이 입학 선물로 독일제 어린이용 카메라를 선물했다. 비누통만 한 그 카메라의 이름은 '박스 텡고르(Box Tengor)'였는데, 그것을 목에 걸고 다니며 얼마나 자랑을 했는지 모른다. 어린 나이에 카메라를 가지고 있는 사람은 부산 천지에 자기 하나밖에 없을 것이라는 생각에 마음껏 으스대고 다녔다.

하지만 그는 비누통 카메라의 성능에 대해서는 별로 기대하지 않았다. 큰 카메라로 찍는 것보다 어두침침하거나 흐리게 나올 것이라고 생각했기 때문이다. 그러면서도 그는 필름 넣는 법과 조리개 조절하는 법, 셔터 속도 맞추는 법, 필름 뽑는 법을 배웠다. 하지만 여기까지 배우고 나니 더 나아가 자신이 직접 현상, 인화를 해 보면 재미있을 것 같다는 생각이 들었다. 그는 귀여운 막내아들이 원한다면 수염이라도 뽑아 줄 자세가 되어 있는 아버지와 강력한 후원자인 맏형을 졸라 집안에 작업실을 가질 수 있었다. 말하자면 집 안에 사진관을 차린 셈이다.

바람이 쌩쌩 부는 어느 겨울날, 그는 칼바람을 맞으며 구덕산 기슭에 있는 수원지로 달려갔다. 그곳에서 비누통 카메라를 가지고 생애 처음으로 앙상한 가지만 남아 있는 오동나무를 찍었다. 멀리 상록수 숲을 배경으로 한 채 매서운 겨울바람에 앙상한 가지를 떨고 있는 오동나무, 이것이 그가 최초로 찍은 예술사진이었다.

따로 암실이 없었기 때문에 현상과 인화는 밤에 했다. 희미한 등불을 켜 놓은 작업실의 분위기가 자못 신령스럽기까지 한 어느 날 밤, 현상을 끝낸 인화지에 서서히 나무와 숲의 형상이 나타나기 시작했다. 그 순간 그는 이루 말할 수 없는 희열을 맛보았다. 마치 신비로운 마술사처럼 무에서 유를 창조해 낸 것이다.

구덕산 기슭의 숲과 나무를 작은 인화지에 옮겨다 놓은 그는 자신의 기술과 카메라의 요술을 자랑하기 위해 사진을 벽에다 걸어 놓고 집에 찾아오는 손님들에게 자랑을 했다. 그리고 나중에는 그것도 모자라 사진을 들고 다니며 친구들에게 과시했다.

이렇게 집 안에 작업실까지 마련해 놓고 사진을 찍었지만 정작 사진작가가 될 생각은 없었다. 당시 그의 꿈은 화가였다. 사실 사진은 그림을 보다 잘 그리기 위한 수단에 불과했다. 그림을 잘 그리기 위해서는 대상을 면밀하게 관찰하는 것이 우선인데, 사진이 이것을 도와준다고 생각했던 것이다.

취미생활과 결혼

화가가 되겠다는 꿈을 갖고 있던 그에게 가장 강력한 라이벌은 바로 위의 형이었다. 그와 형은 서로 이기겠다고 사생결단으로 그림에 매달렸다. 그러다가 어느 날 문득 이런 생각이 들었다. 당시 그는 취미로 바이올린을 하고 있었는데, 자기는 바이올린도 할 수 있지만 형은 오로지 미술 한 가지밖에 못하니 형에게 미술을 양보하자는 생각을 했던 것이다. 다음 날 아침 밥상머리에서 그는 가족들에게 중

대발표를 했다. 미술을 포기하고 이제부터 바이올린에 전념하겠다는 것이었다.

형에게 미술을 양보한 그는 그때부터 바이올린을 끼고 살았다. 바이올린으로 미술을 버린 한을 풀겠다는 독한 마음을 가지고 개인지도를 받으며 그야말로 미친 듯이 바이올린만 긁어댔다. 하지만 이런 아들을 바라보는 부모의 심정은 불안 그 자체였다. 결혼 적령기로 접어든 아들이 남들처럼 장가갈 생각은 하지 않고 바이올린에만 미쳐 있으니 이만저만 걱정이 되는 것이 아니었다. 당시 그의 나이는 열대여섯 살로 웬만한 집 아들들은 이미 혼처를 정해 놓은 상태였다. 하지만 그는 이런 부모의 걱정에 아랑곳하지 않았다. 낮에는 카메라를 들고 들과 산으로 쏘다니다가 밤이면 집에 들어와 밤새 바이올린을 켜댔다. 부모들은 날이 갈수록 노총각이 되어가는 아들을 불안한 마음으로 바라볼 뿐이었다.

이렇게 세월을 보내다가 어느덧 스물한 살이 되었다. 아버지는 아들 걱정을 하다하다 결국 몸져눕고 말았다. 이런 아버지를 보면서 그는 문득 정신이 들었다. 그래서 비록 때가 늦기는 했지만 부모님의 뜻에 따라 장가를 가기로 마음을 먹었다. 그래서 일본 나고야 여학교를 졸업하고 고향에 와 있는 이웃 마을 처녀와 결혼을 했다.

이렇게 일단 결혼을 하기는 했지만, 마음은 그대로 '총각'이었다. 가장으로서의 의무 같은 것에는 전혀 신경 쓰지 않고 자기가 살고 싶은 대로 살았다. 장가를 간 후에도 그전처럼 새벽 3, 4시까지 바이올린을 켰다. 바이올린에게 신랑을 통째로 빼앗긴 신부는 밤새 들려오는 남편의 바이올린 소리를 마치 지옥의 고문처럼 들으며 지내야

했다.

그러던 어느 날, 아내가 비장한 얼굴로 방에 들어왔다. 이번에는 결단을 내리고야 말겠다는 표정의 아내는 그에게서 바이올린을 빼앗아 밥주걱처럼 거꾸로 쥐고는 "나와 바이올린, 둘 중 하나를 선택하셔요."라고 하면서 바이올린을 바닥에 내려치려고 했다. 바로 그 순간 그는 잽싸게 아내의 손에 있던 바이올린을 빼앗았다. 그리고는 망치를 가져와 직접 바이올린을 때려 부쉈다. 그리고는 다음부터 다시는 바이올린을 하지 않겠다고 아내에게 맹세했다.

이때 그는 아내에게 사진은 어떠냐고 물었다. 그랬더니 사진은 좋다고 했다. 그러면서 현상이나 인화를 직접 자기가 하겠다고 했다. 이렇게 해서 사진작가의 길을 선택한 그는 그 길로 일본의 권위 있는 사진작가 요시카와를 찾아가 문하생으로 받아달라고 했다. 그러자 요시카와는 자신이 관여하는 사진연구단체의 회원으로 들어와 공부할 것을 권유했다.

사 진 작 가 의 길

여광사진구락부는 매월 정기모임을 갖고 출품된 작품에 대한 강평을 했다. 회원들이 작품을 몇 점씩 가지고 와 벽에 진열을 하면 연구회의 지도자 격에 해당되는 사람들이 이에 대해 평을 하는 식이었다. 그는 도이 에이치라는 선배작가의 이론이 마음에 들어 그를 배우려고 애를 썼다. 이 사람은 그가 난생 처음 무시무시한 사진관에 가서 기계 작대기에 목을 받치고 기념사진을 찍은 바로 그 '토비 사

진관’ 할아버지의 아들이었다.

1934년, 드디어 그의 출품작이 탄생했다. 일본의 월간 사진 잡지인 〈사진살롱〉에 〈초자의 정물〉이라는 작품이 입선되어 실린 것이다. 우리나라 사진계가 아직 사진관 사진사의 차원에 머물러 있을 때, 그는 일찍이 선진국의 예술풍토를 접하고, 사진을 예술의 차원으로까지 끌어올렸던 것이다.

하지만 당시에는 사진작가로 활동하는 것이 그다지 쉽지는 않았다. 1930년대와 1940년대, 그가 활동하던 부산은 일본군의 주요 요새로 군사기밀보호법이라는 것이 있어서 아무데나 카메라를 들이댔다가는 영락없이 잡혀가는 신세가 되곤 했다. 그는 요주의 인물이 되어 허구한 날 불려 다녔다. 피사체를 찾아다니는 것은 그다지 피곤하지 않았지만 헌병이랑 싸우는 일이 더 피곤했다. 그가 이런 일로 유치장에 갇히게 되면 형을 비롯한 집안 식구 모두 손이 발이 되도록 빌어서 그를 빼내곤 했다. 자유분방한 막내아들 덕분에 그의 집안 식구들은 모두 하루하루 살얼음판을 딛는 심정으로 살아야 했다.

일제의 감시 때문에 군사요새지인 부산에서는 마음껏 창작활동을 할 수 없다고 판단한 그는 창작의 자유를 찾아 부산을 떠나기로 마음먹었다. 그러던 차에 마침 어렸을 때부터 절친하게 지내던 친구의 아버지가 강릉우편국장으로 전근을 가게 되었다는 얘기를 들었다. 와세다 중학을 졸업하고 도시마 체신학교에서 공부한 경력을 갖고 있던 그는 친구에게 자기를 강릉우편국에 취직시켜 달라고 부탁했다. 마침 체신기술자가 부족했던 터라 취직은 의외로 쉽게 이루어졌다.

강릉으로, 중국으로, 일본으로

1935년 3월, 결혼 3년째 되던 해에 임응식은 아내를 동반하고 강릉으로 떠났다. 강릉의 풍경은 항구도시 부산과는 사뭇 달랐다. 태백산맥 한가운데 묻힌 고장이어서 부산에서는 보지 못한 고봉준령과 기기묘묘한 골짜기와 계곡들이 도처에 널려 있었다. 그 산들은 계절에 따라 형형색색 다양한 옷을 갈아입었다. 이렇게 계절마다 다른 얼굴을 하고 그를 맞아 주는 강릉을 자신의 전속모델로 생각했다.

하지만 이렇게 4년을 강릉에서 보내고 나니 슬슬 답답하다는 생각이 들기 시작했다. 강릉은 산골마을이라 서울이나 부산까지 가는 것이 힘들었다. '찍을 곳'은 많은데 '찍을 재료'를 구하기가 어려웠다. 일본 관헌의 방해와 간섭도 더는 견디기 어려웠다. 그래서 어느 날 과감하게 강릉을 떠나기로 결심했다.

1938년, 그는 카메라 한 대만 달랑 메고 마치 망명을 가는 심정으로 중국으로 떠났다. 당시 중국은 중일 전쟁이 한창일 때였다. 여기서 그는 일본인 행세를 하며 사진을 찍는 데 여러 가지 편의를 제공받았다. 일본인 행세를 하는 데 죄책감은 별로 없었다. 이 전쟁은 중국의 전쟁이지 조선의 전쟁이 아니라는 생각 때문이었다.

상상했던 대로 중국은 정말로 장관이었다. 만리장성, 자금성, 천안문, 송화강, 해란강 웅장하고 거대한 중국의 자연과 건물들을 고스란히 카메라에 담았다. 이렇게 6개월을 중국에서 보내다 조선으로 돌아왔다.

그 후 그는 부산 지방 체신국으로 자리를 옮겼다. 그런데 이 시기 슬럼프가 찾아왔다. 중국을 다녀오고 난 후 눈에 보이는 것들이 모두 심드렁해진 것이다. 일본 관헌들과 싸우는 것도 지겨웠다. 그래서 한동안 사진과 멀어졌고 체신부 직원 일만 하면서 보냈다.

해방 1년 전인 1944년, 그는 체신국 직원을 그만두고 일본으로 건너가 일본 물리탐광주식회사의 과학사진 담당요원으로 취직했다. 사무실에 틀어박혀 전신부호만 치다가 직접 카메라를 메고 지하세계를 탐험하니 그렇게 재미있을 수가 없었다.

하지만 이 일은 1년도 못 되어 끝나고 말았다. 해방이 되었기 때문이다. 그 후 그는 실업자가 되어 부산으로 돌아왔다. 당시 현해탄을 오가는 배편은 조선으로 돌아오는 사람들과 일본으로 떠나는 사람들을 태운 배들로 초만원을 이루었다. 배를 타는 일조차 어려웠기 때문에 짐 보따리를 갖고 탄다는 것이 무리였다. 그래서 그동안 찍은 사진 보따리를 일본에 남겨두고 올 수밖에 없었다. 그 안에는 그가 중학 시절 처음 찍은 사진에서부터 강릉에서 근무할 때 찍은 사진들도 들어 있었다. 그런데 이것을 모두 일본에 두고 올 수 밖에 없었으니 그 아쉬움은 이루 말할 수 없을 정도였다. 그 후로도 그는 일생 동안 이 사실을 두고두고 안타까워했다.

등 사 업

실직자가 되어 부산으로 돌아온 그는 당장 생계를 꾸려나갈 궁리를 해야 했다. 미련 없이 떠나온 체신국에 다시 넣어 달라고 할 염치

가 없어서 다른 사업을 구상하다가 등사업이 좋겠다는 생각을 했다. 인쇄기가 없던 시절이라 당시에는 가이방에다 원지를 대고 철필로 긁어 쓰는 등사가 인기였다. 때는 해방 후 각종 정치적 이데올로기들이 판을 치던 시절이었으며, 이에 따라 정치적 문구로 가득 찬 온갖 종류의 성명서와 선언문, 유인물들이 난무했다. 따라서 등사업은 당시로서는 상당히 전망이 있는 사업이었다. 그는 부산대교 도로변에 방 두 칸을 얻어 가게를 냈다.

당시 부산에는 '도떼기 시장'이라는 것이 있었다. 일본인들이 두고 간 물건들은 마구잡이로 파는 곳이었는데, 그 물건이 무엇에 쓰는 것인지 그리고 얼마나 값이 나가는지도 모르는 채 그저 일본인이 두고 갔으니 귀한 물건이겠지 생각하며 상자를 뜯어 보지도 않고 사가는 사람들도 많았다. 물건의 용도와 가치를 모르기는 물건을 파는 사람들도 마찬가지였다. 그래서 대개는 물건의 크기에 따라 값을 매기곤 했는데, 이 도떼기 시장에서는 일본인이 두고 간 카메라가 많이 거래되었다. 주로 젊은 학생들이 이것을 샀는데 막상 사기는 샀지만 필름을 어떻게 끼우는지, 사진은 어떻게 찍는지, 현상과 인화는 어떻게 하는지 아는 사람이 하나도 없었다.

바로 이때 그의 진가가 발휘되기 시작했다. 사람들 사이에 입소문으로 저기 대교로에 가면 등사가게가 있는데 그 주인인 임 아무개라는 사람이 사진에는 귀신이라더라 하는 소문이 퍼지면서 카메라를 들고 그의 가게를 찾는 사람들이 하나둘씩 늘어나니 시작했다. 처음에는 등사업으로 시작을 했는데, 나중에는 그의 가게가 본의 아니게 사진 강의실로 바뀐 것이다.

해방을 맞고 일본군이 물러가자 이번에는 미군이 부산에 들어오기 시작했다. 이 미군들을 따라 카메라와 사진도 함께 들어왔다. 하지만 미군들은 이렇게 찍은 사진을 맡길 곳이 없었다. 그래서 수소문 끝에 그의 가게를 찾아와 사진을 뽑아달라고 부탁했다. 필름은 물론 현상에 필요한 시설과 재료는 얼마든지 공급해 주겠다는 것이었다. 미군 손님들은 점점 더 늘어났다. 그러다가 결국 등사업을 때려치우고 사진 현상소를 시작했다. 현상소는 날이 갈수록 번창했다. 평생에 단 한 번 큰돈을 벌어본 것이 바로 이때였다.

조 국 의 현 실 을 사 진 에

해방은 되었지만 한반도를 둘러싼 주변 3국의 정세가 심상치 않았다. 나라가 풍전등화 같은 처지에 놓인 것이다. 그는 이런 조국의 현실을 사진으로 표현해 보기로 결심했다.

어떤 식으로 표현을 할까 궁리하고 있던 어느 날 우연히 시장통을 지나다가 바구니에 가득 담긴 병아리를 보게 되었다. 병아리들은 바깥바람이 추운지 깃털을 서로 비비며 울고 있었다. 그것을 보는 순간 그는 바로 저것이다 하는 생각이 들었다. 그것이 바로 우리나라가 처한 현실이라고 생각한 것이다.

그는 시장에서 병아리 다섯 마리를 사 왔다. 그리고 책상을 뒤집어 놓고 뒤집어진 책상 다리 위에 유리판을 올려놓았다. 그런 다음 그 유리 위에 병아리들을 올려놓고 밑에서 위로 올려다보는 구도로 사진을 찍었다. 이렇게 해서 탄생한 〈병아리〉는 제1회 도쿄국제사진

살롱에서 입상의 영광을 안았다.

1950년 한국 전쟁이 터졌다. 그가 사는 부산으로 피난민들이 밀려들어왔다. 그 무렵 그는 미국 문화원장인 유진 크네즈와 가까이 지내고 있었다. 크네즈는 고고학에 관심이 많아서 한국의 고고학자들과 발굴현장에 직접 찾아가 발굴과정을 직접 지켜보곤 했다. 임응식은 발굴 상황과 유물을 사진으로 기록하는 일을 했다.

1950년 9월, 어느 날 밤늦게 크네즈로부터 만나자는 연락이 왔다. 극비사항이니 아무한테도 얘기하지 말고 혼자 오라는 것이었다. 무슨 일인가 해서 갔더니 대뜸 "임 선생, 종군기자 한 번 해 볼 생각 없습니까?" 하는 것이었다. 너무 갑작스러운 제안에 처음에는 어안이 벙벙했다. 집에 돌아와 밤새 생각해 본 끝에 결국 전쟁터에 가기로 마음을 굳혔다. 아직 전쟁의 참상을 경험해 보지 못한 그는 전쟁에 대한 불안감보다는 눈앞에 펼쳐질 새로운 피사체에 대한 기대감으로 부풀어 있었다.

다음 날 그는 식구들에게 종군 사진기자가 되어 전쟁터로 나간다고 비장하게 선언했다. 가장이 전쟁터에 나간다고 하면 가족들이 울고불고해야 정상인데 모두들 무슨 신기한 여행이나 가는 줄 아는지 태평스러운 표정이었다. 내심 괘씸한 생각이 들었지만 당시 전쟁이 무엇인지 잘 몰랐던 가족들로서는 당연한 반응이었다.

그는 미 국무성 소속의 종군기자로 전쟁에 참가했다. 전쟁은 사진작가로서 그의 신념을 완전히 바꾸어 놓았다. 전쟁의 실상은 상상이상으로 처참했다. 곳곳에서 시체 썩는 냄새가 진동했다. 너무 끔찍하고 소름이 끼쳐 카메라를 들이댈 생각조차 할 수 없었다. 그래

서 사흘 동안은 한 장도 찍지 못했다. 그동안 아름다운 대상만을 아름답게 찍어대던 그로서는 썩어가는 시체에 카메라를 들이댄다는 것은 상상할 수 없는 일이었기 때문이다. 이때 그는 심각한 내면의 갈등을 겪었다. 그런 끝에 드디어 결론을 내렸다. 비참한 장면을 피할 것이 아니라 그것과 직접 맞부딪쳐야 한다고.

한국 전쟁을 기록한 사진들

인민군이 야전병원으로 사용하던 비원에 들어갔을 때, 그는 눈앞에 펼쳐진 처참한 광경에 입을 다물지 못했다. 시체를 숲길 양옆에 뉘어 놓았는데 끝도 없었다. 그중에는 노인도 있고 어린아이도 있었다. 단풍이 지기 시작한 비원의 풍경은 아름답기 그지없었다. 이렇게 아름다운 풍경 속에 들어가 있는 처참한 모습의 시체들. 마치 부조리극의 한 장면을 보는 듯 했다.

하지만 언제까지나 끔찍해하고 있을 수는 없었다. 그는 냉혹한 사진기자로 돌아가야만 했다. 그래서 그 처참한 모습을 카메라에 담기 시작했다. 예술사진가가 아닌 기록사진가로 생생한 역사의 현장을 기록으로 남겨야겠다는 일념으로 열심히 셔터를 눌렀다. 종군기자로 있으면서 그는 역사적인 인천상륙작전과 9. 28 서울 수복 장면을 카메라에 담을 수 있었다.

그해 10월 9일, 그는 종군사진기자로서의 임무를 마치고 부산으로 돌아왔다. 그리고 전쟁 중에 찍은 사진들을 모아 〈경인전선보도

사진전〉을 열었다. 전시회는 미 문화원과 광복동 그의 집 앞 거리, 이렇게 두 군데에서 열렸다. 전시회는 초만원을 이루었다. 전쟁을 직접 경험하지 못한 부산 사람들은 그가 목숨을 걸고 찍은 사진들을 보면서 전쟁의 참상을 경험했다. 남산 기슭에서 찍은 까맣게 그을린 시신들과 강물에서 건져낸 보통 몸통 크기보다 두 배로 부풀어 오른 시신들을 보고 신음소리를 내기도 했다.

전시회에 몰려든 사람들을 보면서 그는 사진쟁이로서 보람을 느꼈다. 하지만 아쉬운 것도 있었다. 35밀리미터의 주 카메라로 찍은 사진들이 하나도 없었기 때문이다. 모두가 미 국무성으로 보내서 찾을 수도 없었다. 나중에 크레즈로부터 그중 몇 장이 〈라이프〉 지에 실렸다는 소식을 들었지만, 어떤 사진이 실렸는지는 확인을 못했다.

생활주의적 사실주의

한국 전쟁은 임응식의 사진에 일대 혁명을 일으켰다. 그가 사진작가로 활동하고 있을 무렵, 우리 사진계는 일제 때부터 타성적으로 내려온 '빛과 그 해조의 흐름'을 무비판적으로 받아들이고 있었다. '빛과 그 해조'란 1922년경 일본의 사진작가 후쿠와라 신조가 창안한 것으로 '사진예술은 빛의 미묘한 해조에 의해 자연시를 구현하는 데에 있다'라는 예술관을 말하는 것이다.

이런 '빛과 그 해조의 사진'을 살롱사진이라고 했는데, 이런 살롱사진가들은 주로 광선의 아름다움이나 구도의 아름다움, 그리고 소재의 아름다움만을 추구하며 사진작품을 만들었다. 따라서 거기에

는 인간이 들어갈 틈이 없었다. 살롱파 사진작가들은 현실을 직시할 수 있는 능력도 없었을 뿐만 아니라 대상을 새롭게 해석해 내는 신선한 감각도 없었다.

그도 처음 사진을 찍을 때는 이런 의식에서 출발했다. 하지만 한국 전쟁을 경험하고 나서 사진에 대해 새로운 생각을 갖게 되었다. 이른바 살롱 사진이라고 불리는 작품경향에 반기를 들기 시작한 것이다. 아름다움만 추구할 뿐 현실감각이 전혀 없는 사진은 진정한 의미의 예술사진이 아니라고 생각했기 때문에 사회문제와 미래의 문제, 사람과 사람 사이의 문제를 외면하는 풍조를 그대로 따라갈 수는 없었다. 전쟁 중에 종군사진기자로 참여하면서 그는 사진작품은 아름다운 것이든 추한 것이든 삶 속에 일어나는 모든 현상들을 표현해야 한다는 생각을 굳히게 되었다. 그리고 자신이 새롭게 깨달은 이 진리를 '생활주의적 사실주의'라고 불렀다.

이때부터 임응식은 사진계에 자신의 주장을 강력하게 펴기 시작했다. 그러자 즉각 반발이 들어왔다.

"임응식 저 친구 전쟁 한 번 치르고 와서 사회주의자 닮아가는 거 아니야?"

그때까지 고루한 심미주의에서 벗어나지 못하고 있던 사람들은 그를 비난했지만 그럼에도 그는 자신의 주장을 굽히지 않았다.

이 무렵 그가 찍은 사진 중에 〈구직〉(1953)이라는 작품이 있다. 명동 거리에서 일자리를 찾아 나선 한 남자의 모습을 담은 사진이다. 모자를 눌러 쓰고 바지 주머니에 손을 찔러 넣은 채 벽에 기대어 고개를 숙이고 있는 남자. 그는 자기 가슴에 '구직(求職)'이라는 글자

를 쓴 종이를 붙이고 있다. 이 사진은 사실주의 작가 임응식의 예술 세계를 대변하는 명작으로 한국 전쟁 후 가난에 찌든 삶을 한 컷의 사진으로 생생하게 드러냈다는 평가를 받았다.

1955년, 그는 미국에서 발행되는 유명한 저널인 〈포토 애뉴얼 55〉에 〈나목〉(1953)을 발표했다. 서울에서 찍은 〈구직〉이 기록의 차원에서 한국 사진을 대표하는 고전이라면, 부산에서 찍은 〈나목〉은 또 다른 각도에서 임응식 사진의 묘미를 살린 대표작이라 할 수 있다. 강한 명암의 대비로 잔가지를 제거한 벌거벗은 나무에서 전쟁의 황량함이 느껴진다는 평가를 받고 있다.

문화 예술 인 들 을 담 다

임응식은 문화예술인들의 모습을 필름에 담는 작업도 했다. 그것이 문화사적으로 중요한 일이라고 생각했기 때문이다. 화가 김기창, 김환기, 수필가 김소은, 작곡가 안익태 등 수많은 문화예술인들이 그의 카메라에 담겼다. 그중 가장 기억에 남는 사람은 안익태였다.

1955년, 안익태는 이승만 대통령의 초청을 받아 한국으로 들어왔다. 하지만 오랜만에 귀국한 그를 반기는 사람은 그다지 많지 않았다. 어려운 시기에 조국을 버리고 외국으로 도피한 기회주의자라는 비난이 쏟아지고 있었기 때문이다. 그래서 그는 고국에서의 시간을 조금은 외롭게 보내고 있었다. 임응식은 그의 연주회장을 찾아갔다. 사진을 찍기 위해 왔다고 얘기하고 수인사를 나눈 후 마음껏 사진을 찍을 수 있었다.

지난 1991년 8월, 안익태는 문화부가 지정한 이달의 문화인물이 되었다. 애국가를 작곡한 음악가에 대한 예우 차원에서 문화인물로 지정하기는 했는데, 정작 문화부에는 안익태의 사진이 없었다. 수소문 끝에 임응식이 그의 사진을 가지고 있다는 소식을 듣고 그에게 사진을 구해 갔다. 그래서 그가 찍은 안익태의 사진이 전국 각 언론사에 배포되었다.

일생 동안 사진을 찍으면서 그에게는 아쉬운 일이 많았다. 그중에서 가장 아쉬웠던 것은 화가 이중섭의 사진을 끝내 찍지 못했다는 것이다. 그가 이중섭을 처음 알게 된 것은 1950년대 부산 피난 시절이었다. 당시 부산에는 피난 차 내려온 문화예술인들이 총집결해 있었다. 하지만 그는 그때 이중섭에게 별 관심이 없었다. 그 사람이 예술사적으로 무슨 족적을 남길 사람처럼 보이지 않았기 때문이다. 무엇이 조금 잘못된 사람처럼 그렇게 살다가 이름 없이 사라질 인물로만 여겼다.

어느 날 문인들의 사랑방이었던 문예살롱에서 한참을 보내다가 저녁 때가 되어 다방 문을 나서는데 문밖에 낯익은 사람들이 걱정스러운 표정을 하고 서 있는 것이 보였다. 무슨 일인가 하고 다가가 보니 이중섭이 길바닥에 쭉 늘어져 누워 있는 모습이 보였다. 순간 그는 사진쟁이의 기질을 발휘해 카메라를 들고 그 앞으로 다가갔다. 그러다 그만 이중섭과 눈이 마주치고 말았다. 그는 찔끔해서 머뭇거렸다. 이중섭은 고통과 원망과 가련함이 가득 찬 눈을 하고 있었다. 그런 눈으로 그를 바라보는 것이 마치 이 비참한 꼴을 네가 꼭 찍어야 되겠느냐고 말하는 것 같았다. 결국 그는 카메라를 거두어들이고

말았다. 고통에 차서 누워 있는 사람을 찍을 만큼 마음이 모질지를 못했기 때문이다.

이렇게 해서 천재 화가 이중섭의 모습을 카메라에 담을 기회를 영영 놓치고 말았고, 그는 이것을 두고두고 자신의 사진인생에서 가장 커다란 실수라고 생각했다. 피사체의 상황이 어떻든 냉정한 시각으로 그것을 카메라에 담아야 하는 것이 진정한 의미의 프로의식을 가진 작가라는 사실을 잠시 잊었던 것이다.

국 제　사 진 전　유 치

임응식이 한국 사진계를 위해 한 일 중에서 가장 중요한 일 하나는 한국 최초로 국제적인 규모의 사진전을 유치했다는 것이다. 〈인간가족전〉이라는 이름의 이 기념비적인 사진전은 미국 뉴욕 현대미술관 개관 25주년 기념행사로 개최된 것이었다. 5년간의 준비 끝에 1955년에 펼쳐진 이 사진전은 뉴욕 현지와 미국 도시에서의 순회를 끝낸 다음 유럽 각 지역을 돌고 있었다. 미국의 사진작가뿐만 아니라 전 세계 68개국의 사진작가 273명의 작품 504점을 전시하는 대규모 사진전이었다.

〈인간가족전〉이라는 이름에서 알 수 있는 것처럼 이 전시회의 이념은 '전 세계 사람들은 모두 한가족'이라는 것이었다. 제1, 2차 세계대전을 경험한 당시 사람들을 향해 이념과 인종, 경제적 이해관계의 갈등을 넘어선 새로운 화합의 기치를 내건 전시회였다. 특히 한국 전쟁을 경험한 우리나라 사람들에게 〈인간가족전〉은 반목과 갈

등을 넘어선 화합의 이미지를 부각시킬 수 있는 좋은 기회였다.

임응식이 처음 이 전시회에 대한 소식을 들은 것은 1955년 10월쯤이었다. 그는 동료 사진작가와 함께 이 전시회가 유럽을 거쳐 아시아에 올 때쯤 기회를 봐서 한국에 유치해 보자는 것에 합의했다. 그리고 사진협회 관계자에게 이런 뜻을 전했는데, 모두들 자신이 없는지 난감하다는 표정을 지었다.

그 후 그는 친구와 함께 미국 대사관을 찾아가 얘기를 해 보았다. 그러나 대사관 측은 이것이 개인 두 사람의 의견이라는 것을 알고 상당히 미온적인 태도를 취했다. 이렇게 일이 잘 추진되지 않자 그는 그 이듬해에 미 국무성과 뉴욕 현대미술관 기획자에게 각각 편지를 보냈다.

이렇게 편지를 보낸 지 한 달 만에 반응이 왔다. 미국 대사로부터 만나자는 연락이 온 것이다. 그 자리에서 미국 대사는 뉴욕 현대미술관으로부터 한국에서 전시회를 열겠다는 통보가 왔다는 반가운 소식을 전했다. 그 후로 임응식은 여러 기관과 단체에 협조를 요청했다. 이렇게 하면서 발 벗고 뛴 결과 드디어 1957년 3월, 우리나라 최초로 국제 규모의 사진전을 유치할 수 있었다.

사 진 계 의 발 전 을 위 해

임응식이 한국 사진계에 끼친 공로 중에서 빼놓을 수 없는 것은 국전에 사진 부문을 포함시켰다는 것이다. 사진협회가 이 운동을 처음 추진한 것은 1953년이었는데, 그때부터 무려 12년의 고투 끝에

사진에 현실을 담은 작가 임응식.

겨우 뜻하는 바를 이룰 수 있었다. 사진 부문의 국전 가입 문제가 처음 표결에 붙여졌을 때만 해도 사진을 예술로 인정하지 않는 사람들이 많았다. 예술가 중에도 사진이란 찰칵하는 사이에 만들어지는 것인데 그것을 어떻게 창작예술이라고 할 수 있겠느냐고 생각하는 사람이 있었던 것이다. 하지만 그는 이에 굴하지 않고 기회가 있을 때마다 사진이 예술이라는 점을 역설했다. 그리고 사진계에 행사가 있

을 때마다 칼럼을 통해 이것을 적극 홍보했다.

이런 노력 끝에 드디어 1961년 예술원 총회에서 사진 부문의 국전 신설안이 만장일치로 가결되었다. 하지만 그로부터 몇 달 후에 5.16 군사 쿠데타가 일어나는 바람에 이 안은 몇 년 동안 실행에 옮겨지지 못했다. 그러다가 가입안을 발의한 지 12년 만인 1964년부터 비로소 국전에 사진 부문이 신설되어 출품작을 받기 시작했다.

이렇게 작품 제작과 사진계의 발전을 위해 일했던 임응식은 대학에서 학생들을 가르치는 일에도 열과 성을 바쳤다. 1953년 처음 서울대학교로부터 학생들을 가르쳐달라는 요청을 받았을 때, 그는 5년제 중학교와 체신학교를 다닌 것이 학력의 전부인 자신이 대학생을 가르치는 것은 언어도단이라고 생각했다. 하지만 대한민국에는 사진을 가르칠 사람이 그밖에 없다는 간곡한 부탁에 결국 그 제안을 수락했다. 그리고 그 후 20여 년 동안 국내외 여러 미술대학에서 학생들을 가르쳤다.

1960년대 이후 그는 옛 건축물을 카메라에 담는 데 주력했다. 그리고 1976년, 비원, 경복궁, 종묘, 칠궁, 소쇄원을 담은 한국의 고건축 시리즈를 내놓았다. 이전까지의 경향과는 다소 다른 면이 있으나 이는 전통의 가치를 통해서 휴머니즘을 재발견하고자 하는 시도였다.

지난 1991년 임응식은 150여 점의 작품을 국립현대미술관에 기증했다. 2000년 사진의 해 조직위원장을 맡으면서 한국사진 100여 년을 갈무리하는 데 힘을 썼다. 이렇게 여든이 넘은 고령에도 한국 사진을 위해 힘썼던 그는 그 이듬해인 2001년, 여든 아홉 살을 일기로 세상을 떠났다.

격동의 20세기를 살았던 15인의 예술가

14

우리 문화의 수문장

澗松 全鎣弼先生像

고미술품 수집가

전형필

간송

전형필은 1906년 서울에서 중추원 의관을 지낸 전
영기의 아들로 태어났다. 그의 집안은 지금의 동대
문 시장에 해당되는 배우개장에서 장사를 했는데, 여기에서 꽤 큰돈
을 모아 서울 장안에서 다섯 손가락 안에 드는 부자로 꼽혔다. 그의
집안은 장사를 천하게 여기던 다른 양반집과는 달리 일찍이 장사에
눈을 떠 배우개의 상권을 하나씩 넓혀나가면서 돈을 모았다. 그리고
이렇게 모은 돈으로 전국 각지의 농지를 차례로 구입했는데, 그래서
그의 증조할아버지 대에는 전국에 수만 석의 농사를 짓는 갑부가 되
어 있었다.

어 린 시 절

전형필의 증조할아버지에게는 전창렬, 전창업 두 아들이 있었다.
그가 태어났을 때 할아버지는 70대 중반이었고, 작은 할아버지는 예
순아홉 살, 그리고 부모는 마흔 살이 훌쩍 넘어 있었다. 그의 위로는

열네 살 터울의 형이 한 명 있을 뿐이었다. 이렇게 자손이 귀한 집안에서 아들이 태어나자 모두들 기뻐했다. 그는 태어나자마자 자식이 없던 작은 할아버지 댁의 양자가 되었다. 호적에는 양자로 올랐지만, 실제로 자랄 때에는 친자와 양자의 구별이 없었다. 양쪽 집을 드나들면서 친부모와 양부모 모두의 사랑을 듬뿍 받으며 행복한 어린 시절을 보냈다.

완고한 할아버지는 그에게 신식 교육을 허락하지 않았다. 그래서 열 살 때까지 집에 선생을 모셔 놓고 한문과 경서를 공부했다. 신식 교육은 할아버지가 세상을 떠난 후에야 받을 수 있었다. 그는 열두 살이라는 비교적 늦은 나이에 효제초등학교에 들어갔다.

할아버지의 죽음을 시작으로 집안 어른들이 차례로 세상을 떠났다. 그래서 3년 내내 집 안에 곡소리가 그치지 않았다. 조부들의 3년상을 마치기 전에 양아버지가 세상을 떠났고, 그로부터 보름이 채 안 되서 유일한 친형 형설이 스물여덟 살의 젊은 나이로 자식 하나 없이 급사했다.

열다섯 살 때인 1921년 전형필은 휘문고보에 들어갔다. 죽음의 그림자가 집안을 휩쓸고 지나간 후, 그에게는 대를 이어야 한다는 막중한 책임감이 주어졌다. 그래서 3년 후인 1924년, 김점순이라는 처녀와 결혼했다. 당시 그의 나이는 열여덟 살이었다.

고 미 술 에 눈 뜨 다

그가 처음 미술에 관심을 갖기 시작한 것은 휘문고보에 다닐 때부

터였다. 당시 휘문고보에는 우리나라 최초의 서양화가 고희동이 미술교사로 재직하고 있었는데, 유난히 예술적 감수성이 뛰어난 그를 매우 아꼈다. 당시 그의 주변에는 문학과 예술에 관심 있는 친구들이 많았다. 서양화가 이마동과 시인 김영랑이 같은 학교에 다녔으며, 역사소설의 대가 월탄 박종화는 그와 내외 종간이었다. 이렇게 청년 시절부터 화가, 문인 지망생들과 자주 어울리며 그는 문학과 예술에 대한 감각을 키웠다.

휘문고보를 졸업한 후, 일본으로 건너가 와세다 대학 법학부에 들어갔다. 유학 시절, 일본에 들어와 있는 다양한 종류의 서양예술을 접했는데, 특히 미술, 음악, 연극과 같은 예술 방면에 관심이 많아 틈만 나면 음악회, 전시회, 연극 공연을 쫓아다녔다.

그러던 어느 날, 그가 고서점에 들어가 책을 고르고 있는데, 한 일본 학생이 "식민지 조선에게도 그런 것이 의미가 있나?" 하는 소리가 들렸다. 그 순간 그는 마음속 깊이 분노를 느꼈다. 그 뼈아픈 경험은 훗날 그가 두고두고 민족의식을 다지는 계기가 되었다.

일본에서 유학하고 있던 대학 3학년 때 방학을 맞아 고향에 왔다. 이때 고희동의 소개로 한국 고미술에 조예가 깊었던 오세창을 만났다. 오세창은 3·1 독립선언문을 발표한 33인 중 한 명으로 우리나라 고미술에 대해 남다른 안목과 애정을 가지고 있는 사람이었다. 그 후 전형필은 오세창을 스승으로 모시고 글씨와 그림을 배웠다. 그 밑에서 추사 김정희 이후로 내려오는 고증학을 익혔고, 옛 서화와 골동품을 보는 안목을 길렀다. 그가 간송이라는 호를 얻은 것도 바로 이때였다.

이 무렵 홀로된 형수가 세상을 떠났다. 그리고 얼마 후 아버지마저 세상을 떠나면서 집안에 어른이라고는 어머니 혼자만 남게 되었다. 이로써 그는 20대의 어린 나이에 외가와 친가의 10만 석 재산을 물려받은 가장이 되었다.

하지만 그는 물려받은 재산을 함부로 쓰지 않았다. 그의 집안은 부자였지만, 돈을 함부로 쓰는 집안이 아니었다. 어려서부터 그는 돈을 함부로 쓰면 안 된다는 소리를 귀에 목이 박히도록 들으며 자랐다. 그러면서도 꼭 써야 할 곳에는 돈을 아끼지 않았다. 이런 집안 어른들의 가르침을 받고 자랐기 때문인지 전형필 역시 꼭 써야 할 곳에만 돈을 썼다.

대학을 졸업하고 귀국한 그는 본격적으로 문화재 수업을 받으며 고서와 도자기를 사들이기 시작했다. 아직 고미술을 보는 안목이 아마추어에 불과했던 그는 골동품을 살 때마다 오세창과 의논했으며, 그의 지도에 따라 모든 일을 처리했다.

1934년 7월, 전형필은 프랑스 사람으로부터 경기도 고양군 성북리(지금의 성북동)에 있는 양옥 건물과 그 주변 땅을 샀다. 훗날 간송미술관의 터전이 된 바로 그 땅이다. 그는 사들인 양옥건물을 '북단장'이라고 이름 짓고 여기에 수집한 문화재를 보관했다.

그 무렵 그는 골동품을 사러 인사동에 자주 나갔다. 그러다가 인사동에 있는 고서점인 한남서림을 인수했다. 이곳은 그가 고서적을 사고파는 가게이자 서화와 골동품을 사들이는 본거지이기도 했다.

사람들이 이곳으로 물건을 가져오면 그가 직접 나서서 물건을 살펴보고 값을 흥정했는데, 처음에는 안목이 없어 속는 일도 많았다. 그래서 오세창의 조언을 받은 다음 거래를 했는데, 워낙 많이 사들이다 보니 나중에는 물건을 보는 안목이 생겨 진품과 가품을 정확하게 가려낼 수 있게 되었다. 그는 이렇게 해서 사들인 귀한 서화와 골동품을 절대로 다시 팔지 않았다.

한남서림 시절 그가 사들인 고미술품 중에는 그 유명한 겸재 정선의 화첩과 〈해악전신첩〉도 있었다. 이것은 장형수라는 사람이 친일파로 유명한 송병준의 집에서 직접 찾아낸 것이었다. 당시 장형수는 고미술품을 찾기 위해 경기도 용인군 양지면 일대를 더듬고 있었다. 그러다가 송병준의 집에 무언가 값나가는 물건이 있을 것 같아서 무조건 집 안으로 들어갔다. 때마침 젊은 주인이 말을 타고 나타나 집 구경을 하러 왔다고 하자 순순히 안으로 들어오라고 했다.

주인은 벽장 안에 있는 여러 가지 물건들을 그에게 보여 주었다. 예상대로 그 집에는 오원 장승업의 산수화와 병풍, 고려자기와 금동불상 등 귀한 것이 아주 많았다. 하지만 주인은 물건을 보여 주기만 할 뿐 팔려고는 하지 않았다.

해가 저물어 그 집에서 하룻밤을 묵기로 하고 뒷간에 다녀오는데, 마침 머슴이 사랑채에 군불을 때고 있었다. 머슴이 불쏘시개로 무슨 문서 뭉치 같은 것을 마구 아궁이에 집어넣는 것이 보였다. 가까이 가서 보니 쪽빛 비단으로 꾸민 책 하나가 눈에 들어왔다. 재빨리 집어서 펼쳐 보니 바로 겸재 정선의 화첩이었다.

그는 화첩을 가지고 주인에게 가서 기왕에 아궁이에서 사라질 뻔

한 물건이니 자기에게 팔라고 했다. 그러자 주인은 군소리 없이 그에게 화첩을 팔았다. 당시 장형수가 그림 값으로 지불한 돈은 20원이었다. 이렇게 해서 구한 겸재의 화첩을 한남서림으로 가져왔다.

전형필은 그림의 가치에 해당되는 돈을 주고 겸재의 화첩을 샀다. 사실 골동품은 정해진 가격이 있는 것이 아니라 부르는 게 값인 경우가 많았다. 그래서 개중에는 주인이 물건의 가치를 잘 몰라서 의외로 헐값에 사는 경우도 있었다. 하지만 전형필은 그렇게 하지 않았다. 언제나 물건의 가치에 해당되는 돈을 주고 그것을 샀다. 이러다보니 한남서림에는 사방에서 좋은 물건을 가지고 오는 사람들로 붐볐다.

전형필이 한남서림을 통해 사들인 미술품은 이루 헤아릴 수 없이 많았다. 추사 김정희, 겸재 정선, 단원 김홍도, 혜원 신윤복, 오원 장승업 등 조선 시대를 대표하는 서화가들의 작품은 물론 고려자기와 조선 시대의 도자기들도 수없이 사들였다.

평 생 의 업 이 된
문 화 재 수 집

당시 대부분의 부잣집 아들들은 남아도는 돈을 주체할 수 없어 주색에 빠지는 경우가 많았다. 하지만 전형필은 자신에게 주어진 부를 헛되게 쓰지 않았다. 항상 검소하게 생활했으며, 늘 무명 두루마기에 고무신만 신고 다녔다. 나중에 복장이 양복으로 바뀌기는 했지만 후줄근하기는 마찬가지였다. 이렇게 검소한 그가 유일하게 돈을 물

쓰듯 할 때가 있었는데, 그것은 바로 골동품을 구입할 때였다.

그는 부친으로부터 물려받은 막대한 재산을 모두 우리 문화재를 사들이는데 썼다. 일본의 식민지배 아래에서 유형, 무형의 민족문화들이 하나둘씩 사라져가던 시절이었다. 조선의 백자가 여염집의 개밥그릇이나 요강으로 쓰이는 경우가 허다했으며, 당장 생활이 곤란했던 조선 사람들은 그것이 얼마나 귀한 것인지도 모른 채 단 몇 푼에 일본의 수집가들에게 팔아넘기곤 했다.

일본의 골동품상들은 조선 사람들이 많이 살던 북촌의 주택가로 사람을 보냈다. 이들은 골목에서 "옛날 물건 사세요." 하고 외치며 사람들을 유인한 다음 집 안으로 들어가 그럴듯한 물건을 싹쓸이하곤 했다. 사방탁자, 반상, 문갑, 필통, 연적, 항아리, 주전자, 도자기 등이 이렇게 해서 진고개에 있는 일본인 골동품상으로 팔려 나갔다. 그리고 일본 상인들은 이렇게 헐값에 사들인 골동품을 일본이나 대만으로 보내 수십 배 혹은 수백 배의 이익을 남겼다.

이들이 팔아넘긴 골동품 중에는 값싼 것도 있었지만 국보급에 해당되는 것도 있었다. 이렇게 귀한 문화재들이 외국으로 팔려나가는 것을 보면서 그는 이래서는 안 되겠다고 생각했다. 그래서 문화재를 사 모으기 시작했는데, 이것이 결국 평생의 업이 됐다.

청 자 상 감 운 학 문 매 병

1935년의 어느 날, 평소에 잘 알고 지내던 골동품상 심보가 간송을 찾아왔다.

"대단한 물건이 하나 있습니다. 명품이기는 한데 부르는 값이 너무 비싸서 모두들 군침만 흘리고 있습니다."

대단한 물건이란 바로 청자상감운학문매병(국보 제68호)이었다. 이 매병은 개성 근처의 어느 산중에 묻혀 있다가 도굴꾼이 발굴한 것이었다. 발굴된 후에 곧바로 어느 거간꾼의 손에 넘어갔는데, 그 후 여러 사람을 거쳐 현재는 마에다 사이이치로라는 골동품상에게 넘어간 상태였다.

얘기를 들은 간송은 우선 물건을 보기 위해 사이이치로의 집으로 갔다. 주인이 물건을 보여 주는 순간, 그는 입을 다물 수가 없었다. 조그만 주둥이 밑으로 학 날개처럼 우아하게 펼쳐진 어깨 선, 풍만한 가슴과 늘씬하게 흘러내린 선, 흰 구름이 넘실 떠다니고 수십 마리의 학이 날갯짓 하는 비췻빛 하늘이 그렇게 아름다울 수가 없었다.

"2만 원 주시오."

마에다는 이렇게 말하고 더 이상 입을 열지 않았다. 살 테면 사고 말 테면 말라는 태도였다. 1935년 당시 경성에서 기와집 한 채가 1천원, 쌀 한 가마니가 16원 하던 시절이었다.

그 말을 듣고 심보가 놀라서 물건 값을 조금 깎자고 했지만, 주인은 요지부동이었다. 이렇게 두 사람이 실랑이를 하고 있는 동안에도 간송은 묵묵히 도자기만 바라보고 있었다. 그 후 시간이 얼마나 흘렀을까, 그가 정적을 깨고 입을 열었다.

"2만 원 드리지요."

순간 사이이치로와 심보의 눈이 휘둥그레졌다. 식민지 조선의 청년이 이렇게 어마어마한 값을 지불하고 매병을 살 것이라고는 예상

하지 못했기 때문이다. 고려청자 최고의 명품으로 꼽히는 청자상감운학문매병은 이렇게 해서 간송에게로 넘어왔다.

조 선 백 자 를 얻 기 위 해

1936년 11월, 소화통에 있는 경성미술구락부 회관이 갑자기 사람들로 붐볐다. 얼마 전 세상을 떠난 제일은행 은행장 모리 고이치의 소장품에 대한 전시와 경매가 열리는 날이었다. 모리 고이치는 경성에서도 유명한 미술품 수집가였는데, 한번 산 미술품은 절대로 다시 파는 법이 없는 사람이었다.

그런데 이런 그가 어느 날 유언도 없이 갑자기 세상을 떠났다. 유족들은 고인이 남긴 막대한 양의 미술품을 어떻게 처리할까 고심했다. 그가 생전에 수집한 고미술품은 약 200여 점 정도 되었는데, 그중에는 국보급에 해당되는 것도 있었다.

"심히 애통한 일입니다. 그런데 고인께서 평소에 애장하셨던 미술품은 어떻게 하실 겁니까?"

어느 날 경성미술구락부 사장 사사키가 유족에게 넌지시 물었다.

"글쎄요. 저희도 그 많은 도자기를 다 어떻게 처리할지 걱정입니다. 그중에는 아주 귀한 조선백자도 있는데, 고인께서 따로 남기신 유언이 없어서 고민하고 있는 중입니다."

이 말을 듣고 사사키는 유족들에게 그가 소장했던 고미술품을 경매에 부치자고 제안했다. 유족들은 그 자리에서 흔쾌히 사사키의 제안을 받아들였다. 이렇게 해서 경성미술구락부에서 전시를 겸한 경

매가 이루어졌다.

모리 고이치의 소장품이 경매에 나온다는 소식을 듣고 경성의 수집가들이 모두 들썩거렸다. 고이치의 소장품은 양이나 희귀성에 있어서 타의 추종을 불허하는 것이었기 때문이다. 곧 수집가들 사이에 물밑 작전이 시작되었다.

당시 경성에는 온고당이라는 고미술상을 경영하고 있던 심보라는 일본인 골동품상이 있었다. 전형필과 막역한 사이였던 그는 고이치의 소장품을 경매에 부친다는 소식을 듣고 급히 그를 찾았다. 심보가 경매에 부칠 미술품들의 사진을 미리 보여 주자 간송은 그중에서 세 개를 골라 탁자 위에 놓았다.

"간송 선생, 이번 기회를 놓치시면 후회하실 겁니다. 이번에 잡지 못하면 이 귀중한 물건들이 영원히 조선에서 사라지게 될 테니까요. 이것은 지난번에 구입한 천학매병과 쌍벽을 이룰 정도로 명품 중의 명품에 속합니다."

"예상가격은 얼마로 보고 있소?"

사진을 뚫어져라 쳐다보던 간송이 이렇게 묻자 심보는 대답했다.

"경합이 얼마나 치열한가에 따라 다르지요. 이번에는 기라성 같은 수집가들이 모두 참여하니 아마 1만 원은 족히 되지 않을까 싶습니다. 그 이상이 될 수도 있고요."

간송은 할 말을 잃었다. 그는 자신이 가지고 있는 재산을 머릿속으로 헤아려 보았다. 마치 소총으로 탱크 부대를 막으려고 하는 듯한 느낌이었다. 그는 단단히 각오하고 경매에 임했다.

과연 경매장에는 장안의 내로라하는 수집가들이 모두 모였다. 자

질구레한 물건부터 경매가 시작되었는데, 오후 2시쯤 되었을까. 탁자에 흰 바탕에 난, 국화, 풀, 벌레가 진사와 철체로 암각된 병이 올라왔다. 그 순간 사람들의 눈이 번뜩였다.

500원부터 시작된 경매는 순식간에 1만 원으로 올라갔다. 가격이 이쯤 되자 웬만한 사람들은 모두 떨어져나가고 마지막에 결국 심보와 야마나키라는 일본인 수집가만 남게 되었다.

"1만 500원."

야마나키가 이렇게 외치자 심보가 지지 않을세라 외쳤다.

"1만 4,500원."

누구도 상상할 수도 없는 엄청난 가격이었다. 계속되는 신경전에 지칠 대로 지친 야마나키가 1만 4,510원을 부르자 심보는 1만 4,580원을 불렀다. 야마나키는 결국 두 손을 들고 말았다.

이렇게 해서 간송은 희귀한 조선백자를 손에 넣을 수 있었다. 당시 그가 구입한 이 귀중한 백자는 지금 간송 미술관에 보관되어 있다. 전형필은 문화재를 사들이기 위해 엄청난 돈을 쏟아 부었다. 웬만한 부자가 아니면 감당할 수 없는 액수였다.

골동품을 위해
농장을 팔다

전형필은 자신이 꼭 사야겠다고 생각한 골동품이 있으면 어떻게든지 그것을 손에 넣었다. 물건 하나를 사들일 때마다 우여곡절을 많이 겪었는데, 그중에서 청자원숭이오리연적과 관련된 일화가 유

명하다.

1920년대 일본 동경에서 변호사로 일하던 존 캐스비라는 영국인이 있었다. 그는 조선과 중국, 일본의 도자기를 수없이 사들인 골동품 수집가로 유명했는데, 동양 삼국의 도자기 중에서 고려자기를 최고로 쳤다. 캐스비가 값나가는 고려자기를 가지고 있다는 소문을 들은 간송은 언젠가는 그가 자신의 소장품을 모두 내놓을 때가 있을 것이라고 믿었다. 그래서 주변의 골동품 상인들에게 캐스비가 물건을 내놓게 되면 자기에게 먼저 연락해 달라고 당부했다.

1937년 간송은 일본에 있는 한 골동품상의 편지를 받았다. 간송의 예상대로 캐스비가 수집품을 모두 팔고 본국으로 돌아간다는 편지였다. 이 소식을 들은 간송은 그 길로 일본으로 건너가 캐스비에게 그가 가지고 있는 한국 문화재를 모두 팔라고 했다. 하지만 어찌 된 일인지 캐스비는 얼른 교섭에 응하지 않고 질질 시간만 끌었다. 그를 설득하다가 지친 간송은 어쩔 수 없이 교섭을 단념하고 조선으로 돌아왔다.

그런데 그로부터 며칠 후 간송의 애국심을 칭찬하는 기사가 신문에 실렸다. 신문을 읽고 놀란 캐스비는 그 길로 조선으로 달려와 자신이 가지고 있는 한국 문화재를 모두 그에게 판다고 했다.

하지만 문제가 여기서 끝난 것은 아니었다. 엄청난 액수의 골동품 값을 어떻게 지불하느냐는 문제가 남아 있었다. 생각 끝에 간송은 대대로 내려오던 공주 농장을 처분하기로 했다. 그러자 그의 어머니가 반대하고 나섰다. 그까짓 골동품을 사기 위해 조상 대대로 내려오는 농장을 팔 수는 없다는 것이었다. 그러나 그는 어머니의 반대

를 무릅쓰고 농장을 처분해 캐스비의 골동품을 모두 샀다. 이때 그가 사들인 골동품 중에 청자원숭이오리연적이 있는데, 이것은 그 후 국보로 지정되어 지금 간송 미술관에 보관되어 있다.

그가 영국인 수집가 캐스비로부터 고려청자를 비롯한 골동품을 살 때 지불한 돈이 10만 원이었는데, 이 돈은 당시 기와집 50채를 살 수 있는 돈이었다.

그 외에도 그는 외국인의 손에 넘어갈 뻔한 문화재를 수없이 위기의 순간에서 구했다. 괴산군 칠성면에 있는 절터에서 일본인이 마을 사람을 위협해 부도탑을 가져갔다는 소문을 듣고 일본항으로 달려가 반출 직전의 부도탑을 다시 사왔다는 일화도 유명하다. 또 오사카 경매장에 언제 어떻게 반출되었는지도 모르는 고려 시대 석탑이 매물로 나왔다는 소리를 듣고 일본으로 달려가기도 했다. 여기서 일본인들과 끈질기게 경합을 벌인 끝에 결국 석탑을 조선으로 가져 올 수 있었다.

최 초 의 사 립 미 술 관 , 보 화 각

1938년, 전형필은 우리나라 최초의 사립미술관인 보화각을 세웠다. 미술관 건물을 짓는 동안 그는 매일 같이 공사현장에 나와서 꼼꼼하게 작업현장을 관리했다. 당시 보화각은 최고의 건물로 꼽혔다. 대리석으로 계단을 만들고, 전시실 바닥에는 쪽나무 판자를 깔았다. 진열장은 이탈리아에서 수입했다. 당시 조선에는 전시품을 들여다 볼 수 있는 유리 진열장이 없었기 때문이다. 이렇게 정성들여 지은

보화각이 개관되었을 때, 당시 75세이던 오세창을 비롯해 각계각층의 사람들이 와서 앞으로 민족문화의 요람이 될 보화각의 개관을 축하했다. 보화각은 근처의 한옥에 고문서를 수리하고 서화들을 표구할 수 있는 시설도 갖추었다.

1942년 늦여름, 한남서림의 단골인 국문학자 김태준이 간송을 급히 찾았다. 그는 가쁜 숨을 몰아쉬며 이렇게 얘기했다.

"총독부 관리로 일하는 사람이 안동에 갔다가 우연히 《훈민정음》 원본을 발견했다고 합니다. 무식한 책 주인이 《훈민정음》의 첫 장을 찢어 불쏘시개로 쓰려는 것을 간신히 말리고 상경했는데, 주인이 물건 값으로 천 원을 달라고 했답니다. 그 집에는 《훈민정음》 외에 《불경언해》, 《동국정운》, 《안상금보》와 같은 고서가 있다고 하는데, 늦기 전에 빨리 손을 쓰는 것이 좋을 것 같습니다."

《훈민정음》 원본은 당시 국내에 아직 발견되지 않은 것이었다.

소식을 들은 간송은 마음이 급했다. 이 일이 총독부에 알려졌다가는 큰일이기 때문이다. 그는 급히 사람을 불러 1만 1천 원을 준 다음 안동으로 내려 보냈다. 1만 원은 물건 값, 1천 원은 심부름 값이었다.

그가 사들인 《훈민정음》은 진본이었다. 하마터면 불쏘시개로 사라질 뻔한 귀중한 문화재 하나가 그 덕분에 살아남을 수 있었던 것이다. 그는 이렇게 비밀리에 입수한 《훈민정음》을 잘 보관하고 있다가 해방이 된 후에 세상에 내놓았다. 《훈민정음》 원본은 국보 70호로 지정되었다.

해방 후 3년 만인 1948년, 대한민국이 건국되었다. 새 정부에서 간송은 정부자문기관인 문화재보존위원회 위원이 되었다. 원래 공적인 직책을 갖는 것을 좋아하지 않는 간송이었지만, 문화재보존위원회 일만큼은 천직으로 알고 열심히 했다. 하지만 이 무렵부터 고미술품 수집은 거의 하지 않았다. 일제 시대에는 일본인에게 귀중한 문화재가 넘어갈까 봐 열심히 수집을 했지만 이제는 누가 수집을 하든 우리나라 사람이 하는 것이니 더 이상 걱정할 것이 없다는 것이 그의 생각이었다.

그해 여름, 막내딸이 태어났다. 그는 나이 마흔셋에 얻은 늦둥이를 아주 예뻐하여 어린 딸을 틈만 나면 무릎 위에 앉히고 놀았다. 집 안에서 그는 아주 온화하고 부드러운 아버지였다. 자식에게 큰소리를 치거나 매를 드는 일이 없었으며, 명령조의 말을 한 적도 없었다. 아이들과 함께 가족 신문을 만들고, 아이들의 유치(幼齒)나 성적표, 상장 같은 것을 다 모아 놓을 정도로 자상하고 다정다감했다.

1950년, 한국 전쟁이 터졌다. 전쟁과 함께 북한의 기마부대가 보화각으로 들이닥쳤다. 그들은 보화각에 있는 미술품들을 평양으로 옮겨갈 계획을 세웠다. 그리고 남한에서 이 분야의 전문가라고 할 수 있는 손재형과 최순우를 뽑아서 보화각으로 데려왔다. 손재형은 당시 국전 심사위원이자 이름난 서예가였고, 최순우는 국립중앙박물관에 근무하던 미술사학자였다. 간송이 어떻게 해서 고미술품을 모았는지 잘 알고 있는 두 사람은 난색을 표했다. 그렇게 고생고생

해서 모은 귀중한 문화재를 모두 빼앗기게 생겼으니 말이다.

두 사람은 술책을 쓰기로 했다. 다행히 감시하는 북한군은 문화재에 대해서 전혀 아는 것이 없어 보였다.

"동무들 날래 날래 짐을 싸라구요."

이런 북한군의 재촉에 두 사람은 정색을 하며 말했다. "문화재를 그렇게 함부로 다루면 안 됩니다. 목록과 물품이 정확하게 맞아야지요. 만약 제대로 안 했다가 나중에 물건을 풀었을 때 어느 것이 어느 시대의 것인지 어떻게 압니까? 그렇게 되면 책임질 수 있어요?"

이러면서 마냥 늑장을 부렸다. 이미 포장된 물품에 착오가 있다고 못질까지 마친 상자를 다시 뜯기도 했다. 일에 진척이 없자 감시원도 나중에는 눈치를 챘는지 으름장을 놓았다. 이제는 할 수 없구나 하는 심정으로 물건을 싸는 중 인천상륙작전이 성공하고, 북한군이 물러갔다. 그 바람에 간신히 위기를 넘길 수 있었다.

하지만 전세는 다시 불리해졌다. 위험을 감지한 간송은 수많은 문화재 중 일단 국보급에 해당되는 것만 싸서 열차 편으로 부산으로 옮겼다. 보화각에 남겨진 물건들은 수난을 당했다. 피난지 부산에서 간송은 자신이 보화각에 소장하고 있던 그림들이 버젓이 매물로 나돌고 있는 쓸쓸한 광경을 보아야 했다.

휴전 직후 다시 찾은 보화각의 풍경은 쑥대밭 그 자체였다. 수많은 문화재들이 소실되거나 아궁이 안에서 불쏘시개로 사라진 후였다. 그때 미군이 트럭을 대놓고 보화각에 있는 물건을 실어갔다는 소리를 들었다. 그는 미군을 찾아가 가져간 문화재를 다시 돌려받고, 고서점을 돌며 트럭 몇 대 분이나 되는 자신의 소장품을 다시 사

간송이 평생 수집한 우리 문화재들은 이제 간송 미술관에서 만날 수 있다.

들였다. 이는 자신이 소장하고 있는 책에 모두 장서인을 찍어두었기에 가능한 일이었다.

일 생 을
문 화 재 에 바 치 다

간송이 평생을 걸려 수집한 문화재 중에는 국보급에 해당되는 명품들이 아주 많다. 글자 한 자에 백만 원을 호가한다는 추사 김정희의 서화가 무려 백여 점이나 되며, 병풍도 40여 점이나 된다. 김홍도와 신윤복, 김득신의 풍속화는 물론 한석봉과 같은 대가들의 글씨와 그림도 다수 포함되어 있다. 이렇게 평생을 걸려 모은 귀중한 문화재들을 그는 간송 미술관에 전시해 놓았다.

그가 가지고 있는 소장품 중에 김용진에게 물려받은 귀한 화보집이 하나 있다. 안견부터 역대 화가들의 소품을 연대순으로 모아 놓은 그림책인데, 김용진은 이것을 간송에게 주면서 절대로 다른 사람에게 팔지 않을 것을 조건으로 내걸었다. 김용진의 다짐이 없었어도 간송은 이것을 다른 사람에게 넘기지 않았을 것이다. 그는 일단 자기 손에 들어온 것을 절대로 다른 사람에게 파는 일이 없었기 때문이다.

생전에 간송은 밤중에 혼자서 자신이 사들인 문화재를 바라보는 것을 유일한 즐거움으로 삼았다. 그는 생활습관이 다른 사람과 조금 달랐다. 새벽까지 자지 않고 서재에 앉아서 서화와 골동품을 음미하고 감상하면서 삼매경에 빠져 들었는데, 일단 한번 감상하기 시작하면 누구도 그것을 방해할 수 없었다.

이렇게 그는 밤낮이 바뀐 생활을 했다. 아침은 정오쯤에 간단히 먹고 점심은 네 시나 다섯 시, 그리고 저녁은 아홉 시나 열 시에 먹은 다음 서재에 들어가 밤새 골동품을 감상하는 것이 그의 일과였다. 전시회에 가서 마음에 드는 글씨나 그림을 발견하면 그 앞에 꼼짝하지 않고 서서 그것을 감상했다. 마지막까지 혼자 남아서 감상을 하다가 전시회 사무원이 시간이 다 되었다고 하면 그제야 집으로 돌아오곤 했다.

일생을 오로지 문화재 수집에만 정열을 쏟았던 간송 전형필은 지난 1962년, 심장병이 악화되어 57세라는 젊은 나이에 세상을 떠났다. 그가 세상을 떠났을 때 억만금의 재산은 사라지고 오로지 문화재만 남았다. 생전에 그가 심혈을 기울여 사 모은 문화재들은 지금 간송 미술관에서 고색창연한 빛을 발하며 관람객들을 맞고 있다.

격동의 20세기를 살았던 15인의 예술가

15

세계를 사로잡은 반도의 무희

무용가

최승희

최승희

최승희는 1911년, 서울에서 해주 최씨 집안의 4남매 중 막내딸로 태어났다. 그녀의 아버지는 가무를 좋아하는 한량이었으나 고종 때 진사에 합격할 정도로 학문에도 뛰어난 사람이었다. 본래는 돈화문과 단성사 사이에 있는 수운동의 기와집에서 살았으나 일제가 실시한 토지조사에서 전답을 모두 빼앗긴 후에는 초가집에서 아주 궁핍하게 살았다. 하지만 의식만은 깨어 있어 자식들을 모두 신식학교에 보내 신학문을 공부하도록 했다.

노래와 춤에 재능 있는 아이

이런 아버지의 뜻에 따라 4남매 중 막내인 최승희도 소학교에 들어가 신학문을 익혔다. 최승희는 숙명소학교 보통과에 다녔는데, 머리가 총명해 전 학년 내내 일등을 차지했다. 그래서 월반에 월반을 거듭해 겨우 열두 살의 어린 나이에 숙명여학교에 입학했다. 그녀가

숙명여학교에 들어갈 무렵, 가세가 급격히 기울어 하루에 겨우 두 끼밖에 못 먹는 일이 많았다. 그녀는 장학금을 받아 학교에 다녔다.

학교에서 최승희는 '바께스 핸드백'이라는 별명으로 통했다. 언제나 양동이를 들고 다니며 청소를 열심히 했기 때문이다. 여학교에 입학할 때는 키가 작았으나 3학년 때부터 눈에 띄게 컸으며, 얼굴이 갸름하고 팔다리가 길었다. 매우 지적이고 자존심이 강했으며, 공부를 잘하면서도 겸손해서 학생들에게나 선생들에게 두루 인기가 있었다.

노래와 춤에도 특별히 재능이 있었다. 그래서 학교에서 행사가 있을 때에는 춤과 노래를 도맡아 했다. 최승희가 여학교에 다니던 1920년대는 춤이라면 그저 기생들이 추는 것이라는 생각이 지배적인 시대였다. 최승희 역시 학교에서 춤과 노래를 도맡아 했지만 무용가가 되겠다는 생각은 해 본 적이 없었다.

이 시 이　바 쿠 와 의　만 남

그런데 바로 이때 일본이 낳은 세계적인 무용가 이시이 바쿠가 경성에서 공연을 한다는 기사가 신문에 대문짝만 하게 실렸다. 무용가로서 이시이 바쿠의 명성을 알고 있던 젊은이들은 그의 내한공연 소식에 흥분을 감추지 못했다. 그런 젊은이 중에 최승희의 오빠 최승일도 끼어 있었다. 최승일은 배재중학교와 일본대학 본과를 졸업한 인텔리로 경성 방송국에서 주로 문화예술 관련 일을 맡아 하던 문화계의 유명인사였다. 일본 유학 시절, 이시이 바쿠의 공연을 본 적이 있

는 최승일은 순간 여동생 최승희를 머릿속에 떠올렸다. 노래와 춤에 소질이 있는 동생이 이시이 바쿠의 지도를 받으면 세계적인 무용가로 성공할 수 있을 것이라는 예감이 들었기 때문이다.

그는 공연 표 두 장을 구해 동생에게 주었다. 그리고 자신의 마음을 숨긴 채 네가 학교에서 배우던 유희를 예술적으로 표현한 예술가가 왔으니 한번 구경해 보라고 했다. 오빠의 마음을 알 리 없는 최승희는 그저 막연한 호기심만 가지고 이시이 바쿠의 공연을 보러 갔다. 스스로도 이것이 자신의 인생을 바꾸어 놓을 것이라는 사실을 까마득하게 몰랐던 것이다.

1926년 3월 21일, 그날은 최승희의 인생이 송두리째 바뀌는 날이었다. 객석에 불이 꺼지고 막이 오르자 생전 처음 보는 화려한 무대가 펼쳐졌다. 형형색색의 조명과 반짝이는 무대의상, 그리고 환상적인 춤은 열여섯 살 소녀의 마음을 사로잡기에 충분했다. 최승희는 눈앞에 펼쳐진 꿈같은 장면에 완전히 마음을 빼앗기고 말았다.

"오빠, 나 무용가가 되고 싶어."

공연이 끝나고 최승희가 오빠에게 처음 한 말이었다. 동생의 마음을 돌리는 데 성공한 최승일은 곧바로 무대 뒤로 이시이 바쿠를 찾아 갔다. 그는 분장을 지우고 있는 이시이 바쿠에게 경성일보 문화부장이 보낸 소개장을 내밀었다. 인사가 채 끝나기도 전에 이시이는 재빨리 최승희의 몸을 살폈다. 동양인답지 않게 길쭉한 팔다리, 갸름한 얼굴과 서구적인 몸매, 무용가로서 완벽한 신체조건이었다. 미래의 재목을 일찌감치 알아본 이시이는 그 자리에서 그녀를 제자로 받아들이겠다고 승낙했다.

하지만 여기에서 모든 문제가 끝난 것은 아니었다. 부모의 허락을 받아내는 문제가 남아 있었다. 당시만 해도 무용은 기생들이나 하는 천한 짓이라는 생각이 지배적이었기 때문에 부모를 설득하는 것이 쉽지 않았다. 최승일은 이시이에게 직접 아버지를 찾아가 설득해 달라고 부탁했다. 이시이의 말을 듣고 처음에는 놀라던 아버지도 점차 진지하게 그의 이야기에 귀를 기울이기 시작했다. 그리고는 마침내 딸의 일본 유학을 허락했다.

이 시 이 바 쿠
무 용 연 구 소 에 서

1926년 3월 25일, 열여섯 살의 최승희는 청운의 꿈을 품고 일본으로 향했다. 이시이 바쿠 무용 연구소는 동경 변두리에 위치한 사가이라는 곳에 있었다. 이곳에서 최승희는 스승의 지도 아래 기본기를 착실하게 익혀 나갔다. 이시이는 머리가 명석하고, 예술적 감각이 뛰어나며, 무용가로서 이상적인 체격과 미모를 지닌 최승희를 각별히 사랑하여 정성껏 지도했다.

이곳에서 공부를 시작한 지 넉 달이 지난 6월 22일, 최승희는 처음으로 무대에 출연하게 되었다. 동경 호가구 좌에서 열린 연구소의 발표회에서 〈금붕어〉, 〈방황하는 혼의 무리〉, 〈습작〉, 〈그로테스크〉라는 작품에 출연했는데, 이 중 〈습작〉과 〈그로테스크〉는 독무였다.

여기에서 최승희는 장래가 촉망되는 무용가로 주목을 받았다. 스승인 이시이 역시 그녀에게 큰 기대를 걸고 있었다. 이시이는 뛰어난

예술적 감각의 소유자지만 동양인으로서의 체격적 한계 때문에 고민했는데, 그러던 중 무용가로서 이상적인 체격을 갖춘 최승희를 만나자 그녀를 세계적인 무용가로 키워야겠다는 욕심을 갖게 되었다.

이 시절 최승희는 파블로바, 이사도라 덩컨, 마리 비그만과 같은 대가들의 공연을 직접 볼 수 있는 행운을 누렸다. 그런가 하면 문학 작품에도 심취해 푸슈킨, 하이네, 바이런의 시를 낭독했으며, 고리키, 톨스토이, 투르게네프의 소설을 탐독했다. 이런 경험들을 통해 최승희는 예술가로서 풍요로운 정신세계를 가질 수 있었다.

금 의 환 향

최승희가 이시이 바쿠 무용 연구소에서 수련을 하기 시작하면서부터 이시이는 해마다 최승희를 데리고 경성에서 공연을 했다. 최승희가 이시이 바쿠 무용단과 함께 경성에서 첫 공연을 가졌던 때는 1927년이었는데, 당시 이 공연을 알리는 신문광고는 온통 최승희라는 이름으로 도배되어 있었다.

> **최승희 양을 데리고 이시이 남매 내연**
> **향토에 돌아오는 신식 무용가 최승희**
>
> 25, 26일 양일, 경성공회당에서 조선이 낳은 신무용가 최승희 양 향토 방문 공연이 있다. 숙명 출신의 꽃다운 처녀 무용가 최승희 양이 열과 힘과 느낌의 무용시를 공회당에서 공연하게 되었다. 세계적인 무용가 이시이 바쿠 남매도 동시 출연한다.

이렇게 최승희의 공연인지 이시이 바쿠의 공연인지 분간이 안 될 정도로 그녀의 이름을 대서특필되어 있었다.

경성공회당에서 열린 이시이 바쿠 무용단의 공연은 그야말로 입추의 여지가 없을 정도로 성황을 이루었다. 특히 최승희의 모교였던 숙명여학교의 후원이 대단했는데, 교장을 비롯한 동창생들이 대거 공연장으로 몰려왔으며, 학생들은 박수를 치거나 발을 구르며 환호했다.

이 금의환향의 무대에서 최승희는 〈세레나데〉라는 독무를 추었다. 그리스 여신처럼 신비한 자태를 지닌 그녀는 천부적인 예술성과 세련된 표현력으로 관객들을 압도했다. 이 춤을 보고 당대의 유명 테니스 선수 조택원이 이시이 바쿠 무용소에 들어가겠다는 결심을 할 정도였다. 경성에서의 첫 공연 이후, 최승희의 인기는 날이 갈수록 높아졌으며, 이 때문에 이시이 바쿠 무용단의 경성 공연은 늘 흥행했고, 흑자를 기록했다.

최승희는 이시이 바쿠 무용단에 들어간 지 3년 후인 1928년 한국으로 돌아왔다. 그 후 최승희는 오빠의 도움을 받아 남산 기슭에 최승희 무용 연구소를 세웠다. 그리고 신문에 연구생을 모집한다는 광고를 냈는데, 무용을 공부하고 싶은 사람은 누구나 환영하며, 연구생이 된 사람에게는 보수를 지급하고, 지방 학생에게는 합숙을 시켜 준다는 조건이었다. 아직 무용에 대한 인식이 좋지 않았던 때라 신청자가 없을까 걱정했는데, 예상 외로 열다섯 명의 학생이 무용을 배우겠다고 찾아왔다.

스무 살이 되던 1930년 2월, 최승희는 서울의 천정공회당에서 경

무용에 천부적인 재능을 지녔던 최승희.

성일보 주최로 개인무용 발표회를 열었다. 입장료가 꽤 비쌌음에도 공연장은 대성황을 이루었다. 하지만 이때만 해도 최승희는 자기만의 독자적인 무용 세계를 정립하지 못하고 있었다. 이런 그녀의 춤을 보고 동아일보는 "스승 이시이 바쿠의 영향에서 벗어나지 못한 것 같다."라는 평을 내렸다. 이 말은 그녀에게 쓴 약이 되었다.

그 후 그녀는 자신만의 무용 세계를 찾기 위해 당대의 명무 한성준을 찾아가 그로부터 조선 춤을 배웠다. 비록 짧은 기간이었지만 한성준과의 만남은 최승희가 무용가로서 자신의 정체성을 모색하는 데에 큰 도움이 되었다.

결 혼

최승희의 고국 생활은 순탄치 않았다. 무용에 대한 대중의 몰이해와 무용 연구소의 경제적인 어려움, 그리고 결혼하라는 부모의 성화가 늘 그녀를 압박했다. 어려울 때마다 물심양면으로 도와주던 오빠 최승일은 동생에게 좋은 배필을 구해 주어야겠다고 생각했다. 돈이

나 명예보다 그녀의 예술을 이해하고 후원해 줄 사람이 필요하다고 생각한 그는 친구 박영희에게 부탁해 프롤레타리아 문학동맹의 회원이던 안막을 소개받았다.

안막은 일본 와세다 대학 러시아 문학과 출신으로 첫 부인과 사별하고 혼자 살고 있었다. 안막과 최승희는 박영희의 서재에서 처음 만났는데, 만나자마자 문학과 예술 이야기로 대화의 꽃을 피웠다. 미래에 대한 젊은이다운 패기와 열정, 그리고 예술에 대한 풍부한 감수성과 믿음을 가지고 있었던 두 사람은 곧 사랑에 빠졌다. 그리고 곧 집안의 반대를 무릅쓰고 결혼을 발표했는데, 당시 신문에서는 '반도의 무희 최승희 양 무산(無産) 예술가와 결혼'이라는 제목으로 이들의 결혼기사를 실었다.

신록이 우거진 5월 9일, 최승희와 안막은 청량리에 있는 한 작은 음식점에서 조촐하게 결혼식을 치렀다. 최승희는 일생에 한 번 있는 결혼식이니 조금 화려하게 치르고 싶었으나 안막이 이를 말렸다. 쓸데없는 데 돈을 낭비하지 말고 이것을 아껴서 무용 연구소에 보태자는 것이 그의 생각이었다.

결혼식을 끝내고 두 사람은 설봉산에 있는 석왕사로 신혼여행을 떠났다. 신혼여행지에서 최승희는 장차 세계적인 무용가가 되고 싶다는 포부를 밝혔다. 이 이야기를 들은 안막은 반드시 그 꿈을 이루라고 하면서 자신도 열심히 돕겠다고 약속했다. 그리고 그 후 약속대로 최승희가 세계적인 무용가로 도약하는 데 든든한 후원자가 되어 주었다.

결혼 이후 최승희 부부는 무용 연구소 운영에 전력을 쏟았다. 하지만 모든 것이 뜻대로 되지 않았다. 연구소는 늘 재정적자에 시달렸고, 최승희의 인기 역시 예전 같지 않았다. 무언가 탈출구를 마련해야 할 시점이었다.

최승희는 마침 공연을 위해 경성에 온 이시이 바쿠를 찾아가 다시 일본으로 건너가 그의 밑에서 수련하고 싶다고 했다. 이 자리에서 이시이는 최승희에게 자기 허락 없이 일본을 떠나지 않을 것과 남편 안막이 정치활동을 그만둘 것을 조건으로 내세웠다. 이렇게 해서 최승희는 이시이 바쿠를 떠난 지 4년 만에 다시 그의 밑으로 들어갔다.

안막은 최승희와 만난 이후 공연 기획자 및 흥행사로 활동하며 그녀를 세계적인 무용가의 반열에 올려놓는 일에 앞장섰다.

1933년 9월, 최승희는 일본 청년회관에서 다시 일본으로 건너간 지 1년 만에 첫 개인무용 발표회를 가졌다. 여기서 조선무용을 현대적으로 표현한 작품 〈에헤라 노저어라〉가 관중과 평론가들의 호평을 받았다. 〈에헤라 노저어라〉는 장삼에 관을 쓴 조선의 한량이 술에 취해 건들거리는 모습을 묘사한 춤으로 그녀가 일본에서 춘 최초의 조선 춤이었다. 이 춤을 통해 최승희는 일본 무대에 화려하게 재기했다.

1935년, 이시이로부터 독립한 최승희는 일본에 최승희 무용 연구소를 설립했다. 그리고 같은 해 10월, 히비야 공회당에서 두 번째 창작무용 발표회를 가졌다. 독립한 후 가지는 첫 무대인 만큼 심리적

부담이 컸으나 다행히 하루 두 차례 공연 모두 대성황을 이루었다.

그 여세를 몰아 그녀는 일본 순회공연을 단행했다. 마침 그녀가 출연한 영화 〈반도의 무희〉가 개봉되었는데, 이 영화는 동경에서만 4년 동안 내리 상영되며 선풍적인 인기를 끌었다.

세 계 로 도 약 하 다

1936년 9월, 히비야 공회당에서 가진 세 번째 신작발표회가 성공한 후, 최승희는 세계 무대로의 도약을 꿈꾸었다. 먼저 생각한 곳은 미국이었다. 미국행을 앞둔 1937년 9월, 동경극장에서 도미(渡美) 기념 신작발표회를 가졌는데, 이 공연에는 당시 여섯 살 된 그의 딸 성희도 출연을 한다.

1937년, 최승희는 미 대사관의 소개로 바킨스라는 흥행사를 소개받아 뉴욕, 샌프란시스코, 로스앤젤레스 등에서 4차례 공연을 가졌다. 미국의 관객들은 일반적으로 재즈풍의 공연을 좋아하는 경향이 있기 때문에 공연을 앞두고 그녀는 내심 불안해했다. 그래서 레퍼토리 선정에 각별히 신경을 썼다. 낭만적인 작품과 드라마틱한 작품, 그리고 코믹한 작품을 골고루 집어넣되 관객들이 흥미진진하게 공연을 볼 수 있도록 전체적인 구성의 묘를 살려 순서를 배열했다. 그리고 무대의상은 파리 전람회의 동양화 부문에서 일등을 차지한 김정원 화백이 디자인한 것을 입기로 했다.

애초의 우려와는 달리 미국 공연은 대성공이었다. 로스앤젤레스에서 열린 공연에서는 당대 유명 배우인 게리 쿠퍼와 로버트 테일러

가 참석하는 등 미국 유명 인사들이 대거 그녀의 공연을 보러 왔다. 평론가들은 균형 잡힌 몸매, 정교한 손, 조각적인 동선, 우아함과 격정적인 매력을 갖춘 춤이라고 극찬했다.

> 최승희는 현재 세계 무대에서 가장 아름다운 여성이다. 그는 균형이 잡혀 있고 지극히 우아한 자태와 정교하게 움직이는 손을 지니고 있다. 그런가 하면 분장술도 다양하게 구사한다. 그녀의 춤은 마치 화가의 작품처럼 관객의 기억 속에 영원히 잊지 못할 그림이 되었다.

당시 〈로스앤젤레스 타임스〉는 신비로우면서도 현대적인 자태를 지닌 최승희의 춤에 대해 이렇게 극찬했다. 그 후 최승희는 NBC 라디오방송국 흥행회사와 계약을 맺는다. 이로써 최승희는 동양인으로는 세 번째로 미국의 2대 매니지먼트 회사와 계약을 맺는 예술가가 되었다.

최승희는 나중에 다시 미국을 방문했는데, 이때는 아메리칸 발레카라반(뉴욕 시티 발레단의 전신)과 더불어 세계 최고의 무용단으로 이름을 날리던 마사 그레이엄 무용단과도 함께 공연을 해서 화제가 되기도 했다.

미국에서의 성공에 힘입어 최승희는 유럽 진출을 시도했다. 유럽에서 제일 먼저 찾은 곳은 예술과 유행의 도시 파리였다. 이 공연부터 최승희는 자신이 한국인이라는 사실을 밝히기 시작했으며, 프로그램 역시 조선 민족 특유의 정서와 아름다운 풍속을 재현하는 작품으로 채웠다. 반주에도 조선악기인 장구와 피리를 사용하는 등 민족

적인 색채를 보여 주기 위해 노력했다.

파리 공연 역시 대성공이었다. 〈르 피가로〉지는 '동양적인 환상'을 보여 주었다고 했으며, 〈엑그세 드 스와르〉지는 '독창적이며 탁월한 재능을 가진 무용가'라고 극찬했다.

이어서 최승희는 프랑스 칸, 벨기에 브뤼셀, 네덜란드 암스테르담과 헤이그 등 유럽의 주요 도시에서 공연을 가졌으며, 그 후 다시 중남미의 여러 지역을 돌며 순회공연을 했다.

최승희는 예리한 창작감각을 가진 무용가이다. 그 얼굴과 몸짓으로 비상한 정신 상태를 아주 독특한 방식으로 표현했다. 그의 마음속에 간직된 민족의 고유한 특성이 그녀의 무용에 독창성과 풍성한 변화를 불어넣어 주고 있다.

아르헨티나 부에노스아이레스 공연을 본 현지 언론은 이렇게 그녀를 극찬했다.

2년간 유럽과 남미 순회공연을 하는 동안 최승희는 동양의 무희에서 서서히 세계의 무희로 탈바꿈해 갔다. 그 결과 벨기에 브뤼셀에서 개최되는 제2회 세계무용경연대회에서 러번, 비그만, 리파르, 안톤 돌린 등과 나란히 심사위원으로 지명되는 영예를 누렸다.

당시 그녀의 춤을 한번이라도 본 사람들은 모두 그녀의 팬이 되었다. 그중에는 화가 피카소, 마티스, 작가 로맹 롤랑, 가와바타 야스나리, 그리고 주은래 같은 정치인도 있었다. 피카소는 그 감동을 그림으로 표현했고, 배우 로버트 테일러는 그녀에게 영화출연을 제안

하기도 했다.

미국과 유럽, 남미에서 선풍적인 인기를 얻고 일본으로 돌아온 최승희는 그 후 자신의 작품을 총정리하는 무대를 가졌다. 일본 제국극장(수용인원 2천 명)에서 17일간 24회라는 기록적인 장기 공연을 가졌는데, 여기서는 조선 춤뿐 아니라 일본 춤, 중국 춤까지 선보였다.

1943년 8월, 최승희는 일본의 제국극장에서 고도의 예술성과 대중성을 동시에 갖춘 새로운 춤을 선보였다. 이 무대는 무용에 해설을 곁들인 특이한 방식으로 진행되었다.

1944년에는 1월 27일부터 2월 15일까지 총 23회에 걸쳐서 독무 중심의 장기공연을 가졌다. 관객은 매회 초만원이었다. 중국무용을 조선무용 같은 창작기법으로 안무한 그녀의 무대를 보고 평론가들은 중국의 고전예술을 무용화한 것은 세계 무용사의 신기원이라고 극찬했다.

민 속 무 를 현 대 적 으 로

발레에서 시작된 최승희의 춤은 현대무용과 한국 춤, 유럽 공연 이후부터 시도된 동양무용의 세계로 뻗어 갔다. 그녀의 춤 동작은 우아하다기보다는 흥겨웠으며, 낙천성과 풍자적인 요소가 강하고 움직임이 매우 역동적이었다. 춤 동작 이외의 표현에서도 남다른 면이 있었는데, 시선을 중심으로 하는 다양한 얼굴 표정으로 관객들의 마음을 사로잡았다.

최승희는 독특한 의상으로도 인기를 끌었다. 현대무용을 하던 시

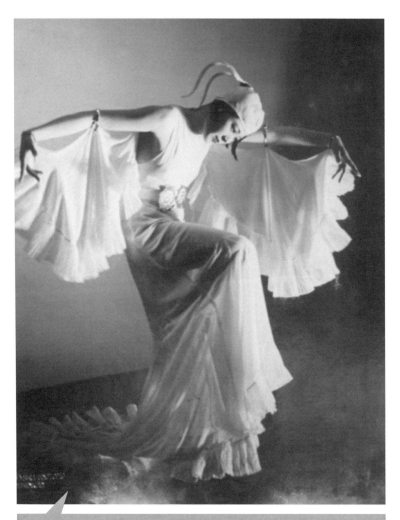

최승희가 1930년대 창작한 현대풍의 학춤.

기에는 몸의 움직임과 모양의 선이 잘 드러나는 단순한 색과 선의
의상을 입고 춤을 추었다. 하지만 한국무용으로 전환하면서부터는
우리 민족이 입는 전통의상을 바탕으로 하되 그 전통성이 시각적으

로 돋보이도록 디자인한 의상을 즐겨 입었다. 최승희 의상의 특징은 불상이나 벽화 같은 고대 예술품의 아름다움을 살리고 한국의 민족성을 강하게 드러낸 것이다. 이런 의상에 현대적이고 세련된 디자인을 적용하여 한층 신비스러운 멋을 구가했다.

최승희는 무용에서 음악의 역할을 아주 중요하게 생각한 무용가였다. 그녀의 춤을 가리켜 '음악을 시각화한 춤'이라고 하는 것도 바로 이 때문이다. 공연을 준비할 때 그녀는 반주할 사람을 아주 신중하게 뽑았으며, 그와 함께 생활하며 호흡을 맞추었다. 안무를 할 때도 반드시 옆에 악사를 두고 했는데, 음악에 맞추어 치밀하게 동작을 맞춰 가는 것이 아니라 그녀의 동작에 반주가 따라가는 식으로 안무를 했다. 최승희의 음악성이 높은 춤은 이렇게 해서 탄생한 것이다.

친 일 행 각 과 월 북

이렇게 세계적인 무용가로 이름을 날렸지만, 최승희에게도 치명적인 약점이 있었다. 바로 전쟁터에 있는 일본군을 위한 위문공연에 나선 것이었다. 그녀는 중국, 조선, 만주 등지에서 무려 130여 차례에 걸쳐서 일본군을 위한 위문공연을 했다. 공연 내용이 전투의식을 고취시키는 것이 아닌 순수 예술작품이었다고 해도 그녀의 이런 행위는 두고두고 사람들의 비판을 받았다. 공연만 한 것이 아니라 공연수익금으로 국방헌금까지 했다. 그녀는 모두 10여 차례에 걸쳐서 7만 원이 넘는 국방헌금을 일제에 바쳤으며, 이로 인해 친일파라는 비판을 피할 수 없었다.

최승희가 중국 상해에서 황군 위문공연을 하고 있던 중 해방을 맞았다. 그녀는 1946년 6월 귀국했다. 사회주의를 신봉하던 남편 안막은 북한으로 갔고, 최승희는 남한으로 왔다. 당시 최승희는 해방된 조국에서 비로소 자신의 꿈을 펼칠 수 있을 것이라고 기대했다. 귀국 기자회견에서 조선발레를 창설하고, 무용 연구소를 세울 것이라는 포부를 밝혔다.

하지만 세간에서는 그녀를 비판하는 사람도 있었다. 일제 시대에는 일본 춤을 추고, 서양문화가 유입되니 서양발레를 하는 것 아니냐는 것이었다. 월북자의 아내에 대한 우익의 반발도 만만치 않았으며, 친일행각도 그녀의 발목을 잡았다.

이때부터 최승희는 남편을 따라 북한으로 갈 것인지 아니면 남한에 남아 무용가로서 활동을 계속할 것인지 갈등했다. 그 고민이 얼마나 심했는지 무당을 불러 점까지 칠 정도였다. 무당은 그녀가 초년에는 화려한 인생을 살지만 말년에 아주 비참해질 상이라고 했다. 그러면서 평양에는 가지 않는 것이 좋겠다고 충고했다.

하지만 이미 월북해 있던 안막이 같이 갈 것을 요구하자 그녀의 마음도 흔들렸다. 결국 해방 이듬해인 1946년 7월 20일, 최승희는 남편을 따라 북한으로 넘어갔다. 북한에서 최승희는 엄청난 환대를 받았다. 월북 직후 대동강변에 자신의 이름을 딴 무용 연구소를 차리고, 김일성의 각별한 배려 아래 최고 예술가로서 각종 혜택을 누렸다. 당시 최승희 무용 연구소는 수백 벌의 무대의상과 다양한 시설을 갖춘 제법 규모가 큰 연구소였다고 한다.

그런가 하면 남편 안막 역시 출세가도를 달렸다. 월북 후 중앙당

월북한 후 최승희는 다양하게 활동했다. 서서 학생을 가르치고 있는 것이 최승희.

문화선전 선동부의 부부장으로 추대된 그는 얼마 안 가 문학예술 총동맹의 부위원장이 되었다. 이렇게 고위직에 있는 남편의 도움을 받으며 최승희 역시 북한 문화계의 요직을 두루 맡았다. 가끔 당국의 비위에 거슬리는 비정치적인 행동으로 남편을 곤란하게 만들 때도 있었지만 최승희는 그런대로 북한 체제에 잘 적응해 나갔다. 그 결과 1950년에는 무용 동맹 중앙위원회 위원장이라는 중책을 맡게 되었다.

북한에서 최승희는 〈반야월성곡〉, 〈사도성 이야기〉, 〈맑은 하늘 아래〉, 〈운림과 목란〉과 같은 대작들을 잇달아 발표했다.

이 중 〈맑은 하늘 아래〉는 휴전 후 북한의 농촌을 무대로 한 작품이다. 젊은이들이 전쟁으로 파괴된 농촌을 다시 복구하는 내용을 담

앉는데, 세계청년학생축전에서 입상의 영예를 안으면서 최승희의 진가를 다시 한 번 확인시킨 작품이기도 하다.

그런가 하면 〈사도성의 이야기〉라는 무용영화에도 출연했다. 이것은 모스크바에서 제작한 컬러 영화로 동유럽에 수출되기도 했는데, 사회주의 이상을 예술적으로 보여 준 영화로 주목을 받았다.

전쟁 중인 1950년 말, 최승희는 중국 북경으로 건너가 중앙희극원에서 무용반을 설립하고 학생들을 가르쳤으며, 평양에 있는 국립 최승희 무용 연구소에서 중국 경극무용의 기본 동작과 중국 고전무용의 체계화에 몰두했다. 딸 안성희와 함께 모스크바 와구단고프 극장에서 열린 '조선의 밤'에 같이 출연하기도 했다. 그 후 안성희는 공훈배우가 되었다.

1955년에 최승희는 자신의 무용생활 30주년을 기념하는 최승희 무용미술 전람회를 개최했다. 그리고 그 이듬해에는 《조선 민족무용 기본》과 《최승희 무용극 대본집》을 발간했다. 이렇게 그녀는 북한의 무용예술을 체계화하고 발전시키는 데 온 힘을 기울였다.

시 련 속 에 서

정상에 있으면 추락할 날이 온다는 말이 있는 것처럼 문화예술계를 주름잡으며 승승장구하던 최승희 부부에게도 시련의 날이 닥쳤다. 1958년, 안막이 김일성 일파에 의해 숙청을 당하게 된 것이다. 안막이 왜 숙청을 당했는지에 대해서는 여러 가지 설이 분분한데, 아마도 권력투쟁 과정에서 반대파에 의해 축출당한 것이 아닌가 추

측된다. 한때 이상적인 공산국가를 꿈꾸며 당에 충성을 바쳤던 안막은 졸지에 부르주아적 영웅주의자로 몰려 투옥되었다. 그리고 그 후로는 다시 세상에 나타나지 않았다. 격동기의 정치적 이상주의자 안막은 이렇게 역사의 무대에서 자취를 감추었다. 그때가 1958년, 그가 북한에 넘어간 지 13년이 되던 해였다.

남편이 숙청당한 후, 최승희는 무용단에서 쫓겨나 연금 상태에 놓이게 되었다. 그러다가 1960년대에 재일교포들에 대한 강제 북송이 시작될 무렵 일본 〈요미우리 신문〉의 초청을 받으면서 연금에서 풀려났다.

연금에서 풀린 최승희는 북송교포 영접위원으로 자리를 옮겼다. 그때는 이미 무용 연구소도 빼앗기고 최고인민회의 대의원에서도 탈락된 뒤였다. 바로 이 무렵 《조선 아동무용 기본》이라는 책을 출간했는데, 여기에는 유치원 어린이를 위한 〈보고 싶은 원수님〉, 〈너도 나도 깨끗하게〉, 〈산보 가는 날〉, 〈노래하는 5·1절〉, 초등학교 학생을 위한 〈어린이 무곡〉, 〈자유가〉, 〈혁명가〉, 〈토끼 기르기〉, 〈천리마 타기〉 등이 실려 있다. 중학교 학생들을 위한 〈혁명을 위하여〉, 〈회상 기원기〉, 〈곤충잡기〉, 〈군사유희〉, 기술학교 학생들을 위한 〈부채춤〉 등의 무보도 실려 있다. 그 후 그녀는 국립무용극장의 평지도원으로 일했다. 하지만 자세한 행적은 알려져 있지 않다.

최 후 의 날

날개 잃은 새처럼 여러 해를 보내던 최승희에게도 역시 최후의 날

이 찾아왔다. 그 무렵 최승희는 자신의 최후를 예감하고 있었던 것으로 알려져 있다. 1967년, 당시 정치범 수용소에 갇혀 있다 풀려난 아르헨티나의 한 인권운동가에게 이번 무대가 자신의 마지막 무대가 될 것이니 꼭 보러 와 달라는 말을 했다는 것이다.

최후의 날이 다가왔다는 그녀의 예감처럼 최승희는 그 이듬해인 1968년에 숙청되었다. 그동안 나라에서 특별대우를 해 주었음에도 나라에서 추라는 춤을 추지 않고 자기 마음대로 했다는 이유였다. 최승희는 숙청된 후, 양덕에 있는 인민극장과 지방에 있는 한 방직 공장 무용부의 지도자 노릇을 하다가 세상을 떠났다.

그동안 그녀가 언제 죽었는지 정확하게 알려지지 않았는데, 얼마 전 북한이 공개한 최승희의 무덤 묘비에는 그녀가 1969년 8월에 사망한 것으로 나와 있다. 비참한 생활을 하다 84년에 세상을 떠났다는 항간의 소문과는 달리 숙청 이듬해에 바로 세상을 떠난 것이다.

●사진 제공●

Yonhap Contents - 88, 112, 126(133), 136, 146, 150(170), 158, 163, 174, 220(239), 227, 231, 244, 286(307), 330(337) / **씨네21** - 198(204), 206, 213 / **월간객석** - 102(122), 123 / **조선일보** - 12(28), 347 / **동아일보** - 22, 42, 82(94), 195 / **세계일보** - 32 / **뉴스뱅크** - 344

❖ 괄호 안에 들어간 것은 같은 사진이 중복 사용된 것입니다.

※ 책에 수록된 이미지의 출처를 찾기 위해 최선을 다했습니다. 누락된 것이 있다면, 출처가 확인되는 대로 게재 허락을 받고 통상의 기준에 따라 사용료를 지불하겠습니다.

예술에 살고 예술에 죽다

진회숙 지음

초판 1쇄 인쇄	2009. 10. 1.
초판 1쇄 발행	2009. 10. 8.

발행인	이상용 이성훈
발행처	청아출판사
	경기도 파주시 교하읍 문발리
	출판문화정보산업단지 507-7 우편번호 413-756
대표전화	031-955-6031
편집부	031-955-6032
팩시밀리	031-955-6036
홈페이지	www.chungabook.co.kr
E-mail	chunga@chungabook.co.kr
등록	제 9-84호, 1979. 11. 13.

* 값은 뒤표지에 있습니다.
* 잘못된 책은 구입한 서점에서 바꾸어 드립니다.